the Aesthetics of Design

디자인 미학

초판인쇄 2016. 1. 25
초판발행 2016. 1. 30

지은이 제인 포지 | 옮긴이 조원호
펴낸이 지미정
편집 문혜영 박정실 | 영업 권순민 박장희
펴낸곳 미술문화 | 주소 경기도 고양시 일산 동구 중앙로 1275번길 38-10. 1504호
전화 (02)335-2964 | 팩스 (031)901-2965
홈페이지 www.misulmun.co.kr
등록번호 제2012-000142호 | 등록일 1994. 3. 30
인쇄 동화인쇄

이 도서의 국립중앙도서관 출판시도서목록(CIP)은 서지정보유통지원시스템
홈페이지(http://seoji.nl.go.kr)와 국가자료공동목록시스템(http://www.nl.go.kr/kolisnet)
에서 이용하실 수 있습니다.(CIP제어번호: CIP 2016000401)

ISBN 979-11-85954-13-4 (03600)
값 20,000원

디자인 미학

정작 중요한 물건들은
너무 익숙해서 눈에 띄지 않는다

제인 포지 지음
조원호 옮김

숲문화
MISUL MUNHWA

서론 ————

가장 중요한 물건들은 너무 평범하고 익숙해서 눈에 띄지 않는다.

(늘 눈앞에 있는 것은 오히려 알아보지 못하는 법이다.)

비트겐슈타인, 철학적 탐구, §129[01]

비트겐슈타인의 이 글에 본 연구를 추진하게 된 동기가 그대로 담겨 있다. 즉 디자인 연구는 평범하고 익숙한 것들을 눈에 띄게 하려는 시도이며, 너무 진부해서 간과하기 쉬운 것이 실은 얼마나 중요한지 보여주려는 것이다. 커피포트에서 신발, 쓰레받기에서 자전거에 이르기까지 대부분의 일상용품이 디자인되거나 고안되거나 제조된 것이다. 우리의 일상적인 행위도 디자인과 직접적인 관련이 있다. 말하자면 "디자인은 인간만이 가지고 있는 기본적인 특성이며, 삶의 질을 결정하는 필수 요소이다."[02] 그러므로 우리의 삶 어디에나 있는 디자인의 힘을 과소평가해서는 안 된다. 디자인된 물건은 우리의 생명을 구하며(휴대용 심장박동기), 일손을 덜어주고

01 일상을 철학적으로 볼 수 있도록 나에게 이 문구를 전해준 베스 새비키에게 감사드린다. 비트겐슈타인에 대한 오해가 있다면 그것은 전적으로 나의 책임이다.

02 존 헤스킷, *Toothpicks and Logos: Design in Everyday Life*(New York: Oxford University Press, 2002), 4

(자동 세척기), 우리를 즐겁게 하며(TV), 집과 작업장을 제공하고(콘도미니엄, 간이 칸막이) 우리를 죽일 수도 있다(자동화기). 그럼에도 불구하고 우리는 디자인 자체를 직접적으로 의식하지 못한 채 지나친다.

비트겐슈타인이 간파한 "늘 우리 눈앞에 있는 것"의 의미를 밝히는 일은 기본적으로 철학의 몫이지만, 디자인의 의미를 밝히는 것은 미학이 해야 할 일이다. 아름답고 고전적인 디자인 작품들이 뉴욕의 MOMA, 런던의 디자인 뮤지엄, 뮌헨의 현대 미술관 피나코테크 같은 박물관의 소장품으로 선정되거나 연례 공모전을 통해 선보이고 있다. 이 작품들은 특히 대중적 관점이나 관습에 따라 아름답게 보이도록 디자인된 것들이다. 좀 더 구체적으로 말하자면, 우리의 생활환경을 조성하고 가정 설비를 갖추거나 의복을 고르는 데는 실용적이고 도덕적인 고려 못지않게 미적인 선택과 판단이 담겨 있다. 우리가 단순히 편안함과 기능성을 이유로 집을 칠하거나 개조하는 것은 아니다. 실제로 우리는 몰고 다니는 자동차의 색상과 스타일을 고르거나, 손님을 맞기 전에 식탁을 어떻게 꾸밀지에 대해 수없이 고민한다. 이처럼 개인적이고 일상적인 선택과 경험이야말로 미적인 것이며, 디자인과 우리의 상호작용에 있어서 중심을 이룬다. 그럼에도 불구하고 디자인은 철학적 미학으로부터 외면당하고 있었다. 전통적으로 미 이론은 온갖 형식의 미술, 예술과 자연에서의 숭고함과 미의 개념에 몰두했으며 가끔은 공예와 대중문화의 현상들에도 관심을 보여왔다. 미학도 인간 생활에서 나타나는 현상들의 의미에 관심을 보이기는 했지만, 디자인 자체에 대한 체계적인 분석은 아직까지 이루어지지 않고 있다. 본 연구는 이러한 불균형을 바로잡아, 철학적 미학 안에서 디자인이 어디에 위치하게 될지를 모색해보려는 것이다.

새로운 디자인 이론은 세 가지 주요 문제와 마주치게 된다. 첫 번째는 디자인을 전통적인 예술이나 공예의 범주와 어떻게 구분할 것인지의 문제이다. 이것은 존재론의 문제이므로, 철학적 관심과는 별개로 디자인을 대상과 실제행위로 구별하여 분석해보려고 한다. 두 번째는 디자인에 대한 우리의 경험과 판단이 얼마나 미적인 것인지 그리고 예술, 공예, 자연미에 대한 상호작용과는 어떻게 다른지의 문제이다. 여기서는 디자인에 대한 독특한 형식의 미적 판단 이론을 전개할 것인데, 이 이론 역시 다른 현상들에 대한 미적 판단의 연장선상에서 디자인 현상들을 받아들이게 된다. 마지막은 미학을 비롯한 전체 철학에서 디자인의 의미에 관한 문제이다. 나는 다른 유형의 물건들과 마찬가지로 디자인에 대해서도 도덕적, 사회적, 정치적 판단을 하는 문제에는 별 관심이 없다. 오히려 디자인이 인간다움이라는 의미에 어떻게 깊숙이 관여하는지에 흥미를 느낀다. 디자인은 동시대를 살아가는 개개인의 삶에 깊숙이 배어 있다는 점에서 "우리에게 가장 중요한" 요소 중 하나라고 할 수 있다. 디자인과 미의 상호작용에 대한 논의를 시작하면서, 인간의 전체적인 삶을 이해하려면 미적 경험을 좀 더 진지하게 생각해야 한다는 점도 지적하고자 한다. 미학 분야는 미술에만 몰두하다 보니, 철학의 일반적인 관심에서는 다소 지엽적인 입장이 되고 말았다. 디자인 미학은 이러한 편향성을 바로잡고, 미학적 연구의 범위를 넓히는 동시에 미학 이론이 전체 철학에 재통합되는 길을 마련해준다. 이러한 과제를 위해 먼저 풀고 가야 할 문제는 디자인과 인간의 미학적 상호작용이라는 렌즈를 통해, 디자인이 우리의 삶에서 중요한 부분임을 철학적으로 확인시키는 일이다. 디자인은 철학적 관심의 매우 중요한 대상임에도 불구하고, 특별한 이유 없이 간과되었다고 생각한다.

이 연구는 나름 야심적인 프로젝트로서, 디자인을 철학적 미학의 실제와 방법론에 끼워 넣어 예술이나 자연미의 모델에 따라 분석하거나 찬양하는 것으로 끝나지 않는다. 디자인은 우선 기능적인 대상을 포함한다는 특성이 있으며, 디자인과 우리의 상호작용이 주로 익숙하고 일상적인 행위를 통해 이루어지므로 디자인에 대해 살펴보려면 미학의 전통적인 범주를 확장해야 한다. 그렇지만 디자인은 무엇보다 미적인 현상이기 때문에, 나의 디자인 이론이 미학의 전통이나 역사와 상관없이 무로부터ex nihilo 나온 완전히 새로운 철학연구는 아니다. 디자인 이론은 어차피 미학과 연관되지 않을 수 없다. 나는 디자인이 미적 관심의 합당한 대상이라는 점을 보여주기 위해, 비판적인 입장에서 전통을 끌어들이면서도 우리가 좀 더 잘 알고 있는 다른 미적 주제들과 전체적으로는 다르지 않은 방식으로 디자인을 정의하고 평가할 수 있다고 생각한다. 따라서 미적 존재론에서는 형태주의와 표현주의를, 미적 감상이나 미에 대한 이론에서는 실재론과 주관론 같은 주요 논의들을 살펴보려고 한다. 이러한 전통적인 방식으로 디자인이 분석될 수 있음을 논증하고 나서, 예술, 자연, 음악, 대중문화, 음식, 건축 등 요즈음의 미적 현상 목록에 디자인을 **추가**하는 것만으로는 해명되지 않는 부분을 다시 설명해야 한다. 디자인에 관심을 두는 것은 미학 이론을 풍성하게 하는 일이다. 그것은 방법론적인 모델에 대한 도전으로서, 그 모델의 약점을 드러내며, 철학자들이 매달려온 미학적 과제를 확장할 것이다.

순서는 다음과 같다. 우선 디자인에 대한 우리의 미적 경험은 **실제적인 것**이며, 우리는 디자인된 물건에 대해서도 미적 판단을 내린다는 점을 전제로 한다. 문제는 우리가 **어떻게** 이러한 경험과 판단을 하며 그것이 미

술이나 공예 같은 다른 미학적 대상과는 어떻게 다르냐는 점이다. 1장에서는 (고유한 특징을 갖는 대상으로서) 디자인을 예술이나 공예와 구별하여 디자인의 존재론을 제시하고, 본 연구의 미학적 관점을 개략적으로 설정하고 있다. 디자인은 관조의 대상이라기보다는 사용되는 대상이라는 점에서 기능적이다. 또, 심오하거나 독창적이기보다는 친숙하고 실질적이라는 점에서 예술과 구별된다. 디자인을 예술과 다른 독특한 현상으로 만드는 특성들은 디자인이 미적 평가의 대상이 될 자격이 있음을 보여준다.

2장과 3장에서는 미학에서 가장 복잡한 문제 중 하나인 미적 경험과 관련된 문제로 돌아간다. 미 또는 취미의 본질에 대해 ─ 한편으로는 대상의 속성에, 또 한편으로는 그 속성에 대한 우리의 즐거운 반응에서 본질을 찾는 ─ 역사적으로 주도적인 두 개의 학파를 고찰(그리고 반대)하여, 미의 본질이 판단 행위 자체 내에 있다는 미적 경험주의를 제기할 것이다. 나는 이러한 주장을 위해 철학적 미학이 제공해야 할 충분하고 세밀하게 발전되고 검토된 이론으로서, 미적 판단에 대한 칸트의 설명을 따르려고 한다. 칸트의 연구는 어렵기도 하거니와 미적 판단을 철학적 심리학의 전체 구조 안에 두도록 요구하기 때문에, 그에 대해 조금은 상세하게 살펴볼 생각이다. 이미 칸트의 『판단력비판』을 읽어본 독자라면 2장의 후반부 해설은 간단하게 넘어갈 수 있다. 그렇지 않은 독자라면 칸트의 이론을 기반으로 삼아야만 3장에서 주장하는 디자인의 독특한 미에 대한 판단을 이해할 수 있을 것이다. 독특한 판단형식으로서 부수미에 대한 칸트의 개념은 디자인의 우월성을 이해하기에 가장 설득력이 있는 모델이며, 디자인에 대한 특별한 미적 경험을 이해할 수 있는 가장 좋은 개념이다.

우선 앞의 세 장에서는 디자인을 철학적 미학의 전통 속에 두고 (전통

에서 근본적으로 벗어나지 않고) 미학 분야의 발전에 기여할 방도를 찾아볼 것이다. 마지막 4장에서는 방향을 바꿔, 디자인이 미학의 다른 분야들과 나란히 놓일 만큼 미적 평가의 대상이 되기는 하지만, 일상에서 마주치는 방식은 전혀 다르다는 것을 보여줄 것이다. 디자인을 완전히 이해하려면 일상 활동과 우리의 내적인 관심이라는 맥락에서 살펴봐야 한다. 여기서 는 철학적 미학에서 나타나는 최근 동향으로 눈을 돌려 일상의 미학적 의 미를 살펴보려고 한다.

일상미학everyday aesthetics은 평범한 것과 친숙한 것이 가진 아름다움 과 의미를 설명한다. 이러한 점에서 일상미학이 주장하는 바야말로 디자 인 이론이라 할 수 있다. 일상미학은 미학의 전통적인 범주와 방법론을 확 장하여 평범한 대상과 경험의 특수성을 설명하면서, 미학의 편파적인 시 야를 비판하는 역할도 한다(미학은 근본적으로 예술 중심적이기 때문에, 우리의 삶을 직접 다루는 주요 행로에서는 멀어져 있었다). 그런데 본 연구와 궁극적인 목표는 비슷하다고 해도, 일상미학은 두 가지 면에서 미흡했다. 첫째, 일 상미학이 직접적으로 제시하는 미적인 주장은 모순이 있으며, 철학적인 엄밀함이 결여되어 있다. 이것은 미학적 전통을 무시하고 있기 때문이다. 둘째, 이처럼 미학적 전통을 무시하다 보니 일상의 중요성에 대해 뒷받침 할 근거를 미학 자체보다는 외부 즉 도덕 이론이나 좀 더 넓게는 윤리적 인 이론에서 찾는다. 그렇게 되면 디자인의 — 보다 일반적으로는 일상의 — 중요한 의미를 파악하기 어렵다. 미적인 것이 기존의 도덕적 의무나 실 존 윤리적인 이론에 비해 뒷전으로 밀려나기 때문이다. 일상미학은 우리 의 삶에 담겨 있는 좀 더 "진지하고" 규범적인 측면에 근거를 두는 것이 일상의 정당함과 가치를 확보할 유일한 길임을 무시했으며, 미적인 경험

들이 즐거움과 연관된 천박한 것이라고 괄시당하지 않는 길임을 간과했다. 그와 대조적으로, 나는 일상미학의 풍부한 모델을 제공할 디자인 이론을 전개하려고 한다. 이 모델은 인간의 삶에 대해 직접적인 의미를 가지는데, 도덕 이론이나 실존 이론으로는 감히 이룰 수 없는 것이다. 그리고 이 부분이야말로 디자인이 일상미학에 대해 가장 강하게 반발하게 되는 지점이기도 하다.

이 문제는 비트겐슈타인의 말에 담긴 교훈으로 돌아가서, 본 연구의 의미를 되새기게 한다. 만약 눈앞에 있는 사물을 인지하지 못한다면 그것의 중요성도 파악할 수 없을 것이다. 지금까지 디자인은 너무 평범하고 익숙해서 우리의 이론적 관심에서 비켜나 있었다. 이번 과제는 그것을 볼 수 있게 하는 일이다. 디자인을 그저 (미술이라는 모델에 대한) 또 다른 대상으로 보고 비슷한 방식으로 떠받들면, 디자인의 미적 가치는 더욱 무시되고 만다. 디자인과 우리 사이의 미적 상호작용이 가지는 독특한 의미는 다른 규범적 구조에서는 보이지 않는다. 비트겐슈타인은 마지막에 이렇게 말한다. "우리가 이미 본 것이 사실 가장 놀랍고 강한 것임을 미처 깨닫지 못한다." 나는 이러한 평범하고 친숙한 것의 미적 의미를 부각시키는 정도에서 본 연구의 의의를 찾으려고 한다.

마지막으로 이 책은 그저 현상에 대한 일반적인 연구가 아니라, 납득할 만한 디자인 이론을 제시해보려는 시도임을 기억하기 바란다. 그렇지만 전대미답의 철학 영역에 발을 들여놓게 되면, 디자인에 대한 수많은 문제들이 쏟아지게 된다. 산업생산과 관련된 디자인의 역사적인 발전, 시장의 힘에 대한 디자인의 의존성, 그리고 이 같은 시장의 힘이 우리의 미적 반응을 결정하는 방식 등에 대해서는 살펴보지 않았다. 이러한 문제들을

고려하지 않고는 디자인에 대한 완전한 해명이 되지는 못할 것이다. 디자인은 예술이나 공예와 달리 20세기의 생산방식이 낳은 산물이며, 디자인의 철학이라면 당연히 디자인만의 독자적인 역사를 살펴봐야 할 것이다. 내가 그나마 자위할 수 있는 부분은, 본 연구에서 초점을 두고 있는 개념적인 문제들이 이제까지 나온 전문 디자인 이론가나 역사가의 물질적·역사적·사회적 관심보다 조금 더 진전되었고 보다 근본적이라는 점이다. 이제 철학에서 디자인을 주목하기 시작했으니, 이 주제에 대해 풍성한 연구가 이루어지는 계기가 되기를 바란다.

1장

디자인의 존재이유

The Ontology of Design

1 ————

몇 가지 방법론

디자인 미학의 첫 번째 과제는 범위를 분명하게 정하는 일이다. 그러기 위해서는 (1)디자인이란 어떤 것이며 또 어떤 작업인지에 대한 물음에서 시작해야 하고, (2)예술이나 공예가 아니라 '디자인'이라고 말한다면 무엇을 가리키는 것인지에 대해 물어야 한다. 이 두 가지 물음은 서로 연관되어 있기는 하지만, 동일한 문제는 아니며 각기 다른 방법론으로 접근해야 한다. 둘 다 이론적 연구를 위해 디자인의 실제적인 **정의**를 모색하기 위한 문제이다. 우선 질문 (1)에 대해서는 서로 비슷하게 보이는 것들끼리 물건이나 작업의 무리를 나누게 된다. 질문 (2)에 대해서는 디자인이라는 말이 어떻게 쓰이는지에 따라 디자인이라는 단어나 개념의 뜻을 분석하게 된다. 쟁월은 이처럼 조건에 따라 서로 달라지는 방법에 대해 설명한다.

> [(1)의 경우에서는] 디자인이라는 물건과 작업의 범위에 대해 알고 싶은 것이지, 그러한 것들을 지칭하는 데 사용되는 단어나 개념에 대해 알고 싶은 것이 아니다. 우리는 개념이 아닌 물건 — 말이 아닌 실제 세계에 관심이 있다.[01]

본 장은 형이상학 — "디자인"이라고 총칭될 물건과 작업의 본질 — 에 대한 내용이다. 그러나 어떤 물건의 형이상학이 그 물건을 가리키는 언

01 닉 쟁월 "Are There Counterexamples to Aesthetic Theories of Art?", *Journal of Aesthetics and Art Criticism* 60, no.2(2002): 116.

어나 개념에 대한 분석과 무관하게 설명될 수 있는 것은 아니다. 따라서 디자인이 무엇인지 정의하기에 앞서, 미학의 입장에서 디자인의 존재이유 몇 가지를 우선 살펴봐야 한다.

일반적으로 형이상학의 과제는 사물이 물질적이든 정신적이든 혹은 수학적이든 문화적이든 상관없이 본질적인 특성을 들추어보려는 욕구에서 시작된다. 내가 형이상학적이라고 말하는 (칸트 이전에 제기되었다가 최근에 다시 등장한) **접근**방법은 경험에 따르는 것이 아니라, 선험적 논의를 통해 논쟁의 여지가 없는 불변의 필요충분조건들을 뜻한다. 수학적 대상이나 본질 또는 수학적 사고방식 같은 것은 (논증도 가능하고) 변하지 않겠지만, 실제 예술과 공예(및 디자인)의 작업이나 작품은 분명히 변하게 된다. 예를 들면 삼각형은 내각의 합이 180도인 닫힌 삼면체라고 선험적으로 확실하게 정의 내릴 수 있다. 그러나 예술이나 디자인이란 고정불변하는 것이 아니다. 더욱이 철학 연구의 한 분야에서 나온 방법론을 무조건 다른 분야에 적용하다가는 득보다는 실이 있게 마련이다. (쟁월의 관점에서는) 사물을 형이상학적으로 설명하는 것이 실제로 사용되는 개념이나 언어를 분석하는 것보다 더 유리하다. 그 이유는 우리가 단어로 묘사하는 것보다 세상은 넓으며, 무수하게 많은 디자인된 물건들을 보편적으로 아우를 수 있는 개념이 존재하지 않을지도 모르기 때문이다. 그것은 결국 어떠한 개념을 언어화하는 데는 한계가 있으며, 그러한 실제 사례에만 매달리다 보면 이론적인 관심 대상들의 범위를 적절하게 파악하지 못하게 될 수도 있기 때문이다. 특히 당면한 과제가 이제껏 간과해왔던 대상과 작업의 범주에 철학적 미학의 관심을 돌리려는 것이라면, 언어 사용의 현상학에만 머물지 말고 사물의 본질 자체로 다가가서 그 사물의 입장에서 보려고 해야

한다. 그런데 디자인이 공예나 예술과 다르다는 생각이야말로 우리가 가진 개념이나 언어, 창작의 관행에서 나타난 현상이다. "디자인"이라는 용어를 "예술"이나 "미술" 또는 "공예"에 상대되는 의미로 생각하고 말한다는 사실에서 시작하지 않으면, 연구의 의미가 없어진다. 특히 예술의 경우, 이 문제에 대한 방법론에서 중요한 교훈으로 삼아야 할 드라마틱한 역사적 변혁을 겪는 중이다.

고대 철학자들이 시·비극·회화·음악에 관심을 가지면서, 그리스인들은 테크네technē, 로마인들은 아르스ars라고 했던 "예술"이라는 용어는, 웅변술 또는 전쟁술을 비롯해서 오늘날 우리가 "수공"이라고 하는 제화나 목공 같은 기술과 솜씨를 두루 가리키는 말이었다. 소위 "미술fine art"이라는 분야는 전문 감식가와 함께 미 이론이 등장하는 18세기 전까지만 해도 주목받지 못하고 있었다.[02] 미술은 그때부터 비로소 크리스텔러가 말하는 "근대 예술 체계"에 편입되기 시작했다. 이 체계는 실제로 건축·조각·회화·음악·시 같은 일정한 형식들을 표준화하고 있으며, 이 분야들에 대한 연구가 당시에 전개되던 철학적 미학의 핵심을 이루었다.[03] 그리고 소설이나 무용을 비롯해서 (20세기에 들어서는) 영화와 사진 같

02 18세기의 미술이라는 개념에 대해서는 마이어 하워드 에이브럼스, "Art-as-such: The Sociology of Modern Aesthetics", in *Doing Things with Texts: Essays in Criticism and Critical Theory*(New York: Norton, 1991)와 "Kant and the Theology of Art", *Notre Dame English Journal* 13(1981) 참조.

03 파울 오스카 크리스텔러는 "The Modern System of the Arts: A Study in the History of Aesthetics(I)", *Journal of the History of Ideas* 12, no.4(1951)에서 "이 다섯 가지 주요 예술 시스템은 모든 근대 미학 연구의 저변을 이루는 것으로 알려져 있지만, 18세기 이전까지는 뚜렷하게 인정받지 못했다"고 주장한다.(498) 그의 "The Modern System of the Arts: A Study in the History of Aesthetics(II)", *Journal of the History of Ideas* 13, no.1(1952)도

은 이야기 서술 형식의 새로운 분야들이 생겨났는데, 이 중 일부는 미술의 범주에 편입되었으며 미학적 관심의 대상에도 포함되었다. 공예와 팝아트 분야는 아직까지 미술이라 불리는 부류와 확연히 구별되는 형식과 활동을 보이지 못하면서 특별히 부각되지 않고 있다. 그리고 비교적 최근까지도 이 분야들은 미 이론의 관심 대상이 아니었다.

이 같은 역사적 변화들은 첫째로는 개념적 분석과 형이상학적 이론이 겹친다는 점을 보여주며, 둘째로는 역사를 통해 나타난 미학적 과제의 본질이 무엇인지 보여준다. 쟁월은 "예술이론으로 설명할 표적이 무엇인지 몰라서 표류하고 있었던 것 같다"면서도, "미 이론이 수많은 예술형식들에 공통된 본질을 잘 밝혀낼 수만 있다면, 근대 예술 체계에 있는 모든 항목에 대해 일일이 신경 쓸 필요는 없다고 생각한다"[04]며 그다지 개의치 않는다. 쟁월에게는 선험적 과제로서의 이론이 우선이며, 그 이론이 세상의 여러 대상에 적용되는 것은 그 다음 일이다. 그의 독특한 이론은 "인더스트리얼 디자인·직조·휘파람 불기·불꽃놀이"까지 예술로 포함하고 있다. 이런 입장은 미술에 대한 현재의 관행이나 일반적인 이해와 일치하지 않지만, 그는 "별로 중요하지 않게" 여긴다.[05] 그는 "먼저 표적을 정하고, 그 다음에 명중시켜야 한다"[06]고 주장한다. 쟁월에 의하면 이론은 현상을 설명해줘야 하며, **어떤** 현상을 설명할 것인지는 실제 관행과 개념 그

참조. 피터 키비는 *Philosophies of the Arts:An Essay in Differences*(Cambridge: Cambridge University Press, 1997) 1장에서 크리스텔러의 주장에 대해 언급하고 있다.

04 닉 쟁월, "Are There Counterexamples to Aesthetics Theories of Art?", 117.

05 앞의 책, 116.

06 앞의 책, 117.

1장. 디자인의 존재이유 19

리고 언어의 사용에 달려 있다. 그래서 오랜 시간에 걸쳐 이루어지는 크리스토의 '퍼포먼스'나 바스키아의 거리 낙서처럼 어차피 예술로 받아들여지게 될 것들을 예술의 영역에서 배제하거나, 일반적으로는 예술로 여겨지지 않는 것들(휘파람 불기, 불꽃놀이)을 예술에 포함시킨다. 쟁윌의 설명은 역사적인 상황 속에 놓인 가변적이고 이질적인 대상 집단을 탈역사적이고 본질론적으로 규정하려는 형이상학적인 미학 방법론중 하나일 뿐이다. 쟁윌은 자신의 형이상학이 대상 자체에 초점을 맞추고 있다고 주장했지만, 만년에는 그가 희망하던 것보다 개념적이 되고 말았다. 그는 자신의 이론적인 야심과 거리가 있는 물건들은 무시한 채, 먼저 "예술"이라는 용어에 대한 정의를 내리고 그 다음에 그 용어의 쓰임을 규정하려고 했다. 실제로 대부분의 본질주의적인 예술 존재론들은 반대사례에 발목을 잡혀 실패하고 만다. 반대사례란, 이론으로 설명할 수 있는 필수 기준이 결여된 (그럼에도 불구하고 공공연하게 예술로 간주되는) 작품들이라든지 예술에 대한 기존 정의를 명확하게 나타냈지만 예술적·언어적 관행 자체가 역사적으로 변하면서 예술에 포함시킬 수 없게 된 작품들을 말한다. 문화 현상의 집합체들은 그것들을 전체화시켜 보려는 선험적 형이상학의 입장에서는 취약한 부분이 나타날 수밖에 없으며, 미적 대상들은 특히 더 그렇다. 그렇다고 예술이 이론의 정의 기준에 대한 반대사례를 피하기 위해, 탈역사적인 본질에 얽매일 수는 없을 것이다.

그렇다면 형이상학적인 방법으로 디자인을 정의하겠다는 것은 어떤 의미일까? 나는 여기에서 디자인을 일정한 대상과 일의 집합으로서, 미 이론에서 함께 거론되는 예술이나 공예 분야와 구별해서 보려고 한다. 다음 장에서 살펴보겠지만, 디자인의 특징들을 미적으로 평가하려면, 미술

이나 공예와 별개의 것으로 다루는 편이 낫기 때문이다. 그래서 나의 목표는 소위 디자인의 존재이유를 제기하는 것이다. 그렇다고 필요충분조건을 내세우는 방식으로 디자인에 대한 정의를 내리지는 않을 것이다. 그러한 방법은 너무 폐쇄적이기 때문이다. 특히 예술에 대한 **정의들**을 찾아내려는 요구는 우리를 너무 오랫동안 철학적인 문제에 얽매이게 했으며, 진짜 흥미로운 점들을 찾아낼 수 없도록 미학자들을 속박해왔다. 미학의 역사를 돌이켜보면 "표적을 정하는 데 너무 많은 시간을 쏟다보니, 정작 명중시키는 데" 들일 시간은 턱없이 부족했다.[07] 나는 여기에서 공예와 구별되면서도 흥미로운 디자인의 특징들을 열거해보려고 한다. 이는 디자인을 철학적 미학의 영역에 포함시키려는 보다 거대한 목적을 이루는 일이기도 하다. 다시 말하면, 나는 디자인이 예술도 **아니고** 공예도 **아니라고** 주장하는 바이다. 물론 디자인이 예술이나 공예의 특징 중 일부를 공유하고 있는 것은 사실이다. 그러나 나는 그야말로 필요 충분한 본질을 담고 있는 어떤 대상이나 작업의 집단을 내세우지 않을 것이고, 디자인이 미적 현상임에 틀림없다는 선험적 논쟁거리를 제공하지도 않을 것이다. 사실 디자인은 과거에 소설과 영화가 그랬듯이 새로운 작업이자 작품 분야이며, 우리가 함께 논의를 통해 그 자체의 발전과 변화를 이해해야 한다. 이를 위해서는 디자인의 역사와 우리가 디자인을 어떻게 대해왔는지의 역사를 나란히 살펴봐야 한다. 이것은 디자인의 사회학과 역사를 철학적으로 분

07 로저 스크루턴은 동의할 것이다. 그는 "In Search of the Aesthetic", *British Journal of Aesthetics* 47, no. 3(2007)에서 특히 "끊임없이 예술의 정의에 대해 논쟁"하고 있다는 점에서 "대부분의 미학은 무용지물"이라고 못 박는다. 그는 이 분야가 "제멋대로인 질문들과 터무니없는 경계 논쟁"으로 가득 차 있다고 주장한다.(238)

석하여 집대성해야 하는 어려운 일이므로, 그러한 요구조건을 모두 충족시킬 수 있다고 자만하지는 않겠다.[08] 다만, 내가 제공하려는 것은 올바른 디자인 이론에 필요한 철학적 구조이다. 그래서 나는 다음과 같은 순서로 논의를 이끌어갈 생각이다. 우선 디자인에 대해 얘기할 때면 떠오르는 언어적 관행을 살펴봄으로써, 거기에서 얻을 수 있는 직관적인 생각들에서 시작하려고 한다. 그리고 예술과 공예에 대한 형이상학적 정의를 디자인과 대비시켜볼 생각이다. 이러한 배경을 통해 무엇이 디자인이 **아닌지** 배우게 될 것이며, 디자인을 독특하게 만들고 미적으로 흥미롭게 해줄 만한 그림이 펼쳐지기를 기대한다. 마지막 부분에서는 이러한 가닥들을 한데 모아 우리의 표적에 대해 충분히 설명할 수 있도록 쏟아부을 것이다. 디자인에 대해 실용적인 정의를 내리는 일은 철학적 관심의 대상이기도 하다.

2 ————
디자인에 대한 직관적 생각들

다시 시작해보자. 디자인 미학의 첫 번째 과제는 관심 대상의 범위를 정하는 일이다. 여기에서 어떤 대상, 어떤 작업을 고려해야 할까? 간단하게 말

08 서문 말미에서 지적했듯이, 디자인은 시장자본주의의 성장과 함께 산업의 발전과 대량생산이 가능해지면서 출현하게 되었다. 우리 생활에서 디자인의 확산에 대해 제대로 다루려면 이러한 요인들을 간과하지 않아야 한다. 우리에게 억지로 선택이나 구입을 강요하는 여러 마케팅 방식들과 함께, 시장 형성의 문제는 현대 디자인이라는 현상의 복잡함을 이해하는 데 똑같이 중요하다. 하지만 이 문제를 다루는 것은 본 연구의 범위를 벗어나는 일이다.

하자면 디자인은 의도적이거나 의식적으로 고안한다는 의미다. 아울러 "디자인"은 자연과, "디자인된 것"은 자연적인 것과 반대되는 뜻으로 이해된다. 그래서 디자인에는 "인공적"이라는 뜻이 담겨 있다. 우리 주변을 둘러보면, 절벽 아래 동굴처럼 자연적으로 생겨난 것은 많지 않다. 대부분이 일정한 계획 아래 디자인된 것이다. "자연으로 돌아가자"라는 주장은 아직 인간의 손이 닿지 않고 관습에 얽매이거나 개척되지 않은 것을 동경하면서, 인공적인 간섭이나 "흔적"으로부터 벗어나라는 것이다. 그러나 우리가 살고 있는 환경은 생각보다 훨씬 많은 인공 제조물들로 채워졌으며, 자연적이라고 부를 만한 것들은 점점 더 사라지고 있다. 우리가 사용하는 주택, 가구, 의복 그리고 도구는 모두 디자인된 것이며, 요즘에는 자연 생물들까지도 디자인되고 있다. 정원과 실내의 식물들을 보면 대부분이 하이브리드다.(최근에 구입한 화초에는 ─ 다국적 농산물 생명공학기업인 ─ 몬사토의 자회사에서 디자인했으며, 무단 복제는 저작권법 위반에 해당된다는 태그가 붙어 있었다.) 애완동물은 순종으로서의 특징이나 성질을 유지하도록 유전자 공학으로 조작되고, 과일이나 채소 같은 경우에도 보존 처리되거나 유전자 조작이 가해지고 있다. 심지어는 우리의 몸도 치아교정, 성형, 장기이식, 피어싱, 문신 등을 하면서, 순수하게 "자연적"이라고 보기 어렵다.

그런데 디자인이 자연에 반대되는 것으로서 인간이 손대거나 바꾼 것을 모두 포함한다면, 예술과 공예까지 포함시켜야 할 것이다. 그것은 나의 본래 목적과는 달리 너무 광범위한 일이 되고 만다. 나는 여기에서 **모든 것**에 대한 이론을 전개하려는 것이 아니라, 미적인 현상으로서의 디자인을 예술이나 공예와 구별해보고자 한다. 더욱이, 우리의 미적 감상의 대상으로 유전자 조작 옥수수나 냉동피자까지 끌어들이고 싶지는 않다. 하

긴 안 될 것도 없다.(예를 들면, 음식의 미학을 다룬 연구가 나오고 있다.)[09] 디자인된 것과 자연적인 것을 구별하다보면 우리의 논의가 진행되는 데 도움이 되거나 적어도 방향을 지시해 줄, 두 가지 직관적인 단서가 포착된다.

첫 번째 단서는 디자인이 평범한 것, (초월적인 것이나 심오한 것에 반대되는 의미에서) 내재적인 것, 일상적인 것을 모두 포괄한다는 점이다. 그런데 나의 진짜 관심은 주거환경을 만들고 그 안에 살면서 내리는 우리의 미적 선택에 있다. 일부러 천연 야채가 아닌 유전자 조작 채소를 **선택하지는** 않을 테니까(실제로는 유전자 조작 채소를 선택할 때가 더 많다) 음식을 미적 분야의 하나로서 디자인에 포함시키는 것은 적절하지 않다. 여기서 "세상"과 그 세상을 설명하는 데 쓰이는 단어들을 구별했던 쟁윌의 방식이 도움이 된다. 우리는 옥수수가 얼마나 조작된 것인지 모르거나 그러한 사실을 받아들이고 싶지 않기 때문에, 그리고 그 같은 조작 사실을 알게 되더라도 미적 감상 요소로 보기보다는 불쾌하게 여기기 때문에, 옥수수를 "디자인된" 물건으로 보지는 않을 것이다. 이처럼 음식과 식물 그리고 육체에 대해서는 디자인이라는 개념이나 용어를 사용하지 않는다. 따라서 나는 무엇이 디자인된 것인지에 대한 목표 설정이 **잘못되지** 않았다고 확신하며, 우리가 지적하고 설명해야 할 실제 문제에 좀 더 집중할 수 있게 된다.

어떤 의미에서는 음식과 식물을 제외하는 것이 잘못일 수도 있다. 파

09 캐럴린 코스마이어가 편집한 "Food and/vs. Art" 그리고 취미와 관련된 읽을거리를 폭넓게 싣고 있는 *The Taste Culture Reader:Experiencing Food and Drink*(New York: Palgrave MacMillan, 2005)와 글렌 쿠엔의 "How Can Food be Art?" in *The Aesthetics of Everyday life*, ed. Andrew Light and Jonathan M. Smith(New York: Columbia University Press, 2005) 참조.

이프렌치, 항레트로바이러스약품, 기관총, 유비쿼터스형 커피포트를 비롯해서 냉동피자까지 모두 미적 감상의 후보는 되기 때문이다. 여기에서 재미있는 점은 우리가 제외한 것들을 평가하고 감상할 수는 있지만, 정작 그것들이 디자인된 것인지 아닌지 규정할 방법은 딱히 없다는 것이다. 우리는 새로 나온 항레트로바이러스약품에 찬사를 보내거나 끝내주게 멋진 파이프렌치에 감탄할 수도 있고 맛없고 설익은 피자에 실망할 수도 있다. 그렇다면 이러한 **미감적인** 평가나 칭찬은 서로 다른 종류의 것일까? 여기에서 우리는 좀 더 신중해야 한다. 디자인 존재론은 단지 현상을 설명하는 것이며, 현상을 어떻게 평가할지는 또 다른 문제이다. 그에 비해 예술을 규정하는 문제는 명쾌한데, 예술은 당연히 미적 대상이며 미적 감상의 후보라는 것이다. 예술에 대해서 달리 도덕적, 경제적 또는 정치적 판단을 내릴 수도 있지만, 예술은 기본적으로 미적으로 평가할 만한 대상 또는 행위이다. 반면에 디자인은 유일한 미적 대상이 아닐뿐더러 우리가 살아가면서 다양한 방식으로 만나게 되는 디자인에 대한 반응도 제각기 다르기 때문에 좀 더 복잡하다. 이 점에서는 공예도 마찬가지다. 그렇다고 해서 디자인을 미적으로 **다루는 것이 불가능하다거나**, 흥미로운 미적 현상이 아니라는 의미는 아니다. 디자인은 오히려 더 흥미로운 미적 현상이다. 본 장에서는 디자인의 평가에 대한 논의는 접어두고, 디자인이 **무엇인지**를 주제로 삼았다. 그러다 보면 미적 찬사를 받지 못하는 대상이나 행위가 포함될 수도 있다. 디자인된 것과 자연적인 것을 구별하다 보면, 노트북이나 신발은 물론 채소나 총포류까지 다룰 수도 있다. 이러한 구별이 디자인에 대한 효과적인 정의 기준이 되기에 너무 막연하다면, 우리가 이 물건들을 미적인 것으로 인정하지 않아서가 아니라 다른 이유가 있기 때문인데, 나

는 그 이유를 찾아내려고 한다.

디자인된 것과 자연적인 것을 구별하면서 떠오른 두 번째 직관적인 단서는 디자인된 것은 **누군가가** 의도적으로 계획하거나 창조한다는 점이다. 여기에서 디자이너가 뭔가 중요한 역할을 하는 것처럼 보이지만 얼마나 중요한 역할인지 확연하게 드러나지는 않는다. 그리고 디자인이 창조 행위의 산물이자 하나의 **대상**이라는 점도 암시된다. 예를 들면 〈춤〉은 마티스의 작품이고 와인잔 세트는 필립 스탁의 작품이다. 하지만 물이 새는 찻주전자나 항레트로바이러스약품의 경우 작가를 확인할 방도가 없기 때문에 미적 판단을 내리지 않는다. 실험실에서 유전자 조작된 옥수수 역시 어떤 한 사람의 작품이라고 할 수 없다. 그 옥수수가 실은 어느 한 개인의 손에 재배된 것이 아니라, 여느 식물들과 마찬가지로 자연스럽게 생장한 것일 수도 있기 때문이다.

예술을 기준으로 삼아서 설명해보자면, 예술작품이란 특정 유명 예술가에 의해 만들어진 유일하고 독창적인 것으로 간주된다. 예술은 공예와 마찬가지로 작가의 손으로 만들어지는 것이므로 재능 있는 예술가에 의해 실제로 제작된 것인지가 중요하다. 만약 직접 제작한 것이 아니라면 위조물이나 복제품 또는 모방품이 되고 만다. 물론 이것이 예술의 필요조건은 아니다. 마티스 말년의 오리기 작품인 〈푸른 누드〉 연작 같은 경우, 실제로 그가 **만든** 것은 아니다. 그는 몸이 쇠약해지자 조수들을 감독하여 자신의 콜라주를 짜맞추게 했다. 예술로 인정되는 다른 작품들 중에는 훨씬 더 협동적인 경우가 있다. 오페라나 영화의 경우 작품의 "저작자"가 작곡가나 감독 혼자가 아니다. 문학은 작가가 한 사람일 수 있지만, 문장 한 줄을 쓰더라도 회화와 같은 방식으로 독창적인 것일 수는 없기 때문에 다

른 종류의 문제라고 봐야 한다. 예술작품이란 작가에 의해서 만들어지는 것이고 — 저작자가 있어야 하며 — 창작에 의한 독창적 산물이라는 점은 미 이론에서는 불변의 개념이다.

예술가와 예술작품 사이의 강한 연결 관계가 디자인에서는 주목할 만한 여러 방식에 의해 끊어진다. 예를 들면 우리가 필립 스탁의 와인잔 세트를 가지고 있다고 말할 수는 있지만, 그가 그 유리잔들을 직접 **제작한** 것이 아니므로 그의 **작품**이 아니라고 할 수도 있다. 반면에 일반적으로 디자인된 제품이라고 인정받는 롤렉스 시계나 폴크스바겐 제타 또는 신형 아이폰에 대해 시상을 한다고 가정해보자. 이때의 수상자는 어떤 개인이 아니라 수많은 디자이너들을 고용해서 그 제품을 제작한 회사다. 디자이너들은 우리가 사용하는 자동차나 시계, 휴대폰을 실제로 제작하지 않으며, 생산과정에서도 개별 역할이 명확하지 않은 경우가 대부분이다. 요즘에는 특정 가구들을 "스웨덴 디자인"이라며 지칭하거나 주방용 냄비나 에스프레소 머신을 "이탈리아 디자인"이라고 말하곤 한다. 정작 제품을 만든 개인이나 기업에 대해서는 모르면서도 이 물건들을 찬사를 보낼 만한 디자인 작품으로 보는 것이다. 그렇다면 디자이너는 아무 의미도 없는 존재일까? 만약 그렇지 않다면, 우리가 사용하는 제품은 어떻게 디자이너의 "작품"이 될 수 있을까? 그리고 우리가 접하는 물건이 유일한 원작이 아니라면 디자이너가 만들어내는 것은 과연 무엇이라고 해야 할까?

이러한 질문들은 디자이너와 디자인된 물건의 관계가 예술가와 예술의 관계보다 더 애매하다는 것을 보여주며, 아울러 흥미로운 철학적 문제를 제기한다. 디자인의 핵심 개념이 근본적으로 애매모호하다는 점은 존 헤스킷이 저서 『이쑤시개와 로고: 일상생활에서의 디자인』에서 말한 "디

자인이란 디자인을 생산하기 위한 디자인을 디자인하는 것이다"[10]에 잘 나타나 있다. 문법적으로는 맞지만 우스꽝스러운 이 문장에는 뭔가 주목할 만한 점이 있다. 문장의 맨 앞에 나온 디자인은 우리가 이해하고자 하는 디자인의 일반 개념을 지칭한다. 두 번째 디자인은 "개념이 만들어낸" 완성품을 의미한다. 세 번째는 헤스킷이 제안이라고 했던 중간 생산물이며, 마지막은 개인이나 집단에 의해 이루어지는 디자인 행위를 뜻한다.[11]

그렇다면 우리가 흔히 말하는 디자인은 이 중에서 어떤 것을 가리킬까? 감상이나 미감적 판단의 대상이 되는 것은 어떤 요소일까? 우선 세 번째로 나오는 디자인은 디자이너의 제안을 직접 보거나 접할 수 없다는 점에서 배제해도 될 것 같다. 예술가는 그림을 그릴 때 기본적으로 스케치를 한다. 그래서 시스티나 성당을 위한 미켈란젤로의 스케치나 다빈치의 수많은 도해와 해부도 같은 것들이 수집되기도 한다. 그런데 이 스케치 자체를 완성된 "작품"으로 생각하지는 않기 때문에, 일단 작품이 완성되면 전부는 아니라도 많은 연구도면과 스케치들이 폐기된다. 더군다나 디자인에 있어서 와인잔 스케치는 우리가 실제로 손에 쥐거나 감상할 수 있는 유리잔이 아니다. 헤스킷이 "제안"이라는 용어를 사용한 것은 이 세 번째 요소의 잠정적이고 완성되지 못하는 본질을 가리킨다. 헤스킷이 디자이너의 행위와 완성품 사이에 중간 단계를 넣은 것은 둘 사이의 관계가 실제로 얼마나 불명료하고 거리감이 있는지를 보여주려는 것이다. 이 중간 단계야말로 디자인이 예술이나 공예와 구분되는 독특한 특징 중 하나다.

10 존 헤스킷, *Toothpicks and Logos:Design in Everyday Life*(Oxford University Press, 2002), 5.
11 앞의 책, 5-6.

그 밖의 다른 조건 두 가지를 먼저 생각해보자. 디자인은 기본적으로 개별(또는 집단적인) 작가의 행위를 말하며 한편으로는 완성품 또는 독특한 창작물을 가리킨다. 사실 예술이론들도 이와 비슷한 두 가지 방향에 따라 관점이 나누어진다. 한쪽은 작품을 만드는 예술가의 창조 활동을 강조하면서 예술을 예술가의 행위와 동일시하고, 다른 한쪽은 쟁월이 했듯이, 특별한 종류의 것이 되게 하는 어떤 성질이나 특징을 근거로 예술을 정의한다. 어떤 면이 강조되느냐에 따라 예술에 대한 정의가 완전히 달라지며, 한쪽을 희생하고 다른 한쪽만 살려서는 성공할 수 없다. 그렇다고 해도 나는 두 가지를 따로따로 조명해봄으로써, 디자인에 대해 무엇을 알 수 있을지 살펴볼 것이다. 행위든 대상이든 하나만으로 디자인을 정의할 수 없다고 해도, 최소한 디자인이 무엇인지 이해하는 데 두 가지 모두 중요한 단서가 되기 때문이다.

우리가 이러한 직관적 지식들을 모두 모을 수 있다면, 이번 장에서 디자인에 대한 연구의 기본 골격을 갖추게 될 것이다. 첫째로는 디자인을 역사적인 전후관계 속에서 나타나는 현상으로 보는 규범적인 판단에서 벗어나게 될 것이고, 둘째로는 나의 관심이 평범하고 일상적인 것에 집중되어 있음을 알게 될 것이다. 디자인은 일상 속 어디에나 있으며, 미적 감상의 유별난 대상이 아니다. 따라서 디자인에 대한 나의 정의를 막연하게 마르트 슈탐과 바우하우스 같은 유명 사례, 또는 샤넬이나 나이키 같은 명품에 맞출 생각은 없다. 디자인은 단순히 감상을 위한 것이 아니라 뭔가에 **쓰이기** 위한 것이며, 그것을 감상만 하려는 경우가 있다면 오직 유명세 때문이다. 여기에 대해서는 다음 장에서 살펴보려고 한다. 쓰임이라는 점에서는 디자인이 예술보다 공예에 가깝다고 생각된다. 미술과는 달리 디자

인은 우리의 일상에 널리 퍼져 있으며, 이 점이야말로 본 연구에 철학적인 관심을 촉구할 수 있는 부분이다. 마지막으로 디자인에 대해 우리가 나누는 대화의 애매함은 디자인이라는 개념이 예술이나 공예와 달리, 디자이너와 디자인된 제품의 관계 속에 놓여 있는 뭔가로 이해해야 한다는 것을 보여준다. 디자인은 20세기에 대량생산수단과 함께 등장한 현상이다. 이 문제는 다음 장에서 디자인을 예술이나 공예와 비교하면서 전개할 것이다. 처음에는 다른 특징을 가진 사물의 일종으로서, 그 다음에는 독특한 행위 형식으로서, 각각의 직관적인 요소는 우리의 최종 그림을 펼쳐 보이는 데 중요한 역할을 하게 된다.

3 ————
디자인과 예술, 디자인과 공예

3.a. 대상으로서의 예술과 형태주의

대상에 초점을 둔 예술이론으로는 클라이브 벨과 로저 프라이의 형태주의를 비롯해서, 좀 더 최근에는 먼로 비어즐리와 프랭크 시블리, 닉 쟁월 등이 미적 특성에 대해 연구한 것들이 있다. 이들은 모든 예술작품에 공통적으로 있는, 다른 것들과 구별되는 어떤 특성이나 성질로 예술을 정의한다. 이러한 특성이란 대부분 어떤 사물을 예술로 인정하기 위한 필요조건이지 충분조건은 아니다. 실물을 진짜처럼 재현 또는 모방하는 것이 예술이라고 주장하는 모방론이 — 사진과 영화의 등장으로 — 퇴조하면서 벨

의 이론이 부각되기 시작했다.[12] 벨은 후기 인상파를 비롯해서 현대 추상 회화와 조각이 발전하게 된 배경에 대해 설명했다. 그는 예술이 재현을 위한 것이 아니거나 재현의 내용을 다루지 않게 된다면, 오직 **형태**(form은 우리말로 옮길 수 있는 형식 또는 형태 중 해당 문장 안에서 어감이나 이해에 도움이 되는 쪽을 택했다: 역주)만이 그 자리를 대신하게 될 것이라고 보았다. 그런데 모든 사물은 어떤 식으로든 형태를 가지므로, 내용과 형태를 구분해서 보는 방식은 효과가 있었다. 벨은 예술작품을 독특하게 만드는 특별한 형태가 무엇인지 알아내려고 했다. 그는 예술이 그 나름의 "의미 있는 형태"에 의해 식별될 수 있다고 주장했다. "선과 색은 특이한 방식으로 형태와 형태 간의 관계를 만들어내며"[13] 보는 사람에게 특별한 "미적 감정"을 불러일으킨다. 즉 의미 있는 형태를 가진 모든 작품들은 "미적 엑스터시"[14]를 일으키고, 이러한 감정을 느낀다는 것은 우리가 진실한 예술작품과 마주하고 있다는 반증이다.

예술을 정의해 보려는 벨의 독특한 시도는 여러 가지 이유 때문에 실패하고 말았다. 첫째는 순전히 반대사례의 문제인데, 정의의 범위가 너무 좁거나 막연해졌기 때문이다. 예를 들면 세잔이나 몬드리안 또는 클레의 작품에서는 형태적인 구성 요소가 잘 나타난다. 그런데 벨은 보스나 브뤼헐을 비롯한 대부분의 르네상스 회화와 내러티브 형식의 그림은 배제하

12 "The End of Art", *The Philosophical Disenfranchisement of Art*(New York: Columbia University Press, 1986)에서 아서 단토의 주장 참조.

13 클라이브 벨, *Art*(New York: Capricorn Books, 1958), 17.

14 앞의 책, 34.

고 있었다. 그는 그러한 작품들을 "묘사적 회화descriptive painting"라고 불렀다. 벨은 이러한 묘사적 회화를 예술로 보지 않았으며, 그러한 범주에 "심리적이고 역사적 가치가 있는 초상화들, 지형을 나타내는 작품들, 상황을 암시하며 이야기하는 그림들, [그리고] 모든 종류의 일러스트레이션" 중 어느 것도 미적 감정을 불러일으키지 못한다고 주장했다.[15] 또 다른 한편으로 의미 있는 형태를 가진 것은 무엇이든 예술이라고 한다면, 물병이나 침대커버, 전투기나 신발도 예술일 수 있다. 벨이 말하는 선과 색의 결합을 예술 이외의 다른 사물들은 어째서 이룰 수 없는지 분명한 이유가 없기 때문이다. 이처럼 예술이 되기 위한 선험적인 요구 조건으로서 어떤 한 가지 특징에만 초점을 맞추다 보면, 쟁월이 그랬듯이 휘파람 불기나 불꽃놀이까지도 포함하게 되는 반직관적인 일이 생길 수도 있다. 사물의 특정 성질만을 강조하다가는, 그 성질을 지닌 것이면 무엇이든 포함시킬 수밖에 없다. 역으로 그 성질이 없는 것이라면, 언어적 관행이나 공통된 미적 경험에 부합된다고 하더라도 모두 제외되어야 할 것이다.

벨의 이론은 순환 논리적이라는 점에서 더욱 실패였다. 어쩌면 실제로 주어진 작품에서 의미 있는 형태가 얼마나 되는지 확실하게 분석할 수 없었기 때문에, (그는 내가 제시하는 것보다, 더 세부적으로 설명하고 있지도 않다) 벨은 의미 있는 형태의 특성과 그것에 대한 우리의 반응 — 미적 감정 —

15 보스 등의 작품을 벨의 정의에 따라 예술로 간주할 수 있다면, 그것은 형태적인 요소에 의한 것이지 (묘사적이거나 설명적인) 내용과는 무관하다. 형태만을 감상하기 위해 내용을 무시하는 것은 아니기 때문에 벨에 반대하는 비평가들은 이 작품들이 벨의 이론에 대한 반대사례라고 제시할 것이다. 사실 벨이 설명한 방식으로 형태적인 특성을 부각시키지 않더라도, 내용의 깊이 때문에 작품을 높이 평가하는 경우도 많다. 이에 대한 논의는 다음의 3.b. 참조.

을 서로 맞물리게 해서 한쪽의 관점에서 다른 쪽을 정의할 수밖에 없었을지도 모른다. 의미 있는 형태는 미적 감정을 불러일으키고, 미적 감정은 의미 있는 형태에 의해서만 생긴다. 그러므로 두 가지가 함께 예술을 규정하게 된다. "이러한 감정을 불러일으키는 사물을 우리는 예술작품이라고 한다." 그리고 다시 "의미 있는 형태란 모든 예술작품에 공통된 한 가지 성질"[16]이라고 주장한다. 이 말들은 모두 벨 자신이 만들어낸 말이기 때문에, 쉽게 이해되지도 않고 명확하게 인정받기도 어렵다. 어떤 느낌을 다른 느낌들(내가 지금 그걸 느끼고 있나? **이것**이 그것인가?)과 구별할 방법이 필요하며, 그 느낌의 독특한 특징을 하나하나 열거할 수 있어야 한다. 만약 빨간색이나 사각형 또는 비례같이 경험적으로 입증될 수 있는 것이라면, 벨의 과제는 좀 더 쉬워졌을 것이다. 그가 예술을 증명하는 데 사용한 특성은 우리가 일반적으로 이해할 수 있는 경험적 특성이 아니며, 직접 **느껴야** 하는 독특한 **미적** 특성이다. "직접 느끼지 않고는 예술작품을 알아볼 방법이 없으며" 이러한 감정은 의미 있는 형태에 의해서만 가질 수 있다.[17] 시블리와 쟁월의 이론 역시 미적 특성이라는 관념에 근거를 두고 있다. 그러나 그들은 이러한 미적 특성을 좀 더 깊이 분석해보면 그 본질을 알아낼 수 있다고 주장함으로써 순환 논리의 문제에서 벗어난다. 그들의 이론에도 여전히 반대사례의 문제는 남아 있다. 그래서 미적 특성을 너무 엄격하게 제한하면 편협해질 우려가 있고, 반대의 경우라면 지나치게 광범위해질 우려가 있다.

16 앞의 책, 17-18.

17 앞의 책, 18.

더 중요한 점은 — 아름다움이든 의미 있는 형태든 아니면 그 밖의 다른 것이든 — 소위 **미적** 특성에 초점을 맞추는 이론들은 앞 절에서 얘기한 직관적인 문제들 중 하나에 부딪히고 만다는 사실이다. 그래서 미적 평가와 미에 대한 정의를 혼동하거나, 같은 말을 되풀이하게 된다. 정의되는 내용은 그 정의 속에서 추정되기 마련이다. (특히 미적 대상으로서의) 예술은 미적 대상이 되게 하는 특성에 의해 예술이라고 정의된다. 이것이 미적 특성인데, 디자인이란 디자인되는 것이라는 식의 설명에서 더 이상 나아갈 수 없게 만든다. 이 이론들은 미적 특성뿐 아니라 처음부터 그것들을 **미적**으로 만드는 것이 무엇인지에 대해서도 독자적으로 설명해야 하는 또 다른 부담이 있다. 특히 벨에 있어서는 **좋은** 예술작품에 대한 평가와 예술에 대한 정의가 뒤섞여 있다. 의미 있는 형태는 미적으로 가치 있는 특성이다. 그것은 보는 사람에게 적절한 미적 감정을 전해주는데, 이 감정이야말로 예술에 대한 올바른 반응이다. 이러한 벨의 이론에서 **나쁜** 예술은 끼어들 여지가 없다. 작품에 의미 있는 형태가 없다면 그것은 결코 예술이 아니기 때문이다. 대상의 특성에 초점을 두는 모든 예술이론들이 이 같은 문제에 봉착하거나, 그 때문에 실패한다는 것은 아니다. 예술의 특성은 독특하다거나 다른 어떤 것의 특성과도 다르다고 주장하는 순간, 그 이론들은 취약해질 수밖에 없다. 2장에서 미감적 판단과 미에 대한 쟁월의 복잡한 태도를 살펴보면서 이 문제로 다시 돌아올 것이다. 물론 디자인의 존재론에서도 정의와 평가가 혼동되지 않아야 하지만, 혼동이야말로 예술 자체의 이념에 대해 말해주는 것이기에 **그렇게 되기** 쉽다.

　미적 특성에 초점을 두는 대상 중심 이론에는 다음의 가정이 전제된다. 무언가를 예술작품이 되도록 하는 것은 그것을 의미 있게 하거나 심오

하게 만드는 것이다. 예술이란 **평범하지** 않고 초월적인 것이며, 의미 있는 형태를 갖추지 못했다면 애초부터 부족하고 무의미하고 대수롭지 않은 것이다. 벨은 다음과 같이 설명한다.

> 우리가 예술작품을 감상하기 위해 일상으로부터 가져와야 할 것은 아무것도 없다. 일상의 생각이나 사건을 알 필요도 없고, 생활의 감정에 익숙해질 필요도 없다. 예술은 우리를 인간이 활동하는 세계로부터 고상한 미적 세계로 데려간다. 우리는 잠시 동안 인간적인 관심사에서 벗어나서, 흘러가는 일상 위의 세계로 띄워 올려진다.[18]

> 미적 명상의 세계는 온갖 인간사나 격정과는 무관한 세계이다. 거기에는 물질적 존재의 잡다함이나 소란스러움은 없고, 최상의 하모니만 울려퍼진다.[19]

재현적인 회화·공예·디자인·대중예술·내러티브 같은 것은 일상생활의 잡동사니에 불과하며, 평범하거나 흔한 감정들만 불러일으킬 뿐 예술의 초월성을 얻을 수 없다. 여기에는 심오함이 없으며, 아서 단토의 문구를 사용하자면 "그저 실제 물건"에 불과하다.[20] 그리고 근대 예술 체계의 대상들로서 갖춰야 할 것이 결여되어 있기 때문에 미적 관심을 끌지

18 앞의 책, 77.

19 앞의 책, 55.

20 아서 단토, *The Transfiguration of the Commonplace*(Cambridge: Harvard University Press, 1981). 특히 1절 "Works of Art and Mere Real Things" 참조.

못하는 것으로 폄하된다. 이런 일은 공예의 미학에서 확실하게 볼 수 있는데, 공예의 미학은 온갖 열등감에 시달리고 있다. 예를 들어 샐리 마코위츠는 벨과 마찬가지로 공예작품들에 대해 (그것들 자체가 선과 색을 가지고 있어 우리의 미적 감정을 불러일으킬 수 있다며) "훌륭하게" 미적인 설명을 하면서도, 예술에는 "공예가 갖지 못한 긍정적인 평가 요소"가 있다고 인정한다. 마코위츠는 옳건 그르건, 이 요소야말로 예술 자체의 엘리트주의라고 여기고 있다.[21] 그리고 찰스 훼드는 형태주의를 통해 공예가 "저급하고 진부한 예술"로 판명되었다면서, 예술이 "공예보다 우월하다"는 예술의 심오성과 초월성을 자의적으로 내세우고 있다.[22]

나는 공예 옹호자들의 편에 서서 예술의 고매한 세계에서 공예를 배제시키려는 입장을 비난하기보다, 디자인 존재론을 통해 그러한 입장을 포용하려고 한다. 디자인은 초월적이기보다는 내재적이며, 심오하기보다는 평범한 것이다. "인간이 활동하는 세계"와 "흘러가는 일상", "물질적 존재의 잡다함과 소란스러움"이야말로 흥미를 느낄 만한 것들이다. 디자인이 예술의 형이상학에서 배제되는 이유는 디자인된 물건이 갖는 특성이 예술에 초세속적인 의미를 부여하는 불가사의한 것이 아니기 때문이다. 물론 디자인을 부정적으로 정의하려는 것은 아니다. "예술을 나쁘게 만드는 것이 무엇인지 찾아낸다고 해서, 공예를 공예로 만드는 것이 무엇

21 샐리 마코위츠. "The Distinction between Art and Craft", *Journal of Aesthetic Education* 28, no.1 (1994): 55.

22 찰스 훼드, "Craft and Art: A Phenomenological Distinction", *British Journal of Aesthetics* 17, no.2 (1977): 131.

인지 알 수 있는 것은 아니다"[23]라는 훼드의 말은 맞는 말이다. 만약 디자인의 특성을 디자인된 물건들을 근거로 알아보려 한다면, 그것은 예술에 있는 뭔가가 그 물건들에 없기 때문이 아니라 예술에 **없는** 뭔가가 그 물건들에 **있기** 때문이다. 예술과 비교해서 디자인의 지위가 어떨 것인지는 중요하지 않다. 많은 이론가들의 설명처럼 예술이 초월적인 것이라면, 디자인을 단순히 그와 유사한 용어로 묘사하느라고 애쓸 필요가 없다. 예술의 심오성이라는 근거가 의심스럽지만, 그 때문에 공예와 디자인이 철학적 미학의 시야에서 오랫동안 멀어져 있었다. 그래서 적어도 예술에 대한 이러한 가정들 속에서 디자인의 특징이 무엇인지 알아내려고 하지는 않아도 괜찮을 것 같다. 물론 문제는 디자인의 특징이 무엇이냐에 달려 있다.

이 물음에 대해서는 전문가들이 디자인이라고 생각한 사례들을 살펴보는 것도 좋은 방법이 될 것이다. 우선 두 가지를 활용해볼 수 있다. 하나는 스미소니언재단의 부설기관인 쿠퍼-휘트 디자인 뮤지엄이 후원하는 미국의 내셔널 디자인 어워즈NDA[24]이고 다른 하나는 "미국에서 가장 명망 있는 디자인 심사 프로그램"인 애뉴얼 디자인 리뷰ADR이다.[25]

ADR은 소비자 제품, 그래픽, 패키지, 환경설치물, 가구, 장비, "콘셉트", "인터랙티브"(2005년부터)를 디자인의 일반 분야로 열거하고 있다. NDA에는 인테리어 디자인, 조경 디자인, 제품 디자인, 커뮤니케이션, 패션, "디자인 마인드"와 함께 평생 공로상과 기업 공로상이 포함되는데,

23 앞의 책
24 www.cooperhewitt.org/NDA에서 찾을 수 있다.
25 수상작에 대한 설명은 www.id-mag.com/annualdesignreview/ 참고.

다소 광범위하지만 잘 알려진 분야들이다. NDA의 수상사례로는 노트북·커피 테이블·버켄스탁 신발·로스앤젤레스공항의 방음벽(조경 디자인)·비행기·사무용 의자·잡지 표지 등이 있다. NDA는 개인에게 시상하는 "디자인 마인드"를 제외하고는 다양하고 폭넓은 대상들을 제시하는데, 그 대상들에는 "디자인된 것"이라는 공통된 특성이 있어야 한다. 그렇다면 그 특징이 우리의 이론에 어떤 도움이 될지 알아보자. 이 대상들이 공통으로 가지고 있는 한 가지 특성은 내재적인 **기능** 또는 **기능성**이다. 여기에 제시된 사례들은 하나하나가 쓸모 있거나, 나름의 방식으로 사용되는 것들이다. 비행기는 날고, 신발은 신고, 사무용 의자는 앉는 것이다. 그렇다면 기능적이 아닌 것은 디자인 작품이 아니라고 주장할 수도 있을 것이다. 또는 형이상학적으로 접근해서, 기능은 디자인의 필요조건이라고 말할 수도 있다. 여기서 기능에 대해 확실하게 구분할 필요가 생긴다. 기능이라는 말은 그저 어떤 대상이 담당하는 쓰임새를 의미하는 것이 아니다. 예를 들면 아몬드는 내게 영양을 공급해준다. 나는 나뭇둥걸에 앉거나 동굴 속에서 잘 수도 있다. 그런 의미에서 아몬드와 동굴은 내가 원하는 기능에 **봉사하거나** 나의 목적에 부합되며, 나의 요구를 충족시켜줄 수 있으므로 기능적이다. 그렇지만 이것들을 기능의 관점에서 규정하는 것은 잘못이다. 아몬드나 동굴이 유용하기는 하지만 그것들은 그저 자연의 일부로 받아들여야 한다. 마찬가지로 타이어는 그네로 사용될 수 있지만, 그네가 **되는 것**이 타이어의 기능은 아니다. 그래서 우리가 그것을 기능에 의해 규정할 경우, 그네라고 하지 않고 타이어라고 말한다.

디자인된 물건들의 기능적 특질은 그것들이 원래 정해진 방식대로 쓰이고 있는지에 달려 있다. 쓰임이란 그 물건이 원래 하고자 했던 역할

이기도 하다. 여기서 주의해야 할 점이 있다. 기능적이라는 말은 디자인된 물건이 **인간이 할** 역할을 대신 제공해주거나, 벨이 말하는 물질적 존재로서 인간의 일상적인 목적이나 필요에 적합해야 한다는 뜻이다. 그리고 그 물건의 유용함이 어쩌다 발견된 것이 아니라, 그러한 필요에 부응하도록 의도적으로 **만들어진** 것이어야 한다. 엄지손가락은 우리에게 너무나 큰 도움이 된다. 그렇다고 해서 엄지손가락이 **디자인된** 것이라고 정의내릴 생각은 없다. 문제는 엄지손가락의 쓰임새가 아니라, 그것을 만든 이에게 (혹은 만든 이가 아예 없다는 데) 있다. 벨에게 있어서 의미 있는 형태가 우연한 것이 아니라 예술가의 창조 활동으로부터 나온 산물이듯이, 기능이라는 개념에 누군가에 의한 디자인 행위가 포함된다는 것은 확실하다. 디자인 행위에 대해서는 다음 절에서 살펴볼 생각이다. 여기서는 우선 관심의 범위를 — 첫 번째 구분에서 제시했듯이, 자연이 아닌 — 인간에 의해 특별한 기능을 갖도록 생산되거나 창조된 물건들로 한정하려고 한다.

그런데 무수히 많은 인공물 중에서 각자의 기능에 의해 **규정될** 수 있는 것을 디자인이라고 구분한다면, 어떤 의미에서는 아리스토텔레스까지 거슬러 올라가게 된다. 만약 무언가를 망치로 규정하려면 망치질이라는 — 목적의 — 기능에 기여해야 한다. 물론 돌멩이나 바이스 그립(용접할 물건들을 고정시키기 위한 도구: 역주)으로 망치질을 할 경우도 있지만, 둘 다 망치라고 할 수는 없다. 망치로 사용되는 동안에만 "망치 자격"을 부여받을 뿐이다. 디자인된 물건을 그러한 종류의 물건이 되게 하는 것은 의도된 기능이다. 사무용 의자**는** 앉기 위한 것이고, 신발**은** 신기 위한 것이다. 이것은 디자인 평가에서 매우 중요하다. 바이스 그립이 망치로 쓰여왔거나 쓰이고 있다고 해서 잘 디자인된 망치라고 할 수는 없기 때문이다.

디자이너 데이비드 파이라면 이처럼 디자인에 대해 미리 예정된 정의를 거부할 것이다. 그는 저서 『디자인의 본질과 미학』에서 "물건의 목적은 그것을 사용하는 사람의 목적이며, 누가 그 물건을 대하느냐에 따라 바뀌게 된다. 그처럼 기능에 목적이 포함된다는 생각을 디자인의 근거로 삼기는 애매하다"고 주장한다.[26] 파이는 기능이란 "어떤 장치가 합리적으로 수행되도록 누군가 잠정적으로 결정한 역할"[27]이라며 기능의 개념을 물건에서 그 물건의 개별적인 용도로 옮겨갔다. 그런데 파이는 기능과 **쓰임**을 구분해내지 못했다. 그는 자기 자동차가 자녀들을 등교시킬 목적으로 사용되고 있지만 "언젠가는 닭장으로 바뀔 때가 올 것"[28]이라고 했다. 그렇지만 자동차가 닭장으로 쓰인다고 해도 닭장은 아니다. 만약 그렇게 쓰인다면 그가 고물차를 특이하게 사용하고 있다고 생각할 뿐, 그의 닭장이 자동차 모양이라고 생각할 사람은 아무도 없다. 자동차를 자동차답게 만드는 뭔가가 있으며, 우리는 그것을 그 물건답게 **디자인된** 그 물건의 본래 또는 의도된 기능이라고 잠정적으로 주장할 수 있다.[29]

26 데이비드 파이, *The Nature and Aesthetics of Design*(New York: Van Nostrand Reinhold, 1978), 16.

27 앞의 책, 14.

28 앞의 책, 16.

29 글렌 파슨스와 앨런 칼슨은 *Functional Beauty*(Oxford University Press, 2008)에서 "대상 자체에 담긴 적절한 기능이라는 개념"을 지지하며, 의도주의 이론에 대해 반박한다.(66) 이들은 "창고 문짝을 떠받치는 것이 삽의 '정당한' 기능이 아니라는 말보다는 어째서 그런지 이유를 설명해줄 이론이 필요하다"고 지적하면서(85) 생물철학에서 원용한 이론 하나를 제시한다.(3장 참조) 그들은 내가 여기에 제시하는, 기능에 대한 정의가 대상에 대한 디자이너의 의도에 지나치게 의존한다며 반박할 것이다. 그러나 나는 시장에서 이룬 성공이 대상의 적절한 기능을 결정한다는 그들의 입장이야말로 대상의 정의와 가치를 혼동하는 것이라고 생각한다. 또 그들이 시장에서 성공을 거두지 못한 대상들은 배제하면서 GM채소

파이는 더 나아가 다음과 같이 주장한다. 물건들 중에는 **쓸모 있는** 것이 별로 없기 때문에 "목적에 적합한 것도 없다."[30] 우리는 "진정으로 쓸모 있는 것을 디자인하거나 만든 적도 없는 셈이다." — 비행기는 "추락하고", 자동차는 가다가 "서 버린다."[31] — 파이는 그렇게 생각했기 때문에 기능을 물건들이 디자인의 대상이 되는 기준으로 삼을 수는 없었을 것이다. 그는 여기서 뭔가를 디자인으로 만드는 일과 그 뭔가를 좋게 만드는 일을 하나로 보고 있다. 확실히 어떤 비행기들은 추락하고(끔찍한 결과가 발생하며), 어떤 자동차들은(실패작인 듯) 멈춰 버린다. 그러나 그것들이 기능을 제대로 발휘하지 못한다고 해서, 원래의 특별한 목적을 지닌 **기능적인 물건**이 아니라는 의미는 아니다. 사실 파이로서는 무엇을 위한 물건인지 이해하기 전까지는, 그것이 **쓸모**없다고 주장할 수 없을 것이다. 이 말은 그가 그 물건의 기능이 무엇인지 또는 무엇을 위한 물건인지 알아야 한다는 뜻이다. 기능이라는 성질은 목적이나 쓰임이라는 개념과 유사하지만, 서로 대체될 수 있는 말은 아니다. 나는 내가 가지고 있는 올리브 피터(씨 빼는 도구: 역주)가 특별히 쓸모 있다고 생각하지 않는다.(오히려 칼이 더 쓸 만하다.) 그렇지만 그것의 기능이 올리브 씨를 빼는 것이라는 점은 부정하지 않는다. 만약 올리브 피터가(바이스 그립이 없을 때) 못을 박는 **목적**에 적합하다는 것을 알아냈다고 해서, 그것을 망치로 착각하지는 않을 것이다. 기능이란 인간이 만든 물건을 그러한 종류의 물건으로 한정하는 부분이며,

같은 자연물은 비공식적으로 인정한다는 사실을 알지만, 여기서는 그냥 넘어가고자 한다.

30 데이비드 파이, *The Nature and Aesthetics of Design*, 14.

31 앞의 책

그것은 디자인된 모든 물건들에서 공통적으로 나타나는 특징이다.

기능이라는 특징이 우리를 존재론 안으로 얼마나 들어갈 수 있게 할까? 기능이 다른 종류의 사물들과 디자인을 **구분시켜** 줄 수 있을까? 기능에는 디자인으로부터 자연적인 현상을 벗겨내는 효과가 있다. 유전자 조작 채소의 경우 변형되거나 "개선된" 것이지만 기능적인 물건은 아니다. 유전자 변형을 통해 농작물들의 생산성 제고에 기여할 수도 있고, 영양 가치를 높일 수도 있지만 그렇다고 — 변형시켰건 아니건 — 옥수수의 내재적인 **기능**을 기준으로 옥수수를 디자인으로 규정하게 되는 것은 아니다.[32]

보다 명확히 하자면 화산암, 바닷조개, 제왕나비 같은 다른 자연물들도 이러한 관점에서 보면 기능적인 물건이 아니며 따라서 디자인된 것이 아니다. 그렇다면 예술이나 공예는 어떠한가. 기능이라는 특징이 디자인을 예술이나 공예 같은 다른 미적 현상들과 구별시켜 줄까? 이 문제는 별도로 얘기해보기로 하자. 예술에는 기능이 있는 것일까? 오스카 와일드의 예술을 위한 예술 운동은 "모든 예술은 아무런 쓸모도 없다"는 유명한 경

32 유전자 변형 옥수수가 이전의 변종들을 개선하여 디자인된 것처럼 버켄스탁도 이전에 나온 샌들을 개선한 것이므로, 후자를 인정하려면 전자도 디자인의 대상으로 인정해야 한다고 반박할 수도 있다. 그러나 버켄스탁이 이전의 혹은 본래의 샌들에 변형을 가한 것이라고 해도, 최초의 샌들 역시 의도적이고 기능적으로 디자인된 대상이다. 반면에 옥수수의 초기 변종들은 그저 자연의 일부였다. 물론 누군가 내게 무엇을 근거로 자연적인 것이 디자인, 즉 "인공적"인 것으로 **된다**고 말하는지 밝혀보라고 요구할 수도 있다. 이것은 정말 어려운 일이다. 예를 들어 잡종 꽃들은 자연적으로 생겨나온 친족들과 별로 닮지 않았다. 그래서 유사성에 대한 형이상학의 수렁에 빠지기보다는 디자인에 대한 정의에 제시되어야 하는 두 가지 특징을 지적하고자 한다. (a)완성된 제품에는 주어진 디자인을 확인하고 평가에 반영할 수 있을 정도로 뚜렷한 특징이 있어야 한다. 따라서 신종플루백신의 분자구조나 옥수수의 DNA 구조 같은 것은 배제할 수 있다. (b)디자인된 물건들은 유기적이거나 자연 발생적이라기보다는(대량생산되지는 않더라도) 기계에 의해 제조된 것이어야 한다. 여기서도 마찬가지로 잡종식물은 제외하겠지만, 원예식물 자체를 배제하지는 않을 것이다.

구를 따라 인간 생활의 비천함에서 예술을 고양시키고자 했으며, 예술이 오직 명상을 위한 독특한 것이라고 주장했다.[33] 벨은 예술이 순수한 **미적** 가치만을 가진 **미적** 대상이라는 의견에 동의할 것이다. 예술이 초월적인 것이라면 디자인된 물건은 기능이 내재적이며 일상적이고 물질적 실존물이라는 점에서, 예술보다 직접적으로 인간에게 유용하다고 주장할 수 있다. 디자인은 사용하기 위한 것이고, 예술은 그저 **바라보기** 위한 것이다. 와일드나 벨이라면 "쓸모 없다"는 말이 "인간의 필요나 목적 이외의 것" 다시 말하면 초월적인 것을 의미한다고 해석할 것이다. 그런데 그들이 주장하듯이 예술에 쓰임이라는 기능이 없다면, 나는 내 나름대로의 기준에 따라 예술로부터 디자인을 효과적으로 구분해보려고 했을 것이다. 만약 내가 디자인에 대한 정의의 기준을 디자인된 물건 자체의 성질이나 특징에서만 찾으려고 했다면, 그런 식의 논쟁을 잠정적으로라도 진행해보려고 했을 것이다. 그렇지만 그 시도가 성공했을 것 같지는 않다. 그 이유는 첫째, 디자인에 대한 정의를 벨(또는 누군가)의 예술에 대한 정의에 의존하다 보면, 디자인의 존재론이 오히려 약화될 수 있기 때문이다. 둘째, 예술이 **진짜로** 쓸모없는 것일 수는 없기 때문이다. 만약 예술이 쓸모없는 것이었다면 추앙되기는커녕 폐기되고 말았을 것이다. 나는 설명적인 기준보다는 규범적인 내재성을 밝혀보려고 한다. 관조라는 것도 일종의 **기능**이며 예술이 이러한 목적 때문에 생긴 것이라면 다른 무엇보다도 기능적

33 오스카 와일드, "서언," *The Picture of Dorian Gray*, in *The Norton Anthology of English Literature*(2 vols., New York: Norton, 1968) Ⅱ, 1403. 예술을 위한 예술 운동의 목표에 대한 충분한 논의는 졸저 "The Disenfanchisement of Philosophical Aesthetics", *Journal of the History of Ideas* 64, no. 4(2003) 참조.

인 물건이 되는 셈이다. 예술은 관조나 희열을 동반하므로 망치질이나 앉는 것보다 더 중요하거나 고귀하다는 식으로 기능을 계급화할 생각은 없다. 여기에서 우리는 "내재성"이라는 개념을 조심스럽게 도입해야 한다. 미적 관조의 기능과 일상적인 필요에 따른 다른 기능들은 **종류가** 다르다고 말하기도 어렵다. 왜냐하면 예술도 인간의 요구에 따르거나 인간에게 소용되는 것이어야 하기 때문이다. 예술이 인간의 필요나 요구가 아니라면 무엇을 위한 것이겠는가? 만약 이러한 요구들을 물질적인 것과 지적인 것 또는 정신적인 것(어떤 의미에서는 초월적인 것)으로 구분해본다면, 내재적인 기능인지 초월적인 기능인지에 따라 디자인과 예술을 구별할 수 있을 것이다. 이것이야말로 규범적인 구별이다.[34] 예술은 아무런 기능도 없다고 주장할 여지가 남아 있다면(아직 성공한 경우는 보지 못했지만), 내가 설명한 특징들은 디자인된 물건과 예술작품을 구별할 형이상학적인 근거가 될 수 없을 것이다. 그러나 미적 대상이 그저 관조를 위한 것이듯, 예술작품도 각자의 기능에 의해 규정된다. 무슨 의도로 만들어졌느냐의 문제는 그것이 무엇이냐의 문제이기도 하다.[35]

공예에 대한 정의가 어떤 도움이 될지 살펴보자. 근본적으로 기능을 갖는 디자인의 특성은 공예 쪽에 훨씬 가깝게 보인다. 공예품은 유용하다. 찻주전자·퀼트·철 세공품·서랍장 등은 모두 기능적인 물건들이며, 공예의 정의에는 이 점이 반영된다. 마코위츠는 예술의 형태주의적인 정의

34 디자인의 개념에서 위자점패판이나 타로카드, 제사용 향 같은 비예술적이지만 정신적이거나 초월적인 대상들을 배제시켜야 할까? 뭔가 앞뒤가 안 맞는 것처럼 보일 수도 있다.

35 파슨스와 칼슨은 예술작품을 기능에 따라 규정하는 흥미로운 관점을 제시한다.

에 따라 공예를 구분하면서, 공예품의 미적 성질이 순수하게 형태적인 것만은 아니며 그보다는 "실용적인 목적을 위한" 물건의 "형태 적합성"에 담긴 "기능의 미적인 성질"이라고 설명한다.[36] 이 같은 부가적인 기능적 요소는(아닌 경우도 있지만) 미적 대상들에 대한 감상에서도 나타난다. 이러한 감상에는 "그저 바라보고 즐기는 것이 아니라 뭔가 실용적인 활동"이 포함되어 있다. 즉 이 물건들은 실제로 사용되어야 한다.[37]

휘드는 아직도 "실용성 이상의 가치로 평가"[38]되고 있는 공예를, 기능적인 물건으로 규정지으려고 한다.

> 공예품을 판단할 때는 성공적인 "기능"과 뛰어난 미적 특질 그리고 두 가지가 어떤 방식으로 합쳐지는지를 본다. 만약 기능만 있거나 미적 특질만 있는 물건이라면, 공예에서만 느낄 수 있는 특별한 복합성이 없다고 봐야 한다.[39]

이쯤 되면 삼단 구분을 하고 싶은 유혹이 생긴다. 예술작품은 미적 특질만 있고, 공예는 미적 특질과 기능적 특질이 있으며, 디자인은 기능적 특질만 있다고 보는 것이다. 대상 중심적 접근방법이라면 이러한 입장이 나올 법하다. 그러나 지금까지 논의된 근거들을 보면 이러한 구분은 지나

36 샐리 마코위츠, "Distinction between Art and Craft", 58-59.

37 앞의 책, 59. 마코위츠는 이러한 입장을 옹호하지 않는다. 그녀의 목표는 공예가 예술보다 열등한 것으로 보는 데 있다. 여기서는, 대상을 사용하는 육체적 활동이 "대부분 미적 반응과 무관하거나 모순된다"(59)면서, 그 이유를 설명한다.

38 찰스 휘드, "Craft and Art", 133.

39 앞의 책, 134.

치게 단편적이라고 생각되며, 물건의 어떤 성질 하나만으로 디자인을 예술 **또는** 공예와 구별하려는 것은 적절치 못하다. 첫 번째 이유는 이에 대한 반대사례가 있다는 점이다. 마코위츠는 도예가 칼 보르게손의 "뚜껑이 열리지 않는 비기능적인 찻주전자"[40]를 비롯해서, 최근 들어 침대에서 갤러리의 전시장 벽면으로 옮겨온 퀼트 작품들을 예로 든다.[41] 물론 디자인된 물건들도 미술관이나 갤러리에 주기적으로 선보이고 있으며, 로디 그라우만스의 조명기구("85 Lamps")와 알바 알토의 "파이미오" 의자처럼 MOMA의 소장품에 등재되어 더 이상 사용되지는 않으면서 찬사만 받는 경우도 있다.[42] 두 번째는 내가 말하는 "미적 특질"이란 그저 설명적인 개념이 아니라 — 은연중에 — 규범적 무게감을 가진 것으로서, 디자인 미학이 틀에 박힌 존재론에 머물지 않게 한다는 점이다. 세 번째는 규범적인 입장에서 주장하는 것이 아닌 담에야, 예술작품에는 기능이 없다고 우길 수도 없다는 점이다. 만약 예술은 순수하게 미적인 것이고, 공예는 어느 정도 미적이며, 디자인은 전혀 미적이지 않은 것으로 분류한다면, 우리는 여전히 어떤 규범적인 기준 — 성질 자체든 (내적 혹은 초월적) 기능이든 — 을 언급하는 셈이다. 그리고 이것은 우리가 제시한 정의를 거스르는 일이다. 마지막으로 만약 이런 식의 삼단 구분을 하게 된다면, 디자인된 물건에는 미적 관심이 전혀 없다는 것을 받아들여야 한다. 그것은 일반적인

40 샐리 마코위츠, "Distinction between Art and Craft", 64.

41 쟁월이라면 그것들이 예술작품이 된다고 말하겠지만, 이러한 경향과 달리 통상적으로 쓰이는 실제 언어들이 영향을 준다.

42 두 가지 모두 온라인에서 찾아볼 수 있다.
 http://www.moma.org/collection/depts/arch_design/index.html.

관행이나 용어 사용을 비롯해서 모든 국제 디자인 공모전, 시상식, 미술관을 무시하는 일이 되고 말 것이다. 급기야 본 연구 과제 전체가 와해될 수도 있다. 디자인에 미적 특질이 없다면 미학 분야가 디자인에 시간을 허비해야 할 필요가 있겠는가?

이와 비슷한 구분은 디자인계 자체 내에도 존재한다. 디자인 이론가 빅터 마골린은 디자인이 세 개의 카테고리로 나뉜다고 설명한다. 첫 번째는 (제품 디자인을 포함하여) 산업·그래픽·무대·인테리어·패션 디자인처럼 "디자인성향이 유난히 더 예술적인" 경우인데, 아직은 물질적인 생산 단계에 머물고 있는 "엔지니어링이나 기술공학 기반의 컴퓨터 과학" 같은 두 번째 분야와 대조를 이룬다. 세 번째는 기술이나 서비스 같은 "비물질적인 제품 디자인"으로 산업공학이나 도시계획 등의 분야이다.[43] 마골린의 구분도 나름대로는 그럴 듯하다. 대상 중심의 접근방법에서 보면, 우리의 철학적 관심은 "예술적" 디자인의 결과물인 유사-미적quasi-aesthetic 대상들로 이루어진 첫 번째 카테고리에 대한 것이다. 따라서 단순히 기능적인 물건이라든지 비물질적인 디자인은 고려 대상이 아니므로, 우리는 디자인을 공예라는 유사-미적 대상과 구별하기만 하면 될 것이다. 그렇게 되면 자동화기나 (비예술적인) 소프트웨어 어플리케이션을 우리의 관심 영역에서 억지로 제외시키지 않아도 된다.

예술적인 디자인은 그렇지 않은 디자인과 반대된다는 점에서 마골린의 구분은 규범적인 기준에 다시 의존한다. 이것은 미적 평가와 미적 정

43 빅터 마골린, "서문", in *Design Discourse: History, Theory, Criticism*, ed. 빅터 마골린 (Chicago: University of Chicago Press, 1984), 4.

의를 혼동하게 만들고, 더 나아가서 세 가지 카테고리가 모두 기능적이어야 한다면, 내가 제시한 기준과 대상 중심의 접근방법은 서로 맞지 않는다는 것을 보여준다. 현재 "인터랙티브" 디자인에 대한 ADR의 카테고리는 온라인 사진 편집기와 911 재난구호센터의 라디오 어플리케이션을 인정하고 있으며, "커뮤니케이션" 디자인에 대한 2009년 NDA의 수상자는 「뉴욕타임스」의 그래픽팀이었다. 이들은 물리적인 물건을 결과물로 내놓지 않지만, 기능이라는 관점에서 보면 모두 디자인인 것이다. 기능적이지만 비물질적인 웹 브라우저 디자인은 감탄할 만큼 멋진 특성을 가진, 미적 감상의 당당한 후보라고 생각된다. 이 모두가 디자인은 그저 물건이 아니라는 점, 그리고 "디자인"은 물건의 어떤 한 가지 특성에만 주목하는 대상 중심의 접근방법으로는 제대로 이해될 수 없다는 점을 보여준다.

나는 기능이 (유일하고) 두드러진 특성이라는 관점에서 디자인에 대해 주목해왔다. 여기에서 우리의 논의에 도움이 될 또 다른 특성을 찾기 위해 형태라는 개념을 돌이켜보고자 한다. 앞서 벨에게는 예술이 형태적 특성에 의해 구별되며, 마골린이 예술적 디자인에 대해 그랬던 것처럼 훼드와 마코위츠는 공예의 형태와 기능에 똑같은 비중을 둔다는 점을 살펴보았다. 만약 디자인을 대상의 한 가지 범주라고 본다면, 형태는 어떤 종류의 역할을 할 수 있을까? 여기에는 상반되는 두 가지 견해가 있다. "형태는 기능을 따른다"는 바우하우스(그리고 대개의 모더니즘 자체)의 격언을 생각한다면, 형태는 기껏해야 부차적인 것이 된다. 독일 디자인 위원회의 위원장과 브라운사의 수석 디자이너를 역임한 디터 람스는 "사람들은 특정 제품을 그저 바라보려고 구입하는 것이 아니라, 그것이 일정한 기능을 수행하기 때문에 사는 것이다. 디자인은 제품의 기능에 대한 사람들의 기대

를 충족시킬 최선의 방법을 찾아내야 한다"고 설명한다.[44] 디자인된 물건의 형태적 또는 외형적 특성들은 우리가 그것을 이해하고 감상하는 데 있어 최소한의 역할만 해야 된다는 것이다.

물건들은 기능과 속성을 바로 알아볼 수 있게 디자인되어야 한다. 색채와 형태의 축제나 조형감각의 향연은 세상을 더욱 혼란스럽게 만든다. 새로운 디자인으로 서로를 앞질러 봐야 더 이상 나아갈 곳도 없다.[45]

람스 — 그리고 바우하우스학파 — 는 디자인된 물건이란 본래 기능적이라거나 순수하게 기능적이라는 삼분법에는 동의하겠지만, 디자인이 다른 것들보다 더 "예술적"이어야 한다는 생각에는 반대할 것이다.

이처럼 철저하게 기능적인 견해는 (디자인으로부터 미적 관심을 모조리 걷어내는 어려움 외에도) 여러 가지 난관에 부딪치게 된다. 모든 사물은 어떤 식으로든 형태를 지니게 되는데, 디자인에서 형태 요소를 무시한다는 것은 예술을 이해하려면 예술에서 재현적인 내용을 배제해야 한다는 벨의 요구처럼 반직관적인 태도라고 할 수 있다. 더 나아가서 람스의 격언은 설명적이 아니라 규범적인 것이다. 즉 좋은 디자인이 되려면 기능이 형태를 대신**해야** 한다는 말이다. 이 말은 디자인된 물건은 아무런 형태도 없다는 말과는 전혀 다른 말이다. 사실 디자인의 형태요소는 사물이 무엇인지 확인하고 구별하는 데에도 필요하다. 예를 들어 두 개의 와인잔이 포도주를

44 디터 람스, "Omit the Unimportant", 마골린의 *Design Discourse*에서, 111.
45 앞의 책, 112-113.

담거나 와인 원액을 공기와 접촉시키기에 그리고 쟁반 위에 올려놓기에 좋도록 디자인되었다면, 기능적으로는 동일할 수도 있다. 형태 요소가 없다면(그리고 재료의 특성이 없다면) 필립 스탁(프랑스 파리 출신의 유명 디자이너, 1949~ : 역주)의 술잔과 월마트 매장에서 판매되는 일반 술잔을 무엇으로 구별하겠는가? 일단 와인잔으로서의 기능이 그대로 유지되고 있다면, 새로운 모델을 디자인하는 것이야말로 대체할 만한 또 다른 형태를 찾으려는 것이 아니고 무엇이겠는가? 스탁이 디자인한 술잔은 독특한 형태 덕분에 무수히 많은 다른 술잔들과 구별될 수 있으며, (나중에 설명하겠지만) 우리가 감탄하게 되는 것은 기능에 대한 것이라기보다는 형태에 대한 것이다.[46] 그래서 디자인이 기능만의 문제가 아니라는 점을 인정하게 되며, 데이비드 파이가 제기하는 반대의 입장에 눈을 돌리게 된다.

파이는 디자인을 형태적 문제로 규정한다. 즉 디자인은 "우리가 사용할 물건이 생겨야 할 모양대로 생기도록 선택하는 일"[47]이라는 것이다. 그는 "인간은 물건을 디자인하거나 만들 때마다 그 물건의 쓸모에 도움도 되지 않는, 수많은 불필요한 일들로 허비해왔다"고 역설한다. 디자인이란 기본적으로 "사용할 물건에 쓸모없는 일을 하는 것"[48]이라는 그의 주장을

46 스티븐 베일리와 테렌스 콘랜은 *Design: Intelligence Made Visible*(Buffalo: Firefly Books, 2007)에서 1950년 이래로 "전기 면도기의 구조나 용모는 크게 변화하지 않았다. 그러나 브라운 면도기의 모양은 외모의 미세한 부분까지 민감하게 영향을 준다며 지속적으로 바뀌어왔다. 람스는 자신이 마음속에 그리는 효과를 구현해내기 위해, 마지막까지 면도기 디자인을 수정할 정도였다. 그는 모양내기를 했다는 데 동의하지 않겠지만, 그가 하던 일이야말로 모양내기였다."(53) 이러한 사실은 엄격한 기능주의의 주장을 더 옹색하게 만들고 만다.

47 데이비드 파이, *Nature and Aesthetics of Design*, 11.

48 앞의 책, 13.

보면, 결국 디자인을 "장식", "겉치레", "꾸미기"[49] 등의 형태에 대한 문제로 생각했음을 알 수 있다. 그는 "디자이너는 유용성 · 경제성 · 접근성 같은 조건에 관심이 없다"[50]고 주장한다. 파이가 디자인의 특색으로 형태만을 강조한 것은 기능적인 면에 대해 어느 정도 포기했기 때문이다. 물론 형태주의적인 정의의 문제는 디자인에 대한 것이라고 해서 예술에 대한 것보다 더 나을 것도 없다는 사실이다. 그렇지만 파이의 견해는 엄격한 기능주의적 시각에 한 가지 활로를 제공한다. 디자인된 물건의 모든 요소가 의도된 기능을 직접 수행하기 위한 것은 아니라는 점이다. 예를 들어 파리 출신의 인더스트리얼 디자이너 레이먼드 로위가 디자인한 1958년형 스투드베이커의 골든호크타입과 실버호크타입을 보자. 여기에는 기능과 무관한 커다란 옆 날개가 달려 있다.[51] 이 날개들은 자동차의 기능과 전혀 무관하며, 자동차라고 알아보는 데 아무런 도움도 되지 않는다. 그렇지만 이 날개들 덕분에 스투드베이커의 독특한 디자인이 돋보이고, 비슷한 시기에 나온 다른 차들과 차별화된다. 옆 날개는 스투드베이커를 독특한 차로 만드는 필수 불가결한 요소이며, 스투드베이커의 디자인에 대한 미적 평가에서 간과할 수 없는 부분이기도 하다. 이렇게 형태는 존재론에서 필수적인 역할을 하지만, 형태만으로 디자인을 예술이나 공예와 구분하게 되는 것은 아니다. 세 가지 모두 기능과 형태적인 요소를 가지고 있기 때문

49 앞의 책

50 앞의 책, 77.

51 2006년 토론토에서 개최된 캐나다 철학회 연례총회에서 발표한 졸고 "From Bauhaus to Birkenstocks: Towards an Aesthetics of Design"에 대한 스티븐 번스의 주석에서 인용했다.

이다. 만약 다른(기능적) 요소들이 동일하다면, 디자인을 **서로** 차별화하고 독창적으로 보이게 하는 것은 바로 형태다. 기능은 물건의 **종류**가 무엇인지를 나타낸다. 그런데 서로 다른 두 개의 망치를 기능만으로 구별하기는 어려우며, 외형적으로 어떻게 보이는지, 손에서 어떻게 느껴지는지 같은 형태적 특징을 근거로 구별된다. 다음 절에서 예술과 디자인의 독창성을 설명하면서 이 문제를 다시 살펴볼 생각이다.

지금까지의 결론은 다음과 같다. 디자인이 어떤 사물을 분류하는 기준이라면, 기능은 사물이 그러한 부류로 정의될 만큼 공유하고 있는 특성이다. 디자인된 물건들은 모두 기능적이라는 사실 즉, 특별한 기능을 염두에 두고 만들어져야 한다는 사실이야말로 디자인이라는 퍼즐의 한 조각이 된다. 그런데 그 퍼즐 한 조각의 효력은 본래의 성질이라는 애매한 개념과 함께, 그 조각이 어디에 놓일지 알아야 제대로 발휘된다. 이제 우리는 디자인이란 미적 감상의 대상이며, 기능을 의도하고 만든 물건만으로 이루어진 범주라고 주장할 수 있다. 디자인된 대상에 대한 평가는 그것의 쓰임새에 대한 것이거나 형태적인 요소에 대한 것이 아니고, 의도된 기능에 관한 것이다.[52] 우리가 디자인의 개념에 대해 가졌던 직관적인 생각도 이제 뚜렷해졌다. 디자인이 다른 종류의 사물과 구분되는 특징은 인공적인 것이라든지 기계적으로 생산된 것이라는 점이 아니다. 디자인이란 어떤 정해진 목적에 맞게 만들어진 물건들의 범주라는 점이다. 그리고 이러

[52] 나는 로고나 웹사이트 같은 엄격하게 물질적이지는 않은 디자인까지 담아보기 위해 심사숙고 끝에 "대상"이라는 용어를 사용했다. 그것은 "예술-작품"이라는 개념이 물질적인 대상이 아닌 퍼포먼스, 사운드, 댄스 등의 다른 형식들까지 확장되는 것이나 마찬가지다.

한 사실은 다시금 디자인 행위란 무엇이며 그 역할이 무엇일지 고민하게한다. 애뉴얼 디자인 리뷰ADR나 내셔널 디자인 어워즈NDA를 생각해보자. 이들이 시상하는 부문들은 (굿)디자인 모범사례들을 말하며, 상을 받게 되면 물건 자체만이 아니라 그 디자인 이면에 존재하는 개개인에게도영광이 돌아가게 된다. 디자이너들도 예술가들과 비슷한 방식으로 평가받는 셈인데, 그것은 디자이너들이 뭔가 특별한 행위를 한 점에 대한 평가임에 틀림없다. 다음 절은 행위로서의 디자인에 초점을 맞추고, 디자인 행위가 예술 창작이나 공예 행위와 어떻게 다른지부터 알아볼 생각이다.

3.b. 행위로서의 예술과 표현

표현이론은 예술을 행위 중심적으로 설명하려는 입장이다. 이는 누군가가 만든 것을 미술로 차별화하는 개인의 상상력 또는 감정이나 사상에 대한 것이다. 표현이라는 개념이 다소 광범위하게 해석되고 있지만, 표현이론은 형태주의나 대상 중심의 이론보다 더 오랫동안 주목받아왔다. 간단하게 말해서 표현이론은 예술을 다른 종류의 사물과 구별시켜주는 특정행위로서의 표현에 초점을 두고 있다. 이 표현행위를 설명하는 두 가지 입장을 간단하게 살펴보자. 톨스토이에게 예술작품이란 예술가가 진정으로느낀 감정을 표현해내는 것이며, 마찬가지 방식으로 청중을 감화시키는― 실제로 그런 의도를 가진 ― 능력이다. "예술이란 한 사람이 겪어낸 감정들을 어떤 외적인 기호를 수단으로 삼아 다른 사람에게 전달함으로써,

다른 사람들도 감명 받게 하는 인간의 의식적인 행위다."[53] 이것은 예술을 정의하는 필요조건이자 충분조건이다. 스타일이건 구성이건, 그럴듯함이나 설화적 의미에 대한 재현적 특성이건, 작품의 형식 요소는 톨스토이의 정의에서 중요하지 않다. 물론 톨스토이가 예술작품의 종류를 공공연하게 구분한 것은 아니다. 그는 예술가가 느낀 진정한 감정을 청중에게 전달하는 것이면 무엇이든 예술이 된다고 생각했기 때문이다.

톨스토이의 이론은 표현을 수단으로 예술을 정의하려고 했던 초창기의 시도였고, 그래서 그 취약점이 적나라하게 드러난다. 그는 우리가 작품을 봄으로써 예술가가 작품을 창작할 때 가졌던 감정을 어떻게 느낄 수 있는지, 예술가나 작품의 진실함을 어떻게 판단할 수 있는지 설명하지 않는다. 톨스토이는 예술가가 창작 시점에는 절절한 감정을 느끼지 않았더라도, 결과물은 감동적일 수 있다는 점을 미처 알지 못했다. 그가 말하는 "진실함을 위한 조건"이란 아직 완성된 것이 아니다. 베토벤이 만년에 작곡한 현악사중주가 슬픔을 나타내고 피카소의 〈게르니카〉가 공포를 표현한다고 해서 제작 당시에 베토벤이나 피카소가 그러한 감정을 느꼈다고 말할 수는 없다. 사실 예술가의 감정을 알 수 있는 — 그래서 한 작품을 예술로서 **확인할** — 유일한 방법은 제작 당시의 분위기를 조사해보거나 직접 물어보는 것밖에 없다. 만약 우리가 작품에 감동을 받는다면, 이는 학습된 결과일 수도 있고 개인적 반응일 수도 있다. 역으로 작품에 감동을 받지 못한다면 이는 우리가 둔감해서든가 아니면 예술가가 아무것도 느

53 레오 톨스토이, *What is Art?* In *Art and its Significance: An Anthology of Aesthetic Theory*, ed. Stephen David Ross(Albany: SUNY Press, 1994), 179.

끼지 못했기 때문이다. 혹은 예술가는 진지하게 느꼈지만 자신의 감정을 충분히 전달하지 못했을 수도 있다. 어쨌든 관람자의 입장에서는 예술가의 마음을 알 수 없으므로, 그 작품이 진실한 예술인지 알기 어렵다. 톨스토이의 공식에서 나타나는 이러한 문제들이 아니더라도, 표현이론은 여전히 답보 상태다. 표현 자체에 대해 설명하지 못한다면, 표현행위를 미술에 대한 것이라고 국한할 근거가 없다. 때리거나 발끈하거나 편지를 보내거나 흘낏대는 행위가 모두 진정한 감정의 표현을 나타내는 사례들이며 일정한 조건하에서는 청중들에게 같은 감정을 느끼게 할 수도 있지만, 그렇다고 이런 행위들이 예술작품으로 간주되는 것은 아니기 때문이다.

콜링우드는 자신의 예술이론 속에서 표현행위에 대해 좀 더 집중적으로 다루는데, 예술 대상이라는 개념은 그에게서 거의 찾아보기 힘들다. 콜링우드에게 표현으로서의 미술이란 예술가가 아직은 뚜렷하지 않은 감정을 명료하게 하거나 구체화시키는 행위이다. "인간은 자신의 감정을 표현하고 있는 동안에도 그 감정이 무엇인지 모른다. 그러므로 그것을 표현하는 행위는 결국 그 자신의 감정을 추적해가는 일이다."[54] 행위로서의 예술은 자기 자신에 대한 확실한 표현이자 자아실현의 한 형태이다. 그것은 그저 격한 감정을 분출하거나 과시하는 것이 아니다. "올바른 예술"이란 "확실함 또는 명쾌함"이 "특징"인 창의적이고 자연스러운 내적 과정을 통해, 격한 감정을 격한 감정으로 알게 되는 것이다.[55] "올바른 예술가란 '이 일을 확실하게 해내겠어'라고 되뇌이며, 어떤 감정을 표현해내려고 애쓰

54 로빈 조지 콜링우드, *The Principles of Art*(Oxford: Oxford University Press, 1958), 111.

55 앞의 책, 122.

는 사람이다."[56] 표현행위는 본래 개인적이며 자기 주도적이다. 다시 말해서 감정의 표현은 "특정한 청중을 향한 것이 아니다. 그것은 자기 자신에게 하는 것이며, 자신을 이해해줄 수 있는 사람에게 하는 것이다."[57] 예술가의 목표는 청중에게 영향을 끼치고자 감정적인 선입견을 만들어내는 것이 아니다. 톨스토이에게는 미안한 일이지만 예술가의 목표는 예술가 자신의 감정을 찾아내고 이해하는 것이며, 그렇게 함으로써 청중들도 동일한 자아 발견의 과정을 겪을 수 있게 된다.[58]

콜링우드는 이러한 표현행위에 비해 예술 대상은 부차적이라고 보았기 때문에 그의 이론을 예술 존재론으로 이해하기는 어렵다. 콜링우드는 예술이 "'내적' 또는 '정신적인' 것"이며, "물체로 이루어져 있거나 지각할 수 있는 것"은 부차적인 부분일 뿐이라고 주장했다. 예술가가 일차적으로 만들어내는 것은 실체가 없는 정신적인 것이며, 눈앞의 결과물은 그 과정에서 우연하게 만들어진 부차적인 행위에 불과하다는 것이다.[59] "예술작품objet d'art 그 자체"란 없다. 만약 우리가 물체로 이루어져 있고 지각할 수 있는 것을 예술작품이라고 부른다면… 그것은 단지 올바른 예술을 그 작품 안에 표현한 행위 덕분이다.[60] 이 표현행위를 대상 속에 나타나게 하는 일은 그저 "꾸며내기"에 지나지 않는다.[61]

56 앞의 책, 114.
57 앞의 책, 111.
58 앞의 책, 122.
59 앞의 책, 37.
60 앞의 책, 130, 37.
61 앞의 책, 133.

콜링우드의 이론을 포함한 일반적인 표현이론의 고질적인 문제는 형태주의가 직면하게 되는 문제들과 비슷하다. 그래서 나는 그 문제를 장황하게 늘어놓지 않으려고 한다. 본질론의 입장에서 보면, 표현이론은 다시 반대사례의 문제에 놓이게 된다. 표현행위(그리고 그 산물)를 무엇이든 예술로 간주하다 보면 너무 광범위해지고, 일반적으로 예술로 받아들여지는 작품들에 대해 별로 표현적이 아니라거나 옳은 방법으로 표현되지 않았다는 이유로 배제하다 보면 너무 편협해진다. 입증하기 어려운 행위의 측면에 의존하다 보니, 작품에서 의미 있는 형태를 짚어내기 어려운 만큼이나 표현의 증거를 끄집어내기도 어렵다. 그러나 행위에서든 작품에서든 표현이 존재한다는 사실은 **느껴진다**. 표현이론들도 행위가 어떻게 감상할 수 있는 작품으로 바뀌는지 설명해야 하는 문제에 직면한다. 그러므로 톨스토이에 대해서나 마찬가지로, 작품 속에서 어떻게 진정한 감정을 **볼** 수 있는지, 즉 작품에 대해 느낀 만족감이 예술가가 작품을 창작하는 동안 진정으로 느낀 감정이라고 어떻게 확신할 수 있는지 물을 수 있다. 콜링우드의 이론은 정신적인 행위를 올바른 예술의 근거로 삼는다는 점에서 관념주의로 간주되어 왔다. 몇몇 표현이론가들은 이러한 문제들을 앞세워 표현적인 것이야말로 작품 자체의 실제 특성이며, 우리가 작품을 만들어내는 행위에 대해서 전혀 몰라도 그것을 이성적으로 경험할 수 있다고 주장한다.[62] 그러나 이 같은 입장은 문제를 개선하기보다는 오히려

62　이러한 입장은 넬슨 굿맨의 *Languages of Art*(Indianapolis: Hackett Press, 1976); 수잰 랭거의 *Feeling and Form*(London: Routledge,1953); 피터 키비의 *The Corded Shell:Reflections of Musical Expression*(Princeton: Princeton University Press, 1980)에서 볼 수 있다.

뒤죽박죽으로 만드는 일이다. 왜냐하면 표현을 미적 특질로 보게 하거나 이론의 초점을 행동에서 속성으로 옮길 경우, 대상 중심 이론이라는 난관에 부딪히면서 표현의 문제를 밝혀내기가 더욱 어려워지기 때문이다.

이러한 문제가 있지만, 표현이론은 기본적으로 미술을 행위 중심적인 입장에서 접근해보려고 한다. 그동안 제기된 표현이론은 어떤 공통된 특징들을 나타내는데, 나는 그 특징들에 주목해보려고 한다. 첫째, 예술은 독창적이라는 점, 다시 말하면 누군지 알 수 있는 특정 개인의 독창적인 표현행위로부터 나온 산물이라는 점이다. 둘째, 관점을 대상에서 행위로 옮기는 것은 관점을 형태에서 내용으로 옮기는 것과 평행을 이룬다는 점이다. 미술을 다른 부류들과 구분시켜주는 점은 뭔가를 **말한다**든지 또는 뭔가를 **의미한다**는 것에 있으며, 예술작품에 대한 평가와 경험은 뭔가 말하거나 얘기하는 내용에 대한 것이다. 더 나아가서 표현이론은 일반적으로 미술의 내용이란 뭔가 심오하거나 난해한 것으로서, 우리의 삶과 관심에 중요한 생각과 상상력을 전해준다고 변호한다. 이 두 가지 특징 — 독창성과 심오성 — 은 행위 중심적인 접근방법을 통해 예술을 정의하기 위한 필수 조건이다. 나는 이러한 기반 위에서 공예와 디자인을 생각해보려고 한다. 독창성과 심오함이 디자인을 위해서도 필요한 것인지, 예술의 평가와 마찬가지로 디자인의 평가에도 유효한 것인지 등에 대해서다. 나는 **그렇지 않다**는 입장에서 설명하려고 한다.

예술의 독창성에 대한 주장에서 시작해보자. 톨스토이와 마찬가지로 콜링우드에게도 진실함은 표현을 위한 첫 번째 요소다. "예술가는 정

직해야 예술가라고 할 수 있다."[63] 예술작품을 만드는 독창적인 행위는 진지하고 신뢰감을 주며, 자기반성적이고 감성적인 것이다. 그리고 이러한 행위야말로 예술작품을 독특하게 만드는 것이다. 만약 어떤 예술가가 슬픔이나 분노를 나타내려 한다면, 일반적인 슬픔을 주장하거나 다른 누군가의 슬픔을 억지로 담기 보다는 자신만의 슬픔을 솔직하게 표현해야 한다. 그리고 예술작품이 해당 예술가의 표현행위에서 나온 독창적인 산물임을 부각시켜, 예술작품끼리도 차별화하는 것이 바로 이 개인적인 감정표현이다. 여기에는 앞서 말한 예술에 대한 우리의 공통된 직관이 반영된다. 어쨌든 예술은 독특한 의미를 구체화하거나 표현해내는 일이다. 그리고 그 의미는 예술작품의 창작행위에 있어서만 독특한 것이기 때문에, 한 작품이나 예술가로부터 다른 작품이나 예술가에게 옮겨질 수 있는 것이 아니다. 두 작품이 동일하게 슬픔을 표현하고 있더라도, 완전히 똑같은 방법으로 슬픔을 표현할 수는 없다. 왜냐하면 그것들은 서로 다른 두 사람의 감정을 반영하고 있기 때문이다. 모조품에 대한 우리의 생각도 부분적으로는 이러한 입장에서 나온다. 피카소의 위작은 당연히 그가 만든 것이 아니며, 진실함과 개인적인 느낌이 온전하게 담긴 예술가의 행위에서 나온 산물은 더욱 아니다. 어떤 작품이 위조되었다는 것을 알았을 때, 속았다는 느낌이 드는 이유는 그것이 진실하지 않은 것이기 때문이다. 만약 내가 〈게르니카〉를 그대로 재현할 수 있다 하더라도, 그것이 〈게르니카〉라는 회화 작품이 **될 수는** 없다. 왜냐하면 나는 피카소의 감정을 느낀 것이 아

63　로빈 조지 콜링우드, *The Principles of Art*, 115.

니며, 원작에 담긴 감정들을 그대로 표현하거나 묘사할 수 없기 때문이다.

여기서 "독창성"이라는 말은 "참신함"보다는 "독특함" 또는 "유일함"을 의미한다는 점을 확실히 해두자. 표현의 관점에서는 모든 예술적 행위, 모든 예술적 산물은 각자 나름대로 유일한 것이다. 즉 그것은 다른 것으로 대체되거나 혼동될 수 없으며, 그것을 창작한 사람의 개인적인 본성까지 복제해낼 수는 없다. 아서 단토가 지적하고 있듯이, 어떤 두 작품이 모든 면에서 똑같다고 해도 이러한 독창적인 행위의 독특함 때문에, 각각 유일무이한 예술작품으로 봐야 한다. 이것은 예술의 독창성에 대한 근거가 형태나 외형적 특성에 있는 것이 아니라, 그것을 만들어내는 표현행위에 의해 결정된 의미나 내용의 특수성에 있다는 뜻이다. 이러한 점에서 예술은 매번 "일회성" 작품을 만들어내는 행위이다. 만약 이러한 행위에 의해 창작된 것이 아니라면, 아무리 대단한 미적 특질을 가지고 있더라도 예술이 될 수 없다. 그러한 의미에서, 표현이론이 예술을 규정하는 특징인 독창성조차 좋은 예술을 만드는 데는 아무 소용이 없다는 점을 주목해보자. 참신하다는 의미에서의 독창적original이라는 말은 규범적인 용어로 널리 쓰이고 있지만, 유일하다는 의미에서의 독창성originality에는 규범적인 의미가 없다. 만약 디자인에 이러한 특징이 없다고 해도, 이는 예술보다 **저급하기** 때문이 아니라 예술과 다르기 때문으로 봐야 한다.

디자인과 예술의 내적인 차이는 일단 이 독창성에서 찾을 수 있다. 디자인 행위에 속하는 것이 무엇이든 디자인의 산물은 하나만 있는 것이 아니다. 『일상적인 것의 변용』에서 단토가 제시하는 빨간 사각형들은 예술작품과 보통 물건 간의 차이를 보여준다. 지각적으로 구별되지 않는다고

해도 나름의 독창적인 표현행위 덕분에 독특한 예술작품이 될 수 있다.[64] 단토는 만년의 논문에서 빨간 사각형들은 각각 "눈으로 알아볼 수 없는 부분들로 이루어진 매우 뛰어난 예술작품"이라고 주장했다. 작품에 대해 정의하려면, "그 작품이 언제 누구에 의해 그려졌으며 무엇을 **말하려고 했는지** 알아야 한다."[65] 두 사람의 (또는 다수의) 예술가들이 이러한 표현행위에 동참할 경우, 서로 분간하기 어려울 정도로 똑같은 대상을 만들어낼 수도 있지만 각각의 대상은 각자의 특별한 **내용** 덕분에 독특한 예술작품이 된다. 하지만 디자인은 그렇지 않다. 디자인된 물건들은 한 개가 아니라 여러 개다. 서로 분간할 수 없는 아이폰이나 찻주전자가 여러 개 놓여 있을 경우, 각자가 뭔가 독특한 것을 **말하고 있다고** 기대하지는 않는다. 대부분의 디자인은 단토가 말하는 예술작품처럼 "일회성"이 아니다. 디자인 행위는 단수적이고 독창적이지만, 행위의 산물은 복수적이라는 점에서 일회성으로 볼 수 없다.

그러나 단토가 근거로 삼는 시각예술을 콜링우드가 주요사례로 사용하는 시나 운문 같은 문예로 모델을 바꿔보면, 예술과 디자인의 표면적 차이가 없어진다. 에밀리 디킨슨의 「내가 죽지 않을 수 없기 때문에」 같은 시는 피카소의 〈게르니카〉 못지않게 표현적 행위의 산물이다. 여기서의 차이는 시는 물리적인 글자를 통해 눈에 보여야 한다는 점, 즉 콜링우

64 나는 여기에서 단토의 논문 1장에 나오는 사고 실험을 참고로 하고 있다. 그것은 갤러리에 전시되어 있는 서로 다른 여러 점의 예술작품도 캔버스에 그려진 똑같은 모양의 빨간 사각형이라는 점에서 시각적인 특성으로는 구별할 수 없을 뿐이라는 점을 잘 설명해준다.

65 아서 단토, "Indiscernibility and Perception: A Reply to Joseph Margolis", *British Journal of Aesthetics* 39, no.4(1999): 325(본문 내 고딕체는 필자에 의한 것임)

드가 말하는 시의 "제작"에 있다. 시를 어떤 방식으로 게재하든 시인은 아무런 역할도 하지 않는다는 점에서, 콜링우드에게는 회화보다 시가 훨씬 정신적인 행위라는 것을 알 수 있다. 한 편의 시가 완성되고 나면, 그 후에 일어나는 일은 정신과 무관한 것이 된다. 시나 소설은 수천 부씩 생산되지만, 각 인쇄물을 독특한 예술작품으로 생각하지는 않는다. 문학상은 특정 인쇄물(종이의 색, 글자체, 표지 디자인 같은 물리적인 특징)에 대한 것이 아니라 그 책에 담긴 내용에 수여되는 것이다.[66] 문학을 기준으로 예술을 본다면, 대상의 감정적인 내용을 파악하는 데 중점을 두고 물리적인 특징은 무시해야 한다. 단토의 주장처럼 예술작품을 독창적으로 만들어주는 것은 감정적인 내용이며, 서로 구별되지 않는 수많은 최종 인쇄결과물은 무시해도 된다. 그 인쇄물들은 별개의 예술작품이 아니라 하나로부터 나온 다수의 복사본일 뿐이다.[67] 그렇다면 디자인도 문학처럼 독창적일 수는 없을까? 2004년 NDA에서는 이브 베하가 자신이 디자인한 버켄스탁 신발로 수상을 했다. 그 상은 신발 한 짝에 대한 것이 아니라 생산된 신발 모두에 대한 것이며, 그 신발을 생산하도록 이끈 디자인 행위에 대한 것이었다. 「내가 죽지 않을 수 없기 때문에」의 각 인쇄본이 시 자체이자 하나의 예술작품을 보여주는 사례이듯, 버켄스탁 신발도 베하의 디자인 타입을 보여주는 개개의 사례로 볼 수 있다. 즉 디자인에서도 내용이나 창작 행위를

66 물론 표지 디자인과 글자체 디자인도 상을 받을 수 있다. 그러나 내가 여기서 말하는 요지는 시나 소설의 **문학적인** 가치에 대해 논할 때 이러한 특징들은 고려하지 않는다는 점이다.

67 단토가 자신의 글에서 언급하지는 않았지만 똑같은 내용이 실린 일련의 인쇄물은 시각적으로 구별하기 어렵다. 그러나 인쇄물마다 번호를 붙인다면, 모든 인쇄물이 예술가의 통제 아래 놓일 것이다.

판단하기 위해, 개개 디자인의 눈에 띄는 특징들을 살펴볼 수 있다.

그렇지만 디자인과 문학예술 사이의 유사한 관계는 한 가지 중요한 면에서 와해되고 만다. 콜링우드의 지적처럼, 시는 기록되거나 출판되기 전에 완성될 수 있다. 시를 감상하려면 읽어야겠지만, 우리가 읽으면서 평가하는 것은 시의 (글자체 같은) 물리적인 특징이 아니라 그 안에 담긴 내용이나 의미이다. 단토는 "작품"을 이해하기 위해 작품에 담긴 외적인 특징을 "읽으며", 내용에 담긴 의미로 그 작품을 평가한다는 데 동의할 것이다. 그러나 디자인에서 미적 평가를 받는 것은 외부로 나타나는 모든 물리적인 특질이다. 즉, 어떤 물건을 평가하려면 그 물건 자체를 살펴보고 **사용해봐야** 한다. 물건의 의도된 기능이 무엇인지와 그 기능이 제대로 수행되는지가 그것을 평가하는 데 있어서 중요하기 때문이다. 순수하게 행위만을 중심으로 디자인에 접근하려는 방법은 헤스킷의 "디자인은 디자인을 생산하기 위한 디자인을 디자인하는 것이다"라는 정의에서 세 번째 디자인에 맞을 것 같다. 콜링우드에게는 완성된 시가 작시 행위와 인쇄된 지면 사이에 놓이고 단토에게는 회화가 예술가의 표현행위와 실제 작품 사이에 놓이듯이, 만약 디자인의 위치가 행위와 생산된 제품 사이에 놓이게 된다면 디자인의 독창성은 창작 행위에 있다고 할 수 있을 것이다. 그러나 헤스킷이 지적하듯이 이 행위는 완성된 작품이 아니라 제안에 불과한 중간 단계에 머무르며, 실제로 생산되기 전까지는 미완성인 채로 남겨진다. 디자인이라는 특별한 행위가 예술처럼 진실하고 진정한 것인지는 몰라도, 표현이라는 관점에서 보면 예술과 다르게 감상을 하기 위한 내상을 임의적으로 생산해내지는 않는다. 습작을 위한 메모나 회화를 위한 스케치가 예술이라는 행위의 완성물이 아니듯이, 제안 하나로 전체 디자인이

이루어지는 것은 아니다. 표현이론에서는 예술이 되려면 감정적인 행위 뿐만 아니라 — 특히 콜링우드에게는 — 예술의 독창성도 필요하다. 반면에 디자인은 확실히 경우가 다르다. 디자인 행위를 설명하려면, 그 행위의 결과물이자 감상할 제품이 반드시 완성되어야 한다. 문학적인 가치를 평가할 때 글자체나 종이의 질을 무시하는 것처럼, 디자인된 제품의 외적인 특징을 무시할 수는 없다. 이 말은 디자인에 독창성이 없다는 의미가 아니라, 창작 행위만으로 디자인을 정의내릴 수 없다는 뜻이다. 예술과 공예가 구분되는 지점으로 돌아가서 이 문제를 정리해보자.

공예작품들의 경우 독특한 창작 행위를 통해 완성된 특이한 결과물로 생각하는 경향이 있다. 특히 콜링우드는 공예와 예술을 구분하면서, 예술에 있는 것이 공예에는 결여되어 있다고 공예를 부정적으로 정의했다. 그럼에도 불구하고 그는 철학적 미학 안에서 공예에 대해 최초이자 가장 제대로 된 분석을 했는데, 여기에서 그의 분석에 대해 살펴보는 것도 도움이 될 것이다. 콜링우드는 공예를 이루는 특징들을 다음과 같이 열거했다.

1. 공예는 수단과 목적이 구분된다. 수단은 주어진 목적을 달성하기 위해 "통과되거나 경유되며", 목적이 이루어지면 "뒤에 남겨지는(도구를 다루고, 기계를 조작하는) 행동"이다.

2. 계획과 실행이 구분되며, 결과는 만들어지기 전에 "예상되거나 심사숙고하여 고안된다."

3. 원재료와 완성품이 구분되어 있으며, 주변에서 쉽게 구할 수 있는 원재료가 공예에 의해 뭔가 다른 것으로 변형된다.

4. 이러한 점에서, 형태는 재료와 구분된다. 여기에서 원재료와 완성품의 재

질은 동일하며, 유일하게 바뀌는 것은 형태뿐이다.[68]

공예는 숙련된 행위이다. 콜링우드는 **아르스**와 **테크네**라는 옛 용어를 인용하면서, 공예라는 행위를 "의식적으로 통제되고 지시된 행동을 통해 상상한 결과물을 생산해내는" 능력이라고 설명하고 있다.[69] 이 행위에는 두 가지 다른 측면이 있는데, 둘 다 공예에서 필수적인 것들이다. 첫 번째는 (위의 특징 2와 관련해서) 계획 또는 선견지명이다. "장인은 이미 만들기 전부터 무엇을 만들지 알고 있다." 선견지명은 공예에서 "필수불가결한 것"이며, "애매하지 않고 정확해야 한다." 콜링우드의 지적처럼, "탁자를 만들려는 사람이 가로세로를 2피트에 4피트로 할지 3피트에 6피트로 할지 막연해한다면, 그는 장인이 아니다." 만약 어떤 물건이 정확한 예상 없이 만들어진다면, "그것은 공예라고 할 수 없으며, 그저 우연한 하나의 사건이다."[70] 예술이 정신적인 행위이듯, 공예작품에 대한 계획도 정신적인 행위이다. 그러나 이 경우에서 행위는 감정적인 것이라기보다 이성적인 것이며, 임의적이고 예비적인 것이라기보다 계획적인 것이다. 두 번째는, 그래서 이 계획은 원하는 제품을 생산하기 위해 (특징 1과 3처럼) 원재료에 의도적으로 실행된다는 점이다. 공예는 숙련된 제작자에 의해 창조되는데, 그 때문에 공예가 독특한 것이다. 각각의 공예작품은 주어진 수단과 선택된 원재료를 통해 제작자의 손으로 만들어진다. 로버트 캐바나가

68 로빈 조지 콜링우드, *The Principles of Art*, 15-16.

69 앞의 책, 15.

70 앞의 책, 16.

콜링우드의 공예론에 대한 분석을 통해 지적하듯이, "사람의 손이야말로 지금 이 자리에 있는 그릇의 **진정한** 창조적 원천이다."[71] 콜링우드에게 예술은 공예에 비하면, "기교라는 것이 있을 수 없는 행위이다."[72] 그 이유는 부분적으로는 기본 표현행위가 물질적 대상에 대한 가공이 시작되기 전에 이미 끝나버리기 때문이며, 또 부분적으로는 진정한 예술이 되게 하는 것은 대상을 솜씨 좋게 다루는 데 있는 것이 아니라 본래의 자발적이고 감정적인 행위이기 때문이다. 하나의 예술작품은 하나라는 의미에서 독창적이며, 진실하면서도 실제적인 표현행위로 이루어진 산출물이다. 즉 감정적인 내용을 표현하지 못하고 기교만 뛰어난 작품은 예술이 될 수 없다. 공예작품에도 창작적인 정신 행위가 필요하지만, 그보다 중요한 것은 이성적이고 의식적인 행위다. 그런데 이 행위만으로는 충분하지 않다. 다시 말하면 공예작품은 숙련된 장인의 손에서 만들어지므로, 실행된 최종 산물은 하나뿐이며 그것이 미적 감상의 대상이 된다. 단토의 입장에서는 각각의 예술작품이 유일하고 독특하며, 표현적 상상력을 가진 사람에 의해 제작된다고 주장할 수 있다. 그러나 제작이나 대상의 외적인 특징은 그의 예술이론에서는 부차적인 것일 뿐이다. 만약 여러 예술가들이 서로 구별되지 않을 정도로 똑같은 작품들을 만들어낸다면, 그 작품들이 예술이 될 수 있게 하는 것은 근본적으로 "사람의 손"이 아니라 그 작품들의 시각적인 특징에 대해 사전에 교감을 이룬 어떤 형상이 있었기 때문이다. 완성

71 로버트 캐바나, "Collingwood: Aesthetics and a Theory of Craft", *International Studies in Philosophy* 23, no.3(1991): 23.

72 로빈 조지 콜링우드, *The Principles of Art*, 111.

품들이 어떻게 **보일지** 그리고 그것들을 구성하는 데 어느 정도의 솜씨나 기술이 발휘되는지의 문제는, 문학적인 예술 모델에 관심을 가졌던 콜링우드와 마찬가지로 단토에게도 중요하지 않은 것처럼 보인다.

공예행위가 자발성이나 창조성 없이 실용적이기만 하다는 콜링우드의 설명은 즉각적인 반발을 불러일으킨다. 그는 디자인도 공예와 마찬가지로 합리적이고 치밀하다고 주장할 것이다. 그러나 우리는 예술에 솜씨가 필요 없다는 그의 생각에 반대하게 된다.[73] 무엇보다도 콜링우드에게 나타나는 규범적인 취지를 기억해내야 한다. 그의 목표는 어쨌든 공예를 예술보다 저급한 것으로 정의하고, 공예 행위 자체를 폄하하려고 했던 것이다. 나는 표현이라는 입장이 근거로 삼는 예술의 심오성을 살펴보면서 조만간 이 문제로 다시 돌아올 생각이다. 그에 앞서, 우선 독창성이라는 점에서 공예와 디자인이 어떻게 대비되는지 살펴보자.

첫 번째로 디자인에는 공예와 마찬가지로 생산의 이중성이 있다. 공예나 디자인은 정신적인 행위만으로 독창성을 찾지 않으며 — 그렇게 정의되지도 않지만 — 기본적으로 정신적인 행위로 여겨지지도 않는다. 우

[73] 여기에서 세세하게 살펴볼 수는 없지만, 콜링우드의 이론 저변에 흐르는 관념론은 그의 이론을 지탱해주는 첨예한 비판의 원천이다. 현대의 표현이론가들이 "표현을 성공적으로 발산하고 그것을 작품에 나타내는 것은 무언가를 예술이 되게 하는 데 필요한 일이다. 그러나 진심으로 느꼈더라도, 아마추어적인 그림(또는 시)이 된다면 실패작이다." 이러한 부류의 주장에 나는 두 가지 대답을 할 수 있다. 첫째, 무언가를 예술로 만드는 일과 그것을 잘 만드는 일은 구별해야 한다. 솜씨 없는 그림이라도 예술작품이 될 수 있지만, 매우 좋은 작품이라고 할 수는 없다. 둘째, 표현이론가들로서는 콜링우드가 표현에 대해 이론화한 내용에 대상의 세삭과 솜씨에 대한 조건까지 포함하고 싶을 것이다. 그러나 표현 자체는 그들이 내리는 예술에 대한 정의의 필요조건이며, 충분조건까지는 아니라도 **기본조건**은 된다. 공예에 대해서는 균형점이 다른 쪽으로 옮겨간다. 예를 들면 주전자에는 감정이나 내용이 없으며, 완성된 제품과 그것을 만들면서 보인 솜씨가 중요하다.

리가 그것을 미적으로 평가하는 데 있어 중요한 것은 실제 완성품의 외관상의 특징이다. 비록 예술과 마찬가지로 자의성과 자기반성이 공예와 디자인의 특징이라 해도, 무언가를 공예작품이 되게 하는 것은 **역시** 솜씨 좋은 처리라고 지적한 점에서 콜링우드가 옳다. 그리고 이 솜씨 좋은 처리가 공예작품을 감상하는 데 있어서도 똑같은 역할을 한다. 디자인과 마찬가지로 공예에서도 정신적인 행위는 충분조건이 아니라 필요조건이다. 그래서 디자인과 공예의 존재론에 대한 정의에는 과정만큼 산출물도 중요하다는 점에서 디자인이 공예와 **같고** 예술과 **다르다고** 주장하게 된다.

두 번째로 디자인은 기능적인 물건을 만들어내는 행위지만 기능이 아니라 형태의 특성에 의해 독창적이 된다는 점에서 공예와 **같다.**(이 점에 대해 앞 절에서 암시한 바 있다.) 어떤 도공의 그릇이 다른 도공의 그릇과 구별되는 것은 물이나 과일을 담는 기능이 아니라, 보이고 느껴지는 방식 즉 색깔 · 모양 · 재료 · 질감 등에 있다. 장인의 독창성은 완전히 새롭고 독특한 기능의 대상을 창조하거나 발명하는 데에서 나오는 것이 아니라, 그릇이나 벤치 같은 친숙한 물건들을 재창조하는 데에서 나온다. 이 물건들은 서로 비슷하지만 특징이 있는 겉모양 덕분에 구별될 수 있다. 앞 절에서 설명한 대로 대상을 기능에 의해 정의할 수도 있지만, 그 대상은 다시 의자 · 그릇 · 면도기 · 자동차 등으로 물건들의 집합을 이루게 된다. 따라서 어떤 대상 하나만을 구별해내거나 감상을 하는 것으로는 충분치 않다.

디자인도 마찬가지다. 예를 들면, 칫솔의 기능과 구조는 처음 발명된 이래로 거의 달라진 것이 없다. 1999년에 루나 디자인이 내놓은 오랄-B "크로스-액션" 칫솔을 상점 판매대에 진열된 다른 칫솔들과 구별할 수 있는 것은 색깔 · 모양 · 비례감 같은 것이지, 다른 칫솔들도 모두 공유하고

있는 치아를 닦는 기능이 아니다. 알바 알토의 "파이미오" 의자와 미스 반 데어 로에의 "바르셀로나" 의자가 특이해지는 것은 그것들을 같게 해주는 기능이 아니라 다르게 해주는 외관상의 특징 즉 각각의 형태이다. 물론 그릇과 칫솔(그리고 의자)의 경우 테두리의 모양이나 물홈 주둥이 또는 더 길어진 칫솔모 등 기능적인 혁신을 시도해볼 수 있다. 그렇다고 해서, 어떤 기능적인 변화에 의해 모든 도자기 그릇이나 칫솔을 차별화할 수 있다는 것은 착각이다.[74] 알렉산더 새뮤얼슨의 코카콜라 병이나 피아지오의 베스파 같은 아이콘적인 걸작이 되게 하는 것은 대개 그 물건의 기능이 아닌 형태에서 나타나는 특징 때문이다.

세 번째로 디자인과 공예는 각각의 정신적인 행위에 있어서 합리성이나 정확성이 중요한 역할을 한다는 점에서 **서로 같다**. 장인이 테이블을 어설프게 설계하면 안 되는 것처럼, 디자이너 역시 제품의 제작자에게 정확한 지침을 전해줄 수 있어야 한다. 영국에서 활동하는 콘랜과 베일리는 디자이너가 제조 공정에서 사용되는 기계의 성능에 대해 이해해야 한다고 주장한다. "아울러 유통과 판매의 복잡한 실정이나 비용 구조도 알아야 한다. 제품을 어떻게 판매하고 진열하고 포장할지는 모두 디자이너가 담당해야 할 중요한 요인들로 모든 프로젝트의 시작단계에서부터 충분히 숙지되어야 한다."[75] 사실 그들에게 디자인이란 "98퍼센트의 상식과 2퍼

74 마케팅 회사들은 소비자들을 자사제품으로 유인하기 위해 이런 식으로 말한다. 그러나 "혁신"이라고 해봐야 크게 바뀌는 것은 없다.

75 테렌스 콘랜과 스티븐 베일리, *Design*, 11.

센트의… 예술 또는 미학으로 이루어진 분야이다."[76] 이 비율은 공예의 공정에 대한 콜링우드의 정의를 되풀이하고 있는 셈이다. 다시 말하지만 디자인이 창의적이거나 자발적일 수 없다는 것이 아니다. 최종 디자인 제품은 공예와 마찬가지로 기능적이고 **쓸모**가 있어야 하기 때문에 창의적이거나 자발적일 수만은 없다는 것이다.

디자인이 공예와 뚜렷하게 **다른 점**은 제품생산의 본질에 있다. 지금까지 설명했듯이 공예는 장인 한 사람이 마음속에 계획을 품고 숙련된 솜씨로 만들어내는 수제품이다. 그러나 디자인은 디자이너가 제품의 최종 제작자가 아니라는 점 때문에 두 갈래로 나뉜다. 디자인은 산업기술의 발달과 대량생산수단에 의해 발달했다. 윌리엄 모리스의 미술공예운동이 공장제 생산으로 바뀐 순간부터 장인은 디자이너가 되었다. 콘랜과 베일리가 지적하듯이, 장인이 디자이너가 된 이래로 "대량생산은 진화하고 있으며, 이러한 진화의 과정 속에서 디자이너는 예술가 · 건축가 · 사회개혁가 · 신비주의자 · 기술자 · 경영컨설턴트 · 홍보 담당자 그리고 컴퓨터공학자에 이르기까지 다양한 역할을 하게 되었다."[77] 그러나 이 모든 역할에도 상상력 즉 계획과 실행 사이의 구분은 남아 있다. 오늘날 CAD(컴퓨터를 이용한 디자인)나 CAM(컴퓨터를 이용한 제조) 기술로 인해, 디자인 프로세스 중에서 개인의 정신적인 행위에 해당하는 것이 어느 정도라고 해야할지 애매해졌다. 기업체에 소속되거나 기업체와 계약을 맺고 일하는 디자이너의 경우 결과물 중 자신의 몫으로 볼 수 있는 비율이 얼마나 되는

76 앞의 책, 10.
77 앞의 책, 55.

지, 마케팅 전략의 결과나 임원 또는 클라이언트의 요구는 어느 정도인지 정하기가 점점 더 어려워지고 있다. 이 때문에 철학적 미학이 디자인에 관심을 갖기 어려웠는지도 모른다. 행위를 근거로 삼아 예술을 정의하고 이해하려는 모델이 너무 우세하기 때문에, 작품에 대한 저작자들의 입지를 적절히 설정하지 못하거나 제품을 생산하는 그들의 역할을 정확하게 짚어내지 못했다면, 우리에게 그럴 만한 능력이나 의지가 없어서일 것이다.

　디자이너가 실제로 관여하는 역할이 아무리 많더라도, 제품의 생산에 있어서는 그 부분이 불분명해질 수 있다. 따라서 우리는 기능적 특징과 형태적 특징을 모두 가진, 즉 기능을 근거로 삼고 있으면서도 미적인 특성이 있는 물건에 관여하는 셈이다. 그렇다면 디자인은 그저 "산업적으로 진전된" 공예일 뿐일까? 절대로 그렇지 않다. 디자인이 공예와 다른 점은 클라이언트·마케터·제조업자·공급업자·판매업자·기술자 등이 포함된 **협업적** 노력이 이루어진다는 점이다. 물론 협업에 의해 이루어지는 예술도 있다. 예를 들어 영화는 감독·배우·무대담당자·소품제작자·로케이션 전문가·음향 기술자·특수효과 전문가·배급회사·마케터 등이 필요하다. 첫 번째 절에서 영화의 "저작자"를 명확히 식별하기 어렵다고 한 것은 성급한 결론이었는지 모른다. 어쩌면 디자인을 영화·연극·오페라와 비슷한 예술로 봐야할지도 모르기 때문이다. 영화의 경우에는 시나리오에 대한 상상이 감독의 상상으로 받아들여지고, 그러한 기준에서 감상되고 평가된다. 그래서 디자인은 제작지의 손을 벗어난 공예 행위로 보기보다는, 영화처럼 협동적인 형태의 예술로 볼 수 있다 여기에서 디자이너는 최종 제품의 "저작자"이자 계획자로서, 제품의 장점과 단점에 대해 궁극적인 책임을 지게 된다. 디자인 협업의 규모는 엄청나게 확대되어 더 많

은 인력, 기업체, 심지어 국가들까지 망라할 수 있을 것이다. 그러나 궁극적으로 한 개인의 상상력을 실현하려고 제작팀의 각 구성원들이 작업하는 것이라고 본다면, 디자인의 본래 자리는 무엇보다도 디자이너의 행위에서 찾아야 한다. 영화도 마찬가지로 감독으로부터 시작되며, 감독들마다 각기 다른 상상력을 가진다는 점에서 키에슬로프스키의 영화와 베리만이나 폴란스키의 영화를 구별할 수 있다는 것이다. 그렇지만 이러한 설명은 받아들이기 어렵다. 왜냐하면 예술은 가장 중요한 면에서 공예나 디자인과 다르기 때문이다. 바로 예술의 심오성이다.

나는 지금까지 표현의 관점에서, 예술작품은 외적인 특징보다는 내용이나 의미에 의해 돋보이며 그것을 기준으로 평가된다고 설명했다. 예술작품을 심오하게 만드는 것은 바로 내용이다. 여기에서 심오성은 형태주의의 관점에서 말하는 예술의 초월성과는 조금 다르다. 그 이유는 이 심오성이 인간 존재의 복잡성에서 벗어나는 것이 아니라 그 복잡성 속에 깊고 내적인 방식으로 몰입하는 것이기 때문이다. 예술은 개개 인간의 온갖 잡다함 속에서도 인간다움이라는 의미를 연구하고 표현해내는 것인데, 우리가 감동하게 되는 것은 바로 이 표현의 깊이이다. 어린 아이가 그림을 그릴 수도 있고, 코끼리를 길들여서 캔버스에 물감을 튀기게 할 수도 있으며, 컴퓨터를 프로그래밍해서 다채로운 이미지를 만들어낼 수도 있다. 그러나 이러한 행위 중 어느 것도 예술이 될 수 없다. 왜냐하면 외적 또는 형식적 특징이 무엇이든, 여기에는 표현이론에서 요구하는 의도된 의미의 깊이가 없기 때문이다. 공예작품은 단일한 물건이라는 의미에서 독창적일 수 있다. 그러나 코끼리의 그림과 마찬가지로 공예도 결국 예술은 아니다. 그것은 아무것도 **말하지** 않으며 아무것도 **의미하지** 않는다. 그 이유는

그것을 만들어낸 정신적 · 육체적 행동이 아무것도 의도적으로 표현하지 않기 때문이다. 그것은 그저 인공물일 뿐이다.[78] 콜링우드가 개략적으로 설명한 네 번째 특징은 이것을 보여준다. 공예에는 형태와 질료 사이의 차이가 있다. 여기에서 형태란 "질료에 적용하기 전에 마음속으로 계획하고 있는 모양"을 말하며, 질료란 공예가가 그 계획을 위해 선택한 원재료를 뜻한다. 콜링우드는 형식과 내용간의 구별을 형태와 질료간의 구별과 자주 혼동하면서 이를 해명하느라 애를 먹었는데, 내용이란 질료와는 다른 종류이며 진정한 예술에만 있는 것이다. 내용은 예술가에 의해 선택되어 변형되는 원재료를 나타내는 말이 아니다.(사실 콜링우드가 생각하는 진정한 예술에는 원재료라는 것이 없다.) 내용이란 "그 내용을 표현하는" 즉 내용이 표현되는 방식인 형식을 통해 "예술작품 속에 표현된 것"이다.[79] 형식과 내용이 그처럼 명확하게 분리될 수 있든 아니든(콜링우드는 분석이 좀 더 필요하다고 전망했다) 예술에서는 작품을 통해 의미가 표현되지만, 공예에서는 아무 의미도 표현되지 않는다. 공예와 디자인의 정신적인 행위가 아무리 창의적이더라도, 사실은 둘 다 아무것도 **말하지** 않는다. 공예와 디자인에는 내용이 없다. 물건은 그저 만들어지는 것일 뿐이다.

　예술의 내용은 심오하다는 전제는 표현이론 자체가 정교해지면서 함께 발전되어왔다. 톨스토이에게 예술은 오직 진실한 감정을 표현하기 위

78　이는 콜링우드의 입장이다.(*The Principles of Art*, 24) 그러나 마코위츠와 훼드가 이러한 근기에서 콩네는 나트나고 이해하면서 다시 반향을 일으킨 것으로 보인다. 주둥이가 없는 찻주전자 같은 몇몇 공예작품들이 일종의 양심선언처럼 옹호되지만, 그처럼 유별스러운 사례들이 멋진 공예작품의 기준은 아니라는 점을 보여준다.

79　앞의 책

한 것이었으며, 콜링우드에게 예술은 독창적인 감정을 찾다 마지막에 표현행위 자체를 통해 드러나는 것이었다. 예술의 심오성을 설명하는 가장 정교한 표현이론은 아서 단토에게서 찾을 수 있다. 단토에게 예술은 이차적인 반성 행위에 해당된다. 여기에서 예술가는 자신의 감정을 그냥 보여주는 것이 아니라, 그 감정에 대해 반성하고 그 감정에 **관련된** 특별한 것을 이야기한다. 이 "관련"이라는 개념은 단토의 주장에서 중심을 차지한다. "표현이 예술의 본질을 나타내는 가장 적절한 개념"[80]이기는 하지만, 표현이란 톨스토이가 말하는 슬픈 감정을 그저 충실하게 재현해내는 것도 아니고, 콜링우드가 말하듯이 그 감정이 처음으로 완벽하게 드러나는 것도 아니다. 단토가 생각하는 예술가는 자신이 느끼는 슬픔을 더욱 반성하고, 이 특별한 감정이 무엇일지를 이야기하는 사람이다. "사물이 세상을 형성하지만, 세상 역시 사물이라는 점에서 어떤 사물들은 세상 **바깥에** 도 존재한다."[81] 그의 입장에서 볼 때, 실제적이기만 한 (세상 안의) 사물에는 없는 심오함이 (세상 바깥의) 예술에는 있다. 왜냐하면 예술은 우리의 느낌을 재현할 뿐 아니라 그 느낌이 무엇을 의미하는지 반성하고 평가한다는 점에서, 세상에 대한 것이 아니라 세상과 **관련된** 것이다. 이러한 표현 내용의 복잡성 때문에(단토는 주로 은유적이라는 말로 설명한다) 예술작품에는 청중의 해석이 필요하다. 단토는 "예술작품을 이해한다는 것은 그 작품에 담긴 메타포를 알아내는 일이다"[82]라고 주장한다. 그는 "예술과 만나

80 아서 단토, *Transfiguration of the Commonplace*, 165.

81 앞의 책, 81.

82 앞의 책, 172.

게 되면, 중간 매개물을 찾아내서 간격을 메워야만 비로소 마음이 움직인다"[83]고 설명한다. 우리는 톨스토이가 말하듯 그저 감정에 영향을 받는 것도 아니고, 콜링우드가 주장하듯 예술가가 전하는 느낌을 그냥 알아차리는 것도 아니다. 그보다 우리는 작품의 의미를 **샅샅이 알아내야** 하는데, 그러기 위해서는 이전의 표현이론가들이 설명한 것보다 더 깊게 예술에 가담해야 한다. 이는 예술이 복잡하고 애매모호하며 의미가 가득찬 (기본적으로는 시각적인) 의사소통 방식이 되는 원인이다. "예술의 본질은 (이처럼 심오한 의미가 담긴 시각적 내용을 해석해 냄으로써) 다른 사람들도 자기와 같은 방식으로 세상을 볼 수 있게 하는 예술가의 자연스러운 능력에 있다."[84]

그에 비해 공예작품과 디자인은 "실제 물건일 뿐", 아무것도 말하지 않으며 해석할 만한 의미가 담겨 있지도 않다. 이러한 설명이 과연 맞는 말일까? 간단히 말하자면, 나는 그렇다고 생각한다. 반면에 예술에 대한 단토의 주장이나 콜링우드의 이론이 옳건 그르건 예술에는 어떤 의미가 담겨 있으며, 침묵하지 않고 뭔가를 말하고 있다. 그래서 예술을 이해하고 해석하는 것은 예술을 향한 우리의 변하지 않는 직관이다.

예술은 심오할 때도 있다. 그렇다고 공예와 디자인이 **피상적**이라는 말은 아니다. 나는 그처럼 규정하듯 접근하지 않고도 각각을 구분할 수 있다고 생각한다. 공예와 디자인의 정신적 행위도 자발적이고 창의적일 수 있다. 이 문제에 대해 정확하게 밝히려면 복잡한 심리학적 연구가 필요하겠지만, 일반저으로 공예의 디자인의 의미 소통 방식은 예술과 다르다.

83 앞의 책, 171.
84 앞의 책, 207.

샐리 마코위츠는 이것을 "의미론적"[85] 차이라고 했는데, 몇 가지 흥미로운 예외들을 지적하면서도 전반적으로는 동의하는 입장을 보였다. 공예가들 중에는 "작가의 작품은 무엇인가에 **관한** 것인데 대개는 작가 자신에 관한 것"이라고 주장하면서, 화가나 조각가처럼 되고 싶어 하는 이들이 있다.[86] 예를 들면 도자기 작가인 보르게손은 자신의 도자기 주전자에 "개인적으로 하고 싶은 말을 표명하려고 하며", 또 어떤 이들은 기능적인 물건을 만들면서 이름을 붙여나가기도 한다. 이런 식의 작업은 "평범한 사물을 해석이 필요한 사물로 변형"[87]시키거나 공예의 범주에서 예술의 범주로 옮겨가게 되는 일이다. 이와 비슷하게 디자인 중에는 뭔가를 말하려고 하거나, 디자인의 본질 자체에 대한 생각을 내보이는 것들도 있다. 예를 들어 앞서 얘기한 필립 스탁의 와인잔은 여섯 개가 한 세트로 판매되는데, 여섯 개 중 하나는 "더할 나위 없이 완벽"하지만, 나머지 다섯 개에는 "알아차릴 수 없을 정도의 작은 흠이 있다."[88] 또 마이클 그레이브스가 알레시 사를 위해 디자인한 주전자에는 뜨거워지면 잡을 수 없는 손잡이가 달려 있다.[89] 윌리엄 모리스는 디자인 실천을 통해 우리가 어떻게 살아가야 할지를 보여주고자 했다. 하지만 이런 몇 가지 사례를 골라낼 수 있다는 것은, 수많은 디자인된 물건 중에서 이것들만을 두드러진 예외로 본다는 점을 나타낸다. 일반적으로 칫솔이나 커피포트 또는 망치를 대할

85 샐리 마코위츠, "Distinction between Art and Craft", 66.

86 앞의 책, 64.

87 앞의 책, 65.

88 "Un Parfait(완벽함)" 술잔이며 *Bon Appetit*(September 2005): 42에 광고가 게재되었다.

89 테렌스 콘랜과 스티븐 베일리, *Design*, 66.

때, 디자이너의 독특한 시각에서 나온 내용이 담겨 있다고 생각하지는 않는다. 그런데 내가 관심을 갖고 있는 것은 이처럼 평범한 물건들이다.

여기에서 말하려는 것은 공예와 디자인이 피상적이라는 점이 아니라, 어떤 의미도 전달하지 않은 채 **침묵한다**는 점이다. 이 부분에 대해서는 마코위츠의 "의미론적"이라는 용어가 도움이 된다. 마코위츠에 따르면 뭔가 독창적인 것을 이야기함으로써 의미 있거나 심오한 것이 되고, 우리를 감동시켜 해석 능력을 발휘하게 하는 것은 예술이지 디자인이나 공예가 아니다. 그렇다면 공예와 디자인이 예술과 다르다고 주장할 수 있는 근거는 무엇일까? 정확성과 합리성 — 그리고 솜씨 — 는 목공이나 도자기 제작에서와 마찬가지로 조각과 무용 그리고 건축에 있어서도 반드시 필요하다. 창의성과 자발성은 그림을 그릴 때나 마찬가지로 퀼트에 있어서도 중요한 역할을 한다. 공예와 디자인 제작이 그렇듯이, 예술제작의 이면에도 분명히 어떤 행위가 있다. 그래서 — 직접 증명할 수는 없지만 — 각각의 행위를 한 가지 유형으로 축약할 수 있다면, 그것은 어떤 물건의 특징으로 예술의 자리를 정하려는 존재론의 작은 근거가 된다. 그렇지만 지금까지 살펴본 것처럼, 예술의 심오성이나 초월성은 대상 중심적 이론에서나 행위 중심적 이론에서 매우 중요시되고 있다. 훌륭한 형태와 더할 나위 없는 행복감이든, 표현적이고 미적인 속성이든 또는 어떤 정신적인 활동이든 예술은 오랫동안 어떤 의미를 전달하는 즉 "의미론적"인 것으로 여겨졌다. 반면에 공예나 디자인은 그렇게 이해되지 않았던 것 같다.

예술에 대해, 그리고 실제로 언어가 사용되는 현상에 대해 냉철한 직관력을 발휘해보자. 예술이 언제나 깊은 의미를 담고 있지 않더라도 뭔가를 전달하고자 하는 데 비해, 공예와 디자인은 그렇지 않다는 결론에 도달

하게 된다. 이것은 디자인이 협동 작업 예술 **같은 것은 아니라는** 의미다. 한 개인의 디자인 창작물을 여러 사람이 공동으로 제작한다 해도 어차피 그 디자인은 ─ 처음부터 마지막까지 ─ 무엇인가를 얘기한다거나 해석을 필요로 한다거나 혹은 메타포를 나타낸다거나 감정을 표현한다거나 뭔가 에 참견하려는 것이 아니기 때문이다. 디자인은 매매되고 사용되며, 기능 적인 ─ 혁신적이고 아름답기까지 한 ─ 물건을 만들기 위한 것이다.[90]

4 ─────

디자인에 대한 정의

이제 논의를 종결짓도록 하자. 선험적인a priori 용어들로 설명되는 존재 론 덕분에 디자인을 제대로 정의하는 데 필요한 요소들은 모두 갖추었다 고 여겨진다. 아직 생각해 보지는 않았지만, 여기에서 설명하려는 디자인 의 개념에 대해서도 분명히 반대사례가 있을 것이며, 없다면 오히려 놀라 운 일이다. 그러나 어떤 필요충분조건에 따라 디자인에 대한 본질주의적 인 정의를 내리려는 것은 아니기 때문에, 어떠한 반대사례도 심각한 영향

─────

90 물론 디자인이라고 해서 의미를 전달하는 일에 쓰일 수 없다는 것은 아니다. 실제로 많은 디자인이 부와 권력 그리고 우아함의 상징이 되고 있다. 나는 대부분의 소비자 선택에는 구입하거나 사용하는 대상들을 통해 자기를 표현하고 보여주려는 의도가 담겨 있다고 생 각한다. 디자인된 대상 자체는 이야기를 전하거나 (심오한) 의사전달을 위해 만들어진 것 이 아니지만, 그런 식으로 사용될 수 있으며, 기업에 의해 그런 식으로 만들어질 수도 있 다. 나는 이러한 모방적 형태의 자기 표현에 대해 "Art and Identity: Expanding Narrative Theory", *Philosophy Today* 47, no.2(2003)에서 논의한 바 있다.

을 주지는 못할 것이다. 나는 우리의 직관과 실제로 사용되는 언어를 세밀하게 살펴봄으로써, 우리가 디자인이라고 부르는 것의 범위를 개략적으로 정해보려고 한다. 그것은 디자인에 대해 실제로 생각하고 말하는 방식과 동떨어지지 않은 현실적인 정의를 내리는 일이기도 하다. 그리고 미적 주목을 받을 만하지만 예술이나 공예에 대한 감상과는 다르게 평가되어야 할 대상들과 작업들을 형이상학적 노력을 통해 찾아내려는 것이다.

디자인은 기능적이고 내재적이며 대량생산되지만 침묵하는 것이다. 하나의 디자인 작품 이면에서 이루어지는 행위는 창조적이고 자발적이며, 정확하고 합리적이다. 그리고 대부분 협동적이지만 의미 전달을 위한 것은 분명히 아니다. 디자인 과정을 통해 나온 산물이라면 기능을 염두에 두고 만든 물건이라고 할 수 있으며, 더 나아가서 그 물건의 외적 또는 형태적 특징에 따라 독창적이거나 개성적이 되기도 한다. 우리는 스탁이나 스탐 또는 샤넬 같은 디자이너 개인에게 찬사를 보내면서 그들의 작품을 박물관에 전시한다. 그러나 나는 이러한 종류의 칭찬을 "디자이너에 대한 숭배"라고 불러야 한다고 생각한다. 개인으로서의 디자이너는 예술가와 동등한 반열에 올려지고, 디자인 제품 역시 (사용되기보다 관조되는 것으로서) 평가된다. 일부 공예작품들이 갤러리 전시나 어떤 의미를 표명하기 위해 만들어지듯이, 디자이너에 대한 숭배는 디자인을 원래의 영역에서 또 다른 영역으로 옮겨가는 일이다. 우리는 주전자나 신발 또는 권총 같은 디자인된 물건과 일상적으로 마주히면서도, 그것을 누가 디자인했는지 모른 채 지나간다. 이러한 물건들이 뭔가 중요한 것을 얘기해주는 독특하고 개별적인 존재라고 여기지 않기 때문이다. 그런 점에서 디자인에 대한 정의는 대부분의 예술이론보다 좀 더 물건-중심적이어야 한다. 디자인

이 미적 감상의 대상이 되기 위해서는 외적인 특징이 있어야 하며, 제안이나 스케치가 아닌 완제품이어야 한다. 디자인은 살아 있는 유기체의 DNA나 바이러스 백신, 약품의 (보이지 않는) 분자구조 같은 것은 배제한다. 이것들이 우리의 일상이나 행위의 일부를 이루기는 하지만 미적 평가를 할수는 없기 때문이다. 반면에 무기 · 누가 디자인했는지 모르는 온갖 일상용품 · 웹사이트 같은 가상의 사물들 · 유명 디자이너의 작품을 비롯한 의상 · 일회성인 정원 디자인 · 기계류 · 건물의 구조적 요소 · 운송수단 · 도구 그리고 대부분의 주거환경이 디자인에 포함될 것이다.

여기에서 예술, 공예, 디자인 사이의 세 갈래 구분을 다시 떠올려보자. 표현이론이나 형태주의 이론에서는 예술을 특이한 상상력을 드러내는 것이라고 정의해왔다. 이 이론들은 내용과 형식 중에서 어떤 쪽이 예술에 있어서 더 우월한지에 따라 갈라지기는 하지만, 예술에 내용과 형식이 모두 있다는 점에 대해서는 동의하고 있다. 공예의 특성은 상상력의 표현이나 계획을 세우는 정신적인 활동이 아니라, 숙련된 장인이 그러한 계획을 수행하는 육체적인 활동에 있다고 정의되어 왔다. 특히 콜링우드에게 공예는 형태와 질료간의 구별을 통해 이해될 수 있었다. 여기에서 질료란 장인에 의해 쓸모 있는 물건으로 변형되는 원재료를 말한다.

형식과 내용간의 문제는 형태와 질료간의 문제와는 또 다르다. 즉 디자인이란 형태와 기능의 문제로 이해하는 것이 더 나을 수도 있다는 점에서, 예술이나 공예와 다르다. 디자인은 기능에 의해 받아들여지고 사용되며, 형태에 의해 개성이 부여된다. 디자인은 솜씨만으로 만들어지는 것이 아니며 수공 제작되는 경우도 거의 없다. 그래서 형태는 있지만 내용이 없다. 디자이너들은 사물의 모양과 겉모습을 선택하지만 원재료를 직접 가

공하지는 않으며, "의미심장한" 감정을 전달하는 데 가담하지 않는다. 디자인은 별개의 일이자 대상으로서, 독자적인 존재이다. 또 표현적인 상상력이나 장인의 숙련된 제작에 의해 구별되는 것이 아니다. 그렇다고 디자인을 예술이나 공예보다 불쌍한 존재로 만들 생각은 결코 없다. 어떤 디자인들은 아주 아름답고, 엄청나게 혁신적이며, 우리의 생활을 변화시키기도 하기 때문이다. 물론 그저 아름답기만 한 디자인도 있다. 어째서 철학적 미학이 기능적이고 내재적이며 대량생산되지만 침묵하는 물건들에 관심을 가져야 하는가? 우선은 미학이 (내재적이며 침묵하지만 기능적이지는 않은) 자연미ㆍ(기능적이지만 대량생산되지는 않는) 공예ㆍ대중문화ㆍ음식ㆍ와인 등에 대해 관심을 갖는 한, 디자인을 간과한다는 것은 말이 되지 않는다고 해두자. 미학은 오랫동안 시각적 또는 청각적 경험에서 생기는 모든 아름다움 또는 훌륭함에 대한 우리의 반응에 관여해왔다. 디자인에 관심을 갖지 않았던 이유는, 따로 떼어내서 다룰 만큼 특별한 종류의 물건으로 선별된 적이 한 번도 없기 때문이다. 디자인이 예술이나 공예와 구별될 수 있다고 주장하는 것은, 디자인에 대한 우리의 반응이 다른 종류의 물건들에 대한 미적 반응과 다르다는 것을 전제하는 일이기도 하다. 그 부분은 다음 장에서 밝혀보도록 하겠다.

아직 입증되지 않은 것이지만 내 주변에 있는 물건들을 세 가지 종류로 분명하게 나눠볼 수 있다. 우선 책상은 대단한 솜씨는 아니지만 장인이 수공 제작한 것이다. 펜은 디자이니의 상표가 붙어 있는데, 프랑스 어딘가에 있는 공장에서 대량생산된 것이다. 화초들은 자연적으로 자라고 있지만 어딘가에서 대량생산되었을, 상표도 없는 화분에 담겨 있다. 벽에 걸린 소박한 그림은 어떤 예술가에게 받은 선물이다. 그 그림과 똑같은 것은 세

상에 없으며, 복제품이나 모조품이 있다고 들은 적도 없다. 이 물건들은 모두 알아 볼 수 있는 대상들이며 모두 나름대로의 기능과 독특한 형태적 특성을 가지고 있다. 이 중에서 오직 하나만 심오한 의미를 전달하려고 하며, 또 오직 하나만 (반쯤) 숙련된 수공으로 제작된 것이다. 그 외에는 아름다운 것이든 유용한 것이든 또는 혁신적인 것이든, 엄청나게 많은 물건들이 우리를 에워싸고 있으며, 우리의 주변 환경을 이루고 있다. 이들이 바로 **디자인**이다.

2장

미와 취미판단

Locating the Aesthetic:
Beauty and
Judgements of Taste

우리는 이제 퍼즐 한 조각을 겨우 손에 쥐었다. 그 퍼즐이란 디자인이 미학적 대우를 받을 만한 독특한 현상이라고 인정받은 점이다. 디자인이 예술이나 공예와 구별될 수 있다는 점에서, 그리고 자연현상과는 별로 관련이 없다는 점에서, 상대적으로 독특한 방식으로 경험되거나 이해될 수 있을 것이라고 생각한다. 그렇지만 디자인이 무엇인지 알 수 있는 한계는 거기까지다. 예술에 걸작과 졸작이 있고 미와 추가 있으며 즐거운 경험과 괴로운 경험이 있듯이, 디자인에도 좋고 나쁨이 있다. 이제 디자인과 우리 사이에서 이루어지는 상호작용의 문제로 돌아가서, 이 상호작용이 미적인 이유를 살펴봐야 한다. 이 문제는 우리를 철학적 미학의 가장 복잡한 심장부로 데려갈 것이다. 그 이유는 미적인 것이 한편으로는 대상의 성질에 있다고 보면서도 다른 편으로는 우리가 경험하는 즐거움에 있다고 보는, 서로 모순된 접근방법 때문이기도 하지만, 이러한 접근방법이 철학적 미학이 갖는 규범성 자체의 본질과 깊이 관련되어 있기 때문이기도 하다.

이번 장의 과제는 미적인 것의 위치를 정하는 일이다. 그리고 디자인의 미적 성질에 대한 설명은 그 다음 과제이다. 먼저 규범성의 일반적인 기본 문제들을 되짚어 보고 나서 미적 규범성의 본질을 살펴보려고 한다. 그리고 역사를 통해 서로 맞서고 있는 양대 학파의 관점 중에서 어느 쪽에 미적 규범성이 놓여야 할지 생각해보고, 이 두 학파의 중간쯤에 서서 미적인 것과 우리의 판단력을 동일시하는 입장을 변호하려고 한다. 왜냐하면 나는 로저 스크루턴처럼, 미적인 것은 "우리의 이성적인 삶에 깊이 연루되어 있으며", 따라서 한편으로는 대상의 성질이고 다른 한편으로는 육체적인 즐거움을 주는 형태라기보다는 어떤 정신적인 활동이라고 믿기

때문이다.[01] 그래서 이 같은 종류의 문제에 대해 가장 충분하게 전개된 설명이자, 디자인을 이해하는 데에도 도움이 될 칸트의 미감적 판단 이론으로 이것을 논증하려고 한다. 다음에 이어지는 두 장은 본서의 서론에서 개요를 설명했듯이, 디자인 미학이 직면하게 되는 두 번째 도전에 대한 답변이 될 것이다. 디자인을 예술이나 공예와 구분하는 것만으로는 충분하지 않다. 이제 디자인과 우리의 상호작용이 어떻게 미적인 것이 되는지 그리고 어떻게 디자인을 (도덕적, 경제적 또는 도구적인 토대가 아니라) 엄격하게 미적인 토대 위에서 감상하고 평가할 수 있는지 살펴봐야 한다. 디자인에 대한 미 이론은 세 단계로 전개될 것이다. 첫째로, 미적 탁월함이란 우리가 내리는 독특한 판단형식 속에 있다는 점이 충분히 설명되어야 한다. 이것은 서로 맞서는 이론들이 가진 각각의 취약점을 분석하는 방식으로 (2장의 1.a와 1.b에서) 진행될 것이며, 닉 쟁월의 저서에 나오는 미감적 판단에 대한 현대적인 해설도 함께 살펴볼 생각이다(2장의 2에서). 둘째로, 나는 칸트의 미감적 판단 이론을 변호하는 입장에서, 조금은 상세하게 이 이론을 설명할 것이다(2장의 3에서). 2장의 3절 칸트적 설명은 선택사항이다. 모든 독자가 끈질긴 집중과 철저한 주석을 수반하는 칸트의『판단력비판』을 친근하게 여길 것이라고 기대하지는 않는다. 만약 그의 이론을 잘 알고 있는 독자라면 본 장의 마지막 논의로 넘어갈 수 있을 것이다. 끝으로 3장에서는 이러한 내용을 토대로, 디자인을 경험할 때에만 내리게 되는 독특한 미감적 판단을 설명할 것이다. 이것은 칸트의 부수미 개념에 따르기는 했지

01 로저 스크루턴, "In Search of the Aesthetic", *British Journal of Aesthetics* 47, no.3(2007): 238.

만, 나름대로는 독창적인 해석이라고 생각한다. 내가 디자인에 대한 칸트의 입장을 제대로 이해한 것이라면, 칸트는 디자인이 독자적인 존재로서 미적 주목을 받을 자격이 충분하다는 것을 알려줄 것이며, 디자인 분야에서 새롭게 전개될 과제들에 대해서도 벤치마킹의 사례를 제공해줄 것이다. 이것이 1장에서 설정한 현안으로부터 벗어나는 것처럼 보일 수도 있지만, 그렇지 않다. 디자인 미학은 납득할 만한 정당성이 부여되지 않고는 독자적인 주장을 할 수 없으며, 당면한 더 큰 문제들을 간단히 무시할 수도 없다. 디자인이 별개의 독립 영역으로서 대우를 받으려면, 디자인이 미학 분야에서 얼마나 중요한 위치를 차지하는지 입증되어야 한다.

우선 여러 가지 의미를 가질 수 있는 애매한 표현에서부터 시작해 보자. 여기에서 선택한 규범적인 용어는 "미(아름다움)"이다. 이 말은 미적 가치를 나타내면서도, 일반적인 의미의 즐거움 중 하나를 상징한다. 미는 20세기 미학에서는 고전적인 개념으로 보일 수도 있지만, 최근 들어 다시 주목을 받고 있다.[02] 그러한 경향이 생기게 된 가장 큰 이유는 예술 자체의 발전에서 찾을 수 있다. 세잔이나 모네(또는 라파엘로나 미켈란젤로)의 작품은 아름답다고 여겨진다. 그런데 피카소나 프랜시스 베이컨, 데이미언 허스트의 작품은 열광적인 찬사를 받지만 아름답지는 않다. 일찍이 존 패스모어는 "'아름다움'에는 뭔가 의문스러운(겉치레 같은) 면이 있다. 예술가

02 예를 들면 메리 머더실의 *Beauty Restored*(Oxford: Clarendon Press, 1984); 에디 제마크의 *Real Beauty*(University Park: Pennsylvania State University Press, 1997); 닉 쟁윌의 *The Metaphysics of Beauty*(Ithaca: Cornell University Press, 2001); 그리고 최근 *American Society for Aesthetics Newsletter*(26, no.3, 2006)에 기고한 루스 로랜드의 "In Defense of Beauty" 참고.

들은 그러한 아름다움이 없어도 아무 문제없을 것 같다"[03]고 지적한 바 있다. 만약 예술이 독창적인 것, 선동적인 것 또는 심오한 것에 빠져서 아름다운 사물을 창작하는 일에서 멀어지게 된다면, 아름답다는 말은 규범적인 미학 용어로서 차지하던 최고의 자리를 내어놓아야 할 것이다. 그리고 차라리 석양이나 꽃 같은 다른 자연물에 쓰이는 편이 나을 것이다. 이것은 아름다움이라는 용어의 의미를 잘못 이해한 것이다. 아름다움은 예쁘고 섬세한 것, 뭔가 즐거운 마음이 들게 하는 기품 있고 우아한 것을 연상시킨다. 그러나 이 용어들이 모두 같은 의미는 아니다. 수선화가 예쁘다거나 그 여인의 목이 우아하다는 주장 이면에는 그 꽃과 그녀의 목이 즐거움을 주거나 찬사를 받을 만하기 때문에 "아름답다"는 판단이 담겨 있다. 우리가 예쁘다거나 우아하다고 할 때는 그 이면에 뭔가가 더 있다는 말이다. 아름다움이란 그저 하나의 서술어이거나 단편적이고 지엽적인 감탄에 불과한 것이 아니라, 미적 탁월함을 인정하는 말이다. 그리고 이 미적 탁월함은 "예쁘다"와 "우아하다"라는 묘사에 미리 전제되어 있는, 어떤 경험의 결과물이기도 하다. 우리는 경험하고 있는 대상 역시 미적인 가치를 인정받을 만하다는 판단이 생기기 **전까지는**, 이러한 특별한 용어들을 사용하려고 하지 않는다. 닉 쟁월은 "'아름다움'이라는 **단어**에 대해 무엇이라고 말하든, 거기에는 미적 가치에 대해 순수한 판단을 내리는 **정신적인 행위**가 있다. 아름답다는 개념을 명료하게 보여줄 하나의 단어가 자연 언어 속에 없을지라도, 그 개념이야말로 '아름다움'이라는 단어로 표현해야 할

03 루스 로랜드 "In Defense of Beauty" 1에서 인용.

모든 것"[04]이라고 말한다. "아름다움"은 가치나 탁월함에 대한 미감적 판단이 일어났음을 알려주는 용어이지만, 이 가치가 사물의 성질에 있는지 아니면 일정한 경험으로부터 얻은 즐거움에 있는지는 확실하지 않다.

내가 "아름다움"이라는 용어를 일부러 사용하는 이유는 두 가지가 더 있다. 첫 번째 이유는 현대 예술은 20세기에 들어서 아름다움을 창작해내는 일에서 멀어졌지만, 철학적 미학은 미술 작품만으로 범위를 좁혀놓은 채 이 용어를 계속 적용했기 때문이다.[05] "탁월하다"나 "가치 있다" 보다 "아름답다"를 강조하는 것은, 최근 들어 미학의 범위가 자연, 대중문화, 그리고 일상까지 포용함으로써 예술 철학 너머로 넓혀진 것을 지지하고 환영한다는 의미다. 또 "미적"인 것과 예술적인 것을 하나로 보는 것에 반대하며, 미적 경험과 미감적 판단의 범위를 더욱 확대해야 한다는 뜻이다.

두 번째 이유는 이미 말했듯이, 아름다움은 즐거움과 연관되기 때문이다. 이러한 연관성은 미를 편협하게 해석한 성질이 아니라, 미적 경험을 구성하는 통합적인 요소이다. 어떤 대상을 감상한다는 것은 그 대상을 경험하면서 얻는 즐거움과 밀접하게 관련된 일인데, 미적 탁월함 또는 가치

04 닉 쟁월, "The Beautiful, the Dainty and the Dumpy", *British Journal of Aesthetics* 35, no. 4(1995): 319.

05 다시 말하지만, 이러한 경향은 최근의 미학 이론에서 뒤바뀌게 되었다. 이는 나름대로 귀 기울일 만한 의견이다. 다양한 분야에서 나온 아래의 사례들을 참고하기 바란다. 환경미학(Allen Carlxon, *Aesthetics and the Environment: The Appreciation of Nature, Art and Architecture*[New York: Routledge, 2000]; 대중문화(Noël Carroll, *The Philosophy of Horror*[New York: Routledge, 1990]와 Ted Grachk, *Rhythm and Noise: An Aesthetics of Rock*[Durham, NC: Duke University Press,1996]); 페미니스트 미학(S. Gilman, *Making the Body Beautiful: A Culture History of Aesthetic Surgery*[Princeton: Princeton University Press, 1999]).

같은 보다 일반적인 개념에는 이처럼 특별한 의미가 없다. 그래서 내가 아름다움이라는 말을 쓰는 것은, 규범성과 관련된 특별히 이론적이고 방법론적인 문제를 염두에 두고 있다는 뜻이다. 아름다움은 한편으로는 미적 탁월함이라는 일반적인 의미로 이해되지만, 또 한편으로는 "취미"라는 개념과 어떻게 연관되어 왔는지를 역사 속에서 이해해야 한다.

1 ————
규범성의 문제

우리는 어떻게 어떤 대상이나 예술작품이 아름답다거나 만족감을 준다고 주장하게 되는 것일까? 우리가 사용하는 규범적인 말들을 통해 규범성의 문제를 제기해 보기로 하자.

> 아루굴라(이태리 음식에 많이 쓰이는 채소: 역주)는 역겹다.
> 석양이 아름답다.
> 카르티에 시계는 정교하다.
> 낙태는 잘못이다.

각각의 예문에서 우리는 해당되는 대상이나 행동에 대한 판단을 내리고 있다. 그렇지만 이들 중 일부에 대해서만 다른 사람들도 동의하기를 기대하며, 또 이러한 주장이 진실을 담고 있다고 생각하는 경우도 있다. 예를 들어 당신은 아루굴라를 아주 좋아하지만 내가 그것을 끔찍하게 싫

어한다는 사실을 알고 있다면, 우리는 이 문제로 다투지 않을 것이다. 당신은 자신이 옳고 나는 틀렸다고 생각하지도 않을 것이다. 우리는 각자의 입맛이나 즐거움에 대한 경험이 다르기 때문에 굳이 문제 삼으려고 하지 않는다. 예문에 나온 주장들은 경험하는 주체와 관련되어 있다는 의미에서 지극히 주관적이며 해당되는 대상 — 내 경우에는 아루굴라 — 에 대해 아무런 견해도 내놓지 않는다.(아루굴라가 누구에게나 역겨운 것이 아니라, 나로서는 그 맛이 끔찍하기 때문에 싫어한다는 말이다).[06] 그러한 의미에서 **취미에 대해서는 시비를 걸지 않는 법이다.**

낙태에 대한 의견에는 좀 더 강한 신념을 갖고 주장하게 된다. 만약 당신은 낙태가 정당하다고 생각하는데 나는 그렇지 않다면, 우리는 (예의를 갖추려는 경우를 제외하고는) 아르굴라에 대해 그랬던 것처럼 냉정을 유지하면서 얘기하지 않을 것이다. 그 대신 자신의 견해에 대한 나름의 이유를 제시하면서, 각자 그 이유들이 옳다고 여기는 이유나 문제의 진실을 밝히기 위해 논쟁을 벌일 것이다. 우리는 도덕적인 주장들은 객관적이라고 생각하는 경향이 있다. 도덕적인 주장이라면 아직 경험으로 입증되지 않은 세상사에 대한 가설이며, 옳건 그르건 다른 실제적인 문제들처럼 검증할 수 있다고 믿는다. 이 경우에 **시시비비**의 문제는 **취미**가 아니라, **진리** 자체에 대한 것일까?[07]

06　물론 아루굴라에 대한 나의 생각이 잘못되었다고 설득하려는 사람이 있을 수도 있다. 샐러드로 만들어서 먹어보라고 할 수도 있다. 그렇지만 끝끝내 내가 싫다고 한다면 속으로는 내가 먹거리에 대한 소양이 없다고 생각할지 몰라도, 우리는 서로 입맛이 다르다고 받아들이는 것 말고는 다른 방도가 없을 것이다.

07　나는 여기에서 규범을 도덕적인 실재론이라고 보고 있다. 그 이유는 도덕적인 사실에 대한

90

그렇다면 예술작품, 석양, 카르티에 시계는 어디에 해당될까? 이 문제
는 논쟁의 여지가 많다. 위에서 제시한 예문들은 (순수하게) 주관적인 주장
과 객관적이고 규범적인 주장을 뚜렷하게 구분하기 위해 마련된 사례들
이다. 그리고 아름다움에 대한 주장은 (곧 알게 되겠지만) 그 중간쯤에 두려
고 한다. 우리가 특별한 종류의 커피를 대접받았을 때 나오는 탄성은 세
상에 대한 우리의 **느낌** 또는 **반응**이지, 세상이 실제로 어떤 식으로 존재하
는지에 대한 감탄이 아니다. 이러한 의미에서는 미적 요구 역시 주관적인
것처럼 보이며, 아루굴라나 커피에 대해서와 마찬가지로 아름다움의 문
제에도 각자의 취향이 있다고 보는 것이 일반적이고 직관적인 생각이다.
다른 한편으로 우리는 예술과 아름다움에 대한 논의 속에도 진실이 **존재
한다**고 느끼고 있으며, 그래서 때로는 우리의 입장을 변호하려고 애를 쓴
다.(해가 지는 장면이 역겹다고 생각하는 사람과 함께 석양을 바라보고 있다고 상상
해보라!) 『모비딕』이나 〈모나리자〉 또는 「골드베르크 변주곡」(바흐가 1742
년경에 작곡한 쳄발로곡: 역주) 같은 예술작품의 "고전"이 존재한다는 생각에
는, 객관적인 의미에서 이 작품들이 **진짜로** 위대하고 아름답다는 믿음이
전제되어 있다. 이러한 것들이 맞거나 틀리다고 인정할 수 없다면, 아루굴
라나 마찬가지로 미적 대상과 경험도 철학적인 관심을 끌지 못할 것이다.

규범성의 문제란 이처럼 주관과 객관의 양극단 사이에서 방향을 잡
아가는 문제라고 이해해야 한다. 그렇다면 미적 경험 자체를 구성하는 주

의심 없는 믿음 때문이 아니라 두 가지가 병렬관계에 있다고 보기 때문이다. 내가 도덕적인
비인식론자였다면, 실재론 자체에 대한 직관의 중요성을 주지시키고 강조했을 것이다. 데
이비드 맥노튼은 *Moral Vision*(Oxford: Blackwell, 1988)에서 실재론자와 비인식론자 사이
의 논쟁에 대해 매우 훌륭한 일반적 개론을 제시하고 있다.

관적인 반응을 고려하면서도, 본질적으로는 진실을 따라야 하는 미 이론이란 과연 어떤 식으로 전개되어야 할까? 미에 대한 주장들은 결국 주관적인 것인가 아니면 객관적인 것인가? 이 문제는 철학적 미학에 있어서 오랜 전통이 담긴 가장 중요한 물음이다. 우선 각각의 입장에 따른 문제들을 대비시키기 위해, 양쪽의 좀 더 강경한 주장들을 먼저 살펴보고자 한다. 문제를 이해하기 쉽도록 다소 극단적으로 묘사하겠지만, 각각의 접근 방법에 대해서도 가급적이면 포용하는 자세로 살펴볼 생각이다. 현대 미학에 나타나는 양쪽의 일반적인 입장은 한마디로 설명하기 어려울 정도로 무척 복잡한 양상을 나타낸다.

1.a. 미적 실재론

개괄적으로 접근하는 첫 번째 방법은 미적 실재론의 입장에서, 미란 지각되고 인지될 수 있는 대상의 성질이라고 보는 것이다. 이 접근방법의 장점은 객관성이다. 대상에는 사각형이나 원형처럼 우리 마음과 무관한 특성이 있으며, 어떤 물건의 형태가 맞는지 틀리는지 알 듯이 아름다운지 추한지도 확실하게 알 수 있다는 것이다. 여기에서 규범성의 근거는 우리의 감정이나 판단과 무관하게 대상 자체에 있으며, 인식적인 믿음의 토대가 된다. 닉 쟁월은 실재론적인 입장을 받아들이게 된 동기가 "미에 대한 일반적인 **사고**를 이해하기에 가장 적합한 이론이었기 때문"이라고 밝히고 있다. 우리의 직관에 의해 미에 대한 "진실, 즉 올바른 판단"이 내려진다는 것이다. 실재론에 따르면 여기에서 진실이란 우리의 판단으로 나타나는

"미적 사실들 **덕분에**"[08] 존재하게 되는데, 이 사실들은 판단 자체와는 무관하다. 그는 그렇지 않다면 무엇이 "규범성의 근거가 될 수 있겠는가?"[09]라고 반문한다. 그의 입장에서 미적 경험은 대상이 미술이든 자연이든 아니면 일개 커피포트이든 그저 어떤 물건 안에 있는 아름다움이라는 성질을 인식하는 일이다.

그러나 미적 실재론에는 도덕적 실재론의 경우와 마찬가지로 좀 더심각한 문제가 있는데, 맥키가 『윤리학: 옳고 그름에 대한 연구』에서 잘구분해서 설명하고 있다.[10] 우선 지각에 대한 인식론적 문제가 있다. 만약아름다움이 대상 속에 따로 떨어져 있는 것이라면 어떤 방식으로 그것에접근해야 하는가? 오감 중 한두 가지 감각을 통해 사각형의 모양을 알아차리듯이, 아름다움을 **보는** 것인가? 만약 그렇지 않다면 실재론자들은 윌리엄 로스와 마사 누스바움이 설명하듯 우리에게는 "육감" 또는 "직감"이라는 특별한 인지 방법이 있다고 주장해야 할 것이다. 이들에 따르면 이러한 인지 방법은 도덕적인 가치를 알아차리듯 미를 알아볼 수 있게 해 준다는 것이다.[11] 프랭크 시블리는 "취미, 지각력 또는 감수성이 발휘되어,

08 닉 쟁월, "Skin Deep or in the Eye of the Beholder? The Metaphysics of Aesthetic and Sensory Properties", *Philosophy and Phenomenological Research* 61, no.30(2000): 597-598.

09 앞의 책, 599.

10 Harmondsworth: Penguin, 1977. 스티븐 다월, 앨런 기바드, 피터 레일턴이 펴낸 *Moral Discourse and Practice*(New York: Oxford University Press, 1997)에 인용되어 있다.

11 윌리엄 로스는 *The Right and the Good*(Oxford: Clarendon Press, 1930)에서 처음으로 식관수의를 강조했다. 마사 누스바움은 *Love's Knowledge: Essays on Philosophy and Literature*(New York: Oxford University Press, 1990)에서 문학이 우리를 아름답게 인식시켜줄 수 있다고, 즉 우리의 감성을 훈련시킴으로써 도덕적인 가치를 깨닫게 할 수 있다고 주장했다.

미적인 식별 또는 감상이 이루어져야만"[12] 미적 반응이 나타난다면서 실재론적인 입장을 옹호한다. 그러나 미가 대상 안에 있다는 식으로, 비지각적, 비물질적 성질에 대한 비감각적, 비분석적 직관에 의존한다면 실재론은 근거가 흔들리게 될 것이다! 우리는 어떻게 대상의 미적 가치를 옳게 평가할 수 있을지 알 수 없으며, 어떤 사람의 감수성이나 취미가 다른 사람에 비해 더 정확한지 증명할 수도 없다. 미란 **대상**이 가지고 있을 것 같은 **뭔지 모를 것을 우리가** 느낀다는 의미에 불과하다.

대안적인 실재론자라면 아름다움은 직접 지각할 수 있다는 견해를 내놓는다. 쟁윌은 이것을 "물리주의적인 미적 실재론"이라고 부른다. "모든 미적 사실은 물리적 사실과 동일하며", "물리적 세계의 일부분"[13]이기 때문에 아름다움을 직접 지각할 수 있다는 것이다. 물리주의의 역사는 오래되었는데, 조화로운 비례와 비율이 아름다움을 이룬다고 간주했던 피타고라스의 원리까지 거슬러 올라갈 것이다. 그보다 훨씬 나중에 호가스는 미가 예리한 각도나 엄격한 비례에서 발견되는 것이 아니라, 모든 장식의 특성인 유연하고 "아름다운 선"으로 이루어지는 것이라고 주장했다.[14]

물리주의에는 또 다른 인식론적 문제들이 있다. 만약 우리의 감각기관에 아무 결함도 없어서 비율이나 선의 아름다움을 그대로 알아차릴 수

12 프랭크 시블리, "Aesthetic Concepts", *Philosophical Review* 68, no.4(1959): 421. 그는 이 의미를 명확하게 설명하지 못했다.

13 닉 쟁윌, "Skin Deep", 596.

14 윌리엄 호가스, *An Analysis of Beauty, Written with a View of Fixing the Fluctuating Ideas of Taste, Eighteenth Century Aesthetics*, ed. Dabney Townsend(Amityville, NY: Baywood, 1999).

있다면, 미적인 문제에 나타나는 의견불일치에 대해 실재론자는 어떻게 설명할 것인가? 이러한 물리주의적인 접근방법은 우리가 어떻게 아름다움을 알아보게 되는지 설명해줄지는 몰라도, 어떻게 우리가 틀릴 수 있는지 또는 어떻게 남들은 틀렸다고 생각할 수 있는지는 설명하지 못한다. 그래서 서로 다른 문화나 시대마다 나타나는 미적 가치의 다양성을 받아들이지 않게 된다. 만약에 어떤 회의론자를 설득하는 방법이 구불구불한 선 구성을 보여주거나 창문들의 비례를 알려주는 것이라면, 그러한 구성이나 비례가 아름답다는 점에 대한 보편적이거나 어느 정도 보편에 가까운 일치가 있어야 할 것이다. 그런데 이 경우에는 전혀 그렇지 않다.

이러한 인식론적인 문제들에는 서로 비슷한 형이상학적인 어려움이 있다. 실재론의 첫 번째 유형은 맥키의 "기묘함으로부터 나온 주장"에 담겨 있다. 맥키는 만약 아름다움(또는 도덕적인 특성)이 독특하면서도 우리 마음과 무관한 것이라면, 그것은 참으로 기묘한 것임에 틀림없다고 주장한다. 즉 그와 같은 가치는 "세상 어느 것과도 비교할 수 없는, 매우 특이한 종류의 존재이거나 질량이거나 속성이거나 관계일 것"이라고 설명한다.[15] 우리의 감각기관에 의해 지각될 수 없는 비물질적인 무언가에 어떤 종류의 존재론적 지위를 부여할 것인가? 실재론은 미에 대한 우리의 경험은 **가치**에 대한 경험이며, 그 가치야말로 세상을 이루는 구조의 일부라고 주장한다. 그러나 가치가 — 경험될 수 있는 — 현상적 특성을 가지면서도, 그 가치에 대한 인간의 반응과 완전히 분리되어 있다는 것은 납득하기

15 존 레슬리 맥키, *Ethics:Investing Right and Wrong*(Harmondsworth: Penguin, 1977), 38.

어려운 설명이다. 이에 대해 존 맥도웰은 "마치 흥겨움을 느끼는 인간 특유의 반응은 무시한 채, 흥겨움이라는 개념만을 지적으로 구축하려는 것과 같다"고 지적한다.[16] 인간의 가치 평가나 반응과 상관없는 가치란 없기 때문에, 마음과 무관한 가치라는 개념에 대해 회의를 갖게 된다.

　물리주의라고 해서 더 나을 것도 없다. 물리주의는 아름다움이 물질계를 초월한다면서 "기묘한" 형이상학을 끌어들이지는 않지만, 아름다움의 물질적인 사례를 설명하는 데 어려움을 겪는다. 예를 들어 쟁월은 음악의 아름다움은 "소리이며, 소리가 있는 곳에 음악이 있다"면서 실재론자라면 "어떻게 아름다움이 소리의 시간 배열과 동일한 것인지, 또 어떻게 소리의 시간 배열 안에서 아름다움이 실현되며 구성되는지에 대해 설명"[17]할 수 있을 것이라고 주장한다. 그런데 이러한 입장도 마음의 독립성을 설명해주지는 않는다. 왜냐하면 일반적으로 그러한 감각 특성들이 마음과 무관한 채로 세상의 일부를 이룬다고 생각되지는 않기 때문이다. 로크 이후로 오랫동안 감각 특성들이란 마음에 의존하는, 즉 (쟁월의 용어로는) "반응 의존적인" 부차적 성질로 여겨졌다. 그래서 엄격한 실재론에서 요구하는 객관적인 규범성으로 자리 잡을 만큼 "실제적"이지는 않다. 취미, 소리, 색깔, 질감 등은 물건 안에 있는 것이 아니라, 그 물건과 우리의 상호작용으로부터 나온 산물이기에 주관적인 측면이 있을 수밖에 없다.[18]

16　존 맥도웰, "Aesthetic Value, Objectivity, and the Fabric of the World", in *Pleasure Preference and Value: Studies in Philosophical Aesthetics*, ed. Eva Schaper(New York: Cambridge University Press, 1987), 4.

17　닉 쟁월, "Skin Deep", 604.

18　고전주의자들과 호가스는 아름다움을 측정하거나 계산할 수 있는 것으로 보았고, 마음과

물리주의는 매우 복잡하고 정교한 이론이며, 수많은 철학자들이 감각적 특성의 관점에서 미를 설명하기 위한 연구를 거듭해왔다.[19] 그러나 미적 물리주의가 어느 정도 그럴듯해 보인다고 해도, 앞서 지적한 인식론적인 문제에서 벗어나지 못한다. 이러한 이론들은 우리가 어떻게 미를 경험하는지 설명할 수 있다고 해도, 어째서 우리의 판단이 옳지 않을 수 있는지, 미적 문제에 대해 어디까지 논의가 가능한지, 문화적·시간적 경계를 넘나드는 미적 주장이 얼마나 다양한지에 대해서는 설명하지 못한다. 미는 **규범적인** 개념인데, 실재론으로서는 미의 규범성을 (실제의, 감각적인, 물리적인, 초월적인 등의) 비규범적인 용어로 설명해야 한다는 점이 문제다.

1.b. 미적 주관론

규범성의 문제를 폭넓게 다루는 두 번째 방법은 부정적인 입장에서 실재론자들과 맞서는 것이다. 이러한 입장에서 보면 아름다움은 규범적인 것이기 때문에, 우리가 알아보고 믿게 되는 대상의 성질과 관련된 것이 아니다. 오히려 미는 경험에 대한 주관적인 반응과 그로부터 얻는 즐거움에서

무관한 물리적 특성과 동일시함으로써 이 문제를 비켜갔다. 그러나 그들의 가정은 물리적인 아름다움에 국한된 것이었다. 그래서 음악이나 시의 비시각적인 아름다움을 포함할 수 없었으며, 물리적 특성 하나만으로는 비례나 구불구불한 선 같은 평범한 물리적인 아름다움조차 설명하지 못했다.

19 여기에서 두 가지 입장은 미적인 특성을 색깔 같은 부차적 특성과 동일시(맥도웰)하거나, 미적 특성이 미적이지 않은 특성으로부터 나온다고 주장(시블리와 재원)한다. 이러한 입장에 대한 좀 더 진전된 논의는 아래 내용을 참조하기 바람. 시블리의 "Aesthetic Concepts"와 "Aesthetic and Nonaesthetic", *Philosophical Review* 74 (1965), 재원의 "The Beautiful, the Dainty"와 "Skin Deep", 맥도웰의 "Aesthetic Value"와 "Values and Secondary Qualities", 다월, 기바드, 레일턴의 "Moral Discourse and Practice" 참고.

발견된다. 그래서 미에 대한 우리의 판단들은 객관적이기보다는 주관적이며, 낙태보다는 아루굴라에 대한 판단에 가깝다. 비실재론적인 접근은 영국 경험철학이 발전하면서 등장했으며, 미와 예술에 대한 고전적인 원리가 퇴조하면서 나타났다. 당시의 철학적인 전개를 간략하게 살펴보면 이러한 입장을 확실히 알 수 있다.

경험주의는 지식의 근거를 경험이나 감각에 둔다. 우리가 알 수 있는 것은 개별적인 감각 경험을 통해 얻은 생각, 즉 마음속의 표상뿐이며 그것에 의해 제한될 수밖에 없다. 갓 태어났을 때는 아무런 생각이나 지식도 없다는 로크의 주장은 너무도 유명하다. 그렇다면 "마음이 어떻게 채워질 것인가? … 이 질문에 대한 답은 한 마디로 경험이다. 경험은 우리의 모든 지식이 토대로 삼는 것이며, 궁극적으로 경험에서 모든 지식이 나오는 것이다."[20] 직접 느낄 수 없거나 감각으로부터 나오지 않은 것은 지식의 범위에 들어갈 수 없다. "그래서 지식이란 우리가 가진 모든 생각들에 대한 연관성과 일치 혹은 불일치와 모순을 알게 되는 것에 불과하다."[21] 경험주의자의 인식론은 신, 본질 자체, 도덕적 선 같은 선험 철학의 핵심 개념에 회의적일 수밖에 없었을 것이다. 이 개념들은 모두 감각에 의해 직접 받아들일 수 없는 특성이거나 대상이기 때문이다.

18세기 초엽에 경험주의 사상가들이 미학에 관심을 가지게 되면서 자신들이 과학에 적용했던 방법론적인 원리를 미학에 똑같이 적용했고,

20 존 로크, *An Essay Concerning Human Understanding*(Oxford: Clarendon Press, 1975), 104.

21 앞의 책, 525.

그 결과 초기적 형태의 물리주의가 등장하게 되었다. 미가 인식적 믿음의 실제 근거가 되려면 직접 경험되어야 한다는 것이다. 처음에는 "취미"라는 용어가 아름다움을 미감적으로 경험하는 "감각"이라는 의미로 통용되었다. 이러한 예를 호가스에게서 볼 수 있다. 호가스는 새로운 경험주의 원리를 이용하면서도, 아름다움이란 실제로 존재하는 하나의 속성이라는 고전적인 믿음에 기울어 있었다. 그는 "취미라는 단어가 형태에 적용되었을 때의 진정한 개념이란 몸 전체를 흐르듯 섬세하게 이어지는 선을 마음속으로 그려볼 수 있는 사람이 예술작품과 자연에 대해 자기 나름대로 관찰한 의견이다. 지금까지는 아무리 상상해보려고 해도 취미라는 단어를 납득할 수 없었을 것"[22]이라고 설명한다. 아름다움이 더 이상 선험적이고 초월적인 이념이 아니라면, 아름다움이야말로 실재적인 것이어야 하며 취미라는 능력에 의해 경험적으로 파악될 수 있는 것이어야 한다.

경험주의적인 방법론은 18세기 후반이 되면서 결국 미적 주관론으로 이어지게 된다. 취미는 오감 중 하나도 아닌데다 어떤 것이라고 적절하게 보여줄 수도 없기 때문이다. 미는 직접 알아볼 수 있는 대상의 성질이 아니므로 실제적인 것이 아니었다. 취미는 경험 자체라기보다는 감각 경험에 대한 주체의 반응과 연관된 **느낌** — 일차적으로는 즐거움 — 이라고 이해되었다. 데이비드 흄의 「취미의 기준에 대하여」는 이러한 입장을 가장 명확히 밝히고 있다. "모든 감정은 옳다. 왜냐하면 감정은 그 자체 말고는 아무것도 상관하지 않기 때문이다… 미는 사물에 담긴 성질이 아니다. 아

22 윌리엄 호가스, *Analysis of Beauty*, 226.

름다움은 그 사물을 관조하는 마음속에 존재할 뿐이며, 각각의 마음은 또 다른 아름다움을 알아본다."[23] 즉 우리가 대상에 대해 느끼는 반응으로부터 미라는 개념이 생겨난다고 본 것이다. 그래서 영국 미학은 자연과 예술의 미를 판단하기 위한 근거로서 취미 이론을 발전시키는 데 관심을 갖게 되었다.

여기서 우리는 쟁월이 앞서 주장한 바가 부분적으로만 옳았다는 것을 알 수 있다. 실재론이 우리의 미적 사고를 설명할 수 있는 유일한 이론은 아니다. 앞서 말한 두 번째 공통된 직관에 대해서는 주관주의 이론으로도 설명할 수 있다. 즉 미는 개인적인 좋고 나쁨의 문제이며 경험에 대한 개별적인 반응이므로, 취미에 대해 **논쟁할** 것이 없다는 점이다. 이 같은 직관이야말로 이미 지적한 실재론의 인식론적 문제를 해결할 근거이며, 미감적으로 성숙해지려면 취미의 다양성과 차이를 설명할 수 있어야 한다. 그런데 주관론적으로 접근하다 보면, 거기에는 해결해야할 그 나름대로의 문제들이 있다. 첫째, 만약 취미가 감각으로 인식되는 것이 아닌 느낌으로 알게 되는 것이라면, 미나 예술과 취미의 관계를 설명하기 위해서는 취미의 느낌을 다른 종류의 느낌들과 구별할 수 있어야 한다. 예를 들어 취미 이론은 사람들이 〈모나리자〉를 보고는 즐겁다는 반응을 보이지만 엘비스를 그린 검은 벨벳 그림(black velvet painting; 20세기 후반에 미국 등지에서 유행하던 대중적인 화풍: 역주)을 보고는 즐거워하지 않는 이유를 설명해야 한다. 더 나아가서 뜨거운 목욕, 위스키 한 잔, 포옹, 미소의 즐거움과

23 데이비드 흄, "Of the Standard of Taste", 대브니 타운샌드의 *Eighteenth Century Aesthetics* 231–232.

주관주의자들이 말하는 **미적** 즐거움은 어째서 종류가 다른지도 설명해야 한다. 둘째, 취미에 대한 판단은 느낌을 근거로 삼게 되면 주관적인 것이 되므로, 객관적으로 타당하다거나 옳다고 주장할 수 없는 것처럼 보인다. 즉 미적인 문제에 대해 옳다고 주장할 수 있을지 또 미적 논쟁이란 해결될 수 있는 것인지 불확실하다는 점이다.

18세기에는 첫 번째 문제에 대해, 인간의 본성이 가진 일반적인 원리로 취미를 설명하려고 했다. 당시에 경험주의자들을 지배하던 것은 연상주의 심리학이었다. 생각들은 유사성, 반복되는 동시성, 시간과 공간의 근접성 같은 다양한 연상의 원리에 따라 서로 떠올려진다는 것이다. 마음은 이러한 연상에 의해, 시간과 습관을 통해, 그리고 그 나름의 독특한 성향에 따라, 외부의 자극에 대한 반응들을 일정한 규칙에 따라 분류하여 지식을 나타낼 생각들을 만들어낸다. "아름다움"은 자연이나 예술작품에 대한 반응으로, 마음이 어떤 연상작용을 일으키면서 생겨난 즐거운 느낌이다. 예를 들어 아치볼드 앨리슨, 로드 케임스, 에드먼드 버크 등의 취미 이론들은 이러한 즐거움의 원인이 어디에 있는지 찾으려고 했다. 그들은 즐거움의 원인이 통일성, 질서, 다양성, 비례 등을 알아보는 데 있거나 혹은 비슷한 요소들을 결합하는 데 있다고 했다. 버크가 지적하고 있듯이 "이성이나 취미에 대한 기준은 모든 인간들에게 똑같다. 만약 감정의 원리나 판단의 원리가 모든 인간에게 공통된 것이 아니라면, 삶의 일상적인 교류를 유지힐 이성도 열정도 부질없는 것이나."[24] 취미는 느낌일 수도 있다.

24 에드먼드 버크, *A Philosophical Enquiry into the Origin of Our Ideas of the Sublime and Beautiful*, 대브니 타운샌드, *Eighteenth Century Aesthetics*, 249.

그러나 취미의 주관성 문제는 우리 모두가 같은 방식으로 공유하고 있는 본성에 규범성의 근거를 둠으로써 완화된다.

마음에 대한 새로운 이론을 근거로 삼아 취미를 일종의 즐거움이라고 설명한다면, 첫 번째 문제의 대답으로 보일 수도 있다. 그러나 충분한 해명이 되기에는 아직 미흡하다. 마음이란 수동적인 것이며 완전히 연상의 기본 원리로부터 나온다고 간주했던 18세기의 보다 극단적인 경향들은 취미뿐 아니라 일반적인 생각의 형성까지도 결정론적으로 그려내려고 했다. 인과관계의 원리에 근거를 둔 결정론적 설명은 앞서 나온 실재론자들의 견해와 마찬가지로 미에 대한 판단의 다양성을 인정하지 않으며, 미적 문제에서 생기는 불일치가 연상 원리가 잘못 작동한 결과라는 식의 설명밖에 하지 못한다. 조금 덜 극단적인 입장들은 즐거움에 대한 생각의 연상작용은 상상력에 의해 생겨나기도 한다고 봄으로써, 취미의 문제에 보다 폭넓은 자유와 주관성을 허용한다. 그러나 여기에도 한계는 있다. 만약 나는 목가적인 경치에서 즐거움을 연상하는데, 당신은 도시 풍경에서 즐거움을 연상한다면 우리는 더 이상 미적인 논의를 진전시킬 수 없다. 즐거움이 어떻게 생겨나는지는 설명할 수 있지만 취미를 어떻게 객관적으로 정당화할 수 있을지는 설명하지 못하기 때문이다. 월터 잭슨 베이트는 18세기에 있어서 취미에 대한 연구에서 "미학이 마음의 주관적인 행위를 연구의 출발점으로 삼게 된다면, 영국의 관념적 연상주의는 개별적 상대주의에 문을 좀 더 개방할 수밖에 없을 것"[25]이라고 주장했다. 18세기의 이

25 월터 잭슨 베이트, *From Classic to Romantic: Premises of Taste in Eighteenth-Century England*(New York: Harper and Brothers, 1946), 128.

론가들은 진퇴양난에 빠졌다. 취미라는 정서가 인과관계에 따라 결정된다고 보면 지나치게 세세한 일이 되고, 자유분방한 연상작용으로 보면 극단적인 미적 주관론으로 흐르게 된다. 이 때문에, 취미에 대해서는 논란이 없던 주관주의의 직관에 빈틈이 생기면서 두 번째 문제를 야기하게 되었다. 만약 아름다움에 대한 판단이 아루굴라에 대한 판단과 같은 것이 아니라면, 그러한 판단들에 대해 어떻게 객관적인 기준을 제시할 것인가?

흄은 사람들의 마음에 일반적으로 작용하는 취미에 대한 기준을 제시함으로써, 미적 즐거움의 상대주의를 완화하고자 했던 이론가였다. 그의 취미 이론 역시 정서나 느낌에 근거를 두고 있지만, 그는 밀턴의 시보다 오길비의 시를 좋아하는 사람이 옳다는 주장은 억지라는 것을 알고 있었다. 마치 "두더지가 파놓은 둔덕이 테네리프(카나리아제도에서 가장 큰 섬: 역주)만큼 높다거나 연못이 대양만큼 넓다고 주장하는"[26] 꼴이라는 것이다. 흄은 즐거움이란 개인적인 것이지만, 즐거움이 맞거나 틀리다는 기준을 찾아내려고 했다. 그리고 그는 이 기준을 취미의 심리학 자체에서가 아닌 평가자들과 감식가들의 경험과 기량에서 찾아냈다. 아름다움이 취미의 즐거움에 의해 결정되지만 이 즐거움은 미와 미적 탁월함에 대한 기준을 세우는 비평가와 전문 감식가 집단에 의해 평가될 수 있다는 것이다.

흄의 방법도 다른 것들과 별반 차이가 없었다. 그가 말하는 감식가들은 어떻게 전문지식을 얻게 될까? 취미와 판단에 대한 감수성은 타고나는 것일까? 아니면 그들의 빈삼함은 경험을 통해 개발되는 것일까? 만약 타

26 데이비드 흄, "Of the Standard of Taste", 232.

고나는 것이라면 어떤 사람이 다른 사람보다 더 나은 감식안을 갖는지(그리고 만약 그렇다면 어떻게 그것을 확신할 수 있는지)에 대한 설명이 필요하다. 만약 개발되는 것이라면 흄의 주장은 순환논리의 모순에 빠지고 만다. 미적 탁월함을 결정할 수 있는 사람이 전문가뿐이라면, 그 전문가들이 예술 전반에 대해 적절한 교육을 받았는지 아닌지를 우리가 결정할 수 없다. 흄은 고전 작품들이 어떻게 "고전"이 되었으며, 젊은 감식가들을 위한 훈련의 훌륭한 본보기가 될 수 있는지에 대해 먼저 설명하지 않고는, 일반적으로 공인된 "고전"이라고 해서 예술 전문가들의 교육 근거로 삼을 수 없다. 흄의 자신만만한 논문은 이 문제를 해결하지 않은 채, 주관주의의 구조 속에서는 미적 탁월함의 외적인 기준을 제공하기 어렵다고 지적한다. 미적 주관론은 실재론보다 더 큰 도전에 직면하게 된 셈이다. 취미를 개개의 즐거움에 따른 것으로 봄으로써 상대주의로 가는 문이 일단 열리게 되면, 그때는 이런 즐거움이 옳은지 그른지 주장하기가 더욱 어려워진다. 만약 취미의 심리학이 결정을 내리지 못한다면, 그것은 탁상공론이 되고 만다. 미적인 즐거움을 어떻게 경험하게 되는지 설명한다고 해서, 미에 대한 규범 기준을 제공하는 것은 아니기 때문이다.

2 ——————

미감적 판단

이제 규범성의 문제로 들어가서 살펴보게 되면, 수많은 주요 이슈들이 분명해질 것이다. 우선, 미에 대해 전적으로 객관적이거나 전적으로 주관적

인 설명은 해답이 될 수 없다. 실재론은 인식론에 대한 심각한 도전들을 말하기에 앞서, 수많은 형이상학적 수수께끼들을 풀어야 한다. 그리고 주관론은 취미의 특별한 즐거움에 대해 심리학 즉 마음의 철학으로 설명하면서도, 미적 주장에 있어 상대주의로 빠지지 않을 객관적인 허용기준도 설명해야 한다. 미적인 것을 어디에 둘지의 문제에 있어서는 앞서 전제한 두 가지 기본 직관에서 더 나아간 것도 없는 듯이 보인다. 즉 미에 대해서는 둘 사이에 반론이 있기도 하고 전혀 없기도 하다. 미적 규범성을 이해하려면, 양 극단의 중간지대가 체계적으로 구성되어야 한다. 이 두 가지 입장이 약해지면 나타나는 길이 있다. 그것은 실재론과 주관론 둘 다에 연관된 것임에도 불구하고, 흔히 간과되는 미감적 판단이라는 개념이다. 사실 초월적이면서 물리적인 실재론이든 결정론적이면서 자유로운 주관론이든 모두 아름다움 또는 훌륭함에 대한 미감적 판단 행위를 설명할 근거를 모색하고 있다고 봐야 할 것이다.

판단은 양쪽 주장의 끝머리에 각각 다른 형태로 연관되어 있다. 미의 속성을 인식하는 과정으로서 객관적이고 인식적인 측면이 있는가 하면, 세상 경험에 대한 반응으로서 주관적이고 정서적인 측면이 있다. 아름다움 또는 미적 탁월함을 말한다는 것은 우리가 두 가지 측면 중 어느 쪽에 서 있든 간에 판단을 내리고 있다는 뜻이다. 우리는 어떤 대상이 아름다운지 아닌지 판단하면서, 판단 방식에 대한 이유를 대기도 하고, 내적, 외적 수단을 통해 우리의 판단이 옳다고 정당화하기도 한다. 더 나아가서 아름다움을 나타내는 다른 용어들을 사용하게 되는 것은 평가 판단에 앞선 것이 아니라 그 판단에 뒤따른 것이다. 미적 성질은 미감적 판단을 통해 나타나고, 미적 경험이나 즐거움에 대한 느낌은 미감적 판단의 토대가 되

며, 미적 개념은 미감적 판단을 위해 나열된다.[27] 각각의 경우에서 아름다움의 핵심은 그것이 가리키는 성질이나 경험 또는 개념이 아니라 미감적 판단 자체라고 주장할 수 있다. 프랭크 시블리는 순수하게 평가적인 판단을 "평결verdict"이라고 불렀고[28] 쟁윌은 "실질적" 판단과 대조되는 의미로 "평결적verdictive"이라는 말을 사용했다.[29] 여기서의 요점은 미감적 판단을 내리는 행위란 어떤 대상 또는 그 대상을 경험한 것에 대한 순수하게 평가적인 판단, 즉 평결을 내린다는 의미이다. 그리고 이러한 판단 행위를 연구하는 편이 그 바탕에 놓인 느낌이나 그것의 특성에 대해 살펴보는 것보다 개념적으로 훨씬 풍성하다는 것이다. 만약 미가 초월적, 물리적, 심리적인 것이 아니라 규범적인 것이라면, 평가적 판단에 대한 고찰이야말로 미의 개념을 밝히고 어떻게 그 개념을 정당하게 사용할 수 있는지 설명하는 데 도움이 되어야 한다.

드디어 본 장의 주요 논점에 가까워지고 있다. 디자인 미학은 디자인된 인공물들의 형이상학이나 그 인공물들의 (미적) 특성에만 초점을 두지 않을 것이며, 경험에서 나온 즐거움에만 초점을 맞추지도 않으려고 한다. 디자인 미학은 미감적 판단 이론에 근거해서, 이러한 판단이 유효하다든지 또는 타당하다는 점을 설명하려는 것이다. 디자인에 독특한 특성이 있어서, 디자인의 미적 본성을 설명하거나 디자인을 주목 받게 하는 것은 아

27 닉 쟁윌의 "Aesthetic Judgement"에서 상세하게 언급되고 있다. *Stanford Encyclopedia of Philosophy*, Edward N. Zalta(2010 가을판),
http://plato.stanford.edu/archives/fall2010/entries/aesthetic-judgement/.

28 프랭크 시블리, "Aesthetic and Nonaesthethic", 136.

29 닉 쟁윌, "The Beautiful, the Dainty", 317.

니다. 그것은 디자인된 물건에 대한 특별한 평가 덕분이며, 그 평가가 자연 또는 미술과 공예에 대한 미감적 판단과 어떻게 다른지에 달려 있다. 그런데 디자인의 문제에 대해 본격적으로 살펴보기 전에 취미판단 자체의 논리적 형식에 대해 생각해볼 필요가 있다. 왜냐하면 이제는 인식적, 도덕적 또는 실천적인 다른 판단형식들과 미적인 판단형식을 구별해야 하기 때문이다. 미감적 판단 일반의 자율성이 전제되어야 디자인의 판단이라는 문제로 더 나아갈 수 있다.

에바 샤퍼는 「취미의 즐거움」이라는 뛰어난 논문을 통해, 미감적 판단을 이해하도록 이끌어준다. 그녀는 어떤 취미 이론이든 주요관심은 "뭔가에 대한 주체의 경험과 그 경험의 결과로 일어나는 즐거움 또는 그러한 즐거움의 결핍"에 관한 것이어야 한다는 주장으로 논의를 시작한다.[30] 샤퍼는 미감적 판단에서는 느낌과 주관적인 반응이 중심이 된다는 점을 인정한다. 그러면서도 취미 이론을 위해 "중요한 문제"는 우리가 느끼는 반응들과 그 반응들이 정당화될 수 있는 근거가 어떻게 연관되어 있는지를 보여주는 것이라고 주장함으로써 이러한 주관주의를 완화시킨다.[31]

샤퍼는 내가 실재론과 주관론에 대해 열거한 문제들이 판단이론에도 똑같이 적용된다는 점을 지적한다. "우리는 취미가 직접적인 느낌에 따른다고 믿으면서도, 다른 한편으로는 취미판단이 이성에 따른 평가라고 믿

30 에바 샤퍼, "The Pleasures of Taste", *Pleasure, Preference and Value* (New York: Cambridge University Press, 1987), 40.

31 앞의 책

는다."[32] 판단에 따라 조금씩 다르긴 하지만 순전히 주관적이거나 객관적인 설명들만으로는 충분하지 않다는 점이 각각 드러난다. 예를 들어 대상에 대한 우리의 감각 반응들은 단순히 우리가 그러한 반응들을 보였다고 해서 인정받게 되는 것은 아니다. 그것들은 쇼팽의 피아노 소나타 2번("장송 행진곡")에 흥겨워하거나 석양에 분노를 느끼는 경우처럼, 대상에 대한 반응이 부적절하거나 부당하다는 것을 알게 되면 무시해야 할 수도 있다.

우리 자신의 즐거움 안에서조차 합리적인 이유를 찾게 되며, 이것은 앞에서 즐거움을 느끼는 반응의 종류를 구분한 데서 더 나아간 문제다. 합리적인 이유와 정당화는 인지적 믿음 못지않게 취미판단을 위해서도 중요하지만, 그저 **우리의** 합리적인 이유이자 **우리의** 반응을 정당화하는 이유이지, 우리가 어떻게 느껴야 할지를 알려주는 일반적 원리들은 아니다. 그 점을 간과해서는 안 된다. 샤퍼는 "어떤 사람이 어떤 취미를 갖고 있는지는… 무엇을 느끼고 있는지를 고려하지 않고는 알 수가 없다"고 지적한다. 어떤 이유에서든 "**그가** 느껴야 한다고 **생각하는 것**이 아니라 **그의** 느낌 자체가 정당한 것이어야 하며", 그렇지 않다면 그의 판단은 거짓으로 보이게 된다.[33] 이처럼 주관적인 것과 객관적인 것은 미감적 판단 속에 독특한 방식으로 뒤섞여 있다.

샤퍼는 "논리적 행동이 서로 비슷하면서도 구별되는"[34] 여러 판단들과의 상관관계 속에서 취미판단을 해석함으로써 주관과 객관의 양극

32 앞의 책
33 앞의 책, 42.
34 앞의 책

단 사이에서 중간 지대를 모색했다. 그리고 미에 대응하는 우리의 직관들을 보여줄 도식을 생각해냈는데, 여기서는 이 직관들을 독특한 논리적 구조를 갖는 판단의 일종으로 간주하고 있다. 샤퍼는 "예를 들면 취미판단은 요리나 도덕에 대한 판단과 동일한 속(屬; genus)에 들어가는 종(種; species)으로 볼 수 있다"[35]고 설명한다. 이들 사이의 차이는 다음과 같다.

> 요리에 대한 기호는 실제로 아무런 갈등도 일으키지 않으며, 우리는 그런 기호를 억지로 옹호하지도 않는다. 도덕적인 기호는 서로 일치하지 않거나 갈등을 일으킬 수 있으며 언제나 적절한 이유가 뒷받침하고 있다. 그래서 반박을 당할 수도 있고 포기할 수도 있다. 반면에 미적 기호는 서로 철저하게 불일치하는 일이 없지만, 이유를 대며 정당화할 수도 있다.[36]

예를 들면 내가 라피니는 좋아하면서 아루굴라는 싫어한다는 데에는 모순될 것이 없다. 왜 그런 판단을 내리는지 따질 수도 없다. 나는 그저 어떤 것은 좋아하지만 다른 것은 싫어할 뿐이며, 그래서 어떤 것은 맛있다고 판단하지만 다른 것은 역겹다고 판단한 것이다. 여기서도 취미에 대한 논쟁은 존재하지 않는다. 반면에 도덕적인 판단이라면 경우가 달라진다.

샤퍼는 진정한 취미판단이란 맛의 즐거움에 대한 주관성과 도덕적인 판단에 담긴 객관성 사이의 어떤 중간 지대에 위치한다고 주장한다. 취미

35 앞의 책

36 앞의 책, 43.

판단은 "그저 변덕스럽거나 유별난 것이 아니다."[37] 왜냐하면 취미판단에 대해서는 정당한 이유를 요구할 수 있기 때문이다. 만약 동일한 시기의 브라크 작품과 피카소 작품 중에서 브라크 작품을 더 좋아한다면, 그 이유를 설명해야 할 수도 있다. 이것이 바로 취미판단의 객관적인 성질이다. 역으로 미감적 판단에서 기쁨을 느꼈다면 그것은 **내가** 느낀 즐거움이지 억지로 느껴야겠다고 생각한 어떤 보편적인 개념이 아니므로, "느껴진 기쁨이 최우선"[38]이며 그것이 미감적 판단의 주관적인 성격이기도 하다. 샤퍼는 "미적인 영역에는 취미판단이 합리적인 이유에 따른다는 것을 보여주려는 욕구와 그러한 판단의 토대를 직접적인 느낌으로 남겨두려는 이중적인 욕구가 존재한다"[39]고 주장한다.

앞서 설명한 대로 이제껏 규범성의 문제는 평가적 판단 또는 평결적 판단 자체에 대한 문제였다. 그래서 객관성과 주관성의 양분화는 속성들에 대한 설명으로 해결되거나, (일련의 외적 기준들과 결부된) 느낌의 심리학으로 해결되는 것이 아니라 판단이라는 개념 **안**에서 해결된다.

이제 미를 판단의 일종으로서 이론화하려고 했던, 당대의 노력 하나를 살펴보자. 닉 쟁월의 「아름다운 것, 미려한 것, 그리고 뭉툭한 것」이라는 논문은, 우리에게 필요한 방법론을 위해 든든한 버팀목이 되어준다. 그는 "미를 변호"하려는 의도로, "미에 대한 판단이야말로 미학의 중심이

37 앞의 책, 44.
38 앞의 책
39 앞의 책

되어야 한다"[40]고 주장한다. 아울러 좀 더 주목해야 할 점은 쟁월이 취미 판단을 미적 대상의 객관적인 성질에 대한 형이상학이나 주관적인 즐거움의 차별화에 의존하는 것으로 보지 않고, 판단 자체의 정신 작용에 **내재된** 것으로서 정당화할 방법을 모색했다는 사실이다. 이러한 명제를 입증하기 위해 쟁월은 미감적 판단을 두 가지로 나누고 있다. 하나는 앞서 살펴본 "평결적 판단"이고 다른 하나는 우리가 "사물들을 미려함, 뭉툭함, 우아함, 화려함, 정교함, 균형감, 온화함, 강렬함, 시무룩함, 어색함, 애절함 등으로 평가하는 실질적 판단"[41]이다. 이러한 판단들은 미적 개념을 담고 있으면서도 대부분 묘사적이기 때문에, 미적 담론 안에서 중심요인으로 다루어질 필요가 있다. 쟁월이 자신의 논문에서 해결하려고 했던 물음은 이 같은 두 가지 판단 유형간의 관계에 대한 문제이다.

그의 방법은 다음과 같다. 실질적 판단에 **"평가하는 내용은 없지만"** 우리가 실질적 판단을 할 때는 **"말을 하면서 은근히 평가를 내비친다"**[42]는 것이다. 여기서의 평가란 "[실질적] 판단의 **내용**이나 **의미**가 아니며, 우리는 그러한 실질적 판단을 내리는 사람이 그 대상에 대해 아름답다는 평가적 판단도 내린다고 짐작하게 된다"[43]고 주장한다. 그래서 실질적 판단은 미의 평결적 판단을 위한 토대가 된다. 실질적 판단은 미의 평결적 판단을 정당화하고, 미에 대한 우리의 판단이 옳고 그름을 결정하는 근거가 된다.

40 너 쟁일, "The Beautiful, the Dainty", 317.
41 앞의 책
42 앞의 책, 322.
43 앞의 책

쟁월은 규범성의 근거는 판단에 있지만, 판단은 평가적 판단과 묘사적 판단으로 갈라지며, 묘사적 판단은 "장단점을 규정하는 것이 무엇인지 묘사하는 판단"[44]이라고 설명한다. 그는 "뭔가 아름다운 것은 **그냥** 아름다울 수는 없다."[45] 만약 그냥 아름답다고 한다면 평가를 변호할 아무런 합리적 이유도 없게 되기 때문이다. 꽃이 섬세하고 우아하기 **때문에** 아름답듯이, 대상의 아름다움에 대한 우리의 판단을 지지하고 결정짓는 "실질적 성질들이 그 대상에 있**기 때문에** 아름다운 것이다[**원문 그대로 옮김**]."[46]

쟁월의 방법론이 결국 실패한 이유는 마지막 주장에서 찾을 수 있다. 우리는 하나가 아닌 두 가지 판단을 하게 되는데, 실제로 평가적인 판단은 그중 하나뿐이다. 그런데 쟁월의 입장에서 보면 평가적 판단 자체로는 규범적인 힘이 없다. 따라서 평가를 결정하는 것은 두 번째 판단인 묘사적 판단이며, 묘사적 판단은 대상이 가지고 있거나 가지고 있는 것처럼 보이는 성질을 가리킴으로써 평가를 결정짓는다는 것이다. 그래서 쟁월의 논문 마지막 부분을 보면, 판단에 대한 모든 담론은 (진정한) 미적 성질에 대한 논의로 바뀌게 된다.

인식적 판단이 아닌 묘사적 판단이란 무엇인가. 또 쟁월이 말하는 미적 성질에 대한 묘사적 판단과 빨강이나 원형 같은 감각적 속성에 대한 인식적 판단은 어떻게 다른 것일까? 쟁월은 "흄과 같은 방식으로 느낌을

44 앞의 책, 328.
45 앞의 책, 325.
46 앞의 책, 322.

형상화시켜서 미적 성질을 분석"[47]한다면 판단의 실질적인 결정요인들을 설명할 수 있을 것이라면서, 자신의 결정론적 견해에 실재론의 형이상학을 결부시키지 않으려고 한다. 그런데 쟁월의 설명처럼 만약 어떤 대상이 화사하다거나 우아하다는 묘사가 그것에 대해 느낀 우리의 반응에 근거하는 것이라면, 우리는 묘사적 판단이 아닌 규범적 판단을 하는 것은 아닐까? 만약 그렇다면 그것이 아름다움의 일종이 아니라 판단의 일종이라고 구분해봐야 소용없는 일이다. 묘사적 판단은 평가적 판단을 결정하거나 정당화하지 못하기 때문이다. 그래서 우리의 입장을 변호하기 위해서는 묘사적 판단 자체를 위한 또 다른 종류의 지지물이 필요할 것이다.

만약 쟁월의 방식대로 미감적 판단 이론이 판단들을 두 갈래로 나누게 된다면, (그가 결정적이라고 한) 두 가지 판단형식 간의 관계에 대한 설명이 필요하다. 그리고 어떻게 이 판단들이 하나가 되어 아름다움이 객관적일 수 있다는 주장을 하게 되는지 설명해야 한다. 우리가 대상의 미적 장점에 동의하거나 거부하는 것은 어느 단계에서일까? 만약 실질적 판단이 즐거움에 근거를 두는 것이라면, 평결적 판단도 마찬가지일 것이다. 왜냐하면 주관적인 느낌 외에는 어디에서도 규범성의 근거를 찾을 수 없기 때문이다. 그렇지만 만약 실질적 판단이 대상이 가진 것으로 보이는 뭔가 미적인 성질에 대해 묘사하는 것이라면, 우리는 형이상학 또는 마음의 철학에 대해 설명하는 것 말고는 규범적인 판단 자체에 대해서는 더 이상 설명할 방법이 없다.

47 앞의 책, 322.

쟁월은 "취미판단이라는 범주 아래에 실질적 판단들과 미적 가치에 대한 판단들을 포섭하기 위한 논리적 근거가 필요하다"고 인정한다. 그는 자신이 그 근거를 제시하지 못하고 있다는 것을 알고 있었다. 그렇지만 그는 "평결적 특성과 실질적 특성이 하나의 범주 아래 제대로 포섭될 수 있건 없건, 후자가 전자를 결정한다"[48]고 주장함으로써 그러한 요구를 무시했다. 쟁월은 판단능력에 내재된 규범성에 대해 결국 아무런 설명도 하지 못했다. 그러나 취미판단을 위한 인식적 근거를 **외적인** 이유에서 찾았다는 점에서, 적어도 실재론적 형이상학을 제시한 셈이다.

쟁월의 설명은 여러 가지 이유에서 주목할 만하다. 그는 우리가 미감적 판단을 설명하기 위해 내세우는 주장들을 제대로 짚어냈다. 우리는 어떤 대상에 대해 칭찬하거나 비난할 때 그 이유를 물으면 "그것이 화사하고 우아하니까 아름답다"거나 "투박한데다 너무 꾸미다가 엉망이 되고 말았다"는 식의 실질적 용어들로 대답하곤 한다. 이러한 미적 용어들은 그 역할이 명확하지는 않아도, 미에 대한 우리의 담론 중 일부를 이룬다. 쟁월은 이 같은 실질적 용어들이 우리의 판단을 뒷받침하는 이유가 된다면, 둘을 연결하는 "법칙에 가까운 뭔가가 필요하다"고 주장한다. 그렇지 않다면, "어떻게 한쪽이 있다고 그것이 다른 쪽을 위한 증거가 될 수 있겠는가?"라고 반문한다.[49] 그러나 실질적 묘사를 증거로 삼기는 어렵다. 쟁월은 화사함이나 우울함이 "미덕이 될 수도 있고 악덕이 될 수도 있다"는데 동의한다. 도자기 중에는 "소름끼치게 화사한" 것도 있으며, 신석기 시

48 앞의 책, 326.

49 앞의 책, 327.

대의 여성 조각상처럼 "투박하지만 멋있는" 것도 있다.[50] 실질적 평가는 장점과 단점을 서로 견주어보는 데 도움이 될 수는 있어도, 증거로서의 역할은 약하다. 결정에 대한 쟁월의 설명은 이 문제를 비켜간다. 그는 어떤 대상을 평가한다는 것은 "미의 어떤 실질적 특성이 그 대상의 미적 가치를 결정하는지 이해하는" 일이라고 주장한다.[51] 이러한 생각이야말로 주관론적 판단의 **핵심**이다. 실질적 판단들과 평결적 판단들을 연결하는 법칙이 인과관계이며, 비평가의 과제는 이러한 인과관계를 해명하는 일이다. 그러나 미적 성질들이 "미적이지 않은 성질들에 의존하고 있기"[52] 때문에, 이러한 인과 법칙들은 대상들의 감각적 성질에 의해 미적 가치를 결정하도록 만든다. 이는 지금까지 가급적 피하고자 했던 일이다.

게다가 쟁월의 설명은 지나치게 앞서나갔다. 만약 우리가 이 의자는 노란색이고 딱딱해서가 아니라 갈색이고 부드럽기 **때문에** 아름답다는 증거를 제시했다고 하자. 그것을 쟁월의 모델로 본다면, 우리가 댄 이유들은 명확히 미적인 용어로 표현되지 않았더라도 그 대상의 미를 결정하는 일에 대해 인과적 주장을 하고 있는 셈이다. 결정 모델에 대한 주장은 다음과 같다. 쟁월에 따르면 우리의 이유들은 필연적으로 결정 근거가 되며, 그것을 그는 "결정 '때문에'"[53]라고 부른다. 그리고 정확하게 이 부분에서 그는 오해하고 있다. 조금 완곡하게 해석하자면, 우리의 실질적 주장이란

50 앞의 색, 323.

51 앞의 책, 328.

52 앞의 책, 325.

53 앞의 책, 327.

이전에 내린 평결적 판단을 나중에 다시 소급해서 정당화하기 위한 이유라고 볼 수 있다. 샤퍼가 주장하듯이, 우리는 대상들을 미적인 것으로 받아들일 수 있는지 없는지에 대해 주관적인 즐거움과 관계없이 설명해야 할 수도 있다. 그러나 이러한 설명은 인과적인 것이 아니라 우리가 이미 내린 판단을 분명히 하기 위한 것이다. 이는 미적 어휘를 사용하는 목적이며, 미적 어휘는 우리 자신을 설명하는 데 도움이 된다. 이러한 미적 어휘를 규정하거나, 거기에 인과적인 결정력을 부여하려는 것은 잘못이다.

미를 판단의 일종으로 보고 이론화하려는 쟁월의 시도는 그로 인한 위험과 함정에 대해 논증해야 한다. 또한 우리로서는 평결적 판단 자체에 대해 쟁월이 제시한 것보다 더 충분하게 설명해야 한다. 그리고 평결이 일련의 외적인 인과관계로부터 나온 결과가 아니라 판단 자체의 **내적인** 이유들로부터 나온다는 점도 입증해야 한다. 그러한 과정을 통해 우리가 올바른 형식의 논리적 판단에 대해 말하고 있음을 분명히 할 필요가 있다. 여기서는 샤퍼의 도식이 쓸모가 있다. 미감적 판단은 (요리에 대한 주관적 판단형식과 마찬가지로) 객관적 도덕 판단의 특성을 일부 공유하면서도 자율적인데, 여기에서 자율적이라고 하는 것은 그 판단 나름의 정당한 이유들이 그 판단 자체에 대해서만 특화된 것이어야 한다는 의미이다. 만약 그 판단이 외적인 특성에서 근거를 찾다 보면, 세상의 논리를 따라야 하기 때문에 지나치게 인식적이 되고 만다. 또 만약 그 판단들이 느껴진 즐거움에 너무 의존하다 보면, 지나치게 주관적이거나 심리적인 문제가 된다. 쟁월을 보면 이 중간 지대를 찾기가 얼마나 어려운지 알 수 있다.

쟁월의 설명에서 또 배우는 점은 자율적 판단으로서의 미 이론은 **단칭적인** 취미판단(개별적인 단 하나의 대상에 대한 취미판단: 역주)을 토대로 삼

아야 한다는 것이다. 쟁월이 판단을 둘로 나누었다는 것은 그 자신의 미학 이론에 선험적인, 즉 추상적인 평가는 필요 없다는 점을 보여준다. 우리가 우아함이나 섬세함 등을 결정하는 실질적 특성들을 알아냈다면, **그렇기 때문에** 그 대상이 아름답다는 부차적인 평가가 무슨 소용이 있겠는가? 만약 이러한 특성들이 그러한 결정력을 가졌다면, 전자의 설명 속에서 후자가 추측될 것이며, 후자는 이미 내려진 최종 결정에 대해 기껏해야 승인 도장을 찍는 것에 불과하다. 우리에게 필요한 것은 판단이 성낭하다는 것을 입증할 근거보다는 평가적 판단 자체에 대한 설명이다. 그리고 우리는 이러한 핵심 과제로부터 쉽게 벗어나곤 한다는 것을 알게 되었다.

논의를 계속 진행시키기 전에 잠시 우리의 목표를 재점검하고 그 목표에 얼마나 가까워졌는지 살펴보자. 일반적으로 미적인 것의 규범적 성질은 판단이라는 관점에서 봐야 가장 잘 이해될 수 있다. 그래서 나는 "정신 작용, 즉 마음의 상태를 따로 분리시켜서"[54] 미적인 것을 그 안에 두려고 한다. 우리는 디자인과 우리 사이의 상호작용이 인식적, 실제적, 도덕적이거나 미감적일 때, 그러한 상호작용들이 아름답거나 미적으로 탁월하다고 판단하게 된다. 이러한 판단에는 다음과 같은 특징이 있다:

(a) 다른 판단형식들로부터 자유로우며

(b) 한편으로는 미적인 즐거움, 다른 한편으로는 적절함에 대한 기준에서 미의 주관적, 객관적인 면을 모두 중시하며

54 로저 스크루턴, "In Search of the Aesthetic", 238.

(c) 그럼에도 불구하고 미적인 판단은 몇 가지로 분산되는 것이 아니라 단칭적인 판단이며

(d) 결국에는 예술, 공예, 자연과 다른 디자인의 아름다움 또는 미적인 면에 대해 설명해준다는 점이다.

나는 이러한 목표에 이르는 전제조건이 임마누엘 칸트의 미 이론에서 전반적으로 충족된다고 믿는다. 칸트는 18세기에 등장한 실재론과 주관론의 문제점들을 간파했으며, 미적인 것을 판단형식의 일종으로 보는 이론을 통해 이 문제들을 해결해보려고 했다. 그러나 칸트에게 자율적인 것은 판단만이 아니었다. 그는 미적인 즐거움을 감각적 즐거움이나 도덕적 즐거움과 별개의 것으로 구분하여, 혼재된 문제들을 풀어내려고 했다. 더 나아가서 미적인 판단을 단칭적인 판단으로 설정함으로써, 쟁월의 미 이론에 담긴 문제점을 바로잡는다. 궁극적으로 나의 과제가 소기의 목표를 이루게 된 열쇠는 칸트의 설명을 융통성 있게 이해한 점에 있다. 칸트는 어떤 물건을 감상하고 평가하려면 그 물건을 사용해봐야 한다는, 대상에 대한 적극적인 개입을 인정한다. 그리고 칸트의 설명에는 디자인에 대한 판단에 직접 적용될 수 있는 특별한 종류의 미가 언급되어 있다.

3
칸트적 설명

칸트의 미 이론을 『판단력비판』에서 따라가다 보면 뛰어난 통찰력 못지

않게 혼동되고 불일치하는 듯 보이는 부분이 산재해 있으며, 복잡하고 어렵게 느껴진다. 『판단력비판』을 통해 제시된 수많은 문제들을 새삼 반복하거나 해결하려는 생각은 없다. 여기서는 디자인에 대한 판단을 위해 가장 중요한 부분이자, 『판단력비판』에서 별도 항목을 구성하고 있는 취미에 대한 설명들을 개괄해보고, 거기에서 발견되는 해석상의 어려움을 하나하나 풀어볼 것이다.[55] 그러면서 내가 미 이론을 위해 늘어놓았던 이론적 요구사항들이 칸트의 설명을 통해 충족된다는 것을 보여줄 작정이다.

칸트가 "미적" 또는 "반성적" 판단이라고 했던,[56] "취미능력"에 대한 그의 연구는 미적 즐거움의 주관주의를 객관적 기준의 보편성과 조화를 이루게 하려는 시도였다. 그는 이러한 시도가 이미 18세기 경험주의자들에게서 실패한 것을 분명히 보았다. 칸트는 앞서 경험주의의 시도에 대해 "우리 마음의 현상에 대한 이러한 분석은 심리학적 소견으로서… 경험적 인간학이 다룰 만한 연구 자원이 풍부하다"(§29, B129)고 하면서도 포괄적인 미학 이론으로 다루지는 않았다. "이러한 경험적 법칙들은 우리가 어떻게 판단하는지 알게 할 뿐이며, 어떻게 판단해야 하는지를 지시 명령하지는 않는다… 그래서 미감적 판단들에 대한 경험적 설명은 더 높은 단계

55 자연과 예술의 아름다움에 대한 칸트의 설명에서 전반적으로 제기되는, 다른 수많은 문제들에 대해서는 이미 나와 있는 훌륭한 학술 논문들을 참고하기 바란다. 특히 폴 가이어, *Kant and the Claims of Taste*, 2판(Cambridge: Cambridge University of Wisconsin Press, 1974), 헨리 앨리슨, *Kant's Theory of Taste*(Cambridge: Cambridge University Press, 2001) 참조.

56 『판단력비판』 서언, 6. 칸트의 판단력비판에 대한 인용은 존 헨리 버나드의 번역본(New York: Hafner, 1972) 본문 괄호에 삽입된 항목 및 쪽 번호를 따랐다. 독일어본은 주어캄프판(1974)을 사용했으며, 본문 안의 항목 및 쪽 번호를 참고했다.(역자 후기 참고 바람: 역주)

의 연구를 위해 자료를 수집하는 시작 단계가 될 수도 있지만, 취미 능력에 대한 초월적인 논의가 될 수도 있다. 이러한 논의야말로 '취미 비판'의 핵심 부분이다."(§29, B130) 이 "초월적인" 논의란 사실은 비판의 비판이며, 취미에 대한 비판적 입장과 관련된 문제이다. 그리고 우리가 이런저런 방식으로 판단하도록 이끌어주는 경험적 원리가 아니라, 그 자체가 "비판의 가능성 전체를 정당화"할[57] 진정한 선험적 이론이다. 취미에 있어서 결정을 내리는 것은 개인의 기호가 아니라 선행하는 경험 즉 "초월적" 규준의 작용이다. 그런데 이 규준은 외적 이유나 대상의 특성에서 발견되는 것이 아니다. 그것은 미감적 판단 내에 자리 잡고 있다. 이러한 비판의 문제에 대해 칸트가 어떻게 영향을 끼쳤는지 알려면, 그가 설명하는 판단의 개념은 무엇인지 그리고 그가 판단의 미적 기능을 다른 모든 유형의 미적 기능들과 어떻게 구별하는지부터 살펴봐야 한다.

3.a. 판단능력

판단urteil 또는 판단능력urteilskraft은 취미에만 관계된 것이 아니다. 그것은 칸트의 비판철학 전체로 둘러싸여 있는 중심점이다. 칸트의 주요 저작들은 각각 특별한 종류의 판단 또는 판단능력의 특별한 작용에 초점을 두고 있다. 『순수이성비판』에서는 인식적 판단, 『실천이성비판』에서는 도덕적(실천적) 판단, 그리고 『판단력비판』에서는 미적이고 목적론적인 판단을 다루고 있다. 노먼 켐프 스미스가 지적하듯이 칸트의 판단 이론에서는

57 한스-게오르그 가다머, *Truth and Method*, 2판, 조엘 바인즈하이머와 도널드 마셜(New York: Crossroad, 1986), 40. 이 논문의 첫 부분은 칸트 미학의 비판적 분석에 대한 것이다.

다음과 같이 주장한다. "알아차린다는 것은 판단 행위와 동일한 것인데, 판단에는 늘 사실 요소와 해석 요소가 함께 얽혀 있다… 그냥 내용이 아닌 어떤 특정한 조건에 따라 해석된 내용이어야만 인간이 심사숙고할 수 있는 대상이 된다."[58] 또한 미감적 판단은 인간이 인지하는 방식 중 하나이며, 칸트에게 미감적 판단은 다른 판단들보다 열등한 것이 아니라 그중에서도 매우 필수적인 한 부분이다. 판단의 가능한 제반 조건과 그 한계를 설정하는 것이야말로 칸트의 주된 철학적 목표였다. 그가 윤리학과 미학에 남긴 유산은 사실 이러한 과제에 집중되어 있는데, 독자들로서는 칸트의 거대한 지식체계로부터 취미론만을 따로 살펴보려는 생각을 갖게 한다. 왜냐하면 미에 대한 그의 주장이 궁극적으로는 인간의 인지 자체에 대해 설명하기 위한 것이기 때문이다. 논의를 계속하기 전에 칸트의 취미론에서는 미가 인간 경험의 중심이 된다는 점을 기억해둘 필요가 있다. 미감적 판단은 미술 소품이나 미술관 순례 또는 일요 산행에 있는 것이 아니다. 미감적 판단이야말로 우리가 인간으로 존재할 수 있게 하는 필수적 요소이며, 이 점이 내가 칸트의 이론에 끌린 이유이기도 하다.

『판단력비판』 서론에서 칸트는 그의 지식 체계 전체를 개괄한다. 모든 "영혼(마음)의 능력 또는 역량은 세 가지로 환원될 수 있다. 그것은 **인식능력, 쾌 · 불쾌의 감정, 그리고 욕구능력이다.**"(B XXIII) 지성은 우리의 감각이 느낀 증거에 대해 규정적인 개념 판단들을 내림으로써, 인식능력의 법칙들을 세운다. 실천 이성은 욕구능력의 법칙을 세우니, 우리가 따라야 할

58 노먼 켐프 스미스, *Commentary to Kant's "Critique of Pure Reason"*(Amherst, NY: Humanity Books, 1923), xxxviii.

도덕적 판단의 근거를 제공한다. "지성과 이성 사이에 판단력이 포함되듯, 인식능력과 욕구능력 사이에는 쾌의 감정이 존재한다"(B XXV)고 칸트는 말한다. 그의 세 번째 기념비적 연구는 쾌·불쾌의 감정과 판단의 관계를 발전시켜 그 관계의 선험적 원리를 모색하고, 취미의 미감적 판단이 인식판단이나 도덕 판단과 다른 점을 보여주는 것이었다.

칸트의 전체 철학 체계 속에서 보면 일반적으로 판단능력은 "순수한 인식능력에 해당하는 자연 개념의 영역에서 자유 개념의 영역으로"(B XXV) 옮겨갈 수 있게 하는 능력이다. 그리고 이러한 자연 법칙에 대한 내재적이고 규정적인 이해로부터 도덕성의 자유와 초월성으로의 이행은 제3비판서에서 설명하는 반성적 판단과 미에 대한 목적론적 판단 안에서 완성된다. 여기에서 칸트의 설명에는 18세기 미학의 문제들에 대한 해결책 이상의 훨씬 중요한 의미가 담겨 있는데, 그것이 칸트의 분석론이 복잡해지는 주된 이유이기도 하다.

판단이 정상적으로 작동되어야만 세상을 제대로 이해할 수 있다. 칸트는 그 기능을 다음과 같이 묘사한다. "판단력 일반은 특수한 것을 보편적인 것 속에 포함된 것으로 생각하게 하는 능력이다. 만약 규칙, 원리, [자연 또는 도덕] 법칙 같은 보편적인 것이 있다면, 판단력은 특수한 것을 그 아래에 포섭하려고 하는데 … 그러한 판단력은 **규정적**이다."(B XXV) 지식에는 (예를 들면 빨강이나 달콤함 같은 우리의 감각 경험에 근거해서) 우리가 가진 마음의 표상과 그러한 표상이 무엇에 대한 것인지 규정하는 (사과나 딸기 같은) 개념이 필요하다. 판단능력은 이 둘을 함께 가져온다. 마음속의 표상(칸트는 "이념idea"이라는 용어는 다른 용도를 위해 남겨둔다)은 이해의 대상이 될 수도 있고 지식이 될 수도 있다. 그러나 우리의 지식을 규정하는 것

은 그러한 이해에 선험적으로 담겨 있는 초월적 원리나 법칙 그리고 개념이다. 이것들이 이미 주어져 있기 때문에 판단의 과제는 그저 이러한 개념들 아래에 개별적인 표상들을 포함시키거나 맞추는 일이다. 칸트는 판단력의 규정적 역할에 대해 "법칙은 [규정적 판단력]을 위해 선험적으로 지시되어 있으므로, 규정적 판단력은 자연 안의 특수한 것을 보편적인 것 아래에 종속시킬 수 있는 법칙을 스스로 고안해낼 필요가 전혀 없다"(B XXVI)고 설명한다. 따라서 우리 마음의 표상을 객관적으로 만들고 우리에게 보편화될 수 있는 지식을 제공해주는 것은 고정불변하는 규칙이 아니라, 바로 이러한 선험적 법칙들이다.

그러나 판단력이 이러한 결정 방식에 있어서 언제나 이해의 조력자 역할을 하는 것은 아니다. 때로는 "특수한 것만 주어져 있어서, 판단력이 그것을 위해 보편적인 것을 찾아야 한다면, 그 판단력은 순전히 **반성적**인 것이 된다."(B XXVI) 그리고 미와 취미의 본질을 설명하는 것은 반성적 또는 미감적 능력을 지닌 판단이다. 여기에 대해서는 다음에 다시 다룰 것이므로 간단히 설명하고자 한다. 이를테면 미리 정해진 원리나 법칙이 없는 표상을 마음속에 떠올릴 때도 있고, 우리 앞에 있는 것이 무엇인지 모를 때도 있다. 이러한 경우에는 우리의 판단이 그 원리를 찾아야 한다. 그렇게 하는 것이 반성적인 것이며, 규정된 대로 따르기보다는 자유롭게 작용하게 된다. 여기서는 대상의 실제 개념을 규정하는 일보다 보편을 모색하는 일이 최우선이다. 마음속의 표상에는 인식의 근거이자 대상의 외직인 면을 나타내는 객관적 요소와 함께 칸트가 말하는 "주관적 요소"(B XLIII)가 있다. 이 주관적 요소는 주체(그것들은 **우리의** 표상이다)에 대한 것이다. 표상의 주관적 요소는 "그 표상에 대한 **쾌·불쾌**의 감정"(B XLIII)이며, 판

단이 자유로워야 주관적 요소가 개입하게 된다. 이 쾌·불쾌의 감정은 미에 대한 판단의 결과이기도 하며, 칸트 미 이론의 주관적 측면을 이룬다.

그런데 취미에는 또 다른 면도 있다. 지성과 이성이 규칙의 지배를 받으며 선험적인 원리들이나 법칙들에 이끌리듯, 판단능력은 이런 원리들에 의해 규정되지 않는 반성적 판단을 할 경우에도 선험적인 원리들이나 법칙들에 의해 인도되어야 한다. 이 선험성은 생각을 지식으로, 의무감을 도덕적 법칙으로, 즐거움을 미에 대한 객관적 근거로 전환시키면서, 판단에 필연성과 보편성을 부여한다. 모든 능력들이 규칙의 지배를 받기는 하지만, 반성적 판단은 마음속의 느낌과 관계된 것이므로 이러한 규칙이나 원리도 주관적이고 내적일 수밖에 없다. 취미판단은 궁극적으로는 선험적인 규칙의 지배를 받기 때문에 필연성과 보편성을 (어느 정도) 주장할 수 있다. 그 덕분에 칸트는 취미에 대한 경험주의적인 주관주의에 맞서서, 우리가 미감적 판단에 있어 옳거나 틀릴 수도 있다는 점에서 보편타당성을 기대하게 된다고 주장한다.

지금까지의 논의를 통해, 칸트의 취미 분석이 전개될 방향을 가늠할 수 있게 되었다. 미에 대한 그의 설명은 평가적 판단들 자체에 근거를 두고 있는데, 평가적 판단들은 자율적이고 단칭적인 것이지만 그럼에도 불구하고 그 판단들 안에는 즐거움을 느끼는 주관성과 올바른 기준에 대한 객관성이 포함되어 있다. 칸트에게 "미"는 경험되는 대상의 성질도 아니고 단순히 즐거운 느낌도 아니다. 미는 우리의 경험에 따라 내려지는 평결적 판단이며 그 자체로 완전히 규범적인 것이다. 이 부분에서 칸트 이론이 복잡해진 것은 판단의 개념으로 해결해야 할 것들이 너무 많아졌기 때문이다. 다시 말하면 그는 판단의 개념에 담긴 보편화의 기준이나 자율

성, 단칭성뿐만 아니라 즐거움과의 연계성까지 제시해야 했고, 동시에 이러한 반성적 판단을 다른 모든 판단들과 차별화해야 했다. 취미에 대한 칸트의 설명이 난해하게 느껴지는 것은 대부분 이처럼 논의가 여러 가지 갈래로 뒤엉켜 있는 데다, 각각의 규범성에 대해 설명하다 보면 그것들이 모두 중요하게 보이기 때문이다. 이미 살펴보았듯이 그의 설명 하나하나가 취미 또는 미에 대한 이론을 구성하면서 직면하게 되는 수많은 문제들을 해결하는 데 중요한 역할을 하고 있다. 칸트는 『판단력비판』을 "아름다운 것에 대한 분석", 즉 취미 일반의 미감적 판단에 대한 분석에서 시작한다. 여기에서 그는 반성적 판단의 주관적인 면과 객관적인 면, 즐거움과의 관계 그리고 인식에 얽매이지 않는 판단의 자율성을 보여준다. 그의 설명에 다소 중복되는 부분이 있기는 하지만, 이 문제들을 차근차근 살펴보자.

3.b. 미의 주관적 측면

칸트는 세 가지의 서로 다른 즐거움을 구별하면서 취미에 대한 분석을 시작한다. 그것은 마음에 드는, 즉 쾌적한 것, 좋은 것(여기에서 good은 좋은 것과 선한 것을 의미하는데, 한국어의 어감에 따라 '좋은' 또는 '선한'이라는 표현을 함께 사용했다: 역주), 아름다운 것의 즐거움이다. 각각의 즐거움은 우리가 갖는 느낌을 가리키지만, 세 번째 경우에만 이 느낌이 완전히, 즉 순수하게 미적이다. 우리는 곧바로 까다로운 문제에 봉착하게 된다. 왜냐하면 칸트는 미감적 판단을 즐거움과 연계시키려고 하지만, 하나가 아닌 세 가지 **종류**의 즐거움이 있고 모두 규정적이 아니 반성적 판단의 결과이면서도 그 중에서 하나만 완전히, 즉 순수하게 미적이기 때문이다. 먼저 이것들을 구별해야 한다. 칸트가 무척 전문적인 용어들을 사용하고 있기 때문에, 나는

그가 사용하는 몇 가지 용어들을 풀어서 설명해보려 한다. 우리가 지금 다루는 것은 주관적인 마음속의 표상들과 그것들이 일으키는 쾌·불쾌의 감정이지, 세상 물건들의 속성이 아님을 기억하자. 마음의 표상이란 도널드 크로퍼드가 주목한 대로, "우리가 즉시 알아차릴 수 있는 모든 인지 대상을 말한다." 여기에는 감각, 느낌, 경험적 대상을 비롯한 "보편적인 특성들"이나 개념들까지도 포함될 수 있다.[59] 그래서 표상들은 인식의 대상이기는 하지만 그렇다고 지식이 되어야 하는 것은 아니다. 모든 종류의 판단들은 단칭적 법칙이나 개념 아래 "표상들을 종합적으로 통일시키는 기능이다."[60] 그런데 서로 다른 표상들은 서로 다른 즐거움을 생기게 할 수도 있고, 아무런 즐거움도 생기지 않게 할 수도 있다.

우리가 가장 많이 혼동하는 용어는 감각과 느낌인데, 특히 이 용어들이 영어로는 서로 바뀌어 쓰이기도 한다.(한국어에서도 마찬가지여서 본서의 번역에 있어서도 sensation은 감각, feeling은 느낌, emotion은 감정으로 옮기는 것을 원칙으로 했지만, 서로 바뀌어 쓰인 경우도 있다: 역주) "초원의 녹색은 감관 대상에 대한 지각으로서 **객관적인** 감각에 속한다"(§3, B9)고 했듯이, 칸트에게 감각empfindung은 "감지한 것에 대한 객관적인 표상"(§3, B9)을 의미한다.(그것은 바깥세상의 사물들에 대한 것이다.) 닉 쟁월은 감각이 "지각된 표상의 문제이다. 즉 감각에는 표상적인, 즉 의도적인 내용이 있다"고 해석한다.[61] 칸트에게 즐거움은 감각이 **아니다**. 그것은 "느낌gefühl"이다. 그래

59 도널드 크로퍼드, *Kant's Aesthetic Theory*, 39.

60 임마누엘 칸트, 순수이성비판, 노먼 켐프 스미스 번역(St. Martin Press, 1965), A69/B93.

61 닉 쟁월, "Kant on Pleasure in the Agreeable", *Journal of Aesthetics and Art Criticism* 53,

서 녹색 초원의 쾌적함은 "아무런 대상도 표상해내지 않는 **주관적인 감각,** 즉 느낌에 속하거나"(§3, B9) 또는 쟁윌이 말하는 "(그것을 가진 **듯이 느끼는)** '주관적인' 쾌락적 분위기의 즐거움"이다.[62] 우리가 감지하는 것은 초록 색이나 노란색이며, 그러한 감각으로부터 쾌·불쾌를 느끼는 것이다.

칸트는 세 가지의 즐거움을 구별하면서, 각각에 대한 느낌을 설명했다. 우리는 칸트가 첫 번째 즐거움 즉, 쾌적한 것의 즐거움은 감각에 근거를 두고 있는 것으로 설명했다는 점을 주목해야 한다. 이는 감각을 제공하는 외적인 대상이 존재해야 한다는 것을 의미한다. 칸트의 분석은 관심 interesse과 욕구begehr라는 개념의 도움을 받아, 다음 경로로 진행된다.

어떤 대상의 실존에 대한 표상과 관련된 흡족함[즐거움]을 "관심"이라고 한다. [그리고 그것은 감각에 근거를 둔다.]

어떤 대상이 아름다운지를 물으면서, 우리가 알고 싶어 하는 것은 나 자신이든 다른 누군가든 뭔가 그 대상의 존재에 따라 좌우되는지 또는 좌우될 수 있는지의 여부가 아니라, 어떻게 관찰만으로 아름다움을 판단하는가이다.(§2, B5)

우리가 알고 싶은 것은, 내가 표상된 대상의 실존에 무관심하다고 할지라도, 대상의 단순한 표상이 내 안에 흡족함을 생기게 하는지에 대해서나.(§2, B6)

no.2(1995): 168.

62 앞의 책

쾌적한 것과 좋은 것의 즐거움은 대상이 실제로 존재해야 얻을 수 있다. 그것들은 칸트적인 의미에서 "관심을 가지게 하며", 그래서 욕구와 내밀한 관계를 유지한다. 즐거운 것에 대한 판단은 우리가 경험하는 즐거운 감각에서 나오며, "그러한 종류의 대상에 대한 욕구를 부추긴다."(§3, B9) 미각의 즐거움인 경우 폴 크로우더가 말하듯이 "어떤 종류의 음식을 즐기려면, 그 음식이 눈에 보이는 것만큼 실제로도 맛있어야 한다. 보기에 좋다고 맛도 있는 것은 아니다."[63] 비슷한 다른 음식을 보고 더 많은 즐거움을 줄 수 있을 것이라고 표상하듯이, 마음에 드는 음식의 즐거움은 욕구를 자극한다.[64] 이와 같이 쾌적한 것은 우리를 직접적으로 즐겁게 할 뿐 아니라, 우리를 "**충족시킨다**gratify."(§3, B10)

좋은 것에 대한 즐거움도 대상의 실제 존재에 관심을 가지게 하지만, 여기에서 우리의 욕구는 이성에 의해 숙고된다. 우리가 즐겁다고 느낀 음식이 우리 몸에 좋을 수도 있지만, 그 음식이 반드시 실존해야 할 뿐만 아니라 우리가 그 음식에 관해 알아야 한다. 칸트는 "뭔가가 좋다는 것을 알기 위해서는 그 대상이 어떤 종류의 것인지 늘 알고 있어야 한다. 다시 말하면 그 대상에 대한 개념을 가지고 있어야 한다"(§4, B10)고 설명한다. 예를 들어 좋은 음식이 가져다주는 건강을 판단하면서, "건강한 사람에게는 건강이 직접적으로 즐거운 것이지만, 그 건강이 좋은 것이라고 하려면 목적에 맞는지 이성적으로 따져봐야 한다. 즉 건강이란 무엇이든 하고 싶은

63 폴 크로우더, "The Significance of Kant's Pure Aesthetic Judgement", *British Journal of Aesthetics* 36, no.2(1996): 111.

64 즐거움과 욕구 사이에 존재하는 관계의 본질에 대해서는 그냥 넘어가려고 한다. 이 문제는 닉 쟁월이 "쾌적함의 즐거움에 대한 칸트의 입장"에서 충분히 설명하고 있다.

기분이 들게 하는 상태"(§4, B12)이며, 그런 이유에서 모두가 건강을 바라는 것이다. 좋은 것은 우리를 만족시키는 것이라기보다는 우리로부터 "존중되고 인정받는"(§5, B15) 것이다. 예를 들면 라피니(브로콜리의 작은 머리 부분과 매우 비슷하게 생긴 채소: 역주)는 초콜릿처럼 입맛에 맞든 아니든, 우리 건강에 이롭다는 지식에 근거해서 이성적으로 추론된 즐거움을 준다.

무관심한 즐거움, 즉 아름다운 것의 즐거움은 다음과 같은 면에서 쾌적한 것이나 좋은 것의 즐거움과 대조된다. 첫째, "취미판단은 그저 **관조적**이다."(§5, B14) 마음속으로 표상된 대상이 실제로 존재하든 존재하지 않든 취미판단은 무관심하며, 단지 마음의 표상으로 나타난 외관과 즐거운 느낌을 비교할 뿐이라는 것이다. 둘째, 이 즐거움은 마치 생리작용인 것처럼 감각에 의존하지 않고 우리 마음속의 느낌에 내적으로 이끌린다. 셋째, 표상의 저변에 있는 대상의 실제 존재에 무관심하다는 것은 그 취미가 욕구로부터 자유롭다는 뜻이다. "모든 이해 관심은 필요욕구를 전제로 하거나 필요욕구를 만들어낸다."(§5, B15) 그런데 취미판단에는 필요욕구라는 것이 없다. 그래서 아름다운 것은 우리를 충족시키지도, 우리에 의해 평가되지도 않고, 그저 우리를 "즐겁게" 할 뿐이다. 마지막으로 관조적 취미판단은 "개념에 이끌리지 않으며" 그래서 "인식적인 판단이 아니다."(§5, B14) 다시 말하면 경험하는 대상에 대한 아무런 지식이 없어도 미에 대한 판단을 할 수 있다는 뜻이다.

칸트는 여기에서 취미를 철저하게 주관적 즐거움에 근거한 판단으로 묘사하고 있다. 그렇지만 그는 경험주의자들과는 다른 방식으로 이 즐거움을 설명했다. 칸트는 쾌적함 또는 마음에 드는 상태는 "이성이 없는 동물에게도 있다"(§5, B15)고 말한다. 그것은 감각에 기초한 즐거움이며, 고

양이가 쓰다듬어지거나 생선을 얻었을 때 갖는 느낌 같은 것이다. 좋은(선한) 것은 이성의 능력에 의해 조정되므로 심사숙고를 거쳐 대상에 대한 지식을 가지고 있는 이성적인 존재라야 그 즐거움을 누릴 수 있다. 그와 대조적으로 미는 한편으로는 대상에 대해 철저하게 욕구와 무관한 즐거움을 갖게 하면서도 다른 한편으로는 그 대상의 가치를 인식적으로 평가하게 한다. 아름다움은 어떠한 욕구나 지식 또는 이해관계 없이 우리를 즐겁게 한다. 아름다움은 우리의 생리작용 또는 감각능력에 의존하지 않고, 우리의 이성이나 지성에도 의존하지 않는다. 그것은 오직 우리 앞에 놓인 사물의 겉모양에 대한 반응으로 생기는 즐거움이며, 감각이나 이성 어느 한편에도 치우치지 않고 갖게 되는 자유로운 느낌이다. 이것은 미적 즐거움이 어딘가 덜 현실적이라거나 실물의 허상일 뿐이라는 말이 아니다. 그것은 마음속에 그린 표상과의 교류를 통해 얻은 지적 즐거움이며, 무엇보다도 우리의 동물적인 본성으로 인한 속박으로부터 자유로운 즐거움이며, 아울러 규칙을 세우려는 입법적 이성으로 인한 속박으로부터 자유로운 즐거움이다. 미적인 즐거움이 완전히 주관적으로 흘러가지 않도록 하는 것도 미의 지적인 특성이다.

칸트는 "초콜릿이 맛있다"처럼 마음에 드는 것에 대한 판단은 "초콜릿이 **나에게** 쾌적하다"는 식으로 표현하는 것이 맞다고 주장한다.(§7, B19) 음식에 대한 직접적인 즐거움은 우리의 개인적인 감각에 따라 생기며, 개인적 욕구, 경험, 생리적 구조에 따른다는 점에서 개별적이다. 초콜릿과 마찬가지로 뜨거운 목욕을 좋아하는 사람도 있지만 싫어하는 사람도 있다. 여기에서 좋아하고 싫어하는 것은 순전히 주관적인 것이다. 쾌적한 것은 "그저 감각의 만족에 불과하며", "**주어진** 대상이 그려내는 표상에 직접

의존한다는 점에서 사적인 타당성이 있을 뿐이다."(§9, B27) 그래서 이러한 종류의 즐거움에 대해서는 별로 논쟁할 거리가 없다. 칸트는 쾌적한 것에 대해 **"모든 사람에게 각자 고유한 (감각의) 취미가 있다는 근본명제는 타당하다"**고 주장한다.(§7, B19) 쾌적한 것은 순수하게 주관적인 것일 뿐 아니라, 우리의 감각과 욕구 그리고 개인적인 취미에 의해 결정된다.

그와 대조적으로, 우리는 미에 대해 판단할 때는 "미가 그 사물의 속성인 것처럼 얘기한다." 다른 사람들의 동의를 **"구하며"**, "그들이 다르게 판단하면 **비난**한다." 그러므로 "모든 사람에게 저마다 고유한 취미가 있다고 할 수 없고"(§7, B20) 취미는 어느 정도 공유되거나 최소한 공유될 수 있어야 한다. 그러나 아름다운 것에 대한 즐거움은 직접적인 것이 아니다. 그것은 외적 또는 육체적 감각을 근거로 삼지 않는다. 그렇다면 무엇을 근거로 삼을까? 그리고 그것은 다른 판단형식과 어떻게 다를까?

취미에 대한 즐거움이 독특한 점은 인식적, 도덕적 판단처럼 정해진 대상의 특성이나 개념에 의하지 않고, 쾌적한 것이나 좋은 것처럼 욕구나 이성에 의하지도 않으며, 그 중간에 위치한 즐거움이라는 점이다. 취미에 대한 즐거움은 우리의 인식능력이 일반적인 작용에서 벗어나서 자유롭고 조화로운 유희를 통해 나오는 반성적 판단의 결과물이다. 여기서 칸트의 주장은 상당히 복합적인데, 그의 설명을 이해하기 위해서는 일반적인 인식 과정 속에서 펼쳐지는 여러 가지 능력의 역할을 살펴봐야 한다.

인식이 생기려면 상상력을 통해 마음속의 표상들을 모으고, 그 표상들이 무엇에 대한 것인지 이해함으로써 제공되는 선험적 규칙 즉 개념 아래에 그 표상들을 종속시켜야 한다. 만약 우리가 미감적 판단의 반성적 특성을 유지하려고 한다면, 미감적 판단에 "규칙은 있을 수 없다."(§8, B25)

그러나 미감적 판단에는 상상력과 이해력이라는 정신 능력이 남아 있다. 미감적 판단에서 두 가지 정신 능력은 다르게 작용된다. 상상력은 우리의 표상들(빨강, 달콤함)을 한데 모으지만, 이 표상들은 연상법칙에 따라 재생되는 것이 아니라 자발적으로 생성된다.(§22, B69) 이 경우에 상상력은 지성이 결정하는 규칙으로부터 자유롭기 때문이며, 그 덕분에 우리가 실제로 미적 즐거움을 얻는 데 도움이 된다. 칸트는 아래와 같이 쓰고 있다.

> 인식능력들은 표상을 통해 자유롭게 유희하는데, 그 이유는 어떤 특정 개념도 그 능력들을 특수한 인식 규칙으로 구속하지 않기 때문이다. 따라서 이러한 표상에서의 마음 상태는 **인식 일반에 대해** 주어진 표상 안에서 표상능력들이 자유롭게 유희하는 느낌일 것이다.(§9, B28, 고딕체는 저자에 의한 것)

상상력은 일반적인 기능으로부터 해방됨에 따라 즐거움을 느낀다. 그러나 상상력이 반성적 판단 속에서 무한한 공상의 자유를 누릴 수 있는 것은 아니다. 여기에서 지성의 결정이 완전히 배제되지는 않기 때문이다. 상상력은 우리가 표상들을 아무렇게나 모으듯이 "그저 이루어지는" 일은 아니다. 상상력은 미리 주어져 있지 않은, 즉 선험적이지 않은 개별적인 표상을 위한 규칙을 모색함으로써 일반적인 역할을 계속 수행하기 때문에, 제약이 없을 수는 없다. 그래서 별도의 규칙이 있는 경우가 아니라면, 상상력의 자유는 일반적인 인식규칙과 조화를 이루도록 절제된다.

해리 블로커는 인식능력의 독립성과 의존성이 동시에 존재하는 것을 다음과 같이 설명한다. "상상력은 미적 경험 안에서 지성으로 인한 인식적 예속 관계들로부터 자유로워진다." 이는 직관들로 만들어낼 수 있는

조합이 광범위하기 때문이다. 그러나 그와 동시에, 상상력은 "(상상력의) 표상들이 인식의 대상이 되는 것과 **마찬가지로** 표상의 형식과 연관된 지성에 의해서도 영향을 받는다."[65] 상상력은 가능한 결정 요인들을 자유롭게 넘나들지만, 상상력의 표상은 가능한 인식 형식을 계속 유지하면서도, 법칙을 부여하려는 지성의 본질적인 작용과 조화를 이룬다. 이러한 상상력의 자유로운 유희는 규칙에 매인 채 개념에 끌려 결정을 내리는 판단으로부터 일시적으로 해방된 즐거움을 주는데, 그래도 마음의 본질적인 작용은 그대로 남아 있다. 따라서 미에 대한 판단이 쾌적한 것에 대한 판단처럼 전적으로 사적인 것은 아니다. 개인적인 감각이나 욕구에 대한 개별적인 요인과는 거리가 멀기 때문이다. 그렇다고 미감적 판단이 전적으로 객관적인 것도 아니다. 미에 대한 판단은 일반적인 인식처럼 개념이나 도덕적 법칙에 의해 결정되는 것이 아니기 때문이다. 그것은 자율적이다. 그러면서도 아름다운 것의 즐거움은 칸트가 주장하는 보편적인 상상력과 지성에 의존하는 것이므로, 모두가 누릴 수 있는 즐거움이다.

이처럼 복잡한 과정이 실제 우리의 일상 속에서는 어떻게 작용할까? 여름에 가로수 길을 걷고 있다고 상상해보라. 햇빛이 머리 위 나뭇잎 그늘을 통해 만들어내는 도로 위의 얼룩무늬가 눈에 들어온다. "정말 아름답네!"라고 생각하지만 이러한 반응은 그저 표상 자체에 불과하다. 그러한 반응의 원인을 느릅나무나 태양의 각도가 아니라 당신이 직접 본 겉모양과 그것이 가져다주는 즐거움에서 찾게 되기 때문이다. 칸트가 주장

65 해리 블로커, "Kant's Theory of the Relation between Imagination and Understanding in Aesthetic Judgement of Taste", *British Journal of Aesthetics* 5(1965): 45.

하려는 것은 이러한 경우에 상상력은 당신의 감각적인 인상들을 한데 모으지만, 마음은 그것들이 무엇인지에 대해 규정적 판단을 내리지 않는다는 점이다. 상상력은 마음이 자유를 경험하면서, 겉모습 자체에 대한 즐거움에 몰두하게 한다. 이처럼 덧없이 지나가는 경험이 아름다움이며, 순간적인 자유로움 속에서 내려지는 단칭적이고 자율적이며 평결적인 판단이다. 이러한 경험은 당신에게 바로 그 시간 그 장소에서 그러한 무늬를 보고 그러한 판단을 내리며 그러한 즐거움을 당신 자신의 것으로 느끼기를 요구하기 때문에, 미는 원래부터 주관적이다. 당신은 쇼핑목록들을 생각하느라 그 아름다움을 지나칠 수도 있으며, 가로수 품종을 궁금해하거나 햇빛의 방향으로 시간을 짐작하느라 그 아름다움을 경험하지 못할 수도 있다. 마음은 평온한 상태이고 ― 이를테면 반성적이어야 하며 ― 욕구는 보류되어야 한다. 나무나 태양 자체에는 그런 느낌에 대한 외적인 요인을 제공하는 성질이 전혀 없다. 그런 느낌은 마음에만 있는 기능으로부터 나온다. 이런 의미에서 미는 일부러 찾아지는 것이 아니라 그야말로 우연히 "나타난다." 만약 우리가 함께 있으면서도 동일한 경험을 하지 못한다면 ― 내가 당신보다 조금 뒤에 있어서 구름이 해를 가렸거나, 내가 다른데에 정신이 팔려 있었다면 ― 이 상황에서 무엇이 아름다운지 동의하지 못할 것이다. 그 이유는 당신은 나무가 멋지다는 것을 발견했는데 나는 그러지 못했기 때문이 아니라, 우리가 서로 다른 경험을 했고 그래서 마음의 표상에 대해 서로 다른 반응을 했기 때문이다. 당신의 표상은 미적으로 즐거운 것이지만 나의 표상은 인식적이거나 (봐, 그냥 느릅나무야!) 또는 쾌적한 것(그래도 그늘은 시원할 걸!)이거나, 아니면 아무것도 깨닫지 못하고 지나칠 수도 있다. 미는 특정한 대상의 성질에 의해 정해지는 것이 아니고,

주어진 경험 속에서 여러 요인들의 연관 관계로부터 나올 수 있다. 그렇다고 미가 그렇게 막연한 것은 아니다. 다음 장에서 보게 되겠지만, 여러 가지 요인들이 서로 연관되어 있지 않은 별개의 사물에 대해서도 미감적 판단을 내릴 수 있다. 여기에서 가장 중요한 점은 우리가 미적이라고 부르는 것이 일련의 성질이나 특성보다는 어떤 정신적인 활동이라는 점이다.

지금까지, 인식적이고 도덕적인 판단처럼 규정적 판단이든 아니면 다른 종류의 즐거움을 가져오는 반성적 판단이든 판단능력 내에 있고, 개인적 즐거움에 관련된다는 점에서는 주관적이며, 다른 형식의 판단으로부터는 자율적인 아름다움에 대해 설명했다. 칸트의 입장에서 보면 이러한 단칭적 판단만이 독특한 것이 아니며, 즐거움 자체도 독특한 것이다. 칸트의 분석론에서 여전히 남아 있는 문제는 반성적 판단을 객관적으로 타당하게 만드는 것과 개별적인 즐거움을 보편화시키는 것이 무엇인지에 대한 설명이다. 그의 이론은 우리가 앞서 살펴봤던 미에 대한 주관주의자나 반실재론자의 설명보다 더 복잡하다. 이제 그의 이론을 좀 더 발전시켜 이 같은 판단이 제대로 적용될 수 있도록 해야 한다.

3.c. 미의 객관적 측면

분석론의 첫머리에서 칸트는 미감적 판단들이 어떻게 기능을 발휘하는지 그리고 그러한 판단들을 내리는 마음의 작용은 무엇인지에 대해 설명한다. 그런데 모든 인식적, 도덕적, 반성적 판단들에 있어서 판단의 주체와 판단되는 대상 사이에는 어떤 관계가 있다고 전제하고 있기 때문에, 이러한 관계의 나머지 반쪽, 즉 객관적 특성에 대해 설명해야 했다. "X는 아름답다"고 했을 때, 우리는 무엇을 판단하는 것일까? 호가스나 쟁월 같은 미

적 실재론자라면, 주어진 대상의 어떤 한 가지 또는 여러 가지 성질들이라고 대답할 것이다. 그래서 실증적으로, 물결치는 모양의 선이라든지 우아함이나 섬세함 같은 다소 애매한 특성을 열거하기도 한다. 칸트의 취미이론은 미를 내재론적으로 보기 때문에, 이러한 노선(그리고 그에 부수되는 모든 문제들)을 벗어나서 판단 자체 내에 (대상에 관한 성질로서) 미의 객관성을 두게 된다. 그는 제3비판서에서 Zweck(목적 또는 목표)이라는 개념을 중심으로, 가장 어렵고 난해한 논의를 통해 이 일을 해냈다. 칸트는 미감적 판단이 작용하는 객관적인 원리를 다음과 같이 설명한다. "미는 어떤 대상의 합목적적인 형식이며, 그러한 합목적성은 목적에 대한 표상 없이도 알게 된다Schönheit ist Form der Zweckmäßigkeit eines Gegenstandes, sofern sie, ohne Vorstellung eines Zwecks, an ihm wahrgenommen wird."(§17, B61) 즉 목적 없는 합목적적 형식, 순수한 형식의 합목적성이다. 이러한 공식을 이해하려면 우선 진정한 합목적성에 대해 살펴보고, 목적의 일반적인 개념을 다른 판단 형식들과 관련해서 생각해봐야 한다. 그 점에서 본 절은 여러 종류의 미에 대한 추후의 논의를 위해 매우 중요한 부분인데, 그 여러 종류의 아름다움 중 하나가 디자인에 대한 판단에서 중심이 될 것이다. 이 문제에 관해서는 다음 장에서 다시 설명하기로 하고, 여기서는 칸트의 주장을 좀 더 명확히 밝혀 보겠다.

　"목적zweck"(목표라고 옮길 수도 있다)과 "합목적성zweckmäßigkeit"은 초월적 규정 요인에 따라 다음과 같이 정의된다. "목적이란 어떤 **개념**이 어떤 **대상**의 원인(그 대상을 가능하게 만드는 실재적 근거)으로 간주되는 경우에, 그 개념의 대상이다." 그리고 "그 개념이 그 대상에 관해 갖는 원인성이 합목적성이다."(§10, B32) 목적 또는 합목적성은 대상의 속성이 아니라 개

념의 속성으로 여겨진다. 그것은 타이어가 그네로 쓰이듯, 대상이 가질 수도 있는 실용적인 목적이나 일반적인 쓰임을 말하는 것이 아니다. 이처럼 목적이란 오해의 여지가 많은 개념이다. 그래서 칸트는 합목적적인 대상이란, 당연히 그래야 한다는 뭔가 **선행하는** 개념이 담긴 행동을 통해서만 존재하게 되는 것이라고 설명한다. 그리고 그 합목적적인 대상은 존재보다 선행하는 계획에 따라, (인간이나 신의) 의지에 의해 창조된다.

폴 가이어는 목적에 대해 다음과 같이 설명한다.

> 목표[목적]은 어떤 행동의 산물이지만, 우리가 뭔가를 목적이라고 할 때, 행동을 부추기는 욕구를 가리키지는 않는다. 오히려 목적은 존재보다 앞선 조건으로서, 그 존재의 본질에 대한 표상이 포함된 과정을 거쳐야만 성립할 수 있는 대상이다.[66]

예를 들어 어떤 연필에 대해 인식판단을 한다면, 우리는 그 연필이 목적이거나 또는 목적의 산물이라고 생각한다. 이는 그 연필이 가진 용도 때문이 아니라, 그 연필이 어떤 것이어야 할지에 대해 선행하는 (다른 것이 아니고 바로 이 물건을 만들겠다는) 계획에 따라 창조되거나 디자인되었다고 판단하기 때문이다. 바닷가에서 발견한 하얀 돌멩이는 지면에 표시를 할 수 있다는 점에서 연필과 같은 목적으로 쓰일 수도 있다. 그러나 돌멩이는 표시 도구로서는 합목적적인 대상이 아니다. 그 돌멩이는 우리가 머릿속으

66　폴 가이어, *Claims of Taste*, 188.

로 상상하는 쓰임을 염두에 두고 디자인된 것이 아니기 때문이다. 즉 목적은 **쓰임**과 동등한 것이 아니다. 그래서 칸트적 의미에서 목적은 선험적인 원리이다. 대상의 개념은 그 대상의 최종 존재보다 앞선 조건이며, 대상을 지적으로 파악하는 데 도움이 된다.

칸트는 "합목적성은 어떤 목적을 갖지 않을 수도 있다. 그것은 우리가 이 (합목적적인) 형식의 원인이 어떤 의지 속에 있다고 보지는 않지만, 그러면서도 그 형식이 어떤 의지로부터 나왔다는 것을 우리 자신이 알 수 있도록 그 가능성을 설명할 수 있을 경우에 한한다"(§10, B33)고 주장한다. 그는 목적론적 판단에 대한 논의 속에서 다음과 같은 예를 들고 있다.

아무도 살지 않을 것 같은 땅에 누군가가 정육각형 같은 기하학적 도형이 모래 위에 그려진 것을 보았다고 하자. [그는] 그러한 형태가 생긴 이유를 모래나 근처 바다나 바람이나 익숙한 모양의 발자국을 가진 짐승이나 또는 다른 어떤 비이성적인 원인에 두지는 않을 것이다.(§64, B285)

이 육각형은 합목적적인 것으로 이해될 수도 있다. 그것이 마치 어떤 의도에 의해 생겨난 것처럼 보이기 때문이다. 우리는 그것을 만든 사람이 누군지는 모르지만, 그 육각형이 의도적인 대상일 것이라고 판단한다. 그것의 의도성은 그 육각형이 무엇인지를 우리가 얼마나 잘 이해할 수 있느냐에 달려 있다. 여기서도 합목적성이라는 개념이 결정적인 인식판단에 내재되어 있다. 도널드 크로퍼드가 지적하듯이 우리는 "이러한 형태의 원인(즉 이러한 합목적성)을 어떤 의지 ─ 또 다른 인간, 외계인, 신 ─ 에 둘 수도 있다." 만약 그렇게 한다면 "우리는 [진정한] 목적이 대상에 있다고

여기는 것이다."[67] 따라서 (연필처럼) 명백하게 합목적적인 대상이 있는가 하면, 인식에 따라 (모래 위의 육각형처럼) 그저 합목적적인 것도 있다. 이러한 접근방법은 목적이라는 개념을 좀 더 이해할 수 있게 한다. 그렇지만 이 같은 기본적 이해를 미감적 판단과 연관시켜야 하는데, 이는 더 어려운 일이다. 『판단력비판』 11절의 머리글은 "취미판단은 대상의 합목적성의 형식만을 근거로 삼는다"이다. 그래서 우리는 합목적성의 형식을 미와 연관시키려면, 실제의 합목적성과 구별해야 한다.

헨리 앨리슨이 지적하듯이 칸트는 내용에 부합되지 않는 것들을 배제해가면서 자신의 논의를 진전시킨다.[68] 논의의 목표는 쾌적한 것이나 좋은 것에 대한 판단과 구별되는 아름다운 것에 대한 판단을 설명하는 것인데, 이 모든 판단에 목적과 합목적성의 역할이 있다. 예를 들면 초콜릿과 라피니를 배제하고 연필과 육각형을 배제함으로써, 미에 대한 판단과 관련된 독특한 종류의 합목적성을 밝혀내야 한다고 가정해보자.[69] 우리는 연필이 실제 목적을 가진 생산품이라고 판단한다. 연필은 마음속의 목적에 따라 만들어지며, 그 목적이란 어떤 개념에서 비롯된 원인의 결과이다. 그러나 육각형에 대해서는 실제 목적이 아니라 단지 합목적성만을 인식하는 것처럼, 규정적인 인식판단을 내린다. 그래서 육각형이 우리 마음

67 도널드 크로퍼드, *Kant's Aesthetic Theory*, 95.

68 헨리 앨리슨, *Kant's Theory of Taste*, 125.

69 다음 장에서 보겠지만, 예를 들면 디자인된 대상으로서 연필의 아름다움을 판단할 수 있다. 그러나 이러한 판단은 좀 더 해명이 필요한 하위 범주의 개별적인 아름다움에 대한 것이다. 여기서는 가장 일반적인 용어로 사용되는 목적이나 아름다움에 대한 칸트적 개념을 간단하게 설명하고자 한다.

속의 개념에 따라 만들어졌을 것이라고 판단하지만, 어떤 특별한 작용이나 목적이 있다고 규정하지는 않는다. 육각형에 대한 우리의 인식은 이 경우에는 제한적이다. 라피니는 칸트가 말하는 객관적인 합목적성을 다른 의미로 보여준다. 우리는 라피니가 우리를 건강하게 하는 합리적인 목적을 위해 디자인되고 창조된 **것처럼** 판단하는데, 라피니에서 좋은 것의 즐거움을 발견하게 되는 것은 이러한 점 덕분이다. 우리의 판단에 있어서는 "**그것이 어떤 사물이어야 한다**는 개념이 대상 자체보다 우선일 것이다."(§ 15, B45) 육각형과 라피니의 차이는 아마도 전자가 인식적으로 규정되는 것이라면 후자는 반성적인 것으로서, 인식의 요소를 포함하면서도 개념에 의존하여, 주체 속에 구체적으로 즐거움이 생기게 하는 판단이라고 할 수 있다. 우리는 라피니가 건강에 이롭다는 것을 근거로, 라피니가 합목적적인 것처럼 보이므로 좋은 것이라고 판단한다. (그렇지만 우리는 진짜로 라피니가 합목적적이라고 판단하지는 않는다.) 그런데 연필이나 육각형에 대해서는 아무런 즐거움도 떠올리지 않고 그냥 알아볼 뿐이다.

　　이제 우리에게는 쾌적한 것과 아름다운 것을 판단하는 문제가 남아 있다. 초콜릿 같이 쾌적한 것에 대한 판단은 좋은 것에 대한 판단처럼 개념에 기초를 두거나 인식적인 것이 아니므로, 객관적으로 합목적적인 것이 아니다. 그것들은 오히려 맛있음 같은 즐거운 감각이며, 주관적 합목적성이라는 개념을 담고 있다. 헨리 앨리슨은 "이 문제에 대해서는 칸트 자신이 원래 의미하고자 했던 바가 표현되지 않았다"고 주장한다. 사실 무척 복잡한 내용에 비해 이렇게 짤막하게 설명하고 말았다는 점이 의외이기는 하다. 앨리슨은 칸트가 "아마도 주관적이거나 욕구에 근거한, 즉 뭔

가 쾌적한 대상을 염두에 두고 있었을 것"으로 추측한다.[70] 주관적 합목적
성에 대한 판단은 인식적이 아니라 반성적이다. 그러나 그로부터 얻는 즐
거움에는 그 대상이 우리를 흡족하게 하거나 우리의 욕구를 충족시키기
위해 창조된 것으로 보려는 판단이 담겨 있다. 객관적 합목적성이 인식에
관한 것이라면, 주관적 합목적성은 욕구의 충족에 관한 것이다. 그렇지만
이 판단형식들은 연필과 육각형의 경우에서처럼, 실제의 목적이나 그 목
적의 작용을 가리키지는 않는다.

미에 대한 반성적 판단에는 판단**으로서의** 선험적인(따라서 객관적인)
특성도 남아 있고, 판단되는 대상과의 관계도 여전히 나타나지만, 다른 판
단형식들과 구별되어야 한다. 칸트는 이렇게 설명한다.(전문을 옮겨본다.)

목적을 흡족의 근거로 본다면, 모든 목적은 언제나 쾌감의 대상에 관한 판단
의 규정 근거로서 이해관심을 수반한다. 그러므로 어떤 주관적 목적도 취미
판단의 근거가 될 수 없다. 어떠한 객관적 목적의 표상도, 다시 말해 목적 결
합의 원리들에 따른 대상 자체의 가능성에 대한 표상도, 그리고 결과적으로
는 어떠한 좋음[선]의 개념도 취미판단을 규정할 수 없다. 왜냐하면 취미판단
은 미감적 판단이지 인식판단이 아니기 때문이다. 그것은 대상의 성질에 대
한 **개념**과 이러저러한 원인에 의해 대상이 내적으로 또는 외적으로 가능하다
는 **개념**에 관한 것이 아니라, 표상에 의해 표상력들이 규정되는 한, 순전히 표
상력들의 상호관계에 관한 것이기 때문이다.(§11, B34)

70 헨리 앨리슨, *Kant's Theory of Taste*, 125.

취미판단의 합목적적인 특성이 실제적이거나 현실적일 수는 없으며, 주관적이거나 객관적이지도 않다. 그러나 평가되는 표상에 관련된 판단을 하려면, 그러한 합목적적인 특성이 제시되어야 한다. 목적이란 **모든** 판단의 선험적 규정 근거이기 때문이다. 칸트는 미감적 판단의 상관적 본질이 우리의 인식능력 자체에 내재되어 있다고 생각했다. 그래서 실제로는 합목적적이지 않더라도 합목적적인 **형식**이라고 판단하게 되면, 우리는 그 대상의 겉모양이 아름답다고 판단한다는 것이다. 그래서 판단의 형식적인 특성이 미를 규정하는 근거가 된다. 그는 다음과 같이 이어간다.

> 미를 규정하는 근거는 객관적이든 주관적이든, 아무런 목적 없이 대상을 표상하는 주관적 합목적성일 뿐이다. 따라서 그것(주관적 합목적성)에 의해 우리에게 대상이 **주어지는** 표상에 있어서 나타나는 합목적성의 순전한 형식만이 (우리가 그것을 의식하는 한에서) 우리가 개념 없이 보편적으로 전달 가능한 것이라고 판정하는 흡족을 형성할 수 있으며, 취미판단의 규정 근거를 이룰 수 있다.(§11, B35)

위 글을 풀어서 이해해보자. 우리는 어떤 대상을 미적으로 경험할 때 개념을 사용하지 않는다. 인식능력은 자유롭게 유희하고 있으며, 우리가 느끼는 즐거움은 어떠어떠한 사물**이라고** 인식된 내용보다 마음속에 그려진 표상의 모습, 즉 형식에 기반을 둔다. 그렇지만 당신이 길거리에서 뭔가를 가리키며 아름답다고 하더라도 나는 그것을 알아보지 못할 수 있다. 미가 외적인 것이 아니라면 순수하게 개인적인 것도 아니다. 그렇지 않다면 꿈이나 환상 같은 것을 아름답다고 주장하게 될지도 모른다. 우리의 판

단이 객관적인 것임은 확실하다. 칸트는 이러한 능력들의 자유로운 유희에 덧붙여, 우리 마음속의 표상 역시 실제적인 목적이 구분되지는 않더라도, 모든 일반적인 인식처럼 합목적적인 **것으로 보여야** 한다고 설명한다. 크로퍼드가 주장하듯이 "취미판단이 정당한 것이 되려면, 그 대상이 정해진 목적은 가지고 있는지, 디자인된 것인지 혹은 개념의 예시인지를 실제로 판단하는 것이 아니라, 대상의 형식적 합목적성(계획적으로 디자인된 것인지, 규칙에 따르는지)에 근거를 둔 판단이어야 한다."[71]

단지 형식적인 미감적 판단의 합목적성은 우리가 알아보지 못하는 대상의 표상에 반응한다. 그것은 사물이 보이는 방식 (또는 들리는 방식)에 반응하며, 우리가 사물의 겉모습만으로 얻는 즐거움에 반응한다. 그러한 미감적 판단을 형식적으로 합목적적이라고 하는 것은 마치 계획되거나 디자인된 것처럼 매력적이고 완벽해 보이기 때문이다. 우리가 이러한 대상을 지각하면서 경험하는 즐거움은 일종의 "적합함"이다. 즉 자유롭게 유희하는 능력은 아직 규정되지 않은 상태이지만, 목적의 선험적 원리에 따라 대상이 인식에 "적합하다는 것"을 알게 된다. 바로 이 적합함 덕분에 아름다움 속에서 즐거움을 찾을 수 있게 된다. 우리는 이러한 마음속의 이미지가 망상이나 몽상 또는 환각이 아니라는 것을 알고 있다. 미적 경험 또는 아름다움에 대한 판단은 이미 설명했듯이, 인간이 인지하는 방식 중 하나이다. 칸트는 이러한 인지는 세상의 모든 대상들과 관계된 것으로서, 다른 모든 종류의 인지와 조화를 이룰 수 있어야 한다고 생각했다.

71 도널드 크로퍼드, *Kant's Aesthetic Theory*, 95.

칸트가 지금까지 취미에 대해 설명하면서 덧붙인 것은 반성적 판단의 자유를 조금 더 감안했다는 것뿐이었다. 그런데 이번에는 그러한 판단의 대상에 대해 언급하고 있다. 합목적성은 도덕적인 문제에 있어서 실천적인 이성 판단의 저변에 놓이듯이, 인식에 대한 규정적 판단에 있어서는 필수적인 요소이다. 그러므로 쾌적한 것, 좋은 것, 아름다운 것에 대한 미감적 판단 속에서 작용해야 한다. 합목적성은 이 모든 경우에 선험적이다. 지금까지 살펴보았듯이, 인식에 있어서 목적이란 개념을 알아내기 위한 선험적 토대이다. 육각형은 모래 위에 그냥 그려놓은 선이 아니라 의도적인 대상**으로** 이해될 수 있다. 쾌적한 것에 대해 말하자면, 우리가 감각과 욕구에 근거를 두고 대상에 대해 내리는 판단 속에는 실재적인(주관적인) 합목적성이 있다. 좋은 것에 대해 말하자면, (이성에 의해 좌우되는) 우리가 필요나 욕구를 위해 사물의 완벽함이나 유용함에 대해 내리는 판단 속에는 실재적인(객관적인) 합목적성이 있다. 그러나 취미에 있어서는 선험적 요소라는 것이 규정되어 있지 않다. 우리는 어떤 표상이 **합목적적인 것처럼** 판단하면서도 실제로는 그렇게 결론을 내리지 않는다. 우선 지성의 법칙 때문에 우리의 능력이 자유롭게 유희하는 데 제약이 따르며, 더 나아가서는 규칙의 통제하에서 유희해야 할 뿐 아니라 목적 원리에 따라서 유희한다는 것을 알 수 있다. 인식하기에 "적합함"을 느꼈다면, 그 느낌은 감각에 기초를 둔 경험도 아니며 이성과 욕구에 이끌린 경험도 아니다. 그러면서 무슨 자연의 법칙이라도 되는 듯이, 판단 자체가 제공하는 합목적성을 가진다는 점에서 그 느낌은 선험적인 것이다.

그렇다면 미에 대한 우리의 판단은 무엇과 관련된 것일까? 겉모습이 형식적으로 합목적적이라고 판단되는 대상은 모두 해당된다. 우리의 판

단이 가지는 이러한 객관적 성질은 아름다운 대상의 종류나 특성을 세세하게 명시하지 않으며, 그 점이 여기에서 미의 사례들을 일일이 열거하기 어려운 이유이기도 하다. 즉 어떤 것은 아름답고 어떤 것은 아름답지 않다는 것이 아니라, 조건이 제대로 갖춰지면 어떤 사물이든 그것에 대한 표상을 경험하는 것만으로도 아름답다고 판단할 수 있다는 것이다. 우리가 내리는 객관적인 판단의 본질은 판단 자체에 대해 또 다시 내재적인 것이 된다. 우리가 **이 같은 방식으로** 판단하는 한, 또 형식적 합목적성이라는 측면에서만 대상들에 관여하는 한, 우리는 대상들에 대한 이러한 표상이 아름답다는 것을 알게 된다. 폴 가이어는 이 같은 설명에 대해 "칸트가 미학의 전통적인 목표를 이루려고 했음을 보여준다. 즉 취미판단을 허용하는 대상의 일정한 속성이나 종류까지 직접 지정하려고 했다"[72]고 주장한다. 그러나 이러한 주장은 분석론의 이 부분에 대해, 칸트의 의도를 오해한 것이라고 생각한다. 칸트는 확실히 미나 미적 경험에 대한 이론을 제공함으로써 "미학의 전통적인 목표"에 부응하고 있지만, 우리가 아름답다고 하는 성질이나 대상의 범위를 명확하게 지정하지는 **않았다**. 만약 그 범위를 명확하게 정했다면, 판단능력 자체에 초점을 두고, 순수하게 객관적인 입장과 순수하게 주관적인 입장 사이의 중간경로를 구축하려는 분석론의 목적이 결국 와해되고 말았을 것이다.

칸트는 『순수이성비판』에서 인식판단에 대해 코페르니쿠스적 변혁에 비할 만큼 획기적인 방식으로 설명하고 있듯이, 분석론에서도 비슷한

72 폴 가이어, *Claims of Taste*, 185.

방식으로 설명하고 있다. 칸트는 우리의 지식이 대상과 타협해야 하는 것이 아니라, 경험 대상들을 알아보는 방식에 그 대상들이 맞아야 우리가 인식한 것을 제대로 이해할 수 있다고 생각했다.(CPR B xvi-xviii) 마찬가지로 여기에서 우리의 미감적 판단은 대상이 가진(형태상이든 아니든) 미와 타협하는 것이 아니라, 매우 복잡한 방식에 의해 그 대상들이 아름답다고 판단하기 때문에 아름다운 것이다.[73] 노을이 우리를 즐겁게 해주기 때문에 아름답다는 주관주의자의 주장에 맞서서, 석양의 아름다움을 우리가 발견했기 때문에 즐거운 것이라는 실재론자의 주장과 마찬가지라고 할 수도 있다. 그러나 석양이 아름답다는 사실을 발견하게 되는 것은 우리가 내리는 미감적 판단의 결과이지 석양이 가진 독자적인 성질 때문은 아니다.

칸트는 합목적성이라는 개념을 통해 이러한 미감적 판단과 세상에 관한 다른 모든 (인식적, 도덕적) 판단을 연관시킴으로써, 미를 객관적이고 이성적인 요소를 갖는 것으로 이해하게 한다. 이러한 점을 고려하지 않는다면, 아름다움(그리고 그에 따르는 즐거움)은 외부와는 아무런 상관도 없이 오직 판단하는 마음속에만 남겨질 것이다. 그러나 미가 판단에 내재하는 것이라고 보는 이론이라고 해도, 미가 그저 상상에 불과한 사적인 것이라고 설명한다면 객관적인 타당성을 가질 수 없을 것이다. 칸트가 미감적 판단의 보편타당성을 어떻게 추론해냈는지 간략하게 살펴보면서 이 논의를 마무리 짓도록 하자.

73 앨리슨은 상상력과 인식능력들의 조화에 대한 칸트의 초기 주장이 코페르니쿠스적인 변혁을 보여준다고 지적했다. 그러나 나는 이 부분이 가장 주목할 만하다고 생각한다(*Kant's Theory of Taste*, 110-111).

미감적 판단은 주관적이면서도, 어떻게 "내가 아름답다고 말하는 대상에 대해 모든 사람이 흡족함을 **느끼게 된다**"(§18, B62)고 말할 정도로 "객관적 필연성"을 가질 수가 있을까? 칸트는 즐거움의 필연성을 "견본적인 것"이라고 부른다. 즉 "우리가 제시할 수 없는, 보편적인 규칙의 본보기가 될 만하다고 간주되는 판단에 대해 **모두가** 동의하는 필연성"(§18, B63)을 말한다. 미에 대한 판단은 "모든 사람의 동의를 **요구한다**." 왜냐하면 우리의 판단은 정신 능력의 유희에서 비롯된 느낌이든, 판단능력이 최대한 발휘되도록 이끄는 합목적성의 선험적 원리든, "모두에게 공통된 기반"(§18, B63, 고딕체는 저자에 의한 것임) 위에서 이루어진 것이기 때문이다. 그렇다고 다른 사람의 동의를 강요할 수는 없는데, 그 이유는 취미란 생각이 아니라 느낌에 근거한 주관적인 본질을 가지고 있기 때문이다. 칸트는 미에 대한 반성적 판단이 주관적이며 느낌에 기초를 두고 있다고 일관되게 주장해왔기 때문에, 취미를 지엽적이거나 개별적인 것으로 보는 미적 상대주의의 반박을 받을 수밖에 없다. 대상의 미를 규정하는 객관적 속성이 없다면 우리가 내리는 미적 평가가 옳은지 그른지에 대한 판단에는 필연성이 없을 것이다. 칸트는 아름다움에 대한 필연적 특성은 판단 주체 내에 있다고 주장함으로써 이러한 위협에 맞섰다.

칸트는 취미판단이 이루어지는 복잡한 작용을 위해 우리에게는 "공통적인 감각" 또는 인간다움이라는 느낌이 있다고 주장한다. 우리가 내리는 판단의 "책임"은 이 공통감에 있다는 것이다. 아울러 킨트는 그러한 공통감이 우리에게 있다고 추정할 만한 근거를 제시한다. 만약 우리가 필연성과 보편적인 전달가능성에 의해 인식판단을 하는 것이라면, 인식과 똑같은 요소들로 작동되는 "마음의 상태"(§21, B65), 즉 기분Stimmung에 있어

서도 마찬가지라는 것이다. 반성적 판단에서 이러한 요소들은 인식 일반과 조화 또는 "일치를 이루며", 이와 같은 일치는 "개념 자체에 의해서가 아니고 느낌에 의해서만 결정될 수 있다."(§21, B66) 만약 미감적 판단이 칸트가 제시한 방식대로 작용하려면, 그 같은 구조 속에서 나온 느낌은 개별적인 능력이나 그 능력의 상호작용과 마찬가지로 보편적인 것이어야 한다. 그래서 반대만 하려는 회의론자가 아니라면 누구라도, 이러한 "공통감각"이란 "심리학적인 관찰에 따른 것이 아니라, 인식의 보편적 전달가능성을 위한 필수조건"(§21, B66)이라고 추정할 수 있을 것이다.

칸트는 느낌이란 주관적인 것이지만, 미에 대한 판단에 있어서는 쾌적한 것에 대한 판단에서와 마찬가지로 그 느낌이 완전히 개인적이거나 개별적인 것이 아니라고 주장한다. 오히려 경험이나 개념이 공통되듯이, 그러한 느낌들의 특정 구조도 느낌 자체를 "공통적"으로 만든다고 설명한다.(§22, B67) 그리고 이러한 공통적인 느낌 덕분에, 미를 판단할 때 객관적인 특성이나 감각의 심리학 또는 취미를 뒷받침할 외적인 기준이 없어도 다른 사람들이 우리와 동일한 경험을 한다고 확신할 수 있다는 것이다.

이러한 결론에 의해, 칸트는 모순처럼 보이기 때문에 경험주의자들을 괴롭혀온 취미의 본질을 규명했다. **각자 자기만의 취미가 있는 것이어서** 논쟁의 여지가 없지만, 다른 한편으로 아름다움에는 어떤 객관성이 있어야 한다는 것이다. 우리는 미적인 문제들을 둘러싼 두 가지 입장이 각각 **진실**을 담고 있다고 믿기 때문에 서로 논쟁을 하게 된다. 이러한 "이율배반"에 대한 해결책은 "서로 상충하는 것처럼 보이는 두 명제가 사실상서로 모순되지 않는다는 것을 보여줄 수 있는 가능성에 달려 있다."(§57, B237) 그는 앞선 논의를 근거로 이율배반의 양면이 서로 일치하게 했다.

취미의 주관성은 그것이 개념에 근거할 수 없다는 것을 뜻한다. 그렇지 않다면, "증명을 통해 결정될 수 있다."(§56, B234) 반대로 만약 우리가 "다른 사람들의 필연적인 동의"(§56, B232)를 구하려면 취미는 개념에 근거를 두고 있어야 한다. 왜냐하면 개념은 지식의 근거이자 진리와 객관성을 위한 기반이기도 하기 때문이다. 그런데 취미는 경험적 인식에 근거를 두지 않기 때문에 개념적이지 않다. 그 덕분에 취미는 느낌에 기반을 둔 채로 있고, 미적 문제에 대한 논의도 가능하다. 그러면서도 취미는 판단을(개념과 마찬가지 방식으로) 법칙처럼 만들어주는, 선험적 원리에 근거하고 있다. 이 선험적 원리는 결정에 의해서가 아니라 오랜 관행을 통해서, 우리의 논쟁을 해결해준다. 사실보다는 느낌에 기초한 필연성이긴 하지만, 우리의 판단에는 필연성이 있다. "그래서 상충하는 것처럼 보이는 두 원리가 화해를 이루게 된다. 그 이유는 **둘 다** 진실일 **수 있기 때문이며** 그것이 충분조건이다."(§57, B238) 칸트가 여기에서 도입한 방법론은 그의 철학 체계 전반에 걸쳐 적용된 것과 동일한 방법론이다. 그는 경험주의를 합리주의와, 주관론을 (미적) 실재론과 화해시키고자 했다. 그리고 미가 판단능력 그 자체 **내에** 있다면서, 취미에 대해 완전히 규범적으로 설명하고 있다.

4

규범적인 미

바로 여기에서 두 가지 의문이 제기된다. 칸트는 내가 본 장 2절 말미에 제기한 조건들에 부합되는 규범적 미 이론을 설명할 수 있을까? 그것은 그

토록 어려운 일일까? 두 물음에 대한 답은 조건부로 '그렇다'이다. 그 조건들을 다시 돌이켜보자. 나는 아름다움에 대한 미적 경험을 제대로 설명해줄 이론이라면 한편으로는 느껴진 즐거움보다 판단에, 다른 한편으로는 대상의 성질에 근거해야 한다는 입장이었다. 또한 이러한 경로를 통해야만 미적 문제에 대해 서로 상충하는 직관들을 충족시킬 수 있을 것이라고 했다. 그러나 "판단"은 단순하지도 직접적이지도 않은 개념이다. 판단의 종류는 엄청나게 다양하지만 그 중심축을 인간의 사고에 두었던 칸트의 생각에 나도 동의한다. 우리는 흔히 동일한 대상에 수많은 종류의 판단을 내리곤 한다. 예를 들면, 어떤 캔버스 그림에 대해 그것이 로스코(Mark Rothko, 1903-70, 러시아 태생의 미국 추상표현주의 화가: 역주)의 1951년 작이라거나 목판화가 아닌 유화라거나 또는 타원형이 아닌 189×101cm 크기의 사각형이라고 판단할 수 있다. 이런 것들은 인식적인 판단이다. 더 나아가서 우리는 이 작품이 도덕적으로 비난거리인지, 추앙받을 만한지, 갖고 싶다든지, 너무 비싸다든지, 우리를 즐겁게 한다든지 또는 벽지와 어울리지 않는다든지 등의 판단을 내릴 수 있다. 이러한 판단들은 모두 작품의 탁월함이나 아름다움에 대한 순수하게 미적인 판단과 구별되어야 하지만 그 근거는 무엇일까? 마음속의 현상을 이론화해보자. 판단들은 차이를 **느끼는 것일까**? 차이를 느낀다면 판단의 결과는 서로 다를까? 그 판단들은 상이한 대상들에 관련된 것일까? 어떻게 단칭적 판단 능력에서 그 같은 다양성이 나올 수 있을까? 칸트는 다른 어떤 사상가보다 더 이 문제들에 천착했다. 그의 설명이 복잡해지는 이유는 과제 자체가 어려운 것이기 때문이다.

예를 들면, **목적**과 **합목적성**에 대한 그의 논의는 일찍이 흄이 세상사

에 대한 우리의 모든 지식이 인과관계를 기반으로 삼고 있다고 한 내용을 보다 정교하게 다듬어낸 것이다. 흄은 감각에서 얻은 직접적인 증거를 우리의 지식이 뛰어넘을 수 있는 것은 오로지 이 인과관계에 의한 경우뿐이라고 주장했다. "모래섬에서 시계 또는 다른 기계를 발견한 사람은 그 섬에 사람이 있었다고 결론 내릴 것이다. 사실에 대한 추론의 본질은 모두 같다."[74] 칸트의 용어를 빌려 말하자면 이러한 추론들은 합목적적인 것이어야 한다. 그러나 만약 판단이 단칭적인 능력이라면 이 합목적성은 여러 가지로 적용될 때마다 각각 제시되고 설명되어야 한다. 칸트의 과제는 이 독특한 정신 능력이 생성하는 엄청나게 다양한 실제 판단들을 구분하면서도, 그것의 단칭성을 유지하려는 것이다. 그래서 우리는 분석론의 이론적 복잡함에 끌려갈 수밖에 없다.

나 역시 아름다움이란 판단 자체에 내재하는 것으로 설명해야 한다고 본다. 아울러 일방적으로 심리학적이거나 형이상학적인 설명이 아니라, 서로 부딪히는 우리의 직관들을 만족시킬 수 있도록 판단의 주관적 측면과 객관적 측면 모두를 설명해야 한다고 본다. 여기에서 칸트의 주장은 가장 독창적이며, 그래서 가장 논쟁의 여지도 많다. 그는 미를 반성적 판단의 정신적 행위 내에 두었지만, 그러기 위해서는 이 판단에 따른 즐거움을 세 가지 종류로 나누어야 했다. 이는 문제를 해결하지 않은 채 그저 앞으로 끌고 나가는 것처럼 보인다. 칸트는 쟁월처럼 평결적 판단과 실질적 판단으로 양분하는 대신, 반성적 판단만이 유일한 형식이며 세 가지 즐기

74 데이비드 흄, *An Enquiry Concerning Human Understanding* (Indianapolis: Hackett, 1993), 16.

움을 산출하는데 그중 하나가 미라고 했다. 이러한 설명에는 직관에 호소하는 바가 있다. 반면에 우리가 내리는 반성적 판단 속의 요인들에 따라 우리가 느끼는 즐거움이 달라진다는 주장을 그대로 받아들이기는 어려울 것 같다. 우리에게 취미가 있으려면 미감적 판단에서 나오는 즐거움은 마땅히 **우리의 것**이어야 한다고 주장한 점에서 칸트는 영국 경험주의자들과 일치한다. 그러나 아름다운 것을 쾌적한 것이나 좋은 것과 구별하려면 아름다움의 즐거움을 설명할 복잡한 심리학이 필요하다. 아름다움의 즐거움에 대한 심리학은 미적 경험과 관련된 여러 가지 직관들에 대해 설명해준다. 로스코의 작품에 대한 감흥과 초콜릿 한 조각, 뜨거운 목욕에 대한 감탄은 종류가 다른 것이며, 우리는 그것들의 차이를 구별할 수 있다. 칸트는 쾌적한 것에 대한 즐거움은 육체적인 감각 안에, 좋은 것에 대한 즐거움은 이성의 분별력 안에, 그리고 미에 대한 즐거움은 그 중간쯤에 해당하는 지적 감정 안에 자리 잡게 함으로써 이러한 직관들을 공식화하려고 했다. 그러나 미적 즐거움을 주장하는 다른 이론가들과 마찬가지로 그 역시 자신의 입장을 증명하기가 쉽지 않았을 것이다. 그럼에도 불구하고 칸트는 미적 경험 혹은 예술과 미에 대한 즐거움이 한편으로는 좀 더 일상적인 육체적 즐거움과 매우 다르며 다른 한편으로는 완전히 지적인 즐거움과도 전혀 다르다는, 당대 이론가들의 공통된 생각을 파악하고 있었다. 논쟁의 여지가 있기는 하지만, 적어도 칸트는 처음으로 이러한 차이를 분명하게 공론화하려고 했던 사람 중 하나이다.

우리의 정신 능력들은 보편적으로 동일하며, 우연적인 것이 아니라 언제나 같은 방식으로 전개된다는 칸트의 가정에는 많은 것이 전제되어 있다. 이 점에 있어서, 그는 이성의 보편성이라는 계몽주의 개념에 신세를

지고 있는 셈이다. 그러나 훨씬 현대에 속하는 쟁월조차도, 대상의 일정한 특성들은 누구에게나 비슷한 쾌락적 반응을 불러일으킨다면서 칸트와 같은 전제를 내놓는다. 이는 모든 내재론적인 설명에서 동일하게 나타나는 문제이다. 칸트가 흄이나 18세기의 취미이론가들보다 더 진전된 점은 우리의 미적 즐거움을 보편화될 수 있는 것으로 보고, 지나치게 주관적이거나 임의적인 특성을 배제하며 지적으로 사유했다는 점이다. 그렇지만 이러한 접근방법을 위해서는, 인지적이든, 도덕적이든, 미적이든 인간의 정신이 작용하는 방식은 단 한 가지밖에 없다는 가정이 전제되어야 한다.

칸트의 설명은 아름다운 대상에 대한 존재론으로 회귀하지 않고도, 미감적 판단을 객관적이고 필연적인 것으로 보려고 했다는 점에서 독특하다. 판단능력 안에 그러한 객관성을 둔 것은 누구도 대신할 수 없는 대단한 철학적 성과라고 할 수 있다. 그는 인식능력이 규칙의 지배를 받으면서도 자유롭게 운용된다는, 너무도 복잡하고 난해한 문제에 대해 이론적인 근거를 제시하면서 이 일을 해냈다. 그런데 **무엇이** 아름다운지 또 **어떻게** 그것을 확신할 수 있는지 또는 취미에 대한 불일치를 어떻게 해소할 수 있을지에 대해서는 명확하게 설명하지 못했다. 칸트의 설명은 예술이나 디자인 작품 또는 자연 현상조차 어떻게 우리의 인정을 받을 수 있는지 기본적인 수준의 평가에 적용하기도 쉽지 않을 것 같다.

칸트학파의 설명이 그의 도덕 형이상학으로부터 규범 윤리학을 모색하였던 도덕 이론가들과 비슷하다는 점에 직면하면, 미학 이론가들은 좌절감마저 느끼게 된다. 이것은 내가 처음에 주의를 촉구했듯이 칸트가 바라는 바는 당연히 아니다. 어쨌든 칸트학파의 설명은 지금까지는 미에 대한 가장 일관되고 완전한 이론이다. 그렇다고 무의미한 칭찬으로 그를 모

욕하자는 것은 아니다. 내가 살펴본 바에 따르면, 칸트의 이론은 대부분 내가 열거한 요구조건에 들어맞는다. 그리고 그렇지 않은 부분에서는 개별적인 취약점들보다는 규범적인 미 이론으로서 감당해야 할 난제들에 집중하고 있다. 칸트는 미적인 것을 자율적인 단칭적 판단의 산물로서, 미에 대한 우리의 경험 안에 두었다. 이 판단에는 주관적인 쾌감과 객관적인 필연성이 모두 포함되어, 미적 평가가 세상을 경험하는 우리의 독특한 반응이라는 점이 설명된다. 우리가 취미에 대한 논쟁을 앞으로 더 이어갈 수 있을까? 물론 그렇다. 우리의 판단이 다른 사람에게도 인정받기를 바라지만 그것을 당연시하지 않는다면 가능하다. 대상 자체에서 실제로 얻어지는 즐거움이 없다면 우리가 미적인 판단을 할 수 있을까? 그렇지는 않다. 주관성에서 완전한 객관성으로 다가갈 수는 있지만 그 경계선을 넘지는 못한다. 만약 그 때문에 정신의 능력을 분석하는 데 있어 필연적인 문제를 야기한다면, 그 문제는 미감적 판단의 독특한 다양함을 해명하기 위해 치러야 할 대가라고 생각된다.

미적 규범성과 칸트의 이론을 이처럼 세세하게 설명하는 것은, 내가 처음에 말했듯이 디자인에 대한 판단의 근거를 마련하기 위해서다. 복잡한 내용은 아직 끝난 것이 아니다. 칸트는 그토록 힘들여 설명해온 미감적 판단 내에서 미의 **유형들**을 더 세밀하게 구별해나갔다. 그리고 더 세분화된 미의 유형들 속에서, 특별한 종류의 미로서 디자인을 위한 자리를 찾아내게 될 것이다.

3장
디자인과 부수미

Design and
Dependent Beauty

칸트 미학은 앞 장에서 열거한 조건들에 부합되는 미 이론을 제공해준다. 그것은 실재론과 주관론이 가지고 있는 문제에서 벗어나서, 아름다움이란 우리가 내리는 특별한 판단의 결과라고 받아들이게 한다. 칸트의 설명에 따르면 무엇이든지 아름다울 수 있지만, 우리는 아직 자연이나 미술 또는 공예의 미와도 다른, 특별한 종류의 미적 평가 대상으로서 디자인의 미를 구별해내지 못했다. 아름다움은 눈앞에 보이는 대상을 대하는 우리의 무관심한 반응이라는 점에서, 모든 사물에 있어 같은 것이거나 같은 방식으로 작용한다고 할 수 있다. 그러나 1장에서 보았듯이, 예술·공예·디자인은 모두(자연과 마찬가지로) 형태가 있으며, 이 형태는 각각 내용·재료·기능과 짝을 이룬다. 디자인의 미는 예술이나 공예의 미와(그리고 자연의 미와) 다르다는 나의 주장이 옳다면, 디자인에 대한 판단은 이러한 다른 종류의 미에 대한 판단과 아주 비슷하면서도 중요한 면에서 달라야 할 것이다. 칸트는 디자인된 대상의 개별적인 속성들에 대해 언급하지는 않는다. 그러나 칸트의 설명을 세심하게 해석해보면 디자인된 대상들을 다른 종류의 사물들과 구별할 수 있는 필요충분조건에 따라 디자인 판단의 문제를 규명해낼 수 있다. 칸트가 제3비판서에서 미술의 미감적 이념과 특히 부수미附隨美와 자유미自由美를 비교해서 설명한 부분은 자신의 분석론에서 열거한 아름다움 또는 미감적 판단이라는 속(屬, genus)의 다양한 종(種, species)들에 대해 좀 더 정리한 것이다. 그리고 디자인 판단을 위한 자리는 특별히 부수미의 종 안에서 찾게 될 것이다.

내가 군이 아름다움의 속과 종이라는 개념으로 설명하려는 것은 무엇일까? 그리고 칸트는 어떻게 자신이 설정한 미감적 판단의 구조를 뒤집거나 모순을 일으키지 않고도, 그 같은 조건을 충족시킬 수 있었을까?

칸트는 앞서 2장에서 살펴보았듯이 취미능력에 대한 "초월적 해설"(§29, B130)을 통해, 미감적 판단을 내릴 수 있는 전제조건이 무엇인지를 모색했다. 그는 취미 일반의 논리적 구조를 선험적으로 분석해보려고 했는데, 그러한 선험적 분석은 **규정적 이상**regulative ideal이라고 해석할 수 있다. 일상적으로 경험하는 현상들을 우리가 실제로 어떻게 판단하는지에 대해서는 아무것도 언급하지 않고, 미감적 판단의 논리적 구조는 도덕적 판단이나 미각味覺 판단과 반대된다고 설명하는 에바 샤퍼의 주장이 바로 규정적 이상이다. 에바 샤퍼도 칸트처럼 실제적인 문제 적용보다 이론적인 문제 해결에 관심이 있었다. 칸트는 이러한 선험적 조건들이 충족된 후에야, 우리의 실제적인 미감적 판단이 드물게라도 순수한 이상에 어떻게 도달하게 되는지, 마음의 능력들은 어떻게 완전히 분리되어 작동되는지, 그리고 세상에 대한 반응에 지식이나 즐거움 또는 욕구가 어떻게 뒤섞여 포함되는지 등의 자질구레한 일에 관심을 가질 수 있다고 생각했다.

마르시아 뮬더 이턴이 지적하듯 "'미'가 '순수하고' 무개념적이며 무가치하게 쓰이는 일은 드물다." 그리고 "이러한 [순수한] 아름다움을 전형적인 미적 개념으로 본 것은 미학자들의 착오였다."[01] 분석론에서 이루어진 칸트의 분석이 이론적으로는 일관성이 있었지만, 전반적으로 실제적이지는 않았다. 그는 이런저런 것들에 대한 미적 평가를 직접 하려던 것은 아니었다. 로버트 윅스도 "실제 상황에서 내려지는 미에 대한 판단은, 감각의 즐거움이나 좋은 것에 대한 즐거움과 뒤섞이게 마련"이라고 동의

01 마르시아 뮬더 이턴, "Kantian and Contextual Beauty", *Journal of Aesthetics and Art Criticism* 57, no.1(1999): 13.

할 것이다. 칸트의 논의를 더 진전시키더라도, 그저 "일상적인 경험의 구조를 밝혀보는"[02] 정도에 그친다는 것이다. 본서에서도 칸트의 분석을 반대하거나 부정하는 것이 아니라, 일상 속에서 그러한 분석의 근거를 찾아보려 한다. 사실, 칸트의 말처럼 순수한 취미판단을 내리게 되는 이상적인 경우는 현실적으로 거의 없다. 그래서 앞서의 분석은 이제 좀 더 현실적인 입장에서 냉정하게 재조명해볼 필요가 있다. 특히 §16의 부수미에 대한 내용과 (§43-50에 나오는) 미술의 미감적 이념에 대한 논의를 보면, 칸트가 하려는 일이 바로 이것이었음을 알 수 있다.

칸트는 『도덕 형이상학 기초』에서 도덕 판단에 대해 비슷한 선험적 분석을 하면서, 해석의 선례를 보여주었다. 칸트는 (순수하게 이성적인) 도덕 판단의 논리적 구조를 설정하면서, 우리는 대부분 완전히 자율적인 의지를 가진 순수하고 이성적인 피조물로서만 작동하지 않는다는 점과 우리의 선택이나 심사숙고가 대개는 욕구나 동정심 같은 경험적이고 우연적인 요인에서 나온다는 점을 잘 알고 있었다. 그럼에도 불구하고 그는 "이제껏 전례가 없던 행동 또는 실현 가능성이 심히 의심되는 행동"에 관심이 있었다. 그 이유는 "완전히 독립된 도덕의 형이상학[이야말로]…[도덕적] 의무에 대한 모든 이론적 지식을 지지하는 필수불가결한 기반"[03]이기

02 로버트 윅스, "Dependent Beauty as the Appreciation of Teleological Style", *Journal of Aesthetics and Art Criticism* 55, no.4(1997): 388, 389.

03 임마누엘 칸트, *Foundation of the Metaphysics of Morals*, 루이스 화이트 벡 번역(New York: Bobbs-Merrill, 1959), 24, 27. 벡은 책의 서론에서 "칸트는 인간이 완전히 이성적이지도 않고 완전히 도덕적이지도 않다고 주장했다. 그러면서도 그는 도덕성이 이성에 의해 수행된다고 주장함으로써, 아리스토텔레스를 떠올리게 하며 장차 나올 듀이를 예감하게 했다. 그러나 이성이 전지전능한 것이라고 주장한 적은 결코 없었다. 사실 칸트는 인간의 이성적인

때문이다. 2장에서 보았듯이 순수한 미감적 판단에 대한 분석은 취미를 내재적으로 설명하는 데 따르는 논리적인 문제를 해결해주면서도, 미에 대한 실제적인 이해를 뒷받침해주는 이론상의 기체基體로 이해할 수 있다. 『도덕 형이상학 기초』가 규범 윤리를 제공하려는 것이 아닌 것처럼, 미감적 판단에 대한 분석도 실제 현장에서 이루어지는 비평과 감상을 위한 안내를 하려는 것이 아니다. 칸트는『도덕 형이상학 기초』에서 이 점을 인정하고 있고, 더 나아가『판단력비판』에서는 순수하지 않게 뒤섞여 있는 미감적 판단이 실제로 어떻게 작용하는지 설명하고 있다. 그런데 이 순수하지 않은 판단 중 하나가 디자인의 미에 적용될 것이다.

본래의 논의로 돌아가기 전에, 주목할 점이 있다. 칸트가 §16에서 순수한 미와 순수하지 않은 미를 대비시키면서 디자인과 공예를 미술이나 자연의 아름다움보다 저급한 대상으로 보고, 거짓으로 아름다운 것과 부분적으로 아름다운 것, 완전히 아름다운 것에 이르기까지의 형식상의 위계를 제시하고 있다고 받아들이면 안 된다. 이 점이 내가 종과 속의 비유를 들었던 이유이다. 디자인은 예술과 다른 것이지, 미적 감상의 대상으로서 예술보다 열등한 것이 아니다. 그와 마찬가지로 취미판단의 전반적인 구조는 유지하고 있지만, 소위 "비순수한" 미감적 판단과 순수한 판단 형식은 다르다는 것이다. 사실 둘 중에서는 비순수한 미감적 판단이 더 복잡한데, 그것은 평가에 있어 미묘한 균형을 맞춰야 하기 때문이다. 이러한 점을 염두에 두고 있어야, 판단 자체를 세분하는 과제로 돌아갈 수 있다.

능력에 대해 아리스토텔레스나 듀이보다 더 비판적이었다"(xviii)고 쓰고 있다.

1 ————

자유미

칸트는 『판단력비판』(이하 생략) §16의 첫머리를 "미에는 두 가지, 즉 자유로운 미pulchritude vaga와 부수적인 미pulchritude adhaerens"가 있다는 주장으로 시작하면서, 다음과 같이 구별한다.

> 자유미는 대상이 어때야 한다는 개념을 전제하지 않는다. 반면에 부수미는 대상에 대한 개념과 완전함이 서로 부합된다는 것을 전제한다. 전자는 그야말로 (독립적) 미라고 불리며, 개념에 의존하는(조건이 있는 아름다움인) 후자는 특별한 목적이라는 개념 아래의 대상에 대한 것이다.(§16, B48)

사실 자유미의 특징은 미의 속屬 전체라고 할 수 있다. 자유미에 대한 판단은 무관심적이고 비인식적이며, 상상력의 자유로운 유희로부터 즐거움을 불러일으키면서도, 아무런 목적 없는 합목적적인 형식을 취한다. 이 절에서 칸트는 마침내 자유미의 사례들을 제시하는데, 흥미로운 것은 이 사례들이 부정적인 용어로 표현되고 있다는 점이다. 예를 들면 꽃, 새, 조개껍질은 자연에서 발견되는 자유미이다. 그는 "꽃이 어떤 사물이어야 하는지는 식물학자 외에는 누구도 알기 어렵다. 식물학자조차… 꽃을 취미에 의해 판단할 때에는 자연적인 목적을 고려하지 않는다"(§16, B49)고 설명한다. 마찬가지로, 칸트가 말하는 의도적으로 제작된 대상들 중에서 "그리스식à la grecque 장식들 즉, 액자의 테두리나 벽지의 잎사귀 장식" 같은 것들은 "가사가 없는 음악"처럼 "그 자체로는 아무것도 뜻하지 않고,

아무것도 표상하지 않는" 자유로운 아름다움이다.(§16, B49).

　자유미의 경우 취미판단은 "판단하는 사람이 이러한 목적에 대해 아무런 개념이 없거나, 판단을 하면서도 목적에 눈을 돌리지 않을 경우에만 순수해진다."(§16, B52). 자유미에는 대상의 기능이나 실제 목적을 무시하는 — 또는 전혀 모르는 — 경우가 있는가 하면, 대상의 형식에 대해서만 반응을 나타내고 내용은 없는 것처럼 대하는 경우도 있다. 자유미는 처음부터 인식내용이 없거나 인식내용을 무시하는 것처럼 부정석으로 정의된다. 그런데 (규정적 이상을 실현하는) 자유미에 대한 판단을 내릴 수도 있겠지만, 실제로 그런 판단은 거의 없다. 예를 들어, "꽃이 식물의 생식기관임을 알아보는"(§16, B49) 식물학자라면, 그 꽃을 아름답고 자유롭게 판단하기 위해 자신이 알고 있는 모든 것을 무시해야 한다. 마치 그 꽃의 합목적적인 본질을 알아채지 못한 듯이 반응해야 하는 것이다. 그와 마찬가지로, 실내 장식가라면 벽지의 기능에 대한 자신의 지식을 무시해야 하고, 피아니스트라면 작곡에 대해 알고 있는 것들로부터 초연해져야 한다.

　그에 비해, 2장에서 내가 제시한 사례들은 훨씬 단순하다. 미를 판단하는 순간에는 실제 **대상**이 아닌 하나의 무늬나 하나의 이미지만 있을 뿐이며, 그것에 반응하기 위해 나무나 태양에 대한(산림학자나 기상학자 혹은 그 누구든) 지식을 굳이 무시할 필요가 없다. 길거리의 얼룩무늬는 실제로 형태적 특질밖에 없다.[04] 그러나 이 역시 안이한 사례일지도 모른다. 미적

[04] 내가 "형태적 특질"이라는 용어를 쓴 것은 "사물이 인식적인 내용 없이 정신적 표상으로서 나타나는 방식"이라는 내용을 축약한 것이다. 그러나 벨처럼 미가 대상들의 형태적 특질에만 있다는 입장은 전혀 아니다. 내가 1장에서 주장했듯이 모든 대상에는 형태가 있다. 미는 대상 자체에 있는 것이 아니라, 우리의 경험에 **반응하며** 우리가 내리는 판단 속에 있다.

경험은 대부분 우리가 알고 있거나 사용하고 있거나 또는 실제 대상과 마주치면서 생기는 것이므로, 자유미는 판단하기가 더 어려울 것이다. 바로 이것이 자유미에 대해 칸트가 부정적으로 설명한 이유라고 생각한다.

이턴은 급속히 확산되고 있는 보라색 부처꽃을 아름답다고 생각하지만 생태학자인 친구는 그렇지 않다는 점을 예로 들었다. "그 친구는 보라색 부처꽃이 추하고 역겹다며, 자기 사무실 문에 그 꽃을 없애버리자는 포스터를 붙여놓기까지 했다."[05] 꽃의 목적을 알고 있는 생태학자나 식물학자에게는 자유미를 판단하기 위해 외면(또는 무시)해야 할 부분이 결코 만만치 않다. 이는 작곡에 대한 지식이 있는 피아니스트도 마찬가지이며, 우리가 알고, 사용하고, 중요시하는 대상 앞에서는 누구나 그렇다.

자유미는 미감적 판단 일반의 구조와 일치를 이루지만, 동시에 한계를 드러내기도 한다. 일정한 조건하에서 어쩌다 겪는 하나의 경험이지만, 대표되는 기준이라고 할 수는 없다. 보다 일반적인 것은 우연히 마주치는 대상에 대한 개념적인 지식을 배제하지 않고, 심지어 포함하기까지 하는 부수미다. 문제는 부수미의 개념이 우리가 지금까지 이해해온 칸트의 이론을 왜곡하는 것처럼 보인다는 점이다. 미는 반성적 판단으로서 개념으로부터 자유로워야 하는데, 개념적인 내용을 갖는 부수미는 이 점에서 칸트의 이론과 반대된다. 우리의 과제는 모순처럼 보이는 부분을 해명하고, §16에서 말하는 내용을 칸트의 거시적인 입장과 일치시키는 일이다.

만약 여기에서 칸트의 주장을 제대로 적용하게 된다면, 디자인의 특

05 마르시아 뮐더 이턴, "Kantian and Contextual Beauty", 11.

별한 미가 어디에 놓일지 위치를 정할 수 있을 것이고, 그럼으로써 다른 종류의 미적 평가와 구별할 수 있게 될 것이다. 이를 위해 우리는 목적의 개념으로 돌아가야 한다. 부수미와 자유미가 다른 것은 바로 목적이라는 개념에 있기 때문이다. 부수미에 대한 판단 역시 자율적이고 단칭적이며 자유로운 상상력의 유희를 요구하고, 독특한 종류의 무관심한 즐거움을 가져오므로 주관적이면서도 보편적이다. 즉 부수미는 모든 면에서 자유미와 일치를 이룬다. 만약 우리가 2장에서 했던 목적에 대한 논의를 다시 생각해본다면, 어째서 목적이라는 한 가지 요소가 그토록 중요한지 알 수 있을 것이다. 아마 독자들은 진정한 합목적적인 대상으로 예를 든 연필이야말로 분명히 디자인된 대상임을 알고 있을 것이다. 그런데 2장의 논의에서는 진정한 미감적 판단으로부터 목적이 배제되는 것처럼 보인다. 우리가 실제 목적을 미적 평가의 대상으로 삼을 수 있는 것은 부수미의 개념에 의한 경우뿐이다. 그러나 칸트가 부수미로 무엇을 의미하려고 했는지 그리고 그것이 일관된 개념인지 아닌지는 수많은 논쟁을 불러일으켰으며, 우리가 고민해야 할 부분이기도 하다. 다음 절에서는 부수미에 어떤 내용이 있고 무엇을 나타내는지의 문제는 잠시 유보하고, 목적의 문제에 초점을 두려고 한다. 칸트는 이 문제에 대해 §16에서 설명하고 있는데, 그 이유는 §43-50에서 나올 미술에 대한 본격적인 논의를 위해서라고 생각된다. 예술에 대한 판단은 부수미에 대한 판단인데, 그것은 예술이 미감적 이념을 통해 표현하는 특별한 내용 때문이다. 이 문제에 대해서는, 예술과 공예에 대한 판단과 디자인에 대한 판단을 비교하면서 다시 살펴볼 생각이다.

2 ─────────

부수미

2.a. 아름다운 사물들

부수미에 대한 칸트의 예시부터 살펴보자. 칸트는 인간의 아름다움과 말의 아름다움, 건축물(교회, 궁전, 무기고, 정자)의 아름다움을 예로 들면서, 이것들은 각각 "사물이 무엇이어야 하는가를 규정하는 목적이라는 개념, 결과적으로 보면 그 사물의 완전함이라는 개념을 전제로 한다"(§16, B50)고 설명한다. 자유미에 대해서 그랬듯이, 부수미에 대해 칸트가 든 예시에는 자연적 대상과 제작된 대상이 모두 포함된다. 그렇다면 말은 조개껍질과 어떻게 다르며 궁전은 실내에 있는 벽지와 어떻게 다른 것일까? 아니면 여기에서 판단에 대한 해석상의 첫 번째 장애에 부딪혔으니, 이러한 대상들에 대한 **판단**이 어떻게 다른 것인지를 물어야 할지도 모른다.

폴 가이어라면, 칸트가 구별하는 것은 판단의 종류가 아니라 자유롭게 아름다운 **사물들**과 부수적으로 아름다운 **사물들**의 종류라고 주장할 것이다. 칸트는 "교회와 말은 목적이라는 관점에서 고려**되어야** 한다"고 설명한다. 가이어는 칸트가 "교회나 말이 목적이라는 개념과 연관될 경우에만 아름다울 수 있는 것처럼, 다시 말하면 교회나 말 자체의 본질이 그것들을 부수미로 판단하도록 요구하는 것으로" 이해했다고 주장한다. 더 나아가서 "만약 대상이 어떤 목적을 가지고 있다면 그 대상은 그 목적에 따

르는 것으로만, 즉 **오직** 부수미로만 판단될 수 있을 것"[06]이라고 덧붙인다. 가이어는 부수미가 판단이 아닌 대상과 연결된다는 점을 강조한다. 이는 대상의 목적이 그 대상에 대한 우리의 반응에 있어 "상상력의 자유에 제약"을 가한다고 보는 가이어의 "부정적인", 즉 "외적인" 설명을 위해 중요한 부분이다. 왜냐하면 우리는 목적을 가진 물건들을 자유롭게 아름다운 것으로 볼 수 없다는 것이 그의 주장이기 때문이다.[07] 여기에서 가이어의 부정적인 설명에 대해 살펴보기 전에, 우선 부수미의 적절한 입지를 정하고 시작하는 것이 좋을 것 같다. 사실 가이어에게는 **미안한 일이지만**, 칸트가 제시하는 이러한 사례들을 **진짜로** 아름다운 사물들이라고 이해하는 것은 모순된 생각이다.(그리고 전혀 소용도 없는 일이다.)

칸트는 §16을 "미에는 두 가지 종류가 있다"는 말로 시작한다. 그리고 그 절의 나머지 부분에서는 순수한 취미판단과 순수하지 않은 취미판단을 나란히 놓고 설명한다. 그래서 『판단력비판』의 원문에는 가이어가 내린 해석에 대한 증거가 거의 없는 셈이다. 더 나아가서 만약 말과 교회가 부수적으로만 아름답다고 주장한다면, 꽃이나 조개껍질 그리고 벽지는 자유롭게만(또는 어떤 것은 부수적으로, 어떤 것은 자유롭게 또 어떤 것은 부수적이며 자유롭게) 아름답다고 해야 앞뒤가 맞는다. 그러나 피아니스트가 음악

06 폴 가이어, *Kant and the Claims of Taste*(Cambridge: Cambridge University Press, 1997), 221-222.

07 앞의 책, 220. 가이어의 설명이 부정적이고 외적이라고 한 것은 윅스였다.(로버트 윅스, "Dependent Beauty", 389 참조) 가이어는 나중에 나눈 대담에서 이에 대해 부정하지 않았다.(폴 가이어, "Dependent Beauty Revisited: A Reply to Wicks" *Journal of Aesthetics and Art Criticism* 57, no.3[1999]와 폴 가이어, "Free and Adherent Beauty: A Modest Proposal", *British Journal of Aesthetics* 42, no.4[2002] 참조)

작품에 대해 비순수한 취미판단을 내릴 수 있듯이, 식물학자도 꽃에 대한 자신의 지식에만 매달리지 **않는다면**(보라색 부처꽃에 대해서는 그럴 수 없겠지만) 그 꽃이 부수적으로 아름답다는 것을 분명히 알 수 있다. 그런데 문제는 이러한 사례들이 칸트에게 결정적인 역할을 한다는 사실이다. (이상적인 판단에 반대되는) 실제적인 미감적 판단과 관련해서 본 절을 해석해보면, 이러한 사례들은 상이한 아름다움 간의 논리적 구별이라기보다는 경험적인 관찰이라고 볼 수밖에 없다. 오늘날 트럭이나 트랙터를 자유로운 아름다움이라고 하지 않듯이, 칸트가 살던 1790년대의 쾨니히스베르크에서도 말을 자유로운 아름다움이라고 판단하지 않았을 것이다. 자신의 집에서 자유로운 아름다움을 발견하기 위해 집에 대해 알고 있는 지식을 떨쳐내는 것이 어렵듯이, 당시의 교회나 궁전에 대한 지식을 떨쳐내고 순수한 취미판단을 내리기는 **더없이** 어려운 일이었을 것이다.

가이어는 어떤 대상의 목적이 그 대상에 대해 우리가 인정하도록 "완전히 결정"[08]하는 것은 아니라고 강조한다. 그의 해석에 의하면 이러한 목적은 자유로운 유희를 위해 상상력이 펼쳐지는 범위를 결정한다. 따라서 가이어가 미를 사물에 담겨 있는 특성으로 보는 실재론자로서의 입장을 고집하는 것 같지는 않다. 그는 대상의 다른 실질적인 속성들 — 또는 그러한 속성들에 대한 실질적인 판단들 — 이 우리의 미적 반응을 결정한다고 생각했다. 그것은 2장에 나온 쟁월의 미 개념에서 실질적 속성이 하는 결정적인 역할과 비슷하다. 쟁월의 경우에는, 실질적 속성이야말로 무엇

08　폴 가이어, *Claims of Taste*, 219.

이 아름다운지를 결정하는 긍정적이고 적극적인 증거이다. 가이어의 경우, 대상의 목적은 "그 목적이 적용될 대상 속에서 결함이 되는 형식들을 제거하는"[09] 부정적인 역할을 한다. 로버트 윅스는 이러한 부정적인 설명들을 받아들일 수 없다며 강력히 반발한다. 예를 들어, 평면도가 십자가 모양이 아닌 교회라면 "교회의 아름다움에 필수적인 조건과 서로 양립할 수 없으므로, 그 교회는 아름다울 수 없다"[10]고 보게 된다는 것이다. 그런데 가이어를 이런 식으로 이해하게 되면, 다음과 같은 주장으로 귀결된다. 즉 목적이 우리의 판단에 (부정적일지라도) 결정적인 역할을 하게 된다는 것 **그래서** 본래부터 자유롭게 아름다울 수 없는 사물들도 있다는 것이다. 그런데 두 가지 주장은 모두 받아들일 수 없다.

지금까지 살펴보았듯이, 미는 단칭적이고 내재적인 판단이므로 미가 대상에 있는 것이 아니라 그 대상에 대해 우리가 느끼는 반응에 있다. 따라서 무엇이든 자유롭게 아름다울 수 있고 **또는** 부수적으로 아름다울 수도 있다는 것이 나의 확고한 입장이다. 이러한 입장에서 디자인이란 실제적인 목적을 갖는[11] 기능적인 것이지만, 그 기능에 대한 지식은 역사적이

09 앞의 책, 247.

10 로버트 윅스, "Can Tattooed Faces be Beautiful? Limits on the Restriction of Forms in Dependent Beauty", *Journal of Aesthetics and Art Criticism* 57, no.3(1999): 361.

11 앞으로 "기능"과 "목적"을 번갈아 쓰겠지만, 나는 두 개념이 문제가 될 만큼 혼동이 생기지는 않을 것이라고 본다. 만약 대상이 실제 목적이라면 그것을 결정하는 선험적 개념이 있어야 하며, 기능도 있어야 한다. 우리가 일부러 아무런 기능도 없는 대상을 떠올리지는 않기 때문이다. 콜링우드에 따르면 그런 대상이 있다면 그것은 그저 우연한 일일 뿐이다. 목적과 기능적인 대상이 비슷하다고 본다는 것은 그 대상이 무엇을 위한 것인지 알고 있다는 의미인데, 그것은 내가 1장에서 기능의 특징으로 정의한 내용 중 하나이다. 그럼에도 불구하고, 목적이나 기능은 **쓰임**을 의미하지는 않는다. 그리고 어떤 대상이 우리 마음속에 떠오르는

고 문화적으로 제한된다고 본다. 만약 내가 교회의 기능을 인정하지 않거나, 그러한 예배장소가 가이어의 설명처럼 십자가 모양의 평면도로 이뤄져야 한다고 느끼지 않는 문화권에 속한다면, 이러한 건물들에 부수적인 아름다움이 있다는 것을 보지 못할 수도 있지만, 그렇다고 아름답다는 것을 전혀 모른다는 뜻은 아니다. 이는 우리가 티벳사원의 장식물이나 일본 신사의 지붕이 건물의 종교적인 기능에 어떤 기여를 하는지 전혀 모르더라도, 그것들이 아름답다고 감탄하게 되는 것을 보면 쉽게 알 수 있다. 자유롭게 아름다울 수 없는 대상들도 있다는 가이어의 주장은 역사와 무관하게 사물은 어떤 것이어야 하며 무엇에 **좋은 것**이어야 하는지를 설명하는 본질론적인 개념에 ─ 도달하지는 못하더라도 ─ 가깝다. 그래서 나는 이러한 주장이 특히 인공물에 관해서는 현실적인 것이 아니라고 믿는다.

마지막으로 가이어는 일부 대상들은 실제로 아름답다고(또는 아름다울 수 없다고) 주장하면서, 칸트 이론에서 판단의 필수 형식인 **목적**이라는 개념의 역할을 대상의 실질적인 속성으로 옮겨간다. 그러나 어떤 사물이 객관적으로 또는 그저 형태적으로 합목적적이라는 점이 그 대상의 (실질적인) 속성은 **아니다**. 합목적적이라는 것은 대상에 대한 판단의 일부인데, 얼마나 많은 지식이 우리의 경험 속에 들어오고 나가는지에 따라 바뀔 수 있다. 따라서 미에 대한 판단에는 우리와 마주치는 대상의 목적에 대한 개념적 지식이 어느 정도 포함되므로, 자유미와 부수미의 차이가 우리의 판단 자체 내에 있다고 보는 편이 §16에 나오는 칸트의 논의 내용을 이해하

───────

목적에 맞는지에 따라 또는 의도한 기능을 수행하는지에 따라 그 대상이 상내적으로 성공했다거나 실패했다는 것을 의미하지 않는다는 점을 다시 한 번 기억해둘 필요가 있다.

는 데 더 효과적일 것이다. 이런 식으로 판단할 것이지 아니면 저런 식으로 판단할 것인지, 목적에 대한 지식을 판단에 넣을지 뺄지는 경험상의 문제가 될 것이며, 활용할 수 있는 개념적 지식을 사전에 경험하고 있는지 아닌지는 역사적으로 불확실하고 우연한 문제가 될 것이다.

2.b. 순수한 취미판단과 비순수한 취미판단

그런데 부수미를 미감적 판단 자체 내에 두게 되면, 제일 어려운 문제 중 하나에 봉착하게 된다. 만약 미 일반에 대한 판단이 개념적으로 자유로운 것이라면, 어떻게 그러한 판단들 중 **일부는** 개념적 내용을 가지면서 반성적 취미판단이 된다는 것일까? 여기에서 §16에 대한 논쟁은 극도로 첨예한 단계에 이르게 된다. 칸트는 부수미에 대한 판단에는 주어진 대상이 무엇인지, "결과적으로 그 대상의 완전성"이 무엇인지를 결정하는 목적의 개념이 "전제된다"고 주장한다.(§16, B50) 미감적 판단은 전제되는 목적과 완전성이라는 두 가지 요소들과 어떻게든 조화를 이루어야만 부수미가 될 수 있다. 이에 대한 몇 가지 사례를 간략하게 살펴보자.

도널드 크로퍼드는 자유미와 부수미의 구별이란 바로 "(장미일 수도 있는) 어떤 것을 아름답다고 판단하는 것과 뭔가를 아름다운 장미라고 판단하는 것" 사이의 논리적 구별이라고 주장한다. 어떤 장미가 부수적으로 아름답다는 주장은 "완전성 또는 이상에 가까워졌다는 평가", 즉 그 장미에는 목적이 있고 그 목적에 거의 완벽하게 늘어맞는다는 것이다. 그래서 부수미에 대한 판단은 인식판단과 비슷한 타당성을 갖게 된다. 말하자

면 "다른 모습의 개념적 판단"[12]이라고 할 수 있다. 목적에 대한 지식이란 대상에 대한 **약간의** 정보 이상의 것이며, 그 지식에는 같은 부류들 중에서 좋은 것이라는 완전성의 이념이 포함되어야 한다는 크로퍼드의 주장은 옳았다. 그러나 부수미를 미감적 판단의 범위에서 완전히 배제함으로써, 그의 입장은 즉각적인 반발을 불러일으킨다. 크로퍼드는 부수미에 있어서 인식적 요소와 반성적 요소가 조화를 이루게 하기보다는, 후자를 무시하고 전자를 택하면서 우리의 입장과 멀어지게 되었다.

반면에 맬컴 버드는 부수미를 복합적인 판단으로 이해하였다. 부수미를 어떤 것이 아름답다는 판단과 그것이 동류 중에서 모범이 된다는 판단이 결합된 것으로 본 것이다. "다시 말해서 'O는 아름다운 K이다'= 'O는 질적으로 완전한 K이므로, O는 (자유롭게) 아름답다'"[13]는 의미가 된다. 이러한 복합적인 판단에는 아름다운 것과 좋은 것[14]이라는 "서로 다른 즐거움이 결합된 이중적인 즐거움"도 포함된다. 버드는 부수미가 자유미와 다른 종류의 판단이라고 하면서도, 이 복합적인 판단이 어떻게 작동되는지는 충분히 설명하지 않았다. 관심 있는 즐거움이 있는가 하면 관심 없는 즐거움이 있고, 결정적 요인이 되는 판단이 있는 반면 능력들의 자유로운 유희를 요구하는 판단도 있는 것이다. (버드는 동의하고 싶지 않겠지만)

12 도널드 크로퍼드, *Kant's Aesthetic Theory*(Madison: University of Wisconsin Press, 1974), 113-114.

13 맬컴 버드, "Delight in the Natural World: Kant on the Aesthetic Appreciation of Nature. Part I: Natural Beauty", *British Journal of Aesthetics* 38, no.1(1998): 10.

14 앞의 책, 12.

여기에서 헨리 앨리슨이 말하는 "본질적으로 부수적인"[15] 접근과 유사한 점을 발견할 수 있다. 부수미가 "복합적 평가 속에서 취미 요소의 **순수함**을 유지하고 있지만, **순수한** 취미판단은 아니라는 것이다."[16] 앨리슨은 부수미를 단칭적인 복합적 판단이 아니라 두 가지 판단 — 자유미에 대한 미감적 판단과 목적에 대한 인식판단 — 의 결합이라고 생각했다. 이 경우에 취미는 "본래의 순수성을 훼손하지 않고 종속적인 역할을 수행한다." 즉 대상의 아름다움은 "나름대로 단독적이면서도 보다 큰 전체를 이루는 하나의 구성요소"[17]라고 볼 수 있다. 앨리슨에게는 인식적 결정이 그저 부수적인 역할이지만, 버드에게는 새로운 복합적 판단을 이루도록 결합하는 역할을 한다. 그런데 부수미의 판단에 있어서의 **미적** 요소와 자유미의 판단에 있어서의 미적 요소는 같다. 이 말은 부수적으로 아름다운 모든 대상은 부분적으로라도 자유롭게 아름답다는 의미이다. 대상의 목적과 완전성이라는 (모종의) 전제가 부수미에는 있고 자유미에는 없지만, 두 경우 모두 (순수한) 미감적 판단이라는 점에서 같은 것이며, 이미 살펴보았듯이 동일한 조건에 따른다.

버드와 앨리슨은 우리의 미적 반응에 어떤 융통성이 있다는 점을 인정한다. 우리는 개념적 지식으로부터 벗어나서 대상을 자유롭게 아름답다고 판단하거나, 그러한 개념적 지식이 있다고 해도 어떤 식으로든 (자유

15 이것은 가이어가 사용한 명칭이다. "Free and Adherent Beauty" 361에서.

16 헨리 앨리슨, *Kant's Theory of Taste: A Reading of the Critique of Aesthetic Judgement* (Cambridge: Cambridge University Press, 2001), 290.

17 앞의 책, 140, 142.

롭게) 아름답다고 판단한다. 이 복잡하고 복합적인 미감적 판단을 부수미라고 부른다. 이러한 입장을 정리하면 다음과 같다.

(a) 부수미는 대상의 속성이 아닌 우리의 판단 속에 있다.

(b) 꽃이나 말 같은 대상은 자유롭게 아름다울 수도 있고 부수적으로 아름다울 수도 있다.

(c) 이 복잡하고 복합적인 판단에서 반성적 요소는 칸트의 취미에 대한 분석론에서 설명하는 반성적 요소와 일치된다.

그런데 부수미를 이렇게 이해하게 되면 부수적으로 아름다운 모든 판단들은 최소한 부분적으로라도 자유미에 대한 판단이 되기**도** 한다는 점에서, 부수미라는 개념은 미적 이론에 **불필요한** 것이 되고 만다. 이러한 판단에는 대상에 대한 지식이 포함되는 경우도 있지만, 그렇지 않은 경우도 있다. 뭔가를 아름답다고 하는 것은 오직 그것의 형태에 대한 반응이며, 미술·자연·디자인에 있어서 미의 요소는 언제나 동일하다.

이 정도의 해석으로는 우리가 지향하는 목적을 설명하기에 미흡하다. 아무리 실질적인 판단을 한다고 해도, 디자인에 대한 판단은 대상의 기능을 포함하지 않는, 미에 대한 순수한 판단이 될 것이기 때문이다. 무엇을 위한 물건인지 안다고 해도, 그것을 감상하는 근거는 꽃이나 거리의 알록달록한 무늬를 감상하는 것과 마찬가지다. 그런데 이것이 디자인을 어떻게 평가하는지의 문제는 분명히 **아니다**. 디자인 공모전이나 디자인 박물관 그리고 일상에서는 대상들의 합목적적인 면과 무관하게, 마치 그 대상들이 예술작품이라도 되는 것처럼 선이나 구성요소들의 균형감 같

은 **겉모양**만을 보고 순수한 미감적 판단을 내려야 할 때도 있다. 디자인에 대한 평가는 그 대상이 어떤 것인지(그리고 목적에 잘 맞는지)에 대한 이해를 전제로 할 뿐 아니라, 이 같은 인식적 요소들이 판단에 중대한 영향을 미치기도 한다. 버드와 앨리슨으로서는 간단히 대상에 미적 가치가 있으며 — 아름다우며 — **게다가** 같은 종류의 것들 중에서 좋은 것이라고 주장하는 편이 더 쉬운 일이었을 것이다. 그런데도 굳이 이러한 미감적 판단을 부수미라고 부르는 이유는 무엇일까? 만약 이 복합적인 판단의 미적 부분에서 대상의 목적이 차지하는 부분이 없다면, 아무 조건 없이 그저 자유롭게 아름답다고 판단할 수 있을 것이다. 그렇게 되면 또 다른 종류의 판단으로서 부수미라는 개념은 칸트의 취미이론에 불필요한 것이 된다.

크로퍼드가 부수미에 대한 판단에서 개념적인 요소를 강조함으로써 (그리고 그 판단은 인식판단과 구별할 수 없는 것이라고 설명함으로써) 실수를 했다면, 버드와 앨리슨은 (부수미의 판단이 사실은 자유미의 판단이라고 설명하여) 자유롭고 반성적인 면을 지나치게 강조함으로써 또 다른 실수를 했다. 이들 중 누구도 칸트가 어째서 처음부터 자유미와 부수미를 구별했는지 또는 어떻게 부수미가 독특한 종류의 미적 반응이 될 수 있는지를 명확하게 설명하지 못한다. 그것을 설명하기 위해서는 부수미의 (목적에 대한 것이든 내용에 대한 것이든) 개념적인 요소에서 다시 시작해야 한다. 그리고 우리가 취미판단을 내리기는 하지만, 우리의 평가가 자유미에 대한 순수한 반응과 같지 **않다는** 것을 직접 알 수 있게 해야 한다. 부수미라는 개념이 디자인 이론에 필요한 것이 되려면, 어떤 대상이 자유롭게 아름답지는 않지만 부수적으로는 아름답다는 것을 설명할 수 있어야 한다. 이 부수미라는 개념은 비순수한 취미판단 속에 섞여 있는 독립적 요소들을 인정하면서도

그 요소들을 결합하여, 부분의 합 이상의 또 다른 판단을 내리게 된다.

최근에 필립 맬러밴드는 그와 비슷한 설명을 했는데, 『판단력비판』 §16에 대해 다음과 같은 예시를 들고 있다.

> 하루살이는 작은 곤충이다. 그것은 멀리 날지도 못하고 잘 날지도 못한다. 대부분 하루도 채 살지 못하기 때문에, 번식도 하지 못한 채 죽고 만다. 이러한 점을 고려하지 않는다면, 이 곤충들이 아름답다고 판단하지 않을 것이다. 그것들은 색깔도 흐릿하고 작아서, 무수하게 많은 다른 곤충과 거의 구별되지 않는다. 그렇지만 하루살이에 대해 [이러한 지식]을 가지게 되면, 이 곤충에게는 희귀한 연약함이 있음을 깨닫게 될 것이고 그 덕분에 미적으로 가치 있다고 판단하게 될 것이다.[18]

이를테면 하루살이는 부수적으로 아름답다. 이제 맬러밴드가 이러한 사례를 칸트의 논의에 어떻게 적용하는지 살펴보자.

맬러밴드는 미감적 판단에는 주관적 본질이 있다는 점을 내세운다. 그리고 어떤 대상을 경험하는 것이 적당하게 무관심한 방식으로 즐거워야, 그 대상에 대해 아름답다고 말할 수 있다고 강조한다.[19] 그런데(버드에게는 미안하지만) 우리가 느끼는 즐거움은 하나뿐이라고 해도, 자유미나 부수미로 판단하기에 적당한 경험의 종류는 여러 가지이다. 맬러밴드는 개

18 필립 맬러밴드, "Understanding Kant's Distinction between Free and Dependent Beauty", *Philosophical Quarterly* 52, no.206(2002): 75.

19 앞의 책, 79.

174

넘적인 요소가 극히 적을 경우도 있지만, 어떤 경험에든 개념적인 요소와 비개념적인 즉 지각적인 요소가 모두 있다고 설명한다. 우리 앞에 놓인 표상에 대해 의식적으로 결정을 내리지 않더라도, 길거리의 알록달록한 무늬에 대한 경험이 아무런 개념도 없는 상태에서 나오는 것은 아니다. 그래서 그는 "[대상]에 대해 개념적으로 옅은 경험이 [즐거움]을 준다면, [그 대상]이야말로 자유롭게 아름답다고 판단할 만한 것"[20]이라고 주장한다. 만약 이 경험이 적절한 즐거움을 주지 않는다면, 자유미를 경험하는 것이 아니다. 그런데 좀 더 실질적인 개념적 내용이 더해지면서 즐거워진다면, 그 대상은 부수적으로 아름답다고 말할 수 있다. 따라서 맬러밴드에게 자유미에 대한 판단은 ─ 꽃에 대한 판단처럼 ─ "옅은" 판단이다. 옅은 판단의 경우에 우리는 즐거움을 동반하는 형식적 외양에 대해서만 반응하고, 그 대상이 무엇인지 혹은 그것이 어떻게 생겨났는지는 알지도 못하고 상관하지도 않는다. 그런데 부수미에 대한 판단은 해당 사물에 대한 지식이 포함된 경험을 토대로 하기 때문에 "짙은" 판단이다. 예를 들어 하루살이는 "약한 곤충이고", "후손을 퍼트리지 못할 것이다"라는 개념이 우리 경험에 수반되지 않는다면, 이 곤충은 추하거나 불쾌한 것에 그치겠지만, 이 개념들이 더해지면 맬러밴드가 말하는 "희소한 연약함"이 생기면서 하나의 부수미가 될 수 있다.

여기까지는 괜찮다. 맬러밴드는 칸트가 말이나 건물 같은 것이 아름답게 보이려면 그것에 대한 우리의 경험이 개념적으로 짙어야 한다는 점

20　앞의 책, 80.

을 증명하려던 것은 아니었다고 설명한다. 그는 칸트가 "우리에 관해 경험적인 주장을 하고 있다"는 나의 해석에 동의한다. 우리는 그저 "이러한 종류의 대상을 개념적으로 옅게 경험할 경우에는, 즐겁게 반응할 마음이 생기지 않는다"는 것이다.[21] 그래서 칸트에 대한 맬러밴드의 해석은 처음부터 디자인 판단에 적용할 수 있는 여지가 많았다. 그 이유는 트럭이나 연필을 개념적으로 옅게 경험해서는, 취미판단의 근거가 되는 즐거움이 만들어지는 것은 아니기 때문이다. 사실 우리가 대상에 대해 어느 정도의 지식을 갖게 되면, 그 대상에 대해 적절한 미적 경험을 하게 된다. 하루살이와 연필에 대한 판단은 목적의 유형이 무엇이냐에 따라 달라진다. 하루살이는 육각형처럼 겉으로 드러나는 의도성에 의해 우리가 알아볼 수 있는 객관적인 합목적성을 가지고 있다. 반면에 연필은 실제 목적에 따른 결과물로서, 우리는 연필의 디자인을 그 연필의 실제 작동 요인에서 찾아낸다. 실제 목적과 객관적인 합목적성은 인식적인, 즉 짙은 개념적 내용의 형식인데, 전자가 후자보다 더 "짙다." 그러나 합목적성 일반이 모든 인식의 근거라는 점에서는, 둘 다 비슷한 방식으로 우리의 판단에 작용한다.

맬러밴드의 설명은 수많은 문제들과 마주하게 되는데, 그 문제들을 자세히 살펴보면 부수미의 핵심쟁점에 점차 가까워지게 된다. 첫 번째 문제는 하루살이는 멀리 날 수 없고 후손을 퍼트리기 어렵다는 **"희귀한 연약함"**을 깨달을 때에만 부수적으로 아름답다는 그의 설명에서 나타난다. 맬러밴드에게 이러한 연약함은 하루살이의 **불완전함** 혹은 **디자인 결함**이

21　앞의 책, 81.

다.[22] 그는 "하루살이는 (극히 수명이 짧다는) 곤충으로서 불리한 속성을 가지고 있지만, 그 속성은 (희소한 연약함이라는) 유리한 미감적 속성의 근거"라고 지적한다.[23] 우리는 하루살이가 합목적적이지만 뭔가 결함이 있다는 것을 알게 되고, 이러한 불완전함에도 불구하고 아름답다는 것이 아니라, 그 불완전함 **덕분에** 아름답다는 것이다.

이러한 설명을 디자인된 대상의 평가와 비교해보자. 2004년 NDA 제품디자인 부문의 수상자는 버켄스탁 신발과 조명기구 그리고 도시바 노트북 컴퓨터 등을 디자인한 이브 베하였다. 그의 제품들은 모두 **쓸모가 있다**. 신발은 잘 맞고 샹들리에는 멋진 조명을 제공하며 노트북은 잘 작동된다. 우리는 물을 따를 수 없는 주전자나 조명을 비출 수 없는 전등처럼 **결함 있는** 디자인은 인정하지 않는다. 그러한 대상들은 부수적으로 아름다운 것에 대한 판단에서 제외된다. 맬러밴드는 개념적으로 짙은 내용이라면 그것이 부정적인 것처럼 보인다고 해도, 우리의 미적 평가에는 뭔가 **긍정적인** 기여를 한다고 생각하는 것 같다.

이 같은 내용을 앞서 가이어의 부정적인 설명과 비교해보는 것도 도움이 되겠지만, 두 가지를 혼동하지는 말아야 한다. 이미 지적한대로, 가이어에게 판단의 개념적인 요소가 "대상에 대한 우리의 판단을 완전히 결

22 물론 이것은 불완전한 것이 아닐지도 모르지만, 하루살이가 그 종을 이어가기 위해 반드시 필요한 것일 수도 있다. 하루살이는 이러한 특성을 통해 그 목식을 이룰 수 있을 것이다. 여기에서 강조하고 싶은 점은 맬러밴드에게 하루살이의 특성이 날 수 있고 오래 살 수 있으며 자손을 번식시킬 수 있는 이상적인 생물체에 견주었을 때 약점으로 인식되었다는 것이다.

23 필립 맬러밴드, "Understanding Kant's Distinction", 75.

정"[24]하지는 않는다. 상상력과 이해력은 자유로운 유희를 지속해야 한다. 그러나 부수미에 있어서는 자유로운 유희가 대상의 목적에 따라 설정된 일정한 통제 또는 제약 안에서 일어나게 된다. 예를 들면 좋은 교회의 모양을 위한 필요조건인 십자형 평면은 실제로 즐거움을 결정하지는 않지만, 교회의 형태라는 측면에서 "우리를 즐겁게 할 수 있는 것"을 제한하게 된다.[25] 그러나 이러한 제약이 주어진 대상의 결함이라기보다는 그 대상의 목적이 이루어지는 데 **긍정적인** 기여를 한다는 점과 혹시 그 제약이 부정적인 기능을 가진다고 해도 우리가 아름답다고 여기는 교회의 종류를 제한하는 정도라는 점에 주목하자. 제약이라는 형태로 나타나는 개념적인 내용은 우리의 경험 속에 들어 있는 배경이거나 단순한 전제에 불과하므로, 우리로서는 대상에 대해 무관심한 즐거움을 유발하는 자유로운 유희에 가담할 수 있는 것이다.

맬러밴드의 입장에서 보면, 우리의 즐거움은 진짜 무관심한 채로 남아 있는 것일 수도 있다. 그러나 맬러밴드가 본래의 기능을 수행하기 어려운 하루살이의 속성을 상세하게 설명하면서 보여주었듯이, 우리의 즐거움에는 대상의 목적을 추정해내는 비범한 감각이 담겨 있다. 이러한 부정적인 실제 속성들은 평가의 증거가 되는(심지어 결정적이기까지 한) 긍정적인 **미적** 속성들로 바뀐다. 그런 의미에서 §16에 대한 맬러밴드의 해석은 그를 칸트보다는 쟁월에 가깝게 한다. 즉 우리는 실제 속성에 대해 개념적으로 짙은 경험을 하게 되는데, 그 실제 속성이 결국 우리가 아름답다고

24 폴 가이어, *Claims of Taste*, 219.
25 앞의 책

판단하도록 결정하는 미적 속성이 된다. 하루살이는 희소한 연약함 **덕분에** 아름답다. 그 연약함은 하루살이의 여러 가지 약점에 의해 결정된 미적 특질이다.

더욱이 쟁월과 마찬가지로, 맬러밴드는 하루살이에 대해 상상력과 이해력이 어떻게 자유로운 유희에 관여하게 되는지는 설명하지 않는다. 짙은 경험을 하려면 그 대상의 중요한 미적 속성에 대한 특별한 지식이 필요하다. 그래서 짙은 경험은 결정적인 것처럼 보인다. 맬러밴드의 주장을 최대한 확대해서 이해한다면, 우리는 하루살이가 연약함을 은유적으로 표현하거나 재현한다는 개념적인 지식을 가지고 있으며, 그러한 지식으로부터 떠오르는 의미를 우리 나름대로 자유롭게 해석하는 것이라고 볼 수 있다. 그러나 이런 식의 이해는 하루살이에 대한 경험을 자연이나 디자인의 일상적인 대상이 아니라 표현적인 예술작품에 대한 경험과 마찬가지로 여기는 것이다. 그리고 만약 (은유적인) 연상작용에 근거를 두고 미적 평가를 내리는 것이라면, 하루살이 **자체**의 겉모양을 부수적으로 아름답다고 판단하는 것이 아니라, 우리의 경험을 토대로 생성해낸 관념을 판단하는 것이다. 맬러밴드는 우선 대상의 실제 목적이 무엇인지 살펴보고, 그 다음에 그러한 목적에 대한 지식이 어떻게 능력들의 자유로운 유희를 이끌어내게 되는지 설명했다. 대상에 대한 우리의 판단이 짙은 개념적 내용을 담고 있다고 해도 반성적일 수밖에 없다는 것이다.

결국 맬러밴드의 설명은 부수미에 대한 칸트의 정의에서 빼놓을 수 없는, 완전함이라는 개념을 송두리째 간과하고 말았다. 그는 "칸트는 의

미와 목적을 거론하며 주의를 산만하게 만들었다"[26]고 논의를 결론짓는데, 실상은 그렇지 않다. 우리가 경험한 대상에 대해 **어떤** 개념적인 내용을 알기만 한다고 해서 충분한 것이 아니며, 그 대상이 좋은 것이라는 판단도 내릴 수 있어야 한다. 버드와 앨리슨은 칸트를 이해하면서, 최소한 이러한 통찰력은 유지하고 있었다. 칸트는 뭔가 잘못되거나 결함이 있는 것들을 부수적으로 아름답다고 판단하지는 않았다. 우리는 "짙은" 개념적인 내용에 대해서도 이해해야 하지만, 칸트의 입장에서 완전성의 개념이 비순수한 취미판단에 어떤 영향을 준다고 보았는지를 이해해야 한다. 만약 이 개념을 맬러밴드가 설명했다면, 하루살이에 대한 우리의 판단을 뒷받침하는 짙은 내용이야말로, 하루살이가 **성공적인** 존재가 되게 하는 완전함에 기여하는 성질이라고 보았을 것이다. 그리고 어쨌든 어떤 대상이 완전하다는 판단을 내리려면 반성적 취미판단의 근거인 능력들의 자유로운 유희가 이루어져야 한다.

많은 이론가들이 동종의 것들 중에서 좋은 물건을 대상의 완전함으로 보는 판단과 좋음을 아름다움에 반대되는 것으로 보는 반성적 판단을 동일시하는 것 같다. 앨리슨과 버드의 설명에서도 이러한 입장을 볼 수 있다. 제프리 스카는 부수미에는 목적이라는 개념과 더불어 미감적 판단에 대한 "도덕적 제약"이 포함되어 있다고 주장하면서, 도덕적 제약과 **적당함**decorum을 연관시킨다.[27] 그는 칸트가 설명하려는 것은 "어떤 대상이 보

26 필립 맬러밴드, "Understanding Kant's Distinction", 81.

27 제프리 스카, "Kant on Free and Dependent Beauty", *British Journal of Aesthetics* 21, no. 4(1981): 357.

여주는 도덕적 제약을 간과한 채 자유미를 판단한다면, 미적 경험의 정당한 대상을 왜곡하는 일이다. 우리는 감각적인 경험만을 쫓아서는 안 되며, 도덕적으로 적당한 것에 대해서도 고려해야 한다"[28]고 지적한다. 아름다움과 좋음은 둘 다 사물의 목적이라는 개념을 포함하지만, 좋음에 대한 판단은 관심을 가진 판단이므로, 그러한 판단에서 나오는 즐거움은 (이성적인) 욕구에 따른 것이다. 칸트가 §16에서 설명하려던 바가 바로 이것이라면, 그러한 판단들에 있어서 나타나는 목적에 대한 인식이라는 측면뿐 아니라, 그 판단들이 생성시키는 즐거움이라는 측면에서도 부수미와 자유미는 달라진다. 그래서 부수미를 취미 일반의 개념과 조화를 이루게 하기는 거의 불가능하다. 이미 밝혔듯이 나는 오직 한 가지 점에 대해서만 칸트의 일반적인 분석과 다르게 §16을 해석해보려고 했는데, 어떤 대상의 완전함이라는 개념을 이해하는 다른 방법은 완전함을 좋음과 대비시켜 보는 방법이다.

칸트는 §§4-5에서 간접적으로 좋은 것과 직접적으로 좋은 것을 구별한다. 즉 "무엇을 위해 좋은 것(유용한 것)과 그 자체로 좋은 것"(§4, B10)이다. 간접적으로 좋은 것은 "어딘가에 있는 즐거움으로 가기 위한 수단으로서 즐겁게 하는 것"(§4, B13)이다. 그래서 대상의 존재에 대한 관심이 담겨 있으며, 우리를 만족시키는 목표가 나올 것이라고 생각하고 추구하는 한, 욕구도 포함하게 된다. 직접적으로 좋은 것은 "모든 면에서 절대적으로 좋은 것이다. 다시 말하면 최고의 관심을 수반하는 도덕적인 좋음(원어

28 앞의 책, 359.

는 das Gute. 앞서 말했듯이 여러 가지로 옮길 수 있으나 '선'이란 주로 '윤리적인 좋음'을 뜻하기 때문에 일반적으로는 '좋은 것' 또는 '좋음'으로 번역했다. : 역주)"이다.(§4, B13) 이러한 관심은 우리의 특정한 — 우연적이고 주관적인 — 욕구나 관심과 상관없이, 선험적으로 작용하는 순수 실천 이성의 기능이다. 직접적이거나 간접적이거나 두 경우 모두 뭔가를 좋은 것이라고 판단할 때에는 그것이 우연적인 개체로서든 이성적인 존재로서든 **우리를 위해** 좋다는 의미이다. 그래서 우리를 위해 개인적으로 뭔가 해 줄 수 있기 때문이든, 또는 이성적으로 좋은 것이기 때문이든 우리는 그것에 관심을 가지며 그것을 원한다.

그와 대조적으로, 어떤 대상의 완전함에 대한 판단은 그 대상이 동종의 것들 중에서 좋은 것이라는 판단이다. 여기에는 도덕 실천적인 이유보다 경험적인 이유가 담겨 있으며, 모든 인식판단이 그러하듯 이해에 따른 관심이 없다. 말하자면 그 대상을 원하지도 않고, 그것이 우리에게 주는 좋은 점에 대해 아무런 관심도 없어야, 대상이 나름의 목적을 제대로 완수하는지 인식적으로 판단할 수 있다는 것이다. 대상의 목적은 그 존재에 선행하여 주어진 기능이나 개념을 실현하는 것이다. 그 목적이란 우리가 그 대상에 수행하기를 바라는 기능일 필요는 없다. 여기서는 기능과 용도가 혼동된다는 점과, 도덕적인 좋음과 기능상의 성공이 혼동된다는 점이 문제였다. 우리가 원하게 되는 대상들은 우리가 추구하는 목적을 이루게 하므로(예를 들어, 돈이나 라파니처럼) 간접적이며 우연적으로 좋은 것이다. 이러한 점에서 보면, 그것들은 용도가 있는 것들이다. 그런가 하면 직접적으로 — **더 말할 것도 없이 그냥**tout court — 좋으며 그것들을 원하는 우리의 이성직인 욕구가 보편적인 대상들도 있다: 예를 들어 행복이나 건강은 우

리 모두가 바라는 것이다. 그렇지만 어떤 대상은 우리가 전혀 원하지 않을 수도 있고, 별로 좋다고 여기지도 않는 목적을 수행하면서 완전함을 과시하기도 한다. 올리브 피터가 아무리 씨를 잘 빼낸다고 해도 우리 모두가 그 도구를 (간접적으로 좋은 것으로 보고) 원하는 것은 아니며, 스커드 미사일이 탑재한 폭탄을 원하는 지점에 정확하게 투하한다는 것을 알고 있더라도 직접적인 도덕적 의미에서 그것들을 좋게 보지는 않는다. 그래서 칸트가 "좋음이 미와 결합하면 취미판단의 순수성이 손상된다"고 했을 때의 좋음이란 간접적이든 직접적이든 "목적과 합치되어 대상 자체를 위해 좋은 것"(§16, B51)과 우리에게는 좋지 않은 것을 함께 의미한다. 완전함이란 대상에 대한 우리의 인식으로 둘러싸여 있는 객관적인 개념이며, 대상의 합목적성이란 우리가 우리를 위해 (관심 있는) 사물의 좋음으로부터 얻는 욕구나 개별적인 즐거움과는 무관한 개념이다. 부수미에는 대상의 완전함과 함께 그 목적도 전제되어야 한다는 칸트의 주장은, 두 가지 — 아름다운 것과 좋은 것 즉, 미와 선에 대해 — 반성적인 판단을 하게 된다는 뜻이 아니다. 우리의 지식에 전제된 대상의 목적에 대한 개념적 내용에는 어떤 욕구나 도덕적인 문제와 상관없이 성공적인 것 혹은 그중 좋은 것으로서의 완전함이 포함되어 있다는 의미이다. 앞서 맬러밴드가 대상에 대한 우리의 반응 속에 나타나는 능력들의 자유로운 유희를 인정하면서, 더불어 포함시켜야 했던 것은 바로 이 완전함이라는 개념이다.

3

기능에 대한 평가

앞서 §16의 내용과 관련된 문제들을 되짚어보면서, 디자인에 대한 설명을 위해서는 부수미가 무엇인지에 대한 적절한 해석이 필요하다는 것을 깨달았다.

1. 부수미란 뚜렷이 구별되는 판단의 일종일 것.
2. 그 판단은 개념적으로 짙을 것.
3. 이 개념적인 짙음에는 어떤 대상이 그 목적을 성공적으로 (완전히) 수행하는 데 기여하는 긍정적인 특징이 나타날 것.
4. 그러면서도 이 판단은 상상력과 이해력에 대해, 무관심한 즐거움을 생성하는 자유로운 유희에 관여할 수 있도록 허용할 것.
5. 그리고 마지막으로, 디자인의 부수미는 예술, 자연, 또는 공예의 부수미와 구별될 것.

앞의 두 가지 필요조건은 이미 어느 정도 설명된 것으로 보고, 뒤의 세 가지 조건에 대해서는 가이어의 부정적인 설명으로 다시 돌아가서 생각해보자. (가이어가 부수미를 대상 자체에 두고, 그 대상의 목적을 지나치게 결정적인 것으로 보고 있다는) 나의 지적과는 별개로, 가이어 역시 대상의 기능적인 요소 **그 자체**가 대상의 부수미의 근거가 될 수 있다고 보지는 않는다. 가이어에게 기능 또는 목적은 적극적인 역할을 하는 것이 아니라, 그저 우리를 즐겁게 할 수 있는 형태의 종류를 제한할 뿐이다. 파슨스와 칼슨이

지적하듯이 가이어에게 기능은 "미적 즐거움의 구성 요소 중 하나로서 적극적으로 기여하기보다는… 우리가 자유로이 감상할 수 있는 형태 요소 안에서 그러한 즐거움이 일어나는 것을 제한하는 역할을 할 뿐이다."[29] 그런데 대상이 목적을 수행하는 방식의 완전함 **덕분에** 그 대상을 인정하게 된다는 해석은, 부수미를 제대로 설명하지 못하는 것처럼 보인다.

이러한 문제들이 있기는 하지만, 가이어의 설명을 모조리 무시해도 된다고 생각하지는 않는다. 그 이유는 지금까지 말해왔듯이, 그가 부수미에 대한 판단에 있어 주목하고 있는 중요한 요소 하나가 맬러밴드의 해석에서 나타나는 약점중의 하나를 해결해주기 때문이다. 그것은 어떤 대상이 그 목적을 수행하지 못한다면, 그것을 아름답다고 보지 않게 된다는점이다.[30] 예를 들면 자전거에는 어떤 필요조건들이 있다. 즉 바퀴가 두 개, 페달, 안장, 손잡이가 있어야 한다. 만약 이 중에서 하나라도 빠진다면 궁색한 자전거가 되거나 아예 자전거가 되지 못한다.(또는 외발자전거가 될 수도 있다.) 가이어가 결함이 있는 사물에 대해서는 부수적으로 아름답다고 판단하지 않는다는 점은 옳다. 그 말은 사물들을 평가하려면, 그것들이 원래 무엇을 위한 것인지 제대로 알아야 한다는 의미이다. 가이어가 자전거

29 글렌 파슨스와 앨런 칼슨, *Functional Beauty*(New York: Oxford University Press, 2008), 23.

30 유리코 사이토는 *Everyday Aesthetics*(New York: Oxford University Press, 2007)에서 고루하고 낡고 황폐화된 것을 미적으로 거부하는 이유는 이러한 사물들의 기능 저하와 관련이 있다는 점에 주목한다. 즉 제대로 작동되지 않는다면 아름답다고 판단하지 않는다는 것이다. 사이토는 그러면서도 대상들에 대한 우리의 부정적인 반응은 낡은 소파나 이 빠진 접시 그리고 유행이 지난 옷의 경우처럼 그 대상들의 기능성과 상관없이 겉모양에 대해서만 나타낸다는 점도 주목한다.(157) 말하자면, 미에 대한 판단은 사물의 기능적인 측면 못지않게 형태적인 측면에까지 미친다는 것인데, 그에 대해서는 뒤에서 설명하려고 한다.

의 본질을 위해서는 이런저런 특징들이 **필요하다**는 식으로, 이러한 요소들을 고정불변의 것으로 해석한 점이 문제다. 그래서 이 본질주의는 역사적이거나 문화적인 변화 또는 디자인 일반에 있어서 혁신을 허용하지 않는다. 예를 들어 많은 사람들이 브레이크를 자전거의 표준적인 특징이라고 생각하지만, 기어 고정형 자전거는 브레이크가 없으며 필요하지도 않다. 그리고 리컴번트 자전거(누워서 타는 자전거: 역주)에는 두 바퀴와 안장 등이 **있기는** 하지만, 보통의 직립형 자전거와는 전혀 다른 방식으로 기능이 수행된다. 그럼에도 불구하고 가이어의 본질주의적 입장을 완화시켜서 보면, 그의 설명에는 부수미에 대한 최소한의 중요한 기준이 담겨 있다. 그것은 적당한 조건 같은 것인데, 어떤 대상이 최소 필요조건에 부합되지 않으면 그것을 부수적으로 아름답다고 보지 않는다는 것이다. 우리가 자전거의 예에서 발견하게 된 것이 미의 긍정적인 원천이라기보다는 부정적인 조건이기는 하지만, 그것이야말로 조건 3에 완전히 부합한다. 여기에서 덧붙이고 싶은 것은 어떤 대상이 가진 목적의 완전함이란 그 대상을 아름답다고 보는 데 긍정적으로 기여하는 요인이라는 점이다. 그 다음으로는 어떤 대상이 다양한 방법으로 기능을 수행할 수 있다면, 그 방법들 자체가 대상에 대한 전체적인 평가의 한 부분이 되어야 한다는 점이다.

조건 4에서 알 수 있듯, 가이어는 목적에 대한 개념적 배경에도 불구하고 어떻게 능력들이 우리의 판단 속에서 자유로운 유희를 할 수 있는지 설명해주는 두 번째 중요한 의견을 개진한다. 만약 교회가 **되는** 데 필요한 기본조건만을 갖춘 교회라면 "석물의 조악함이나 기둥의 조잡한 비례 때문에 보기 싫을 것이다." 반면에 적절한 조건을 골고루 구비한 교회의 경우, "기둥의 우아함이나 스테인드글라스의 섬세함 덕분에 아름다울 것"

이다. 그는 "어떤 조건이 미의 필요조건이 될지 장애물이 될지 누가 알겠느냐"[31]고 묻는다. 가이어는 우리의 판단 속에서 어떤 사물의 최소 조건들이 일단 맞으면, 대상의 비본질적인 또는 형태적인 성질과 자유로운 유희를 할 수 있고, 거기에 대상의 아름다움이 있다고 생각했다. 한 가지 우려되는 것은 가이어가 부수미를 이러한 형태적인 성질에만 있는 것으로 해석했다는 점이다. 만약 기능이 미에 대한 판단에 긍정적인 역할을 하려면, 취미에 대한 칸트의 설명처럼 상상력과 이해력이 기능에 대한 개념적인 내용과 더불어 자유롭게 유희할 수 있다는 것을 보여줘야 할 것이다. 가이어는 대상의 형태적 요소만으로 자유롭게 유희한다고 제한함으로써 이러한 문제를 비껴갔다. 따라서 미에 대한 우리의 판단에 작용하는 완전함과 기능의 좀 더 긍정적인 역할을 찾아내고자 한다면, 가이어의 해석이야말로 경계해야 할 내용이다. 만약 두 개의 대상이 목적을 위한 조건을 똑같이 충족시킨다면 비본질적인 또는 형태적인 성질 이외에 무엇을 근거로 하나가 다른 하나보다 아름답다고 하겠는가?

스티븐 번스는 부수미에 대해 형태보다 기능에 치우치다 보면 편파적이 될 수 있다는 점을 시사하면서, 다음과 같은 예시를 들고 있다.

내가 십대의 소년이었을 때 우리 집에는 스투드베이커 자동차 시리즈가 있었다. 1958년에 나온 스투드베이커에는 유난스러운 모양의 비기능적인 옆날개가 달려 있었는데, 이 차는 파리 출신의 유명한 인더스트리얼 디자이너

31 폴 가이어, "Dependent Beauty Revisited", 357–358.

인 레이먼드 로위가 디자인한 것이다… 로위는 예리한 삼각형 모양으로 시작하는 유선형의 단순함을 유지시킴으로써 단연 돋보일 수 있었다. 포드와 셰비 그리고 캐딜락 등 비슷한 차들은 — 덩달아 옆 날개를 달아보았지만 — 실패작이 되고 말았다.[32]

번스도 가이어처럼 디자인된 대상의 비기능적인 부분은 그 대상을 아름답다고 판단하는 데 기여해야 한다고 강조했다. 어쨌든 스투드베이커는 옆 날개가 없어도 기능을 수행하는 데 문제가 없지만, 스투드베이커 디자인을 알아보는 데 옆 날개는 필수적이다. 그것은 교회에 대한 부수미의 판단에 스테인드글라스의 우아함이 필수적인 것과 마찬가지이다.

번스의 관점은 두 가지 입장에서 생각해볼 수 있다. 첫 번째는 대상의 목적에 담긴 본질적인 요소와 장식을 구분하는 것인데, 장식은 부수미에 대한 판단과 무관하다고(하지만 자유미와는 관련된다고) 주장하거나, 장식을 대상의 전체적인 미적 가치의 일부로 포함시키는 입장이다.[33] 옆 날개 장식(핀 스타일-비행기 꼬리 날개 형태를 차체 후면부에 올린 디자인, 1950년대 인기를 끌었다: 역주)은 스투드베이커를 셰비보다 높게 평가하는 이유 중 하나이므로, 스투드베이커의 부수미를 인정받기 위해 빼놓을 수 없는 요소이다. 따라서 전자는 만족스럽지 못한 설명이다. 후자는 대상의 모든 조건이 부

32 스티븐 번스, "Commentary on Forsey's 'From Bauhus to Birkenstocks'", *Canadian Philosophical Association Annual Congress*, Toronto, May 2006.

33 이것은 데이비드 파이가 *The Nature and Aesthetics of Design*(Bethel, CT: Cambiun Press, 1978)에서 택했던 노선으로, 1장에서 살펴본 바가 있다. 그는 디자인이 "쓸모 있는 물건에 쓸모없는 일을 하는" 꾸미기 또는 장식이라고 주장했다.(13)

합될 경우 부수미도 대상의 비본질적인 형태 특성으로부터 나온다는 가이어의 주장처럼 형태주의적 설명으로 보인다. 그렇지 않으면 앨리슨의 부가적 설명처럼 부수미에 대한 판단이 유용성과 장식미라는 두 가지 유형으로 양분되고 만다.

두 번째이자 내가 선택해야 할 입장은 대상의 평가에 비기능적이거나 우연적인 특징들의 의미를 받아들이는 것이다. 그런 특징들에 대해서만 주목해야 하는 것은 아니지만 그러한 특징들이 부수미의 한 부분을 이루고 있다고 인정해야 한다. 우리가 대상의 목적을 미적으로 평가할 수 있다면, 그 대상의 **스타일**을 고려함으로써 기능 수행 **방식**에 대해서도 평가할 수 있다고 보는 것이다. 그래서 부수미에 대한 설명을 최종적으로 완성하려면, 가이어가 설명하는 것처럼 부정적이지만 다소 형태주의적인 입장에서, 목적이 미의 원천으로서 좀 더 긍정적으로 기여하도록 해야 한다. 사실 가이어 역시, 후에 발표한 논문[34]을 통해 §16에 대해 다시 거론하면서, 이러한 요소들에 의해 보완될 수 있다는 점을 인정한다. 가이어는 부수미에 대해 좀 더 제대로 이해하게 된다면, (형태적인) 아름다움과 기능성이 충분히 통합될 수 있을 것이라면서 로버트 윅스의 설명을 제시한다.

윅스는 "대상에 부수미가 있다고 긍정적으로 판단한다는 것은" 그 대상이 목적을 성공적으로 수행한다는 점은 물론이고, "대상이 목적을 그처럼 훌륭하게 실현해내는 방식의 **우연성**에 대해서도 인정하는 것"이라고 주장한다. "진단히 말해서, 대상을 하나의 부수미로서 받아들인다는

34 폴 가이어, "Free and Adherent Beauty".

것은 그 대상의 '목적론적' 또는 '기능적' 스타일을 인정하는 것이다."[35] 윅스에게 어떤 대상의 목적(과 그 목적이 실현되는 완전함)은 가이어가 주장하는 것처럼 "고정된 범주"의 역할을 한다. 윅스는 이러한 대상의 목적이 그저 배경으로 존재하거나 미에 대한 우리의 판단을 구속하는 것이 아니라, "제시될 수도 있고 그럼으로써 아름답다고 인정받을 수도 있는, 좀 더 우연적이면서도 체계적인 구조들"[36]을 가진다고 설명한다.

우리가 단순히 교회는 십자형 평면이고 자전거는 바퀴가 두 개면 합목적적인 것으로 보고, 비본질적이거나 형태적인 성질인 겉모습만으로 그것의 독특한 아름다움이 이루어진다고 평가하는 것은 아니다. 그보다는 "다른 구성이나 배열을 상상함으로써 그 대상의 체계적인 구조에 담긴 우연성을 돌이켜볼 때" 그 대상이 아름답다는 것을 알 수 있도록 직접 기여하는 것은 대상의 합목적적인 구조이다.[37] 예를 들어 자전거에는 브레이크나 기어가 있을 수도 있고 없을 수도 있으므로 이러한 요인들이 운송 장치로서의 자전거의 기능을 직접 이루는 것은 아니다. 그러나 윅스라면 이러한 요소들**이야말로** 자전거의 부수미를 직접 구성하며, 자전거의 목적을 실현하는 (우연적인) 방법이기 때문에 자전거에 대한 평가에서 중요한 부분이 되어야 한다고 주장할 것이다. 그는 부수미의 판단에는 "형태가 대상의 목적을 실현한다는 전제하에 그 대상의 형태가 갖는 우연성을 반성해보고, 한 가지 목적에 대해 나올 수 있는 여러 가지 대안적인 수단

35 로버트 윅스, "Dependent Beauty", 393.

36 앞의 책, 391.

37 앞의 책, 392.

들을 비교하게 된다"[38]는 점에 주목한다. 1958년형 스투드베이커의 옆 날개는 쓸모없는 것이 아니라, 어떤 대상을 **특별한 방식**으로 창조하려고 내려진 디자인 결정의 결과물이다. 그것은 일반적인 자동차 — 셰비와 캐딜락도 굴러는 간다 — 의 기능에 직접 기여하지는 않는다. 그러나 스투드베이커를 다른 차들과 차별화하는 데 기여하며, 미적 평가의 대상이 될 만큼 독특한 물건이 될 수 있게 한다. 리컴번트 자전거가 직립형 자전거와 반대로 목적을 수행하는 방식을 보면, 목적론적인 스타일도 대상의 기능 실현에 직접적으로 적용될 수 있음을 알 수 있다. 이러한 입장의 장점은 대상의 형태적 요소 못지않게 기능적 요소도 중시한다는 점이며, 이 요소들이 대상의 아름다움뿐 아니라 완전함에도 기여한다고 본다는 데 있다.

윅스는 목적론적인 스타일에 대한 평가에도 순수한 취미판단의 경우와는 약간 다르지만 상상력과 이해력의 자유로운 유희가 포함된다는 점을 조심스럽게 인정한다. 그는 우리가 부수미를 판단할 때 "대상의 주어진 목적을 실현하는 데 적합할지를 따지면서 수많은 이미지들을 훑어본다. 각각의 이미지들은 최종적인 것이지만, (이 단계에서) 그 이미지들 중 하나라도 대상의 목적을 실현할 구체적인 방법으로 선택되지 않는다면, 상상력 안에서 자유로운 유희는 계속된다"[39]고 주장한다. 윅스는 일반적으로(가이어에게는 **미안한 일이지만**) "어떤 주어진 목적을 실현하는 '정해진' 방식은 없다"고 설명한다. 교회나 자전거 같은 대상의 목적은 "추상적인 개념"이라고 할 수 있다. 그래서 우리는 "목적을 구체적으로 예시하기 위

38 앞의 책, 393.

39 앞의 책

해, 모든 우연적인 세부 내용을 일일이 결정할 수는 없으며" 그 덕분에 우리의 판단이 결정적이거나 인식적인 것이 되지 않을 수 있다.[40] 그러나 더나아가서 부수미의 경우에는 우리가 어떤 대상을 아름답다고 판단하려면, 주어진 목적을 실현하기 위해 여러 가지 방법을 적용해볼 뿐 아니라, "실제의 대상이 어떻게 주어진 목적을 독특한 방식으로 실현하는지 직접 느껴봐야 한다."[41] 이렇든 저렇든 — 옆 날개가 있건 없건, 브레이크가 있건 없건 — 기능을 수행할 수 있다는 것이 아니라, "가능한, 그러면서도 훨씬 덜 우아하거나 [쾌적하거나 효율적인] 방식들에 비해, 어떻게 실행되는지를 느껴봐야 그 대상이 부수적으로 아름답다는 것을 알게 된다."[42]

가이어는 자유로운 유희에 대한 윅스의 해석에 비판적이다. 그 이유는 가이어 자신이 자유로운 유희를 의식적인 개념 내용을 지나치게 많이 요구하는 노골적인 비교 판단[43]이라고 해석하고 있기 때문이다. 그로서는 "실제 형태를 의식적이건 반*의식적이건 또는 무의식적이건 다른 가능한 형태와 비교하지 않고"[44] 인식능력과 상상력의 조화와 결정으로부터 동시에 자유를 "느낄 뿐"이라고 설명한다. 그렇지만 나는 윅스가 맬러밴드를 따라, 미적 경험이 개념적인 공백의 상태에서 생기는 것이 아니라고 한 점은 옳았다고 믿는다. 칸트는 우리가 대상의 합목적성을 "우리 스스로 알 수 있게"(§10, B33) (즉 의식하게) 된다는 점에 주목했다. 만약 합목

———

40 앞의 책
41 앞의 책, 394.
42 앞의 책
43 폴 가이어, "Dependent Beauty Revisited", 359.
44 앞의 책, 370.

적성 일반이 미감적 판단의 자유로운 유희를 위한 한 부분이라면, 지적 사고 작용도 그래야 한다는 것이다. 더 나아가서 만약 우리가 대상의 목적에 대해 개념적인 지식을 가지고 있다면, 그 지식은 다른 비슷한 부류의 대상들에 대한 지식과 무관한 것일 수 없다. 윅스는 이 지식이 "풍부한 경험을 바탕으로 결정될 수 있는 것이므로, 그처럼 지적으로 체계화된 형태를 알아보려면 충분한 비교를 거쳐야 한다"고 주장한다.[45] 만약 우리가 이것은 자전거일 것이라고 판단한다든지 또는 그와 비슷한 종류 중에서 좋은 자전거라고 판단한다면, 다른(더 나쁜) 자전거를 과거에 경험한 적이 있으며, 그러한 경험을 근거로 판단을 내렸기 때문이다.

 윅스는 우리가 부수미를 미 일반에 대한 칸트의 분석론과 같은 입장에서 이해할 수 있도록 잘 설명해준다. 부수미는 미감적 판단의 일부로서, 사실상 특별한 판단형식이며, 무관심한 즐거움을 준다. 부수미는 자유미와 다르다. 왜냐하면 부수미에 대한 평가에는 개념적인 지식이 어느 정도 전제될 뿐 아니라, 그 지식이 능력들의 자유로운 유희 속에서 직접 얻어지기 때문이다. 이 지식은 개개의 대상이 어떻게 목적론적인 스타일로 기능을 수행하는지에 대해 세심하게 살펴보게 한다. 그리고 우리가 주어진 사례 속에서 무엇을 아름답다고 하게 되는지 ― 결정하지 않고 ― 알게 해준다. 윅스는 우리가 대상의 기능과 형태를 함께 대하게 되면, 형태를 즐기는 것 못지않게 기능에 대해서도 미적으로 평가하게 된다고 설명한다. 우리는 두 가지가 최대한 충분하게 융화되거나 보완되었다고 보여야(즉 대상이

45 로버트 윅스, "Tattooed Faces", 363.

완전함에 가까워졌을 때) 비로소 인정하게 된다. 더 나아가서 윅스의 설명은 부수미에 대한 가이어의 부정적인 개념을 보완해준다. 왜냐하면 (a)대상의 일반적인 기능은 우리의 평가 속에 이미 전제되어 있으며(이것은 자전거이고 자전거란 어떤 것인지 이미 알고 있다) (b)무엇이든 대상의 기능 수행에 방해되는 성질이라면 미적 평가에도 부정적인 영향을 주게 된다는 점에서, 이러한 기능이나 목적은 평가에 대해 제약 조건이 되기 때문이다.

마지막으로 실제 목적을 가진 대상들과 그저 객관적으로 합목적적인 대상들 — 연필과 육각형, 교회와 말 — 에 대한 윅스의 공식에는(우리가 활용하는 개념적 내용들이 후자보다는 전자에 있어서 좀 더 복잡하고 완성되어 있다는 점을 주목해본다면) 여지가 있다. 그래서 어떤 자연 대상물의 합목적성을 특정 원인이나 디자이너에서 찾지 않더라도, 그 대상물의 목적 수행 방식이 다른 것보다 더 낫고 더 아름답다고 판단할 수 있다. 자연의 부수미와 디자인의 부수미의 차이는 **목적**의 개념은 무엇이며 그 개념이 다른 종류의 사물들에 어떻게 적용되는지에 달려 있다. 자연 대상물은 디자인된 것이 아니므로 그것에 대한 우리의 지식은 더 제한적이다. 꽃과 같은 대상이라면 자유롭게 아름답다고 판단하기가 좀 더 쉽겠지만, 말과 같은 대상이라면 그것들을 만든 조물주가 결정한 목적이 무엇인지도 모르면서 그저 합목적적인 자연의 덕분으로 돌리게 된다. 반면에 디자인된 물건에는 제작자가 생각한 특별한 목적이 있다. 그래서 만약 그것들을 부수적으로 아름답다고 판단하려면 — 그것들의 우수함뿐 아니라 미적인 평가도 하려면 — 목적이 무엇인지, 또 그 목적은 합리적이고 완전하게 수행되는지 알아야 한다. 그래서 이러한 지식 자체는 역사적으로는 시대에 따른 개별적인 분제가 되고 문화적으로는 지역적인 문제가 될 것이다. 만약 무엇이 기능

인지 가늠할 수 없는 대상이라면, 우리는 고작해야 그것이 자유롭게 아름답다는 것을 알 수 있을 뿐이다.

칸트 취미론의 전반적인 입장에서, 그리고 윅스의 공식을 충실히 따른다면, 미에 대한 판단에는 언제나 동일한 기준이 제시되어야 하는 공시적共時的 측면이 있다. 여기에서 동일한 기준이란 예를 들면, 무관심한 즐거움이라든지 인식능력과 상상력의 자유로운 유희 같은 것이다. 이것이 미 일반의 '속genus'이다. 부수미에 대한 판단 역시 목적의 개념이 전제되어야 한다는 점에서 판단의 기본구조를 뛰어넘는 문제가 있지만, 이러한 특징들을 공유한다는 점에서는 공시적 측면이 있다. 그런데 부수미에 대한 판단에는 우리가 부수적으로 아름답다고 발견한 것이 시간과 공간에 따라 바뀌는 통시적通時的 측면도 있다. 어떤 사물이 무엇을 하려는 것인지, 목적을 제대로 완수하는지 아닌지 알 수 없다면, 그것이 잘 디자인되었는지 판단할 수 없다. 목적을 제대로 수행하는지에 대한 지식은, 어떤 주어진 시점에서 무엇을 알고 있고, 사용하며, 가치를 두는지에 달려 있다. 여기에서 부수미에 대한 판단이 어떻게 우리에게 익숙한 사물들에 대한 판단이 되는지 알 수 있다. 우리는 왜 대상들이 목적을 달성하지 못했을 때보다 극도로 잘 작동될 때(완전함에 도달할 때) 더 관심을 갖게 되는지도 알 수 있다. 더욱이 부수미는 디자인에서 미적인 것의 위치를 설명하는 데 유용하다. 즉 대상이 기능을 완수하는지 확인하기 위해서는 그저 겉모양만으로 판단할 것이 아니라, 적극적으로 그 대상에 개입해서 사용하고 다루어보고 있어보아야 한다. 그리고 이러한 개입이야말로 디자인에 대한 미적 경험을 예술작품에 대한 경험과 질적으로 다른 것으로 만든다.

이제는 디자인에 대한 판단을 부수미의 또 다른 형식으로서 미술이

나 공예에 대한 판단과 구별하는 일이 남는다. 본 장의 결론을 내리기에 앞서, 이 문제에 대해 간단히 살펴보려 한다. 미술에 대한 칸트의 설명을 세밀하게 연구하는 일은 엄청나게 거대한 학문적 과업이다.[46] 여기서는 미술과 디자인의 목적에 대해서만 간략하게 살펴볼 생각이며, 공예에 대해서는 많이 언급하지 않을 것이다. 디자인에 대한 우리의 미적 경험에는 독특한 형식의 평가가 필요하겠지만, (자연은 그만두더라도) 예술과 공예에 대한 판단과 비교해서 너무 상세하게 설명하는 것은 본 과제의 목적에서 벗어나는 일이다.

4 ─────
미술과 공예

칸트의 취미 이론이 예술 철학만을 다루고 있는 것은 아니지만, 칸트는 몇 가지 세부적인 문제를 논의하기 위해 미술을 택했다. 칸트는 벨이 오해했 듯이 예술형식주의자라고 (잘못) 해석되어 왔다. 천재와 미적 개념에 대한 설명 역시 우리가 예술에 독특하고 심오한 **내용**이 있다고 판단한다는 점 때문에, 예술을 특별한 종류의 부수미로 설명하는 초기 단계의 표현이론 처럼 보일 수 있다. 예술작품은 의도를 가진 대상이며, 모종의 개념을 원

46 여기서 나는 앨리슨과 크로퍼드뿐 아니라 가이어도 염두에 두고 있다. 그러나 살림 케말의 *Kant and Fine Art*(Oxford: Clarendon Press, 1986)와 *Kant's Aesthetic Theory*(London: St. Martin's Press, 1992)를 비롯해서 수없이 많은 다른 논문들도 참조하기 바란다.

인으로 삼아 행위의 주체가 노력해서 얻어낸 생산물이다. 이는 연필의 경우처럼 실제 목적물이다. 길거리에서 알록달록한 무늬만 보고 즐거워할 때에는 나무나 태양에 대한 개념적인 지식을 배제하지만, 예술에 대한 우리의 반응은 그러한 지식을 배제하지 않는다. 이것은 회화나 조각에 대해 자유미를 판단할 수 없다는 말이 아니라, 개념적 지식이 예술에 대한 우리의 풍부한 경험을 옹색하게 설명하는 것이 될 수도 있다는 뜻이다. 말이나 자전거에 대해서는 목적과 완전함에 주의를 기울이게 되지만, 예술에 있어서는 그 의미나 내용에 대해 반응하게 된다. 예술의 의미와 내용은 "천재"의 재능으로부터 나온 산물이자, 독특한 즐거움을 얻을 수 있게 하는 근거이다. 이러한 내용 자체에 의해 "개념들이 표명되기는 하지만, 결코 구속한다거나 규정짓는다는 느낌 없이"[47] 인식능력의 자유로운 유희가 일어나게 된다. 상상력과 이해력의 자유로운 유희가 자연에 대한 순수한 판단 속에서는 자발적으로 일어나지만, 예술에 대한 판단에서도 동일한 효과를 얻으려면 치밀한 계획이 선행되어야 한다. "아름다운 예술의 산물에 담겨 있는 합목적성은 의도된 것이면서도, 마치 의도되지 않은 것처럼 보인다. 즉 아름다운 작품은 그것이 예술의 산물이라는 것을 우리가 알고 있지만, 마치 자연의 산물인 것처럼 **보여야 한다**"(§45, B179)는 다소 애매한 칸트의 설명은 바로 여기에서 나온 것이다. 자연의 산물인 것처럼 보인다는 것은 그저 그럴듯하게 보인다는 것이 아니라, 우리의 반응 속에 무관심한 즐거움을 만들어내면서도 자유미와 동일한 방식으로 마음에 감동을

47 폴 가이어, *Claims of Taste*, 357.

주는 내용이 담겨 있다는 뜻이다. 그런데 이러한 독특한 방식으로 즐거움을 생성시키는 것은 오직 미술뿐이다.

칸트는 예술의 내용에 대해 설명하기 위해 "이념(여기에서 칸트가 말하는 이념idea은 이데아라는 독특한 의미로 이해할 수 있다: 역주)"이라는 개념을 사용하여 예술의 미감적 이념과 순수 이성의 산물인 이성적 이념을 대비시켰다. 칸트의 철학 체계 내에는 우리가 생각할 수는 있지만 알 수는 없는 것들이 있는데, 『순수이성비판』의 목적은 우리가 객관적으로 알 수 있는 지식의 한계를 정하는 일이었다. 지식 너머에는 신, 자유, 정의, 죽음 같은 것이 있다고 생각할 수 있다. 그러나 지식에는 개념적인 내용과 **함께** 감각 경험에 근거한 정신적 표상이 필요하기 때문에, 이러한 이념들에 대해 결정적인 판단을 내릴 수는 없다. 아울러 우리는 이성적 이념을 경험할 수 없다. 칸트는 이러한 이념들에 대해 객관적인 실재성을 확립하려는 것은 "그 이념들에 맞는 직관이란 절대로 없기 때문에 불가능한 것을 요구하는 일"(§59, B254)이라고 경고한다. 이념들은 인간이 경험할 수 있는 범위를 벗어난다는 것이다. 이러한 점에서 이성적 이념들은 **논증할 수 없는** 것이다. 다시 말해서 이성적 이념들은 추상적으로 정의될 수는 있지만, 실질적인 내용을 가진 정신적 표상으로서 직접 드러낼 수는 없다.

미감적 이념은 이성적 이념과 대응관계를 이룬다. 칸트는 미감적 이념이란 "어떠한 특정한 생각, 즉 그것과 맞아떨어지는 특정한 **개념** 없이도, 수많은 생각을 불러일으키는 상상력의 표상"(§49, B193)이라고 규정한다. 이성적 이념은 이성에 의해 인지되지만 표상되지는 못한다. 반면에 미감적 이념은 감성적 직관(또는 정신적 표상)으로 나타난다. 칸트는 (모든 지식이 그렇듯이) 감성적 직관을 "언어로 완전히 파악하고 인지시킬 수는 없

다"(§49, B193)고 말한다. 미감적 이념은 예술적 천재의 산물이며, "단어로 규정되는 개념이 표현할 수 있는 것보다 더 많은 생각을 떠올리게 하여, 수많은 유사한 표상들이 퍼져나가도록" 상상력을 자극하는 예술작품의 표현 내용을 이룬다.(§49, B195) 미감적 이념에는 단일한 규정적 개념으로는 파악할 수 없을 정도로 직관적인 내용이 풍부하다. 이성적 이념과 마찬가지로 미감적 이념도 경험으로 인식할 수 있는 범위를 초월한다. 그런데 이성적 이념은 직관적인 내용이 부족하기 때문에 입증할 수 없는 반면, 미감적 이념은 직관적인 내용이 너무 풍부하기 때문에 **말로 설명할 수 없다.**

예술가의 행위는 "볼 수 없는 존재의 이성적 이념을 [감히] 감각적으로 구체화하려는 것이다."(§49, B194) 폴 가이어는 천국이건 지옥이건 또는 운명 같은 것이건 이성적 이념이 "예술작품의 내용 또는 주제"[48]라고 했다. 예술가가 생산하는 것은 알아볼 수 있는 경험적인 내용이 담긴 작품이다. (칸트가 제시하는 일차적인 예시는 "하늘나라의 전지전능한 왕의 속성[으로서] 발톱에 번개를 움켜쥔 주피터의 독수리이다"(§49, B195)) 그러나 실제로 가능한 일은 아니므로, 그 작품이 이성적 이념에 대한 직접적인 표상이 될 수는 없다. 우리는 작품의 내용을 정신적 표상으로 보고, 상상력을 가동시켜서 결정적인 개념을 모색하거나 보편적인 것을 찾으려고 하지만, 아무것도 결정하지 못하고 만다. 그래서 예술에 대한 반응으로, 우리의 정신적 능력들은 자유로운 유희를 하게 된다. 그런데 우리는 예술이 그저 형식적으로 합목적적인 것이 아니라 실제 목적을 기지고 있다고 판단하기 때문에 예

48 앞의 책, 358.

술은 부수적으로 아름답다. 다시 말하자면 우리는 예술이 이러한 효과를 위해 고안된 의도적인 대상물이라는 것을 알고 있다는 것이다.

이론가들 중에는 미감적 이념으로부터 예술을 은유라고 보는 이론이 나왔다고 보는 이들도 있다.[49] 사실 칸트의 설명과, 1장에서 살펴본 단토의 설명 사이에는 유사한 점이 있다. 그러나 예술이 은유적이든 아니든 칸트는 예술작품에는 독특한 내용이 있으며 이성적 이념을 묘사하는 예술작품에는 심오함마저 있다면서, 관객의 입장에서는 이를 잘 가려내야 한다고 설명한다. 단토의 설명처럼, 여기서도 마음은 주어진 표상에 맞는 개념을 발견하려고 애를 쓰다가 찾지 못하면 결국 "움직여지게 된다."[50] 이처럼 판단은 규칙을 따르면서도 자유롭게 모색하다가 반성적이 되고, 능력들은 조화를 이루면서 예술작품이 (부수적으로) 아름답다는 것을 발견하게 된다. 우리는 예술에 있어서도, 모든 요소들을 일반적인 아름다움의 속성과 일치시키려고 한다. 예술의 부수미가 자유미와 다른 점은 또다시 **목적**이라는 개념을 중심으로 돌아간다는 점이다. 예술작품은 실제의 목적물이며, 따라서 인지하게 된 내용이 바로 그 예술작품에 대한 우리의 반응이다. 디자인의 부수미와 다른 점은 이처럼 인지하게 된 내용이 목적과 완전함에 대한 지식이 아니라, 합목적적인 대상이 전달하려는 심오하고 표

49 일례로 A.T. 누엔의 "The Kantian Theory of Metaphor", *Philosophy and Rhetoric* 22(1989)와 커크 필로우의 "Jupiter's Eagle and the Despot's Handmill: Two Views on Metaphor in Kant", *Journal of Aesthetics and Art Criticism* 59, no.2(2001) 그리고 이러한 견해들에 대해 비판적 입장을 밝힌 나의 "Metaphor and Symbol in the Interpretation of Art", *Symposium: Canadian Journal of Continental Philosophy* 8, no.3(2004)등이 있다.

50 아서 단토, *Transfiguration of the Commonplace*(Cambridge: Harvard University Press, 1981), 171.

현적인 내용이라는 점이다.

우리는 예술과 디자인을 명확히 구분할 수 있으며, 이 둘과 자연미도 명확하게 구분할 수 있다. 이러한 구분은 1장에서 설명한 내용과도 부합된다. 예를 들어 자연미가(사물의 겉모양에 대해서만 관련된 것이 아니라) 자유롭지 않다면, 그 자연미는 부수적으로 아름다운 것이 된다. 우리가 눈앞의 대상에 대한 지식을 배제하지 않기 때문이다. 그러나 이러한 지식은 판단에 있어서는 오직 객관적인 합목적적 방식으로 접근하게 되기 때문에 뭔가 제약이 있을 수밖에 없다. 우리가 실제 목적물이라고 보는 디자인된 대상들은 제조되고 의도된 것이므로, 원래의 목적을 성공적으로 수행하는 (우연한) 방식이 그 대상들을 평가하는 기준이 된다. 그런데 예술과 대조적으로 디자인은 침묵한다. 디자인은 아무런 말을 하지 않으며, 표현하려는 내용도 없다. 우리가 미술을 부수적으로 아름답다고 판단할 경우에는 미술도 실제 목적의 산물이다. 그러나 미술의 경우에는 그 안에 담긴 내용의 의미를 규정할 수 없기 때문에, 능력들의 자유로운 유희를 부추기는 내용의 애매함도 함께 가지고 창조된 산물이다. 우리는 (하루살이에 대한 맬러밴드의 반응이 해석의 문제라고 했듯이) 예술작품에 대한 해석은 하지만 결정을 내리지는 못하는데, 이성적 이념과 미감적 이념의 관계에 대해 칸트가 설명하듯이, 결정을 내릴 지식이 없기 때문이다. 디자인에는 형태와 기능의 관계가 있으며, 예술에는 형식과 내용의 관계가 있다. 그러나 칸트적인 접근법을 적용해볼 때, 존재론적 의미에서는 기능이나 내용이 대상의 실질적인 속성이 아니다. 기능과 내용이란 미감적인 측면에서 사물들의 겉모양에 대해 내려지는 판단의 방식들이다.

마지막으로, 비록 1790년이라고 해도, 칸트는 공예와 미술의 차이점

을 알고 있었다. 그렇지만 칸트는 공예에 대해서는 거의 아무 말도 하지 않았다. (그 자체로 즐거운 직업인) 예술의 "자유로운" 행위와 반대되는 공예 또는 "수공"은 "돈을 목적으로 하는 것"이다. 그 이유는 공예가 "강제적으로 떠맡겨질 수밖에 없는 노동으로서, 그 자체가 불쾌한 것(걱정거리)이고 그 결과(예를 들면 품삯)에 이끌릴 뿐이라고 간주되기" 때문이다.(§43, 146) 공예에 대한 이러한 묘사는 첫째, 콜링우드의 경우처럼 부정적이다. 여기에서 "공예"란 대장일 같은 당시의 길드 직업들을 가리킨다. 둘째, 오늘날의 공예를 이해하기에는 턱없이 미흡하다. 칸트는 더 나아가서 좀 더 흥미로운 주석을 덧붙이고 있다. 예술가와 (다소 지엽적인 경우에 해당되는) 장인을 구별하려면, "이러한 직업에 요구되는 재능의 비율"(§43, 147)을 고려해야 한다는 것이다. 여기에서 참고할 점은 재능이나 솜씨에 대한 언급이다. 1장에서 지적했듯이 만약 예술과 디자인의 구별이 한편으로는 형식과 내용, 다른 한편으로는 형태와 기능의 구별이라면, 공예는 형태와 (사용할 수 있는 제품으로 솜씨 좋게 변형되는 원재료로서) **질료**의 관계로 구별될 수 있을 것이다. 공예는 손으로 만드는 것이며, 그것을 실행하는 솜씨는 공예의 아름다움을 평가하는 데 중요한 부분이다. 칸트가 "재능"을 언급했다는 것은, 그가 공예를 평가하는 데 있어서 재능을 중요한 요소로 보고 있었다는 점을 시사한다.(그가 직접적으로 공예를 평가했던 것은 아니다.)

아직까지 내가 할 수 있는 것이라고는 공예의 아름다움에 대해 규범적인 설명이 필요하다는 생각이 고작이다. 공예작품들은 실제 목적의 산물이므로, 공예에 대한 판단은 대부분 부수미에 대한 판단이 될 것이다. 사실 공예에 대한 판단에는 공예작품이 기능을 수행하는 목적에 대한 전제뿐 아니라 완전함에 대한 전제도 포함되어 있다는 것을 알 수 있다. 공

예작품은 아무런 내용도 갖지 않으므로, 칸트의 설명에서건 나의 설명에서건 예술작품과 비슷한 것이라고 할 수는 없을 것이다. 공예에 대한 미적 평가도(예술이나 디자인 그리고 자연에 있어서와 마찬가지로) 미 일반의 속屬과 조화를 이루어야 한다. 그렇지만 만약 디자인을 판단하는 것과 똑같은 방식으로 공예를 판단하려고 한다면 뭔가를 간과하고 있는 것이다. 공예에 대한 판단이 디자인에 대한 평가와 다른 점은, 손으로 실행되는 솜씨 또는 재능이 기준이 된다는 점이다.

워스의 주장을 보다 넓은 의미에서 이해해본다면, 다음과 같은 설명도 가능할 것이다. 예를 들어, 만들어진 대상의 목적은 공예에 대한 판단에 전제되어 있지만, 그 대상의 완전성은(일반적이건 어떤 주어진 여건에서건) 목적을 얼마나 잘 수행하는지에 있는 것이 아니다. 완전성은 공예가가 원하는 목표를 이루기 위해 자신의 원재료를 선택하고 변형시키는 데 얼마나 많은 솜씨를 발휘했냐의 문제라고 할 수 있다. 주어진 대상이 그 목적을 실현하는 방식의 우연적인 효과에 대해 자유롭게 시도해볼 수도 있지만, 이러한 우연성에는 어떤 개인이 어떤 원재료를 선택해서 어떻게 솜씨를 발휘하여 작업하는지에 따른 제약이 있다. 그래서 가이어의 부정적인 설명에서 나타나는 입장이 여기서도 발견된다. 즉 목적을 제대로 수행하지 못하는 것도 공예 작업물을 긍정적으로 평가할 수 없게 하지만, 기법이나 재능이 부족한 것도 그 공예 작업물에 부수적인 아름다움이 있다고 판단하기 어렵게 한다.

가이어가 예를 들고 있듯이, 두 개의 교회가 동일한 기능을 수행하고 있지만 하나는 아름답고 다른 하나는 그렇지 못한 경우를 생각해 보자. 그리고 (손으로) 조각한 기둥 장식과 수공작업을 통해 만들어진 스테인드글

라스를 생각해보자. 기둥의 엉성한 비례 때문에 보기 흉한 교회에는 (공들인) 솜씨의 정교함이 없지만, 스테인드글라스의 섬세함 덕분에 아름다운 교회는 수세공에 담긴 완전함 즉 뛰어난 재능 덕분에 부분적으로라도 아름답다고 할 수 있을 것이다. 이것은 가이어가 사례를 통해 보여주려던 바와 일치하지는 않는다. (예를 들어 예배하는 장소로서의) 목적을 충분히 수행한다고 해도, 시공을 어설프게 하면 우리의 즐거움은 줄어들게 된다.

1장에서 제시했던 것처럼 공예는 특별한 기능을 수행하기 위한 대상들을 만들어낸다는 점과 그 대상들이 나름대로의 역할을 잘 해내는지 판단할 수 있다는 점에서 디자인과 **같다**. 그러나 공예는 손으로 만들어지며, 실제로 만드는 재능과 솜씨도 판단에 있어서 중요한 요소라는 점에서는 예술과 **같다**. 칸트의 설명에 따르면, 예술의 재능과 공예의 재능 사이의 차이는 다음과 같다. "천부적인 재능"에 의해 제작된 예술이 우리의 인식능력이 자유롭게 유희하도록 촉발시켜주는 미감적 이념을 표현하는 것이라면, 공예에서의 재능은 공예가가 기능적인 대상을 창조하기 위해 원재료를 처리하는 솜씨와 창작성을 보여주는 것이라고 할 수 있다. 그리고 우리의 인식능력과 상상력의 자유로운 유희는 공예작품을 마주하면, 주어진 원재료로부터 그것을 창조해내는 개인의 솜씨를 **통해**, 그 대상이 기능을 수행하는 우연적인 방식들을 떠올리게 된다. 디자인에 대한 판단에서는 대상의 이 같은 측면에 관심을 두지 않는다. 우리가 노트북이나 자동차를 평가할 때 작업자의 개인적인 솜씨를 느끼지는 않는다는 것이다. 그리고 어떤 개인이 어떤 원재료를 어떻게 다루어서 만들어내는가에 따라 평가하지도 않는다. 디자인에서는 그 물건이 기능을 수행하는 완전함을 상대적으로 판단할 뿐, 실제로 누가 만든 것인지 모르거나 관심이 없다. 물

론 우리가 디자인을 평가하면서 디자인 작업에 사용된 재료에 관심을 갖지 않는다는 말은 아니다. 유리섬유로 만든 자동차가 금속으로 만든 것보다 덜 좋을지도 모르며, 플라스틱으로 만든 와인잔보다 크리스털잔이 더 나을 수도 있다. 그러나 재료 역시 어떤 대상이 기능을 수행하는 우연적인 방식 중 일부이며, 그래서 그 대상의 제작 이면에 존재하는 개인적인 손길을 알지 못해도 디자인에 대한 판단을 내릴 수 있다. 공예라면 이러한 손길을 간단히 무시할 수 없을 것이다. 그래서 공예는 취미 이론에 필요한 일반적인 범주와 부합되기는 하지만 자연, 미술, 그리고 특히 디자인에 대한 평가와 달리, 공예에 대한 규범적 설명에는 개개인의 솜씨가 포함된다.

5 ———
디자인의 미

이제 몇 가지 애매한 부분들을 매듭짓고, 앞에서 설명한 내용을 좀 더 확실하게 해줄 마지막 사례로 미에 대한 긴 논의를 마무리하고자 한다. 그것은 내 커피포트와 내 친구의 커피포트, 즉 두 개의 커피포트에 대한 이야기이다. 둘 다 스토브 위에 올려놓는 에스프레소 커피포트이며, 이탈리아 디자인이고, 같은 방식으로 작동된다. 물은 중간까지 채우고 커피가루는 금속제 필터에 담아, 물이 끓으면서 필터를 통해 커피원액이 내려오면 별도의 홀딩포트에 모이는 식이다. 두 커피포트의 비슷한 점은 여기까지다. 내 것은 1933년에 알폰소 비알레티가 디자인한 비알레티 모카 익스프레스를 본떠 만든 것으로, 이탈리아 가정의 주방에서 흔하게 볼 수 있다.

이 커피포트는 팔각형의 알루미늄 제품인데, 몸체에서 튀어나온 굽은 팔 모양의 검은색 베이클라이트 손잡이가 달려 있고, 꼭대기에는 베이클라 이트 꼭지가 붙어 있다. 여러 해 사용하다 보니 알루미늄은 물에 부식되기 시작했고, 마감 처리된 부분들이 무뎌지고 얼룩이 생긴 데다 안쪽에는 녹 까지 슬었다. 내 친구의 것은 알레시 사의 베브 비가노 이타가 오로인데, 스테인리스스틸 제품이며 꼭지는 놋쇠이고 몸체와 평행을 이루는 직선형 손잡이가 달려 있다. 볼록하게 돌출된 둥근 하반부에서 위로 올라갈수록 좁아지는 원뿔모양이며 놋쇠에는 약간의 세부장식이 있다. 이 포트는 스 테인리스스틸로 만들어졌기 때문에 처음 구입한 때처럼 지금도 번쩍거린 다. 용량도 내 것보다 커서 큰 컵 한 잔 분량의 커피를 낼 수 있다.

그의 커피포트는 새것처럼 번쩍이지만, 그 이면에는 아름다움을 손 상시키는 결점들이 있다. 첫째, 놋쇠가 열에 직접 닿게 되어 있어서, 손잡 이나 뚜껑에 손을 델 수 있다. 반면에 베이클라이트 손잡이는 쉽게 뜨거워 지지 않는다. 둘째, 매끈하게 곡면을 이룬 디자인이라 중간부분을 돌리기 어렵고, 특히 비누칠한 손으로는 몸체를 돌려서 분리하기가 더욱 어렵다. 팔각형으로 된 내 커피포트는 젖은 손으로도 렌치로 너트를 조이듯 쉽게 돌려진다. 셋째, 원뿔형이라 손을 넣어 세척하기가 불편하지만, 내 것은 아래쪽과 마찬가지로 위쪽도 넓어서 세척이 용이하다. 이런 사소한 불만 을 제외하면, 둘 다 훌륭한 커피포트다.(여기서 내 것만을 내세우는 편견은 없 었는지 잠시 생각해본다.) 외관상 그의 것이 더 보기 좋다는 점은 인정한다.

이 두 커피포트의 미적 가치 즉 아름다움을 판단할 때, 서로 비슷한 점과 다른 점은 우리가 디자인을 인정하게 되는 본질에 대해 여러 가지 중요한 점을 시사한다.

(1) 우선 그것들이 무엇인지, 그리고 무엇을 하기 위한 것인지 알아야 한다. 평소 커피를 즐기지 않는 사람이라면 이 작은 커피포트를 보고 어리둥절해할 것이다. 그래서 이러한 개념적 내용 없이 내려진 판단은 (자유미에 대한 판단은 될지언정) 디자인의 우수함에 대한 판단이라고 할 수 없다. 이 말은 우리의 판단을 뒷받침하는 데 필요한 개념적 지식은 문화적 또는 역사적으로 지극히 특수한 것이라는 의미이다. 커피를 내리는 방법에도 핸드드립 방식부터, 컵에 커피가루를 넣고 뜨거운 물을 붓는 방식에 이르기까지 여러 가지가 있다. 그래서 우리는 아무 커피나 마시는 사람이 아니라, 어떤 특정한 종류의 커피를 마시는 사람이어야 할 것이다.

(2) 개념적 지식이란 대상의 내용에 대한 것이 아니다. 커피 메이커는 아무것도 얘기하지 않으며, 아무런 의미도 표현하지 않는다. 대상들에 대한 지식은 최소한 그것들의 목적에 대한 것이어야 한다. 그것들이 인정을 받을 만큼 기능을 잘 수행하는지 ― 의도된 목적을 제대로 완수하는지 ― 그리고 비슷한 종류들 중에서 좋은 것인지 알아야 한다. 다시 말해서 디자인은 예술이 아니며, 예술과 같은 방식으로 판단되는 것도 아니다.

(3) 완전함에 대한 판단을 커피포트의 겉모양만으로 내릴 수는 없다. 디자인된 대상들은 어떤 일을 수행하기 위한 것이므로, 사용하거나 시험해보면서 제대로 작동되는지 그리고 비슷한 종류들 중에서 괜찮은 것인지 알아내야 한다. 커피 맛은 괜찮은가? 뚜껑은 잘 열리나? 커피가 새거나 금속 부분에 녹이 슬지는 않나? 이러한 장단점 중에는 눈으로만 봐서는 확실하지 않은 것도 있다, 그래서 디자인의 우수함을 판단하려면, 첫째는 관찰 이상의 것이 요구되며, 둘째는 미술의 미감적 판단에 비해 일상에 훨씬 더 깊이 스며들어 있어야 한다. 위의 (1)에서 설명한 것처럼 개념적 내

용을 최소화한다고 해도, 디자인을 형태적 특질만으로 판단한다면 관조적이거나 그저 시각적 감상의 대상으로 접근하는 것이지, 사용하기 위한 기능적 대상으로 보는 것이 아니다. 디자인의 진정한 아름다움에는 커피 한 잔을 짜내거나 그럴 수 있는 최소한의 기준을 넘어서까지 기능을 수행하는 완전성이 요구된다.

(4) 누가 디자인했는지 혹은 누가 만들었는지 몰라도 이 커피포트들이 의도적으로 제조된 대상이라는 것을 알 수 있다. 또는 누가 디자인했는지는 알 수 있어도 누가 실제로 만들었는지는 알 수 없는데, 이러한 정보는 그 대상들의 미적 가치를 판단하는 것과 무관하다. 내 커피포트가 오리지널 비알레티라고 해도, 그 때문에 그의 것보다 더 **나은 것**이 되지는 않는다. 알폰소 비알레티가 그것을 직접 만든 것은 아니기 때문에, 우리 앞에 있는 커피포트에서는 디자이너의 손길을 느낄 수 없다. 미술의 경우, 어떤 그림이 피카소의 작품인 줄 알았다고 해서(그 작품의 가격은 오르겠지만) 그 작품이 뭔가 나아지는 것은 아니다. 그러나 예술이나 공예라면 손으로 만들어져야 하고, 우리는 그러한 사실을 반드시 알고 있어야 한다. 왜냐하면 예술이나 공예작품을 아름답다고 판단할 때에는, 첫째는 그것을 표현해낸 천재성을 평가하는 것이고 둘째는 그것을 제작해낸 솜씨를 인정하는 것이기 때문이다. 디자인에 있어서는 이와 같은 이면의 내용을 모른 채 대상의 아름다움을 평가하게 된다. 디자인은 ─ 발상과 완성품 사이의 ─ 제작 과정과 독특한 방식으로 분리되어 있기 때문이다. 그래서 디자인은 공예가 아니며, 공예와 동일한 방식으로 판단되지도 않는다.

(5) 디자인이 우수하다고 판단하게 하는 요인들은 대상이 기능을 수행하는 **우연적인** 방식들이다. 손잡이를 베이클라이트가 아닌 놋쇠로 하겠다거나

팔각형 대신 원뿔형으로 하겠다는 결정은 (비록 어떤 형태를 갖춰야 하고, 어떤 식으로든 잡을 수 있어야 하겠지만) 에스프레소 커피포트가 **되는** 필수 요소는 아니지만, 외관상 아름다우면서도 좋은 것이 되는 데 직접 기여한다. 베브 비가노가 기능을 수행하는 데 손잡이 세부장식이 필요한 것은 확실히 아니지만, 그 장식은 베브 비가노의 커피포트를 특별하게 만드는 방식 중 일부이다. 형태와 기능은 디자인에 대한 판단에 있어서 공생관계를 유지하고 있으므로, 둘 다 주어진 대상의 아름다움에 기여한다.

(6) 디자인의 우수함을 판단한다는 것은 해당 사물에 대한 기존의 지식적인 배경에 반대하거나 비교하는 일이다. 어떤 대상이 어느 정도 성공했는지 비교할 수 있는 이상적이고 완벽한 표본으로 대상의 완전함을 평가할 수 있는 것은 아니다. 사실 완전함이란 도달할 수 있는 것이 아닐지도 모른다. 그러나 사물에 대해 제대로 된 판단을 내리려면, 기능이 실현될 수 있는 다른 우연적인 방법들을 알고 있거나 최소한 상상해봐야 한다. 그리고 그 사물의 목적을 이루기 위해 과거에 시도된 배경과 미래에 어떻게 바뀔지에 대해서도 가늠해보고 판단해야 한다. 혁신적인 디자인에 대해 높은 평가를 할 수도 있겠지만, 혁신 자체야말로 대상이 잘 작동되게 하려는 시도가 거듭되면서 나온 것이다. 지금까지 알려지지 않았거나 너무 획기적이어서, 그것이 무엇인지 또는 무엇을 하기 위한 것인지 알 수 없다면 디자인으로서 인정받기 어렵다. 비교를 통해 판단하게 되는 요소 역시 (1)에서 언급했듯이, 역사적이고 문화적으로 특화된 측면이다.

(7) 이 말은, 어떤 디자인에 대해 아름답다고 판단하려면 그 디자인 역시 우리에게 익숙한 것이어야 하며, 일상 속에서 우리와 관계가 있는 요소여야 한다는 의미이다. 식물학자의 입장이 되지 않고는 꽃이 부수적으로 아름

다운지 판단할 수 없으며, 과학자가 되지 않고는 로켓의 우수함을 평가할 수 없을 것이다. 하지만 우리는 일상적인 분야에서 그야말로 "전문가들"이므로, 대걸레나 빗자루, 찻주전자나 자전거 등 우리가 규칙적이고 적극적으로 활용하는 대상들이라면, 그것들이 부수적으로 아름답다는 것을 평가하는 문제에 있어서는 전문지식을 가지고 있는 셈이다.

(8) 대상들 간의 — 그리고 대상들과 혁신적인 것들 간의 — 차이는 형태적인 것일 수도 있고 기능적인 것일 수도 있다. 그리고 두 요소가 함께 목적을 실현하는 우연적인 방법을 통해 완전히 통합된 목적론적 방식으로 아름다움에 기여한다. 완전한 커피포트란 없다. 내 것이든 그의 것이든 기능을 적절하게(심지어 훌륭하게) 수행한다면 그것으로 충분하다. 그래서 그것들의 아름다움이 형태적인 요소만으로 결정될 것이라는 입장은 도움이 되지 않는다. 예를 들어 광택은 어떤 재료를 사용할 것인지 결정한 결과지만, 기능적인 관련성도 있다. 내 것은 커피를 빨리 만들어내지만 부식되기 쉽다. 이 커피포트들은 사용되는 대상들이기 때문에, 그들의 형태적인 요소들은 물건의 겉모양 못지않게 사용되는 방식에도 영향을 준다.

(9) 디자인된 대상의 아름다움과 무관한 요인들로는 금전적인 가치(그의 것이 좀 더 비싸지만 손가락을 데기 쉽다는 점) 그리고 수명(그의 것이 더 새 것이라는 점)등을 들 수 있다. 내 커피포트가 더 오래되었기 때문에 겉모양이나 형태의 아름다움에 흠이 있을 수도 있지만, 반드시 그런 것만은 아니다. 어떤 대상들은, 특히 나무나 가죽으로 된 것들은 연륜이 느껴질수록 더 아름답게 보이기도 한다. 하나를 생산했느냐 천 개를 생산했느냐에 따라 디자인이 더 훌륭하게 되는 것도 아니니까, 생산된 제품의 수량이나 생산수단도 무관하다. 그의 것은 이탈리아제인데 내 것은 중국제라든지, 그의

것은 장인공동체에서 만들어진 것이고 내 것은 제3세계 공장의 형편없는 근로조건하에서 만들어졌다면, 국제 교역이나 노동법에 대한 견해에 따라 대상에 대한 도덕적인 판단에 영향을 주겠지만 미감적 판단에는 영향을 주지 않는다. 그러한 근거에 의해 그의 것을 더 좋아할 수도 있겠지만, 그렇다고 커피포트 자체에 대한 미감적 판단은 아니다.

(10) 주어진 대상의 아름다움이나 우수함은 무관심한 즐거움을 불러일으킨다. 그래서 쾌적한 것이나 좋은 것에 대한 판단을 비롯해서 동일한 사물에 대해 우리가 내리게 되는 다른 종류의 판단들과 구별해야 한다. 이것은 미묘한 구별이다. 대부분의 사람들은 커피포트의 아름다움에 대해 미감적 판단을 내리지 않을지도 모르며, 대걸레에 대한 미감적 판단은 아예 하지 않을 것이다. 전자는 따뜻한 커피 한 잔의 감각적인 즐거움을 얻는 데 쓸모가 있고, 후자는 마루를 깨끗이 청소할 수 있다면 (간접적으로) 좋은 것이다. 그러나 **만약** 우리가 그러한 대상들에 대해 미감적 판단을 내린**다면** 그 판단은 무관심한 것이 된다. 내가 (그런 방식으로 커피를 내려서 마시기를 좋아하는 사람이냐에 달린 문제이지만) 당장 커피 한 잔에 대한 욕구가 없어야, 나의 비알레티 커피포트가 아름다운 디자인이라고 무관심하게 공언할 수 있을 것이다. 오한을 피하는 데는 뜨거운 목욕이 즐거운 것일 수 있고 좋은 것일 수도 있다. 이 욕조가 아름다운지 저 욕조가 아름다운지는 욕조들에 대한 지식을 가지고 내리는 판단이지만, 평가를 하는 시점에는 아무런 관심이나 욕구가 **없어야** 한다는 의미이다.

(11) 디자인에 대한 미감적 판단들은 인식된 내용이나 상황에 따라 달라지는 부분도 있겠지만 여전히 주관적이면서도 보편적이며, 아름다운 것에 대한 개인 간의 불일치가 있을 수 있다. 이러한 불일치는 "한 사람은 자유미

를 고집하고, 다른 사람은 부수미를 고집하는데, 전자는 순수한 취미판단을 하는 것이며 후자는 응용적인 취미판단을 하는 것이라고 지적함으로써"(§16, B52) 인정되거나 심지어 해소될 수도 있다. 그가 매끈한 원뿔형에 번쩍이는 놋쇠 손잡이 그리고 비례의 조화에 심취한 나머지, "당신이 손가락에 화상을 입은 줄은 알지만 그래도 내 것이 더 아름답다"고 말한다면 겉모양에 반해서 기능적인 요소는 무시하는 판단이 되고 만다. 우리가 서로 동의하지 않는 것은 다른 종류의 미감적 판단을 내리기 때문이지, 미가 개인적인 취향의 문제이기 때문은 아니다. 부수미에 대한 판단에 있어서조차 우리의 복잡한 평가에는 형태와 기능 사이의 미묘한 균형이 일치하지 않을 여지가 있다. 누군가는 놋쇠의 아름다움이 뜨거움을 상쇄시킨다고 판단하지만, 다른 누군가는 괜찮은 커피 한 잔을 위해 치러야 할 대가로는 너무 과하다고 판단할 수도 있다. 디자인의 부수미에 대한 판단은 "모든 것을 심사숙고한" 판단이며, 판단하는 사람들 나름대로 대상에 대한 모든 요소를 고려한 경험상의 문제이다. 커피를 만들어보기 전에는 그의 커피포트가 가진 결점을 알지 못한다는 점에서, 판단에 담긴 경험과 지식 못지않게 쓰임이 또다시 중요한 문제가 된다.(나는 커피포트를 살 때만 해도 알루미늄이 부식된다는 사실을 몰랐다.) 그렇지만 지식과 경험의 한계는 언제나 제한적이기 때문에, 디자인에 있어서 이상적인 비평가나 최종적인 심판관은 있을 수 없다. 완전한 에스프레소 메이커를 창조하는 데 필요한 요소를 **모두** 알고 있는 사람은 아무도 없다.

(12) 친숙함 즉, 얼마나 많이 알고 있느냐에 판단이 달려 있다는 것은, 디자인의 미가 **그 자체**로 그저 상대적인 것이라거나 미감적 판단을 내리면서 아무런 객관성도 모색하지 않는다는 의미는 아니다. 미에 대한 판단에는 그

야말로 반성적인 미감적 판단임을 보여주는 공시적인 측면이 반드시 나타나게 되어 있다. 그러기 위해서는 상상력과 지식의 자유로운 유희를 포함하면서도, 적당하게 무관심한 즐거움을 가져오는 단칭적 판단이 필요하다. 이것은 단지 아름다움이란 무엇이냐의 문제이다. 이러한 공시적인 구조 속에는 디자인 판단에 대한(그리고 모든 부수미에 대한) 통시적인 측면도 있다. 왜냐하면 우리의 삶을 이루고 있는 사물들에 대한 평가에는 형태와 기능에 대한 가변적인 개념적 지식이 전제되어 있기 때문이다. 만약 이것이 상대주의라면 매우 느슨한 상대주의라고 해야 할 것이며, 주어진 사례에 대해 누가 **판단을 내리게 되느냐**의 문제이지 무엇이 **진짜로 아름다운지**의 문제가 아니다.

(13) 이러한 판단은 디자인의 미에 대한 하나의 분석으로서, 디자인된 대상에 대해 내리는 판단의 한 가지 유형이다. 그렇다고 우리가 일상적으로 사물들을 경험하면서 내리는 수많은 평가를 배제시킨다는 의미는 아니다. 외과용 수술도구, 변기 뚫는 플런저, 대걸레 같은 몇몇 대상들에 대해서는 기능이 제대로 발휘되는지 등의 실용적인 판단만 할 수도 있다. 그리고 그것들이 실용적인 면에서 뛰어나다고 판단하게 될지도 모른다. 또 비단이불의 호화로운 느낌이나 새 차에서 나는 냄새 같은 것을 중시할 수도 있지만, 이는 즐거운 것에 대한 판단이지 아름다운 것에 대한 판단이 아니다. 그러한 판단은 물건의 목적이나 완전함에 관련된 것이 아니라 그 물건이 우리에게 가져다주는 즐거운 감각에 관련된 것인데, 이 즐거움에는 대상에 대한 지식이 필요 없다. 만약 박물관에 진열된 낯설지만 예쁜 물건을 보고 감탄한다면, 그 물건의 목적이나 기능은 모르고 그저 겉모양의 아름다움에 대한 자유로운 판단을 내리는 것일 수도 있다. 이러한 판

단들은 디자인에 대해 내릴 수 있는 또 다른 형식의 반성적 판단이다. 디자인된 대상을 경험하고 판단하는 방법은 아름다움을 미감적으로 판단하는 방법보다 더 많지만, 단언컨대 아름다움에 대한 우리의 판단은 특별한 것이다. 내가 여기에서 주장하고자 하는 바는, 우리가 디자인에 대해 나타내는 독특한 형식의 미적 반응은 부수미에 대한 판단이라는 점이다. 디자인을 미적 현상으로 대하고 평가할 때, 바로 **이런** 방식으로 판단이 이루어지게 된다. 우리가 디자인에 대해 언제나 부수미에 대한 판단으로 반응하지 않는다는 사실은 디자인에 대한 판단이 개념의 문제가 아니라 경험의 문제이기 때문이다. 벨은 어떤 물건이 미적 정서를 느끼게 하지 못한다면 예술이 될 자격이 없다고 하겠지만, 그렇다고 해서 디자인 작품으로서의 의미나 미적 감상을 위한 후보로서의 자격이 없어지는 것은 아니다. 우리는 변기 뚫는 플런저를 아름다운 것으로 여기지 않지만, 골동품 가게와 박물관에 버젓이 전시되고 있는 요강도, 옛날에는 그저 기능적인 물건이었을 뿐이다.

(14) 마찬가지로 바이스 그립, 스커드 미사일 그리고 냉동피자 역시 우리의 인정을 받을 수도 있고 아닐 수도 있다. 그러나 디자인에 대한 도덕적, 정치적, 경제적, 인식적 또는 실제적 판단은 일차적으로는 반성적 판단, 그 다음으로는 내가 주목해온 독특한 미적 평가와 주의 깊게 구별해내야 한다. 디자인은 기능적인 것이고 미술이나 공예보다 좀 더 직접적이면서도 생활 속에서 흔하게 마주치는 것이기 때문에, 이처럼 다른 평가 형식의 대상인 것처럼 보이기 쉽다. 이 점이 미학 분야에서 디자인이 소외되었던 중요한 이유 중 하나이다. 디자인과의 상호관계가 세속적이고 일상적이다 보니, 우리의 경험 속에 들어 있는 미적 성질이 감춰지게 되었고 미적

평가를 위한 후보로서의 자격이 애매해졌다. 우리는 비트겐슈타인이 말해준 대로, 디자인에 주의를 기울이지 못했다. 왜냐하면 디자인이 바로 우리 눈앞에 있는 것이었기 때문이다.

(15) 마지막으로 본 연구가 지금까지 전개되어온 바를 곰곰이 되돌아본다면, 나의 근본 목표가 디자인을 미적 현상으로 봄으로써, 미학 분야로부터 이론적인 주목을 받도록 하려는 데 있다는 것을 알 수 있다. 디자인에 대해서도 미감적 판단을 내린다는 사실에는 의심의 여지가 없다. 디자인 공모전이나 디자인 미술관이 이 사실에 대한 증거가 된다. 그렇지만 일상 속에서 디자인에 대한 미감적 판단이 더 자주 내려진다는 사실은 제대로 밝혀지거나 이론화되지 못했다. 왜냐하면 우리와 디자인의 상호작용에 있어서 특별히 미적인 측면을 이론적으로 고찰해보지 않았기 때문이다. 그렇게 하려면 디자인을 다른 어떤 미적 대상 못지않게 철학적으로 엄밀하게 살펴봐야 한다.

그런데 디자인은 다른 어떤 미적 대상과도 **같지** 않다. 공모전이나 박물관에서 극찬을 받는 유명한 고전적인 디자인 작품들에서도, 디자인의 독특함을 무색하게 하는 인위적인 처리가 여전히 눈에 띈다. 앞서 두 가지 커피포트를 예로 든 것은 예외적인 것이나 명품 또는 유명한 것보다는, 일상적이고 내재적인 것이 부수미를 경험하기에 더 적절하다는 점을 부각시키려는 의도였다.

지금까지 철학적 논거로서 디자인의 미와 디자인 존재론의 공시적 구조를 강조했지만, 디자인을 진짜로 미적 현상이자 경험 형식으로서 독특하게 만드는 것은 디자인에 대한 경험의 통시적 성질이다. 이 연구를 완

결하기 위해서는, 바로 이 부분에 우리의 마지막 관심을 집중해야 한다. 디자인과 함께 하는 매일매일의 상호작용에 직접 초점을 맞추게 되면, 앞서 논의한 이론을 공고히하는 데 도움이 될 뿐 아니라, 앞으로 철학적 미학에서 이루어질 논의를 위해서도 두 가지 중요한 의미가 있다. 첫째, 디자인을 미학적으로 이해하려면, 희귀하거나 선별된 자연이라든지 미술 또는 유명 디자인 사례들이 아니라 일상적인 대상과 경험 그리고 판단에 관심을 가져야 한다. 최근 들어 철학적 미학 분야에서도 일상적인 것을 조명해보려는 움직임이 나타나고 있으며, 이에 대해서는 다음 장에서 살펴보려고 한다. 그러나 든든한 철학적 구조 없이 일상에 관심을 두다 보면, 이론적으로 상충되는 온갖 양상들을 버티어내기가 힘들다. 우리의 이론적 연구를 위해서는 일상에 초점을 맞추어야 하지만, 중요한 것은 초점을 **어떻게** 맞출 것인가의 문제이다. 둘째, 일상적인 경험의 일부로서 디자인에 대한 이론을 정립하려는 것은 사실은 미학이 전통적으로 미학적 주제에 접근해온 방식에 대한 도전인 동시에 미학 분야를 위한 개선 방안이 될 수 있다. 우리는 디자인을 통해 미에 대해 좀 더 깊이 이해할 수 있게 된다. 그리고 우리가 인간으로서 갖는 관심사들과 미적인 것이 직접 교차하게 되는 의미 있는 방식들에 대해서도 보다 잘 알 수 있게 될 것이다. 마지막 장에서는 이 두 번째 결론에 대해 살펴보려고 한다.

4장

디자인과 일상미학

Everyday Aesthetics and Design

일상미학은 매우 최근의 연구 동향인데, 디자인 미학에 대한 내 연구와 비슷한 동기에서 시작되었다. 일상미학은 평범하고 친숙한 것에 담겨 있는 의미와 아름다움의 본질을 밝혀보고, 그것이 삶에서 값지고 중요한 부분이라는 점을 입증해보려고 했다. 최근의 일상미학 연구 방향은 두 가지 과제로 나뉜다. 우선 전통 미학의 범위와 관심을 확장해서 친숙한 대상과 일상의 경험을 미학의 연구 범위 안에 포함시키는 입장이다. 그리고 철학적 미학이 기본적으로 예술 중심적이었기 때문에, 미적인 것이 다양한 대상과 경험을 통해 우리의 삶과 직접 맞닿아 있다는 사실을 등한시했으며 철학적 미학이 다루는 범위가 너무 편협했다는 점을 비판하는 기능도 있다.

그러나 일상미학 연구의 참신함과 열정을 너무 부각시키다 보면, 철학적인 엄밀함이 결여되어 있다는 점은 가려지기 쉽다. 일상미학 관련 문헌들은 새로운 분야에 **관련된** 실제적인 이론들보다는 일상미학에 **대한** 필요성을 제기하는 데 치중하고 있다. 지금까지 가장 일관된 입장을 보인 사이토조차 자신의 과제를 "일상미학을 설명하는 이론이라기보다는 앞으로의 연구를 위한 받침돌"[01]이라고 할 정도다. 이처럼 일상미학이 제기하는 포괄적인 주장들은 대부분 비판적 평가에서 시작된다. 그런데 이 주장들은 모두 논증할 수 있는 것도 아니고, 또 모두 디자인 미학과 관련된 것도 아니다. 그럼에도 불구하고 일상미학에 대한 최근의 관심에는 철학적 미학의 시야를 넓힐 수 있는 징후가 나타난다. 이는 디자인에 대한 이론이 미학 분야에 기여할 수 있다는 점을 설명하는 데 도움이 된다.

01 유리코 사이토, *Everyday Aesthetics*(New York: Oxford University Press, 2007), 243.

다음 절에서는 첫째, 일상에 관한 미학적 주장들과 디자인의 관련성을 살펴보고 둘째, 그 주장들을 도덕적 주장들, 더 나아가 윤리적 주장들과 구별해보려고 한다. 일상미학으로서는 일상의 중요성을 미학적으로 설명하는 데 실패했기 때문에, 도덕이나 윤리 같은 다른 분야의 이론에 기대려고 했던 것이다. 만약 일상미학이 견고한 이론적 토대에서 시작했더라면, 평범한 것에 대한 우리의 관심을 정당화하기 위해 도덕이나 윤리 이론에 기댈 필요 없이 미학 자체 내에서 설명할 수 있었을 것이다.

1 ———
미학에 대한 비판

일상미학은 미학이 주제에 접근해온 전통적인 방식을 보다 근본적인 입장에서, 즉 메타-이론적으로 관찰해보려는 미학 비판에서 출발한다. 철학적 미학은 오랜 시간 많은 변화를 겪으면서도, 미술이라는 모델을 미학의 본질적인 연구 대상[02]으로 삼았다. 그래서 "미학"과 "예술철학"이 이 분야를 지칭하는 말로 함께 쓰였다. 그렇다고 자연에 대한 미적 반응이나 대중예술, 공예에 대한 미적 반응에 초점을 둔 연구들을 무시하는 것은 아니지만, 이러한 연구들조차 미술을 이론적인 모델로 삼기 일쑤였다. 토머스 레디는 "많은 미학자들이 비록 성질이 예술에만 국한되는 것은 아니라고

02 앞의 책, 13.

주장하지만, **그런** 사상가들조차 논의의 주된 관점은 예술에 두고 있다"[03]
고 지적한다. 셰리 어빈은 최근에 발표한 논문에서 이 부분에 대한 실증
적인 근거를 제시하고 있다. 즉 2001년에서 2006년까지 5년 동안 영국
의 양대 미학 저널(「*Journal of Aesthetics and Art Criticism*」과「*British Journal of
Aesthetics*」)에 발표된 논문 중 95퍼센트는 미술에 초점을 둔 것이고 3퍼센
트는 자연에 대한 것이며 나머지에 대한 내용은 2퍼센트도 채 되지 않는
다는 것이다.[04] 이 같은 사실 때문에 미학분야를 비판하려는 것은 아니다.
예술은 오랫동안 인간의 독자적인 표현 형식이자 심오한 미적 경험을 얻
게 되는 중요한 원천으로 간주되어 왔다. 그러나 예술을 박물관이나 콘서
트홀, 시집이나 예술영화만으로 제한한다면, 당대의 주류를 이루는 대중
들의 삶을 대변하는 의미 있는 분야가 될 수 없다. 예술만이 미적 경험을
위한 일반적인 기준이라고 못 박는다면 어빈이 말한 대로 대다수의 삶으
로부터 "미적인 기질을 빼앗는 것"[05]이며, 이것이 바로 일상미학이 이의를
제기하고자 하는 부분이다. 이러한 이의제기는 크게 두 가지 측면에서 이
뤄진다. 미적 경험의 전형적인 대상인 미술을 비판하는 측면과 모든 미적
경험이 미술이라는 형식으로부터 나온다고 보는 편견을 비판하는 측면이

03 토머스 레디, "Everyday Surface Aesthetic Qualities: 'Neat', 'Messy', 'Clean', 'Dirty'",
Journal of Aesthetics and Art Criticism 53, no.3(1995): 259. 사이토의 *Everyday Aesthetics*,
13에서도 인용되었다. 토머스 레디의 일상미학에 대한 새로운 저서는 곧 출판될 예정이
다. *The Extraordinary in the Ordinary:The Aesthetics of Everyday Life*(Toronto: Broadview
Press, 2012) 참조.

04 셰리 어빈, "The Pervasiveness of the Aesthetic in Ordinary Experience", *British Journal of
Aesthetics* 48, no.1(2008): 29n.

05 앞의 책, 40.

다. 이러한 비판에는 인간의 삶과 관심사로부터 멀어지면서, 철학 일반의 관심으로부터 소외된 철학적 미학에 대한 반성도 함께 담겨 있다.

미적 경험이 예술작품들로부터 생긴다고 보는 견해는 미적인 것의 범위를 지나치게 제한하는 생각이다.[06] 우선 예술작품들은 우리의 생활 환경과는 너무 동떨어져 있다. 박물관이나 미술관의 전시품들, 심포니 홀에서 연주되는 콘서트나 오페라 등을 경험하려면 일상생활을 잠시 "멈추고" 일부러 시간을 내서 색다른 예술형식을 접해야 한다. 미적인 것과 미술을 동일시하다보니 일상적인 대상들을 접하는 일은 미적인 경험의 범위에서 아예 배제하는 것이다. 학예관이나 연출전문가들은 우리를 평범하고 자연스러운 세계에서 차단하여, 정숙하고 "순수하게" 우리 앞에 놓인 대상에만 관심을 쏟도록 분위기를 조성한다. 미적 경험은 이 같은 전문가들에 의해 통제되고 관리되는 인위적 환경 속에서 일어나게 된다. 에이브럼스가 말하듯이, "예술을 규정하고 분석할 수 있는 모범적인 상황이란 감상자 혼자서, 따로 떨어져 있는 작품을 보면서… 그 작품이 표출하는 특징에 자신의 모든 관심을 그대로 쏟을 수 있는 분위기여야 한다."[07] 그 같

06 미술에만 편중하게 된 이론적 · 역사적 · 사회적 이유를 여기에서 일일이 나열하지는 않으려고 한다. 이와 관련된 배경에 대해서는 졸저 "The Disenfranchisement of Philosophical Aesthetics", *Journal of the History of Ideas* 4, no.64(2003)를 참고하기 바란다. 이러한 현상에 대한 참고할 만한 논의로는 로저 스크루턴의 "Modern Philosophy and the Neglect of Aesthetics", *Philosopher on Dover Beach*(South Bend, IN: St. Augustine's Press, 1998)와 "The Aesthetic Endeavour Today", *Philosophy* 71(1996), 마이어 하워드 에이브럼스의 "Art-as-Such: The Sociology of Modern Aesthetics", *Doing Things with Text:Essays in Criticism and Critical Theory*(New York: Norton, 1989)와 "Kant and the Theology of Art", *Notre Dame English Journal* 13(1981) 등이 있다.

07 마이어 하워드 에이브럼스, "Art-as-Such", 138.

은 경험만을 미적인 것이라고 보게 되면, 미적 경험을 할 수 있는 대상들은 점점 드물어지게 되고 일상 속에서는 찾을 수 없게 될 것이다.

예술작품은 정해진 구조 틀 안에서만 표현되도록 형이상학적으로 격리됨에 따라, 일상으로부터 더욱 동떨어지게 된다. 사이토가 지적하듯 그림은 "캔버스 한쪽 면에 담긴 시각적인 요소들"로 국한되며, 주변의 벽지나 페인트 냄새 같은 비본질적인 특징들은 모조리 배제시킬 것을 요구한다. 교향곡은 "악보대로 따르는 음만으로 이루어져 있으며", 음악당 외부의 교통 소음이나 청중들의 부스럭거림, 관람석 의자의 촉감 같은 것은 무시해야 된다.[08] 정해진 구조 틀이 그다지 확실하지 않을 경우라도 "표현 매체나 예술가의 의도, 문화적이고 역사적인 내용 등" 예술작품의 범위를 "개념적으로 이해하는 관행"은 여전히 남아 있다.[09] 정해진 구조 틀에 놓인 채, 관심이 집중되는 예술작품들은 인간의 평범한 목적이나 가치에 얽매이지 않는 독특한 형식으로 간주되었으며, 다른 의사전달 형식이나 대상보다 심오한 깊이와 의미를 가진 것으로 여겨져왔다. 그래서 아서 단토는 예술을 "인간의 편협한 관심에서 벗어난 일종의 존재론적 휴양지"[10]라고 불렀다. 예술은 일상생활의 일부가 **아니기** 때문에, 그야말로 독특한 것이며, 그러한 거리감 덕분에 예술의 독자적인 입지가 형성될 수 있었다.

08 이런 사례들을 비롯한 구조 틀에 대한 논의는 유리코 사이토의 논문 "Everyday Aesthetics", *Philosophy and Literature* 25(2001): 89에 나오며, 단행본으로 나온 *Everyday Aesthetics*, 18-22에 더 확장된 형태로 반복되어 나온다. 사이토는 여기에서 존 케이지의 음악작품 「4분 33초」를 명백한 음악상의 예외로 인정하고 있다.

09 유리코 사이토, *Everyday Aesthetics*, 18-19.

10 아서 단토, "The Philosophical Disenfranchisement of Art", *The Philosophical Disenfranchisement of Art*(New York: Columbia University Press, 1986), 9.

그러나 예술을 독특한 것으로 보는 형이상학적인 견해는 철학적 미학을 난해하고 비밀스러운 분야로 만드는 데 일조했다. 왜냐하면 철학적 미학 자체가 인간의 이해나 관심 그리고 가치와 완전히 동떨어진, 특이하고 자의적이며 비자연적인 것이고 난해한 현상들에 관여하게 되기 때문이다.[11]

미술에 대한 반응을 모든 미적 경험의 기준으로 삼게 되면, 미학이 방법론을 포기했다고 할 만한 사태는 더 심각해진다. 예술적 대상의 뚜렷한 특징들에 대해서만 주목하고, 정해진 구조 틀 바깥의 것은 완전히 무시하는 "관람형 모델"[12]은 감상자 혼자서만 관조적으로 예술을 경험하려는 전형적인 방식이다. 작품들이 스스로 말하게 하려면, "정의를 내리려고 하는 인간의 관심"을 배제해야 한다. 그래서 예술을 경험하기 위해 일상을 참고할 수도 없지만, 일상으로부터 가져다 참고할 수 있는 것도 별로 없다. 아르토 하팔라는 이러한 미적 반응 모델을 일종의 "낯섦"이라고 불렀다. 친숙하지 않은 대상이나 장소가 우리의 관심을 사로잡듯이, "예술은 일상의 흐름에서 비껴 있기 때문에 특별하게 보이는 현상의 전형적인 본보기"[13]라는 것이다. 예를 들어 바흐의 협주곡이나 베르메르에 대한 적절

11 나는 이 문제를 "The Disenfranchisement of Philosophical Aesthetics"에서 어느 정도 깊이 있게 살펴보았다.

12 이 개념은 램버트 자위더바르트의 "The Artefactuality of Autonomous Art: Kant and Adorno", Peter J. McCormick 편집 *The Reason of Art*(Ottawa: University of Ottawa Press)에서 가져왔다. 그는 "미술의 자율성을 보장하는 '미적인 것'은 수용자(감상자)와 대상이 서로 교류하는 방식의 일종이다. '미적인 것'이 중심이 되면 예술철학은 관람형 미학이 된다"(258)고 기술하고 있다.

13 아르토 하팔라, "On the Aesthetics of the Everyday: Familiarity, Strangeness and the Meaning of Place", *The Aesthetics of Everyday Life*, 앤드루 라이트와 조너선 M. 스미스 편집(New York: Columbia University Press, 2005), 40-41.

한 미적 반응이란 그 작품들을 인정하고, 만족을 얻고, 그 작품에만 있는 (의미심장하면서 심오한) 미적 특질들에 집중하는 것이다. 여기서의 만족감은 주변 대상들에 대해 느끼는 일반적 만족감과는 다르다. 그것은 미적 엑스터시와 초월성이라고 하는 만족감과 경험이다.

"실생활에 적용하거나 근거로 삼을 수 없는 미적 경험의 밀폐된 영역"[14]이 있다는 생각은 새로운 경험을 이끌어내는 단칭적인 대상들에 대한 관심과 연결되어 있다. 관람형 모델에서는 주체와 객체의 관계를 비워두거나, 심지어는 아무것도 없는 상태로 설명하기도 한다. 이 관계 속 어디에도 인간이라는 존재는 남아 있지 않다. 이렇게 대상은 인간의 일반적 가치나 감정으로부터 격리된 채, 가치와 감정에서 멀리 떨어진 "고양된 상태"로 우리를 데려간다.[15] 여기서는 미적인 것과 인간의 삶 사이의 연결고리는 아예 배제해야 한다. 그리고 인간의 관심이나 이해, 행위나 가치와 직접 연관된 모든 것으로부터 미적 요소가 제거된다. 학문으로서의 미학은 독특한 종류의 현상과 그것을 대하는 우리의 특이한 반응, 그 현상을 판단하는 내적 가치만을 다루는 편협한 분야가 되고 말았다. 미적인 것에 대해 이런 식의 개념을 고집하다 보니, 우리의 잡다한 일상사가 고스란히 담겨 있는 공예, 대중예술, 연예, 가사, 생활용품, 대부분의 자연이나 환경과 미술을 철저히 구분해야 했다.

일상미학은 미적인 것의 범위를 넓혀보려는 시도인 동시에 철학의

14 크리스핀 사트웰, "Aesthetics of the Everyday", *The Oxford Handbook of Aesthetics*, 제럴드 레빈슨 편집(New York: Oxford University Press, 2003), 765.

15 앞의 책

중요한 부분으로서 철학적 미학의 권리를 되찾으려는 시도라고 할 수 있다. 즉 미적 반응을 인식적인 판단, 도덕적이고 실천적인 결정, 일상적인 선택이나 활동과 연속선상에 있는 것으로 다루어야 비로소 미학이 우리의 관심을 충족시켜줄 필수불가결한 부분이 될 수 있다는 것이다. 사이토는 "일상미학 연구는 미적인 삶의 다양한 문제들을 진지하게 다룸으로써, 예술에 기반을 둔 기존의 철학적 미학에서 나타나는 결점을 보완할 수 있다. 일상미학은 예술세계나 예술과 유사한 대상과 행위에만 국한된 문제가 아니다"[16]라고 주장한다. 일상미학은 난해하고 비자연적인 대상을 연구하기보다는 하나하나의 경험을 통해서만 평가될 수 있는 독특한 내적 가치를 밝혀서, "뻔하다고 여겨지던 것들을 찾아내고 검토하는 일"[17]을 새로운 미 이론의 최우선 과제로 삼으려는 것이다.

2

미학의 범위 확장

이러한 비판을 배경으로, 최근 몇 년간 많은 미학자들이 미적인 것의 범위를 넓히려고 하고 있다. 이들의 공통점은 예술로부터 일상의 대상이나 경험으로 관심을 옮겨가고 있다는 점이다. 몇 가지 대표적인 예를 살펴보자. 사이토는 "펜들의 시끄러운 응원 함성, 목덜미에 내리쬐는 뜨거운 햇

16 유리코 사이토, *Everyday Aesthetics*, 243.
17 앞의 책, 5.

별, 핫도그 냄새" 같은 야구경기의 미적 특질에 주목한다. 이 모든 것이 선수들의 움직임과 게임 자체의 치열한 경쟁 못지않게 전체적인 미적 반응의 한 부분으로서 의미가 있다는 것이다.[18] 어빈은 길거리의 "진흙탕과 타이어 자국이 만들어낸 다양한 색"이나 고양이를 쓰다듬으며 맡는 냄새와 느낌처럼 "특별한 순간과 장소적 경험"에 미적 특질이 있다고 설명한다.[19] 어빈이 일상의 문제에 주목한 이유는 무척 단순하다. "중요하지 않다고 무시하다 보니 감상할 능력마저 사라진, 일반적인 즐거움이 사실 더 가치가 있다"는 것이다.[20] 크리스핀 사트웰은 "거의 모든 사람에게 공통된 일"이지만, 일반적으로 예술로 보지 않는 "미적 요소"를 가진 사물의 범위에 장신구, 소소한 장식품, 잔디밭과 정원, 요리법, 웹사이트, 텔레비전 등을 포함시킨다.[21] 토머스 레디는 미학 관련 문헌에서 외면되는 "깔끔한", "잡다한", "깨끗한", "더러운" 등과 같이 보통 미술의 속성이지만 일상의 대상이나 행위로 더 자주 언급되는 특질들을 강조한다.[22]

대부분의 일상미학 이론가들은 일상에 대한 미적 경험을 도덕적 경험과 판단 혹은 넓은 의미에서의 윤리와 연결해보려고 한다. 예를 들어 사이토는 "처음에는 사소하고 무시해도 될 만큼 하찮게 보이는 일상적인 것들이… 심각한 도덕적, 사회적, 정치적 그리고 환경적 결과를 초래하곤 한

18 앞의 책, 19.

19 세리 어빈, "Pervasiveness of the Aesthetic", 30-31.

20 앞의 책, 40.

21 크리스핀 사트웰, "Aesthetics of the Everyday", 763.

22 토머스 레디, "Everyday Surface Aesthetic Qualities", 259.

다"고 주장한다.[23] 그리고 지각 경험에서 나왔지만 미감적이면서도 심오하고 도덕적인 의미를 함축하고 있는 "도덕적-미적 판단"에 대해, 자신의 논문 한 장 전체를 할애해서 다루고 있다.[24] 어빈은 "일상의 미적인 측면들은 도덕적으로 선한 행동을 하도록 영향을 준다는 점에서 도덕적인 측면과 연관성이 있다"고 주장한다. 예를 들어, 삶의 미적 특성에 관심을 가지면 "지나친 욕심을 부리다가 나쁜 결과를 초래하게 되는 경우를 줄일 수 있다"[25]는 것이다. 사이토와 어빈은 우리가 미적 선택을 하거나 즐거움을 느끼는 데에는 환경 윤리적인 면이 작용한다고 보고 있다. 로저 스크루턴은 일상에 대해 관심을 가지면 "일상적인 대상에 도덕적이거나 사회적인 의미를 부여하여, 인간이 살아가는 삶 속에서 보게 된다"[26]면서 보다 포용적인 입장을 취한다. 아널드 벌리언트는 일상을 토대로 "아무런 경계 없이, 본래의 자리에 있다는 느낌을 주는 사회적인 미"[27]를 주장한다. 그리고 친숙한 것의 실존적 의미에 관심을 두는 아르토 하팔라는 "일상성 또는 일상미학에 대해 이야기하면서, 삶의 윤리적 측면과 미적 측면을 엄격하게 구분하기란 어렵다"[28]고 솔직하게 털어놓는다. 벌리언트나 스크루턴과 마찬가지로, 우리의 미적 반응에서 이러한 대상들과 경험들이 삶

23 유리코 사이토, *Everyday Aesthetics*, 6.

24 앞의 책, 208. 논문 5장에서 도덕적-미적 판단에 대해 상세하게 논의하고 있다.

25 셰리 어빈, "The Pervasiveness of the Aesthetic", 41-42.

26 로저 스크루턴, "In Search of the Aesthetic", *British Journal of Aesthetics* 47, no.3(2007): 246.

27 아널드 벌리언트, "Ideas for a Social Aesthetic", 라이트와 스미스의 "Aesthetics of Everyday Life", 33.

28 아르토 하팔라, "Aesthetics of the Everyday", 52.

에 대해 갖는 의미를 떼어놓고 볼 수는 없다고 생각했기 때문이다. 미적 경험은 일상적인 의사결정이나 행위와 늘 함께한다. 따라서 일상미학은 미술과 미적인 것, 낯선 것과 친숙한 것 사이의 어중간한 자리를 벗어나서, 미적 경험의 윤리적 문제로 돌아오게 된다.

이러한 두 가지 폭넓은 동향, 즉 미학에 대한 비판과 미학의 확장을 위한 요구는 평범한 경험이나 일상적인 대상들과 우리 사이의 상호작용에 대해 철학적 관심을 좀 더 가져야 한다는 생각에서 비롯되었다. 그런데 최근의 일상미학 연구는 다른 철학분야 못지않게 다양한 관점에서 이루어지고 있으며, 지금까지 설명한 디자인 이론과도 첨예하게 갈라진다. 다음은 최근의 일상 이론가 두 사람의 연구를 살펴보려 한다. 유리코 사이토를 통해서는 일상미학 운동의 미적 요구들을 고찰하고, 아르토 하팔라를 통해서는 미적인 것과 윤리적인 것이 어떻게 서로 교차되어 왔는지를 확인할 것이다. 또, 그들의 주장에 담긴 구조적인 약점들을 조명해보고, 이 약점들이 준엄한 미의 철학을 토대로 삼지 않았기 때문에 생긴 결과라는 점을 입증해보려 한다. 미학에 대한 그들의 비판은 가치 있는 일이지만, 미학 분야의 진보를 이룰 토대마저 남기지 않고 전통을 완전히 묵살한 것은 잘못이다. 궁극적으로 일상미학은 미적인 것이 우리의 삶에서 차지하는 독특한 역할을 간과했기 때문에, 평범한 경험의 중요성을 설명할 근거가 없었을 것이다.

2.a. 사이토: 행위, 즐거움, 불확정성

유리코 사이토의 『일상미학』은 이 분야를 새롭게 부각시킨 최근의 연구이다. 철학적 미학의 확장을 위해 사이토가 모색한 방법 중에는 특히 관심

을 끄는 세 가지 주장이 있다. 첫 번째는 미적 경험의 범위에 관찰만이 아니라 **행동**을 포함시켰다는 점이다. 일상미학 운동이 주장하듯, 예술 중심적인 미학은 자유로운 관조를 통해, 미적 대상만의 특징을 좀 더 잘 평가하려고 했다. 사이토는 일상에서 "관람자가 예술에서 얻게 되는 경험보다는 청소, 폐기, 구입 등"의 행동을 비롯한, 온갖 방식의 "일상적인 결정과 행동을 유발시키는 반응"[29]을 미적 경험에 포함시키고자 했다. 이것은 대단찮게 보일지 모르지만 사실은 매우 극적인 진환이라고 할 수 있다. 지금까지는 미적 경험이 ─ 예술 대상의 지각 특성이나 심지어 자연의 아름다움에 대해서도 ─ 순전히 반응으로만 나타난다는 식으로 설명되었다. 더욱이 철학적 미학은 미적 경험 중 일부는 그 자체가 행위라는 점에 대해 제대로 고려한 적이 없었는데, 사이토는 특히 이 점을 부각시키고자 했다.

사이토는 일본의 전통 다도를 예로 들고 있다. 다도에서 미적으로 관계되는 것은 "돌로 된 그릇에 물을 채우며 기다리기, 정원의 수목에 물 뿌리기, 여름에는 시원한 느낌을 주고 겨울에는 온화함을 주는 도구나 장식물 배치하기, 가끔씩 나무나 돌, 그릇에 쌓인 눈을 쓸거나 털어주기"[30] 등이 있다. 차를 만들고 마시기 전의 준비 과정에 불과한 모든 미적 행위들이 다도의 의식 자체가 되는 것이다. 다도의 경우에는 고도로 미화된 관습이지만, 사이토가 반응보다 행위에 주목하고 있다는 점은 좀 더 일상적이고 평범한 경우와 비교해 보면 분명하게 드러난다. 즉 자연미의 미학은 숲길 걷기나 햇볕이 내리쬐는 해변 거닐기, 바닷가에서 조개 줍기처럼 우

29 유리코 사이토, *Everyday Aesthetics*, 10-11.

30 앞의 책, 236.

리에게 미를 전달하거나 미를 구성할지도 모르는 행위는 도외시한 채, 꽃, 산, 조개껍질 등과 같은 것들에 대한 우리의 반응만을 강조해왔다. 우리는 (간혹 그럴 때도 있지만) 그저 우두커니 산을 바라보고 서 있는 것이 아니며, 걷는 것 자체도 미적 경험 행위로 받아들이거나 미적 경험을 의도한 행위로 받아들이고 있다.

사이토는 한층 더 평범한 입장에서 "황폐해진 건물이나 온통 녹슨 자동차, 더러워진 옷감을 보면 안타까운 마음이 들어 수리하거나 청소하거나 혹은 폐기하고 싶어 하는 것이 일반적인 반응"[31]이라고 설명한다. 다도에서 손님을 맞을 준비가 미적 행위이듯이, 사이토에게 청소와 수선은 그 자체가 미적인 행위이다. 여기에서 주목할 점은, 우리 앞에 놓인 채 감흥을 기다리는 성질로서의 **미**가 아니라 미적인 특성이 있는 경험으로서의 **미화**라고 할 수 있다. 셰리 어빈도 행위라고 하는 미적 요소에 관심을 보이는데, 그녀의 일상 목록에는 고양이 쓰다듬기뿐 아니라 "샤프펜슬로 가르마를 타거나 가려운 부분 긁기", 오른쪽 손바닥 안에서 결혼반지 빙빙 돌려보기까지 포함되어 있다.[32] 이런 일들은 추하거나 지저분하던 것을 아름답게 만든다는 의미에서의 미화가 아니라, 이전에는 하찮게 여겼을 행동을 통해 **아름답게 만든다**는 의미에서 **미화** 행위를 보여주는 예가 된다.

미학의 범위가 대상에서 행위로 옮겨가면서 청소, 산책, 쓰다듬기, 긁기 등도 미적인 것을 구성하는 요소로 폭넓게 받아들여졌다. 모든 평범한

31 앞의 책, 51.

32 셰리 어빈, "The Pervasiveness of the Aesthetic", 31.

행동들이 미적 특성을 갖고 있다거나 미적 경험의 일부라고 당당히 주장할 수 있게 되면서, 어떤 특정 대상에만 미적 특성이 있는 것으로 보지 않게 되었다. 이처럼 미적인 것의 범위가 넓어진다는 것은 디자인된 인공물을 겉모양만으로 이해하는 것이 아니라는 점에서, 나의 디자인 개념과 상통한다. 사이토는 "의자를 구매할 때 모양과 색을 살펴볼 뿐 아니라 질감과 안락감, 안정감 등을 알기 위해 의자의 직물커버를 만지거나 앉거나 기대거나 움직여 보면서 경험한다"[33]고 설명한다. 이미 살펴본 대로, 디자인된 대상에 대한 이해는 그것을 **사용해 보았는지 아닌지**에 따라 크게 좌우된다. 사실상 똑같아 보이는 두 개의 의자라도 더 안락한 것과 그렇지 않은 것이 있기 마련인데, 이러한 사실은 겉모양만으로는 알 수 없으며 실제로 만져보고 경험해봐야 알 수 있다. 이렇게 디자인에 대한 미적 경험에는 미술을 관람하는 것과는 달리 행위라는 요소가 포함되는데, 그것은 일상미학에서도 마찬가지다. 그러나 디자인에서의 행위는 사이토나 어빈이 말하는 경험보다 좀 더 좁은 의미로 해석되어야 한다. 예를 들면, 나는 빗자루를 사용하는 행위 자체에 관심이 있는 것이 아니라 빗자루를 사용하는 것이 그 빗자루를 디자인된 대상으로 평가하는 데 어떻게 기여하는가에 관심이 있다. 디자인에 대한 판단에는 물건들을 사용하는 행위가 포함되며, 부분적으로는 그러한 행위가 판단에 영향을 미친다. 그러나 디자인미학의 범위는 행위에만 국한되지 않는다. 이와 같은 행위의 의미에 대해서는 아래에 다시 설명하려고 한다.

33 유리코 사이토, *Everyday Aesthetics*, 20.

행위를 강조하는 사이토의 두 번째 주장은 일상에 대한 미적 경험이 시각과 청각 같은 "말초distal"감각으로 한정되어서는 안 되며, 후각, 촉각, 미각, 그리고 직감 같은 "기저proximal" 감각을 포함해야 한다는 것이다.[34] 예술-중심적인 미학에서 "기저" 감각들은 감상과 무관한 것으로 여겨진다. 예술은 대개 보는 것 아니면 듣는 것(때로는 둘 다)이기 때문이다. 말초 감각들이 이 같은 특권을 갖게 된 것은 부분적으로는 인식이나 지적 행위에서 청각이나 시각이 전통적으로 해온 역할 덕분이며, 육체적인 즐거움에 가까운 미각, 후각, 촉각보다 "상위의" 감각처럼 취급되기 때문이다. 사이토는 "시각적 이미지와 음향은 합리적인 기준에 따라 정돈될 수 있으므로, 객관적 분석이 가능하다"고 인정한다. 그에 비해 기저 감각들은 "지적인 분석을 허용하기에는 지나치게 본능적이고 동물적이며 정제되지 않는 것"[35]으로 간주되었고 미감적인 것이 아니라며 무시되었다는 것이다.

사이토가 우려하는 바는 이러한 상위의 감각만으로 경험되는 대상들의 집단이 특권화되면서, "일상의 미적인 측면을 대부분 간과하게 되었고"[36] 미학 분야 자체로서는 결국 엄청난 부담을 안게 되었다는 것이다. 그런데 미학 분야가 간과한 것은 일상의 경험만이 아니다. 만약 자연미의 한 형태로서 산을 감상하려면, 실제로 그 산속을 걸어봐야 할 뿐 아니라 경험과 관련된 감각으로서 (최근의 산사태로 오솔길에 여기저기 떨어져 있는 소

34 "말초"와 "기저"라는 용어는 사이토의 연구에서 나온 것이 아니라, 글렌 파슨스와 앨런 칼슨이 사이토의 주장에 대해 토론한 *Functional Beauty*(New York: Oxford University Press, 2008), 176-177에 나온다.

35 유리코 사이토, *Everyday Aesthetics*, 22.

36 앞의 책

나무 가지의) 냄새와 (근처 골짜기에서 산사태로 간간이 우르릉거리는) 소리까지 포함되어야 한다. 두 감각 모두 그날의 산책길에서 위험을 느끼고 전율하게 하며, 자연의 힘에 대한 외경심과 장엄함을 경험하게 한다. 그와 마찬가지로 자나 스터박의 〈식욕 없는 백피증 환자를 위한 살코기 의상〉을 감상하려면 어쩔 수 없이 고기가 썩으면서 풍기는 냄새까지도 포함해야 할 것이다. 다른 미학 분야에서는 기저 감각들이 사이토의 주장만큼 무시되지 않았다. 그럼에도 불구하고 일상미학이 기저 감각을 강조하는 이유는 우리가 이성적이고 지성적인 존재일 뿐 아니라 물질적이고 감각적인 존재이므로, 즐거움의 형식 중 하나인 미적 경험을 반쪽짜리 모델만으로 이론화해봐야 아무 소용 없기 때문이다.

기저 감각에 주목하는 것은 디자인에 관련된 일이기도 하다. 디자인된 인공물을 감상하고 평가하려면 직접 사용해봐야 하는데, 거기에는 앞서 사이토가 의자를 예로 들어 설명한 것처럼 보고 듣는 것 이상의 감각이 포함되어 있기 때문이다. 화훼 전시에서 꽃들의 향기가 없으면 제대로 된 감상이 아니듯, 디자인된 대상으로서 차량용 방향제를 평가하려면 우선 냄새부터 맡아봐야 할 것이다. 사이토는 나이프의 미적 가치에는 "시각적인 특성뿐 아니라 쉽게 물건을 자를 수 있는지 손에 쥐어지는 느낌까지 포함된다. 감각적인 측면은 사용을 통한 느낌에 주로 작용한다"[37]고 주장한다. 그래서 나이프를 미감적으로 충분히 경험하려면 직접 손에 쥐고 살아봐야 한다는 것이다. 즉 최소한의 기저 감각도 써보지 않고, 그 나이

[37] 앞의 책, 27.

프의 디자인이 훌륭하다고 결론을 내릴 수 없다.

　이에 대해 디자인이 일단 미적 대상으로서 높은 평가를 받게 되면, 미술관과 화랑에 자리를 잡게 된다는 사실을 들어 반박할지도 모른다. 미술관 같은 장소에서는 디자인된 물건들을 감상하려면 그저 바라보기만 해야 한다. 이 경우에 디자인된 물건들은 진열장 속에서 명예로운 예술작품의 대우를 받으며 예술처럼 관조되는데, 결국 진열된 대상들을 경험해야 한다고 우기는 일이 되고 만다. 이렇게 사이토의 주장은 벽에 부딪힌다. 즉 미술관이나 화랑의 전시로는 "예술과 일상의 경계를 허물지 못하는데" 그 이유는 [이러한 대상들을] 일상 속에서 앉거나 자르거나 착용하면서 "경험할 수 없기"[38] 때문이다. 작품전이나 디자인 공모전에서 우수작을 선정하려면, 심사위원들이나 학예연구관들은 그 물건들을 성공적인 디자인으로 결정 내리기 전에 먼저 그 물건들을 만든 원래 의도에 따라, 만져보고 냄새 맡아보고 조작해보고 앉아보고 사용해봐야 한다. 간혹 디자인이 예술과 비슷한 지위를 차지할 수도 있지만, 디자인은 어디까지나 일상의 일부이다. 그리고 디자인에 대한 평가는 친숙하고 평범한 조건 하에서 우리의 모든 감각을 동원함으로써 내려질 수 있다.

　만약 미적인 것의 범위를 확장시켜서 기저 감각의 경험까지 포함하게 된다면 철학 분야로서는 인간의 경험이나 지각의 범위에 보다 전체론적인 관심을 가지게 될 수도 있겠지만, 여기에는 위험 요소도 있다. 즉 미적 경험이 그저 일반적인 육체적 즐거움으로 전락할 수도 있다는 점인데,

38　앞의 책, 20n. 28.

미적 경험과 육체적 즐거움은 서로 구별되어야 한다. 만약 미적 즐거움이 감각을 통해 일어나는 것이라면, "운동이나 목욕, 레모네이드 마시기나 성행위"[39]의 즐거움까지도 모두 (일상적인) 미적 경험으로 봐야할 것이다. 파슨스와 칼슨은 『기능미』에서 이것을 미적인 것의 개념에 대한 귀류법 reductio ad absurdum(어떤 명제가 참임을 증명하기 위해, 그 명제의 결론을 오히려 부정하고 그 부정을 위한 가정이 모순된다는 점을 보임으로써, 결국 그 본래 명제의 결론이 옳다는 것을 간접적으로 증명하는 방법: 역주)이라고 보았다.[40] 레모네이드를 마시는 것이 즐거운 일일 수는 있지만, 그것이 아름답거나 미적으로 의미 있거나 심오한 일이 될 수도 있을까? 그들은 "미적인 것과 육체적인 즐거움을 개념적으로 구분하는 것은 철학에서도 계속 이어져온 일이며, 일반적인 언어적 관행의 한 부분"[41]이라고 지적한다. 그런데 역사적으로 이해되어온 철학적 미학 분야를 확장해야 한다고 가장 신랄하게 주장해온 입장에서 철학적 미학의 전통적인 관행을 거론하며 그러한 관행을 유지하자고 한다는 것은 말이 안 된다. 파슨스와 칼슨은 이러한 도전 앞에서 기저 감각보다 상위에 있는 말초 감각에 미적 경험의 원천이 있다며 물러선다. 그러나 이러한 생각은 경험에 포함되는 감각들과 그 경험**으로부터 나오는** 즐거움을 혼동한 것이다. 즉 그러한 즐거움과 보다 포괄적인 종류의 미각적, 관능적, 육체적 즐거움은 다르다고 보면서도 미적 경험에 기저 감각을 포함시켰다고 볼 수 있다. 사이토와 어빈은 이러한 혼동에 빠지고

39 글렌 파슨스와 앨런 칼슨, *Functional Beauty*, 178.
40 앞의 책, 180.
41 앞의 책, 185.

말았다. 예를 들어 사이토는 사과 한 알에 대한 "전형적인 경험"을 이와 같이 묘사한다. "완벽하게 둥근 모양과 미묘한 색깔"을 보는 것에서부터 시작해서 손에 "잡히는 단단한 무게감과 부드러운 껍질"을 느끼며 "한입 베어 물었을 때 아삭하는 소리와 … 달콤한 사과즙이 입안으로 흘러들어 온다."[42] 그러면 이것이 미적 경험인가 아니면 단지 누군가 사과를 맛있게 먹은 주관적인 쾌락의 (미각) 반응인가? 혹은 어느 쪽인지 구별되지 않은 채 양쪽 모두에 조금씩 관련된 것인가? 사과 한 알에 대한 "전형적인" 경험이라는 사이토의 설명은 어떤 의미인가? 우리는 모두 사이토가 나열한 것과 같은 종류의 관심을 가지고 사과를 먹을까? 어빈의 예시도 마찬가지다. 연필로 머리를 긁는 것은 가려움을 해소하는 기분 좋은 육체적 감각인가 아니면 책상에 앉아 일하는 중에 꼼지락거리는 모양새인가? 어빈의 설명 그 어디에도 이 행위가 특별히 미적이라는 점이 나오지 않는다.

만약 일상미학이 철학 분야의 정당한 한 부문으로 인정을 받으려면, 그리고 철학 분야의 관심을 미술로부터 좀 더 광범위한 인간의 미적 경험에 대한 연구로 돌리려면, 맛있는 것, 편안한 것, 섹시한 것, 그리고 육체적으로 즐거운 것들과 구별되는 것으로서, **미적인** 것이 무엇인지에 대한 든든한 개념이 뒷받침되어야 한다. 크리스토퍼 다울링은 어빈과 사이토의 연구에 대한 최근의 논평에서, 이들의 설명에는 "'미적 가치'와 '즐거움'을 애매하게 얼버무림으로써, 미적인 것을 사소하게 만들어버릴… 심각한 위험이 있다"면서 나의 우려를 그대로 되풀이하고 있다.[43] 이러한 우려

42 유리코 사이토, *Everyday Aesthetics*, 20.

43 크리스토퍼 다울링, "The Aesthetics of Daily Life", *British Journal of Aesthetics* 50, no.

는 미적인 것이 ─ 경험으로서, 대상으로서, 그리고 즐거움의 일종으로서 ─ 진짜로 포함하는 것이 무엇인지 문제의 정곡을 찌른다. 그것은 일상미학이 해결해야 할 문제이다. 이에 대해서는 나중에 다시 살펴보려고 한다. 아름다운 것에 대한 경험에 기저 감각들을 사용할 수도 있다. 하지만 칸트가 쾌감을 주는 것과 아름다운 것의 개념을 구별했듯이 육체적인 즐거움과 미적인 즐거움도 엄격하게 구별되어야 한다. 일상에 대해 관심을 둔다고 두 즐거움 사이의 구별이 무너지게 되는 것은 아니다. 그러나 둘 사이의 구별이 유지되려면, 지엽적이거나 개별적인 육체적 경험들은 미적 경험의 범위에서 제외되어야 할지도 모른다.

사이토의 세 번째 주장은, 부분적으로는 앞서 두 가지 주장에 대한 결론이 된다. 일상에서 겪는 미적 경험과 예술적 경험에는, 둘 사이를 구별할 정해진 틀이 없다. 일상적인 미적 경험에 어떠한 경계가 있다고 해도 우리가 모든 감각을 적극적으로 사용하게 되므로, 경험의 대상들은 그 경계 밖으로 나올 수밖에 없다. 그 덕분에 이러한 경험의 대상들이 더 풍부해지기는 하지만, 예술에 비해 주목을 받지 못하는 이유이기도 하다. 일상에서는 대상의 적당한 범위를 정하는 개념이나 관습상의 동의가 없기 때문에 비예술적 대상은 "'정해진 틀이 없으며', 우리가 그것을 미적 대상으로 만들어내는 창조자가 된다. 정해진 틀이 없다는 비예술적 대상의 특성 때문에 치러야 할 미적 대가는… 일상 속에서 적절한 미적 대상을 만들어내도록 상상력과 창조성을 발휘함으로써 보상받는다."[44] 사이토는 일

<hr />

3(2010): 226.

44 유리코 사이토, *Everyday Aesthetics*, 19.

상 행위와 평범한 사물이 무엇인지 미리 결정된 범위가 없다는 것이야말
로 전통 미학으로서는 허락받지 못했던 자유를 얻을 수 있는 길이라고 보
았다. 무엇이 미적인 대상이 될지는 예술 전문가가 주도하거나 결정하는
것이 아니라, 경험 ― 그리고 경험하는 주체 스스로 ― 에 의해 정해진다.
"결국 우리 나름대로의 상상력, 판단력 그리고 미적 취미에 자유롭게 의
존하게 된다."[45] 이러한 설명은 예술이 창작자의 의도적인 행동에 의해 경
계가 정해짐으로써, 형이상학적으로 고립되는 일이 생기지 않도록 효과
적으로 막아준다. 또한 우리는 이러한 "천재"의 산물을 바라보기만 하는
관람자가 되기보다는, 미적 즐거움을 만드는 창작 과정에 적극적으로 참
여한다. 그로 인해 주체와 객체의 관계는 좀 더 포용적이고 친밀해지며 더
욱 생생해진다. 정해진 틀이 없다는 점은 일상미학에서 필수적인 전제조
건이다. 왜냐하면 미적 경험에 대한 경계가 무너지지 않고서는 야구경기
관람이나 머리 긁기를 한 번 잘했다고 완벽한 미적 경험을 했다고 볼 수
없기 때문이다.

　이러한 해결방안에는 희생도 따르는데, 파슨스와 칼슨은 그것을 "불
확정성의 문제"[46]라고 불렀다. 미적 평가의 대상을 정할 자유가 있지만,
동시에 "평가 규범의 문제는 애매해지고 만다. 즉 일상에 대한 미적 반응
이 어떻게 옳다는 평가를 받는지 또는 그와 관련해서 뭔가 의미 있는 논
의가 어떻게 전개될 수 있을지 알기가 어려워진다는 것이다."[47] 정해진 틀

45　앞의 책
46　글렌 파슨스와 앨런 칼슨, *Functional Beauty*, 54.
47　앞의 책, 55.

이 없다는 점과 불확정성에는 주관성과 미적 상대주의의 문제가 수반된다. 사이토에게는 야구경기의 미적 즐거움에 핫도그의 냄새가 포함될지모르지만, 내게는 야구경기를 경험하는 데 방해되거나, 아니면 아예 의식조차 하지 못한다면 어떻게 할 것인가? 사이토와 내가 야구경기를 통해얻을 수 있는 경험이 무엇인지 합의하지 못한다면, 우리가 겪은 경험의미학에 대해 어떻게 의미 있는 토론을 할 수 있겠는가? 만약 평가의 대상을 상상해서 정한다면, 파슨스와 칼슨의 입장에서는 그러한 평가에는 객관적인 배경도 없고 철학적인 분석을 정당화할 근거도 없다. 경험에 참여한 개인들의 상상이나 기호에 따라 기준이 흔들린다면, 우리는 과연 무엇을 분석해야 할 것인가? 파슨스와 칼슨은 이처럼 개별성이나 상대성을 강조하는 것이 일상미학의 "본질적인 한계"라고 보았다. "만약 일상 사물에대해 서로 충돌하는 미적 판단들이 더 좋고 더 나쁨의 문제가 아니라면, 그리고 그 판단들이 반박하거나 판결을 내릴 수 있는 문제가 아니라면, 그러한 사물들의 미적 가치에 대한 논의에는 비평이라든지 건설적인 대화나 교육을 할 수 있는 여지가 거의 없다."[48] 파슨스와 칼슨은 철학적 미학이 본질적으로 그 같은 일에 관여해야 한다고 본다. 그렇지만 일상미학은비판적인 평가나 판단과 상관없이, 산책하기나 먹기 따위의 개별적이고개인적인 경험에 초점을 두고 이러한 경험이 제공하는 즐거움만을 파악하려고 한다. 다울링 역시 이러한 우려에 동감한다. 그는 일상의 영역에서나누는 '미적' 담론은 "말하는 사람의 단순한 인식 외에는 청중들이 기

48 앞의 책, 56.

4장. 디자인과 일상미학 239

대하는 바를 보여주지도 못하고… 그저 주관적인 반응이나 나타내고 만다"면서 우려한다. 그래서 "우리는 이러한 반응에 대해 비판적으로 주목할 정당한 의미를 잃을 위기에 처해 있다." 다시 말하자면 "[미적인] 게 다 뭐란 말이냐"고 물을 지경에 이르게 된 것이다.[49]

그렇다고 미적인 것의 의미가 완전히 상실된 이유가 일상에 대한 연구 때문만이라고 할 수는 없는데, 파슨스와 칼슨이 자신들의 우려를 지나치게 확대하는 면도 있다. 미적인 것이 불확정적이기는 하지만, 경험의 즐거운 부분에만 주목하고 나머지를 무시하지는 않는다. 사이토와 나는 핫도그 냄새의 **매력**에 대한 의견이 서로 다를 수 있지만, 우리의 감각을 압도하는 그 냄새가 그토록 화창한 날에 시합을 보러 갔던 폭넓은 경험의 일부를 이룬다는 데에는 둘 다 동의한다. 파슨스와 칼슨은 경험의 범위에 대한 불확정성을 그런 경험에서 얻는 즐거움의 극단적인 주관성으로 몰아간다. 확실히 불확정성의 문제는 미적 감상의 대상이 무엇인지 그리고 그 대상을 평가하는 데 관련되는 요인이나 그 대상이 주는 즐거움이 무엇인지 이해하기 더 복잡하게 만든다. 그러나 오늘날 예술 자체에서 일고 있는 변혁 앞에서 이런 정도의 복잡성은 예술 중심적인 접근방법에서든 일상미학에서든 극복하지 못할 문제는 아니다. 존 케이지의 「4분 33초」는 크리스토가 캘리포니아에서 펼쳤던 퍼포먼스 작품 ⟨Running Fence⟩나 뉴욕 센트럴 파크의 ⟨The Gates⟩처럼, 정해진 경계를 무너트린 최초의 예술작품이다. 케이지나 크리스토의 작품이 고정된 틀을 의도적으로 없앴다고

49 다울링, "The Aesthetics of Daily Life", 229-230.

해서 미적 대상의 영역에서 배제되는 것도 아니고, 상대적인 가치를 감상할 수 없게 되는 것도 아니다. 사이토가 주장하는 요지는 철학적 미학이 시야를 넓혀서 미적 경험을 하게 해주는 다양한 요인들을 포함시켜야 한다는 것이다. 물론 이러한 요인들이 불확정성의 요소를 내포하고 있기는 하지만, 그렇다고 미적 상대주의로 끌고 가려는 것은 아니다. 반면에 파슨스와 칼슨은 일상에 대한 현재의 논의들에 담긴 문제점을 제대로 지적해 내고 있다. 다시 말하면 일상미학의 문제는 평범한 경험으로부터 나오는 즐거움에 대해 어떻게 공정한 분석과 비판을 가할 수 있을지 별로 관심이 없다는 점이다.

일상미학의 한 부분을 이루는, 기존 구조의 무시는 적극적인 경험을 하려는 의도에서 나온 것인데, 디자인과 관련되어 있지만, 기존 구조를 무시한다는 것이 약점이다. 디자인은 각각의 디자인된 대상이 나름대로 경계를 이루며 정해져 있기 때문에 한편으로는 파슨스와 칼슨의 날카로운 비판으로부터 벗어나 있다. 디자인된 대상을 평가하려면 그것을 사용해 봐야 하는데, 사용해 본다는 것도 사이토가 말하는 경험이라는 폭넓은 개념보다는 범위가 한정되어 있다. 또 다른 한편으로 디자인에 대한 경험에 기저 감각에 의한 경험과 적극적인 사용이 포함된다는 것은 그 역시 경계를 벗어나서 좀 더 애매한 성격을 갖게 된다는 의미이다. 예를 들면 칼에 대한 사이토의 평가에는 물건을 자르는 방법뿐만 아니라 칼의 무게와 손에 잡았을 때의 촉감까지 포함되어 있다. 칼을 사용할 때의 경험에도 칼날이 번득임, 손잡이의 색깔, 도마에 닿는 소리와 느낌으로부터 얻게 되는 만족감 같은 것이 포함된다. 디자인된 대상을 평가할 때는 다른 것에 비해 우수하게 만들어주는 특징이 무엇인지도 설명해야 한다. 의자의 재료가

부드럽고 유연하다는 점이 중요한가? 얼마나 중요한가? 딱딱한 플라스틱이나 거친 유리섬유로 만들면 질이 낮은 의자가 될까? 나이프의 물리적인 아름다움은 기능의 우수함에서 나오는 것일까 아니면 기능의 우수함에 기여하는 것일까? 또 대상으로부터 얻는 즐거움에서 그 대상의 미적 우수함과 관련된 것은 얼마나 될까? 일상미학의 불확정성 덕분에 우리는 대상이 일상의 통시적인 측면을 반영한다고 이해할 수 있으며, 그래서 "외적인" 요인들도 대상에 대한 평가에 포함될 수 있게 된다. 아름다움이나 우수함에 대한 규범적 논의가 더 복잡해진다고 해서, 그러한 논의 자체가 무익해지거나 미적 평가에 "근본적인 제약"이 생기는 것은 아니다. 철학적 분석을 위해서는 미적으로 관련된 요인들의 범위를 넓히기만 하면 된다.

이제 행위, 즐거움, 불확정성이라는 세 가지 쟁점을 놓고 일상미학의 과제를 좀 더 일반적으로 고민해보자. 앞서 지적한 대로 사이토의 연구와 디자인에 대한 나의 직관적인 생각은 서로 비슷한 점이 있다. 디자인에 대해 판단하려면 대상에 적극적으로 관여해야 하며, 말초 감각뿐만 아니라 기저 감각도 포함시켜야 한다. 그렇게 되면 디자인 역시 정해진 기존 구조 밖으로 "흘러나오는데", 이는 대부분의 예술적 대상과 다른 방식이다. 이처럼 평범한 경험을 통해 대상의 통시적인 — 지엽적이고, 특수하며 개별적인 — 본질에 가까워짐으로써 디자인과 우리의 상호작용도 독특해지게 된다. 즉 디자인에 대한 우리의 반응을 다른 미적 판단형식들과 구별할 수 있게 된다는 것이다. 미 이론이 디자인을 하나의 일상 현상으로 설명할 수 있는 것은 이 세 가지 방향에서다. 이러한 통시적 요인에 중심을 두고 부수미를 세밀하게 해석할 수 있다면, 디자인의 우수함에 대한 규범적 설명이 가능할 것이다. 사이토의 연구는 일상적인 것을 통해 전통적 방식의 이론

화로부터 벗어날 방법을 제기했다는 점에서 도움이 된다. 그리고 그것은 디자인 요소들이 기존의 미적 기준에서 벗어난다는 사실을 분명하게 해 줄 것이다. 관건은 이러한 조건들을 우리의 이론에 **어떻게** 편입시킬 것인 지다. 만약 새로운 일상미학 운동이 내세우는 주장이 완전히 새로운 미적 이론을 이룰 것이라고 생각한다면, 그것이야말로 이제까지의 진전을 무 의미하게 만드는 치명적인 약점이 된다. 그리고 이러한 약점 때문에, 일상 미학을 디자인을 이해하기 위한 이론적인 구조로 삼기는 어렵다.

한 가지 형이상학적인 물음에서 시작해보자. 일상미학 운동이 표적 으로 삼는 것은 과연 무엇일까? **모든** 일상적인 경험과 대상일까 아니면 즐거움을 주는 것에 국한될까? 일상미학은 청소하기나 차 대접하기 등의 행위가 레모네이드 마시기나 빨래 개기 등과 구별되면서도 미적 현상으 로서의 공통점이 무엇인지 설명할 수 있어야 한다. 일상미학은 이러한 점 에 대해 아직까지 침묵하고 있는데, 그것은 일상미학의 지지자들 입장에 서 존재론적 합의가 이루어지지 않고 있음을 의미한다. 실제로 일상을 이 루는 것이 무엇인지는 거의 의미가 없을 정도로, 너무나 광범위하고 포괄 적이다. 만약 표적을 분명하고 정확하게 정하지 않는다면, 이 새로운 일상 미학 운동이 "겨냥할" 대상이 없어지고 만다. 이론적 관심 범위를 정하지 않으면, 온갖 것을 미화하려는 생각이 아니고서야 미적 이론이라고 내놓 을 것도 없을 것이며, 그것은 일상미학자들로서는 당연히 원하지 않는 바 일 것이다. 여기서의 교훈은 최소한의 형이상학적 구조라도 갖추지 못한 다면 이론적인 진전을 이룰 수 없다는 점, 그리고 그렇게 된다면 아무리 진취적인 미학이라고 해도 첫걸음조차 뗄 수 없다는 점이다.

이러한 일상적인 대상과 경험에 대한 반응의 미적 본질이란 결국 어

떤 것일까? 반드시 즐거움을 포함할까? 그렇다면 그 즐거움은 어떤 종류일까? 판단과 관계될까? 그렇다면 그 판단은 어떤 종류일까? 새로운 일상 미학 운동에 대해 비평가들이 지적하듯이, 사이토는 "미적"이라는 의미를 명료하게 구분하지 않은 채 다소 느슨하게 이해하는 것 같다. 그리고 대상에 대한 주관적인 쾌락적 반응을 객관적인 반응과 뒤섞은 채 비판적 평가를 견뎌내려는 것처럼 보인다. 그렇지만 일상과 우리의 상호작용을 충분히 고려한 이론이라면, 이 상호작용의 어떤 측면이 특히 미적인지, 그리고 이 경우에 미적이라고 하는 것은 무엇에 해당하는지 또 미적인 반응은 세상에 대한 다른 규범적 반응들과 어떻게 구별되는지 설명할 수 있어야 한다. 예를 들어 사이토는 레디가 깔끔한, 뒤섞인, 깨끗한, 더러운 등의 미적 개념이 확장된 어휘를 사용하고 있다는 점에 주목하면서도, 이 개념들이 어떻게 활용되는지에 대해서는 아무것도 제시하지 못하고 있다. 사이토는 낡고 황폐한 건물에 객관적으로 추하거나 보기 흉한 성질이 있는 것처럼 설명하는데, 이러한 설명은 그 같은 성질에 대한 우리의 반응에 어떤 보편적 동의 혹은 미적 실재론 같은 것이 있다는 점을 암시한다. 또, 사이토는 일상적인 경험 속에는 개별적인 느낌이 작용하고 있다는 점을 강조하는데, 다시 말하면 미적인 것에는 막연한 즐거움이 있다는 것이다. 그런데 이처럼 그저 막연하다는 식의 설명으로는 사이토 자신의 이론적인 연구 대상에 대한 존재론을 제공하지 못할 뿐만 아니라 우리와 대상 사이에 존재하는 상호작용의 특수한 미적 본질도 밝혀내지 못한다. 이제까지 살펴본 것처럼, 이러한 문제들에 대해서는 양대 축을 이루는 미 이론이 꿈쩍도 하지 않고 버티고 있다. 다울링이 지적하듯이, 두개의 축 가운데 어느 한쪽이라도 입장을 뚜렷하게 표명하지 않는다면, 도대체 어떤 미적 혼

동에 빠져 있는지 알 수 없을 것이다.

이와 같은 치명적인 문제점들이 돌출되는 이유는 새로운 일상미학 운동을 주도할 어떤 이론적 구조나 명확한 방법론이 없기 때문이다. 즉 일상미학 이론가들은 자기들 나름의 주장을 변호할 수 있는 공시적인 구조가 아무것도 없다. 그리고 그와 같은 든든한 뒷받침이 없다 보니, 일상미학은 분석과 비판을 견뎌낼 견고한 이론은커녕 일관성을 유지하기 어려울 만큼 광범위한 곤경에 처하고 말았다. 사이토는 처음부터 전적으로 일상적인 경험의 지엽적이고 특수하며 개별적인 본질에만 초점을 맞추다보니, 모든 철학적 탐구의 토대를 이루는 보다 일반적이고 개념적인 형이상학과 인식론의 주요 문제들에 대해서는 설명할 수 없었다.

일상미학이 공시적인 구조를 갖지 못하게 된 것은 미학 분야의 전통에 대한 — 거의 묵살이라고 할 정도의 — 비판 때문이라고 생각된다. 잠시 이 비판에 대해 돌이켜보자. 여기에는 중심이 되는 두 가지 주장이 있다. 우선 미학이 거의 전적으로 미술의 철학에만 관계했다는 것과, 그러한 유착관계로 인해 미적인 것이 인간의 삶과 관심으로부터 물질적으로도 형이상학적으로도 고립되고 말았다는 것이다. 그런데 이 두 가지 주장에서 전자에 후자가 반드시 수반되는 것은 아니다. 그리고 둘 다 미학의 전통을 거부할 충분조건은 아니다. 첫 번째 주장은 확실히 공감할 수 있는데, 그 이유는 본 연구의 원동력이 디자인을 미학 분야에 포함시키려는 시도였기 때문이다. 특히 20세기 들어서, 철학적 미학에서 미술 이론이 압도적으로 우세하게 되었다. 이 점에 있어서만큼은 일상미학의 지적이 확실히 옳다. 철학적 미학은 우리가 관람자의 입장에서 미술을 경험하는 것이야말로 전형적인 미적 경험이라는 생각을 갖게 했다. 그렇지만 디자인을

통해 살펴보았듯이, 이러한 입장에는 재고의 여지가 있다. 디자인은 예술과 공예의 특징을 모두 공유하면서도, 예술이나 공예와는 완전히 구별된다. 디자인의 독특함이 예술과 비슷하다는 특징에서 나오기는 하지만, 디자인 미학의 기본 관심이 디자인을 미술의 **모델**에 따라 이론화하려는 것이 아니라 디자인 고유의 특징을 뚜렷이 부각시키려는 것임을 잊지 말아야 한다. 아울러 역사적으로 이해되어 온 미적 경험의 본질을 면밀히 연구해보면, 디자인에 대한 우리의 경험이나 반응은 미술에 대한 경험이나 반응과는 상당히 다르다는 것을 알 수 있다. 사실, 현대의 미학 연구는 전통적인 경계를 밀치고 들어오는 미에 대한 새로운 해석들 — 대중문화, 공예, 자연환경, 그리고 실험적인 예술형식 등의 문제 — 로 가득 차 있으며, 미적 이론의 범위 안에서 관심의 폭을 넓히려고 애써왔다. 이렇게 다른 미적 현상에 대한 반응들을 살펴보는 것은 디자인과 관련된 독특한 반응 형식을 밝히는 데 도움이 된다. 미학 분야에서 지금까지 이루어진 연구를 모조리 거부한다면, 미적인 것에 대한 아무런 개념도 없이 시작해야 되기 때문에, 이론이 지향하는 목표에 도달하는 데 도움이 아니라 방해가 된다.

사이토가 미적 대상에 대한 정의와 반응의 통시적 측면으로 관심을 돌린 것은 아주 적절한 일이었다. 미학 분야에서는 역사적이고 문화적인 특수성을 아우르는 세심함이 너무 부족했기 때문이다. 일상 속에는 관심을 끄는 미적 특질들이 가득하다는 사이토의 주장은 맞는 말이다. 그러나 일상의 미적 이론들을 철학적으로 일관되게 이해시키려면 미학 분야의 방법론적 구조 속에서 설명했어야 한다. 만약 사이토가 그렇게 했더라면, 미학 분야의 발전에 기여할 수 있었을 것이다. 미학이 미술에 대한 집착 때문에 침체하게 된 것이라면, 그것이 미학 분야에 혁신과 개혁을 추진할

좋은 이유는 되지만, 그 분야를 모조리 거부할만한 이유가 되지는 않는다.

일상미학은 미술에 대한 전통 미학의 집착 때문에 미적 형식이 인간의 욕구나 관심에 무의미한 것처럼 되었고, 결국 우리의 삶으로부터 소외되고 말았다는 결론을 내린다. 사이토의 연구는 이러한 불균형을 바로잡고 일상에 대한 관심을 정당화하기 위해 "예술과 일상 사이의 장벽을 와해"시키려는 노력의 일환이었다. 사실 여기서의 와해가 무엇을 의미하는지는 확실하지 않다. 미학 분야가 미술에 대해서만 초점을 맞추었다고 해서 실제로 심각한 소외를 가져온 것도 아니며, 미학 분야 전체의 실패라고 할 만한 것도 아니기 때문이다. 1장에서 말했듯이, 미술에 인간을 위한 기능이 없다면 철학적 관심도 완전히 없어지고 말 것이다. 사실 예술의 독특함과 심오함을 주장하는 경우는 대부분, 인간의 경험 안에서 예술의 자율적이고 의미 있는 지위를 확보하기 위한 것이다. 일상미학은 소수의 사람들만 미술을 경험하기 때문에 우리의 삶에 중대한 변화를 가져오기에는 너무 부족하다는 점을 지적한다. 그런데 이것은 문제에 대한 실천적인 설명이지, 우리가 겪는 경험의 본질에 대한 개념적인 설명은 아니다. 새로운 일상미학 운동은 삶의 다른 측면에도 미학 분야가 관심을 기울여야 할 자율적이고 미적인 본질이 있다고 주장할 수도 있었다. 그리고 평범하고 친숙한 것과 예술을 서로 연속되는 선 위의 양극단에 놓을 수도 있었다. 그렇게 했다면 일상미학은 미적인 것을 인간 존재의 중요한 자율적 문제로서 계속 주장할 수 있었을 것이다. 왜냐하면 오랫동안 이러한 견해를 견고하게 유지해온 분야에 일상미학 운동이 근거를 두게 되는 것이기 때문이다. 그런데 일상미학은 미학 분야를 거부함으로써 일상적인 것이 철학적으로 중요하다는 주장을 뒷받침할 또 다른 방법을 모색해야 했고, 그것은

도덕 이론이나 더 광범위하게는 윤리학에 의지하는 방법이었다. 일상미학은 예술과 일상의 경계를 허물고, 미적 경험과 판단이 도덕적, 실천적, 정치적 판단과 같은 종류의 것이라고 주장한다. 그런데 이것은 미적 자율성에 대한 포기이자, 다른 모든 유형의 규범을 단념하는 일이다.

일상미학은 주장하는 바를 뒷받침할 수 있는 공시적 구조를 거부하고, 미적 이론이 아닌 다른 것을 대신 내세우고 있다. 바로 이 점 때문에, 어떤 식으로든 이론적인 구조에 의해 뒷받침되어야 한다는 주장이 더 힘을 얻게 된다. 더욱이 미학 이론 이외의 것을 모색해보려는 일상미학의 입장은, 예술에 대해서만 몰두하다가 야기된 소외를 거부하는 것이 아니라 인정하는 일이 된다. 일상 이론가들은 평범한 것에 자율적인 아름다움이 있다고 주장하는 것은 아무 소용이 없는 일이라고 생각하는 것 같다. 그래서 미적 경험은 인간의 삶과 분리되어 있지만 인간의 삶에 있어서 풍요로운 측면이라는 변호조차 할 생각이 없어 보인다. 이처럼 미학 이론을 외면한다면 새로운 일상미학 운동으로서는 치명적인 문제가 될 수도 있다. 그것은 분명한 목표를 와해시키는 일이기 때문이다. 그렇다고 또 다른 규범적 구조에 의존한다는 것은 미학 이론에 의존하는 것만큼이나 그 구조에 대한 분명한 규명과 분석이 필요한 일이기 때문에 더욱 어려운 일이 되고 만다. 그래서 새로운 일상미학 운동은 대안적 근거를 마련하는 데 있어서 대부분 실패한다. 이제 다른 규범적 구조를 돌아보기로 하자. 먼저 일상의 중요함에 대한 사이토의 개념을 간략하게 설명하고 나서, 좀 더 엄격한 입장이라고 할 수 있는 하팔라의 연구를 살펴보려고 한다. 사이토나 하팔라는 모두 미학적인 전통을 무시했기 때문에, 그들이 주장하는 이론의 궁극적인 목표가 한층 더 혼란스러워지고 말았다는 사실을 알게될 것이다.

2.b. 하팔라: 낯섦, 친숙함, 그리고 장소의 의미

본 장의 도입부에서 말했듯이, 사이토와 어빈은 우리의 미적 경험과 판단에는 강력한 도덕적 요소가 있다고 생각했다. 사이토는 소위 도덕적이고 미적인 관점 다섯 가지를 제시한다. 여기에는 외관상 어울리는지에 대한 판단, 주변 환경의 "거슬림"과 오염에 의한 폐해를 비난하는 판단, 특별한 요구에 따라 디자인할 때 고려할 점과 유의할 점에 대한 판단 등이 포함된다.[50] 이러한 판단들은 그저 "인공물에 **관한**"[51] 도덕적인 판단이 아니라 도덕적이고 미적인 판단이다. 그러한 판단은 "우리의 감각적인(육체적인) 경험에서 나오며… 지각 경험 자체와 무관하지 않은 것"[52]이기 때문이다. 우리는 인공물의 겉모양과 상관없이 도덕적 판단을 내린다. 스니커즈를 예로 들면 "해외 공장에서 청소년 노동이나 열악한 근로조건으로 문제가 되었다는 점"[53] 때문에 스니커즈 신발 자체의 기능이나 착용감 등을 고려하지 않고 비난한다는 것이다. 반면에 사이토가 중시하는 도덕적 성질이란 "대상의 감각적 측면에 의해 입증되는 것"[54]이므로, 대상과 미감적으로 무관하다고 할 수 없다. 사이토에게 "아름답다고 긍정적으로 평가한다는 것은 그 대상(또는 현상)이 계속 존재해야 한다고 인정한다는 의미이다."[55] 따라서 모든 미적 판단과 즐거움에는 도덕성이 조금이라도 있어야 한다.

50 유리코 사이토, *Everyday Aesthetics*, 213-220.

51 앞의 책, 207.

52 앞의 책, 208.

53 앞의 책, 206-207.

54 앞의 책, 216.

55 앞의 책, 141.

그런데 이러한 접근방법에는 중대한 모순이 있다. 도덕적이고 미적인 판단은 인공물에 존경, 배려, 겸손 등의 도덕적 성질이 있는 것처럼 여기는 "의인화된 특징"에 의존하고 있다.[56] 그것은 대상 자체에 대한 판단을 넘어서, 그 대상을 만든 사람의 행동이나 의도에 대한 판단이다. 사이토는 길거리 낙서나 공공 기물파손에 대해 "그런 행위에 대한 부정적인 도덕적 판단에 근거해서 부정적인 미적 판단을 내리는 것은 당연하다"고 주장한다.[57] 그처럼 도덕적으로 공식화시키는 것이야말로 예컨대 부적절하거나 무례한 것을 배척하는 도덕적인 의무에 따라 미적 판단을 내리게 만드는 일인데, 그것은 인공물보다는 인간의 행동에 대한 도덕적 판단이다. 물론 이런 행동들이 대상 자체의 성질에 의해 가시화되기는 한다. 그런데 도덕적인 판단 — 사실 모든 판단 — 은 대상이나 행동을 알아봐야 내릴 수 있다. 이처럼 알아본다는 것은 그 현상이 지닌 시각적인 특질에 관계되는 것이지만, **그래서** 미적인 것은 아니다. 사이토의 이론은 여기에서 또다시 미적인 것의 개념을 잘못 이해하고 있다.

더 나아가서, 사이토는 도덕적 의무란 앞으로 겪게 될 미적 경험까지 미리 결정하는 일이라고 생각한 것 같다. 그녀는 "검은 연기를 뿜어내는" 굴뚝들이 "환경주의자들에게는 혐오감을 주겠지만, 많은 사람들로부터 발전의 상징으로 환영과 칭송을 받아왔다"[58]고 주장한다. 그러면서도 그 굴뚝들이 "흉물이자 공해인지 아니면 경제적 번영의 자랑스러운 상징인

56 앞의 책, 209.
57 앞의 책, 215.
58 앞의 책, 217.

지는 [그 연기의] 색깔과 움직임 그리고 부피를 분석해서 **정해질 수 있는 것이 아니다**"[59]라고 인정한다. 그렇기 때문에 이러한 대상들에 대한 우리의 도덕적 판단은 사이토가 바라는 대로 미적 경험으로부터 나오는 것이 아니라, 오히려 미적 경험을 결정하게 한다. 이러한 사실은 사이토를 예술의 도덕적, 정치적, 사회적 영향에 관심을 가졌던 미학자들이나 예술의 아름다움 또는 우수함과는 상관없이 예술의 윤리적 측면에 몰두했던 미학자들과 비슷한 입장에 서게 만든다. 두 경우 모두, 판단의 도덕적인 측면은 미적 평가와 무관한 것인데도, 미적 평가가 도리어 도덕적 판단에 의존하게 된다. 사이토는 도덕적인 삶의 독특하고 중요한 역할을 일상의 미학에 내주려고 하지 않는다. 예를 들어 매연의 색깔이 아무리 아름답다고 해도 우리는 환경주의자의 입장이라는 것이다. 그래서 환경적인 의무에 따라 어떤 것이 아름다운지 추한지를 결정하게 된다고 주장한다. 사이토의 설명에서 나타나는 약점은 동일한 대상이라도 보는 사람에 따라 다르게 평가될 수 있다는 사실이다. 즉 우리가 대상의 도덕적, 사회적, 정치적, 개인적 의미를 고려하게 된다면, 그것은 순수하게 미적인 반응과는 상관없는 것이 **될 수도 있다**. 2장에서 설명하려던 것은 규범적인 판단에는 서로 다른 논리적 형식들이 있다는 점인데, 그중에서 미적인 판단은 독특하면서도 단칭적인 판단이다. 사이토는 이러한 다양한 규범적인 판단과 반응 사이의 간격을 좁히지 못했다. 그 이유는 무엇이 그 같은 판단이나 반응을 독특하게 만드는지에 대해 설명할 수 없었기 때문이다. 미적 판단이 유

59 앞의 책, 218.(고딕체는 저자에 의한 것임)

사-도덕적 판단이므로 실제의 도덕적 판단도 유사-미적 판단이라고 주장하려면, 규범성이라는 용어에 대해 철학이 오랫동안 이해해 온 방식에 맞서, 보다 새롭고 설득력 있는 설명을 해야 했다. 하지만 사이토는 그러지 않았다. 이제, 일상이 의지할 또 다른 대안으로서 공시적 구조를 내세우고 있는, 일상에 대한 윤리적 접근법으로 돌아가 보자.

『일상적인 것의 미학에 대하여: 낯섦, 친숙함 그리고 장소의 의미』에서 아르토 하팔라는 윤리적인 것을 광범위하게 해석하면서, 그것이 어떻게 삶 속에 직접 뿌리내리게 되는지를 요약해서 설명한다. 하팔라의 설명은 평범한 대상과 일상적인 경험을 미적으로 이해하는 데에 직접 도움이 된다기보다는, 일상의 의미에 대한 메타-이론적인 질문들을 제기했다고 보는 편이 나을 것이다. 하팔라는 인간의 자기-이해라는 보다 폭넓은 철학적인 목표에 일상적인 것을 결부시키느라고 일상에서 나타나는 미적인 성격을 간과하고 말았는데, 이것이 그의 강점이자 약점이다. 하팔라의 주장도 결국 일상의 미적인 측면을 윤리적이고 존재론적 조건에 비해 부차적인 것으로 보기 때문에, 미적인 것을 독자적인 이론으로 설명하는데 애를 먹는다. 그렇지만 그의 접근방법에는 일상적인 것과 인간의 삶이나 관심사와의 연관성이 잘 설명되고 있다.

본 장의 앞부분에서 하팔라는 전통적인 미학이란 "낯섦strangeness"이라는 것에 초점을 맞추고 있다고 말한 바 있다. 전통적인 미학에서 볼 때 예술은 전형적인 미적 대상이며 "뭔가 평범하지 않은 특별한 것"[60]이다.

60　아르토 하팔라, "Aesthetics of the Everyday", 40.

하팔라가 말하는 낯섦은 완전히 소외되어 있는 것이 아니라 "우리가 흔히 보고 들은 적 없는"[61] 즉 친숙하지 않고 새로운 것을 가리킨다. 예술작품은 독창적이고 심오한 것이라고 이해되었으며, 친숙하지 않고 새로운 것을 구체적으로 보여준다. 예술작품을 독특한 것으로 보는 시각은 예술이란 일상적이고 친숙한 것과는 뚜렷이 구별된다는 생각에서 비롯된다. 앤디 워홀의 〈브릴로 박스〉나, 좀 더 일반적으로는 사진과 영화처럼 일상적인 대상과 주제를 다루고 있는 현대적인 예술형식에서조차, "일상은 예술이라는 환경 속에서 일상성을 잃고, 뭔가 특별한 것이 된다."[62] 누군가는 바로 그것이 핵심이라고 말할 것이다. 사이토 역시 예술의 "낯섦"을 전통적인 접근방법으로 이해했다. 즉 "예술은 그 목적이 무엇이든, 그 개념이 얼마나 포괄적이든 상관없이, 또 그 의도가 세상살이와 구별되지 않으려는 것이라고 해도, 일상의 대상과 사건을 **예외적인 것으로 보거나 해석하려는 필연적인 특성**이 있다."[63] 하팔라에게 있어서도 낯섦은 대상에 대한 반응을 말한다. 우리는 친숙하지 않은 것을 대하게 되면 "그것에 특별한 관심을 보이고", 그것을 관찰하며 구별하거나 이해해보려고 하고, 그것이 지닌 "미적 잠재력"에 민감하게 반응하게 된다. 왜냐하면 친숙한 곳 보다는 "낯선 환경에서 우리의 감각이 좀 더 예민해지기" 때문이다. 낯섦에 대해서는 "외부인의 시선" 또는 "방문객의 호기심"을 갖게 되는데, 앞서 관람자 모델로 간단히 살펴봤듯이 이러한 입장이야말로 "미학의 최전방에

61 앞의 책, 43.

62 앞의 책, 51.

63 유리코 사이토, *Everyday Aesthetics*, 40.

서 있는 것"[64]이라고 할 수 있다. 화랑과 미술관에 작품들을 두고 "잠시 멈춰서" 그 작품들을 경험하게 하는 일은, 새로운 눈으로 작품을 보도록 하는 일이기도 하다. 갤러리의 벽에 걸린 소변기에 대해서는 야영지의 임시 변소와 다른 반응을 보이게 되며, 박물관에 진열된 도자기와 브로치는, 찬장이나 옷장 서랍에 들어 있었다면 갖지 않았을 관심까지 불러일으킨다.

낯섦의 미학과 대조적으로, 하팔라는 일상을 친숙한 것의 미학으로서 이론화하는 데 관심이 있었다. 하지만 흔하고 평범한 이미 알고 있는 대상에 무조건적인 관심을 가지라는 의미는 아니다. 그는 "나는 판에 박힌 평범한 일상 속에서 우리의 관심과 눈길을 끄는 미적 대상을 찾아내려는 것이 아니다." 오히려 "바로 정반대, 즉 일상 자체에 담긴 미적 관련성이 무엇인지"[65]를 알아내려는 것이라고 설명한다. 이러한 관련성에 좀 더 깊이 다가가기 위해, 하팔라는 존재론적 방법으로 설명한다. 어딘가에 산다는 것 혹은 "정착한다는 것"에는 "**각자의**jemeinig"[66] 환경을 조성한다는 의미가 있다는 것이다. 그래서 그의 존재론적인 설명에는 친숙함과 장소의 개념이 결합되어 있다. 그는 이 용어를 하이데거로부터 받아들여, "우리 자신을 어떤 환경 속에 둔다는 것"은 "집을 짓는" 과정이라고 할 수 있는데, 여기서 "집"은 "모든 것이 친숙한 장소"[67] 라는 것이다. 예를 들어 반고흐의 그림이 몇 년째 벽난로 위에 걸려 있거나, 매일 아침 콜로세움을

64 아르토 하팔라, "Aesthetics of the Everyday", 44.
65 앞의 책, 40.
66 앞의 책, 45.
67 앞의 책, 46.

지나쳐 출근하는 사람이라면, 예술작품도 친숙한 것이 될 수 있다. 이것은 전화 부스나 시내버스 같이 흔한 물건들도 외국인의 눈에는 낯설게 느껴지는 것과 마찬가지이다.[68] 그런데 집-짓기는 그저 물건들을 친숙하게 만들어서 우리가 통제할 수 있도록 만드는 문제가 아니다. **각자성**Jemeinigkeit은 인간 실존 자체의 "존재 방식"이다. 우리가 스스로를 어떤 환경에 "위치시키고" 친숙해지게 된다면, 우리 나름대로 의미 있는 연관 관계들을 이해하기 시작한 것이다. 그래서 장소의 개념은 애착이나 귀속의 개념과 관련된다.[69] 하팔라는 하이데거를 좇아 "아무런 의미 있는 관계도 만들지 못한 채, 낯선 상태에서 뿌리를 내리지 않고 계속 살 수는 없을 것"[70]이라고 설명한다. 집-짓기에는 인간화된다는 의미도 내포되어 있기 때문이다.[71] 물질적이건 비유적이건 어딘가에 속한다는 느낌 없이는 살아갈 수 없다. 그리고 이러한 소속감은 주변 환경에 애착을 갖는 **친숙화** 과정을 통해 구축된다. 하팔라는 "그것은 궁극적으로 주변 환경에 친숙해지는 동시에, 주변 환경을 나의 장소로 만드는 정착 과정"[72]이라고 했다. 이러한 점에서 친숙한 것이란 낯선 것과 대비될 수 있는데, 일상 대 특이함이라는 의미가 아니라 집을 잃거나 소외된 상태와 대비될 정도로 강한 애착심과 소속감을 가지게 된다는 의미이다. 그리고 하팔라에게 있어서도 낯섦이

68 앞의 책, 44.

69 앞의 책, 46.

70 앞의 책, 49.

71 제발트의 소설 *Austerlitz*는 일부러 낯선 곳에 정착하려다가 좌절을 겪는 내용을 다룬 문학적 사례이다.(New York: Modern Library, 2001)

72 아르토 하팔라, "Aesthetics of the Everyday", 47.

라는 관점을 가지고, 관람자 모델에서 본 객체와 주체의 관계는 일종의(통제된) 소외 관계이다.

하팔라는 친숙한 것에 대해 개략적으로 설명하면서, 좀 더 진전된 두 가지 중요한 주장을 내놓는다. 첫째는 주변 환경과의 관계와 장소에 대한 감각이 "우리가 어떤 존재인지를 구성한다"는 것이다. 이것이 우리의 존재 방식인 **각자성**의 의미다. "우리의 정체성은 존재 방식에 의해 결정되는데", 이 존재 방식은 집이라는 느낌을 갖게 하는 애착심과 소속감으로 이루어진 관계의 그물망 속에 있다.[73] 그런데 "우리가 언제나 의식적이고 신중하게 의미를 모색하는 것은 아니지만"[74] 이러한 관계는 해석과정을 통해 만들어진다. 하이데거와 가다머가 해석학에서 말하는 해석이란 인간다움을 형성해가는 진행형 행위이며, 일정한 환경 속에서 관계를 창조하는 일이다. 말하자면, 지적 작용이라기보다는 "행동의 문제"이며 따라서 "이론보다는 실천의 단계에서 일어나게 된다."[75] 일상적인 일이나 행위에 관한 한 우리는 스스로 "자리잡아가며", 서서히 소속감을 가지게 된다. 그래서 이런 행위들은 이미 그곳에 있는 의미나 중요성을 이성적으로 판독하는 것이라기보다는 의미를 만들어가는 해석의 일종이라고 할 수 있다.

둘째, 어떤 공동체 내에서 형제자매, 이웃, 사제 관계 등으로 인간적 연계를 맺으며 서로 간의 책무를 통해 우리 스스로 자리를 잡아가듯이, 이러한 해석이나 친숙해지는 행위에는 "우리와 비인격적 존재나 사건과의

73 앞의 책, 47.
74 앞의 책, 46.
75 앞의 책, 47.

관계"[76]까지도 포함된다. 주변의 사람들뿐 아니라 우리와 상호작용을 하는 물건들도 우리에게 소속감을 준다. 이와 같은 비인격적 존재들을 대량으로 만들어내는 것이 바로 디자인이다. 하팔라가 제시하는 사례는 대개 디자인된 대상에 대한 것이다. 이를테면 각종 가구와 설비를 갖춘 집과 사무실, 자동차와 전화 부스 그리고 자질구레한 물건들과 함께 늘어선 주변 건물들, 작업용 또는 일상용 도구 등이다. 물론 친숙해지는 주변의 물건이 "반드시 인간이 만든 것이어야 하는 것은 아니다."[77] 우리는 자연 환경에 속해 있다는 느낌을 가질 수도 있으며, 그것이 하팔라가 의미하는 친숙한 것이 될 수도 있다. 그러나 점차 도시화되고 상품화되어 가는 세상에서, 우리 주변의 물건은 인공적으로 생산된 것들이 대부분이다. 이러한 주변의 물건에 비해, 자연 환경은 우리와 직접 연관되거나 가장 가까이에서 편안함을 느끼게 하는 것이라기보다는 활동과 생활을 위한 배경으로서의 역할이 더 크다. 일상은 늘 눈앞에 있어서 오히려 주목을 받지 않게 되는데, 바로 그 점 때문에 인간을 이해하는 데 있어서 상당히 중요한 의미를 갖는다. 사이토의 주장에서 보았듯이, 여기서 일상적인 것의 도덕적인 측면은 대상의 미적 즐거움에 대한 외부적인 판단이 아니라, 우리가 그 대상에 대해 가지고 있는 친숙함이라는 개념 안에 내재되어 있다.

그런데 하팔라가 일상이 중요하다고 역설하지만, 도대체 학문 분야로서 **미학**과는 무슨 상관이 있는 것일까. 하팔라의 연구는 차라리 철학 인류학이나 실존 현상학 연구 또는 인간 정체성에 관한 이론이라고 해야 하

76 앞의 책
77 앞의 책, 43.

지 않을까? 그리고 만약 이들 중 일부 또는 전부에 해당된다면, 특히 미적인 문제에 대해서**까지** 관심을 갖게 된 이유는 무엇 때문일까? 첫 번째 가능한 대답은 친숙화라는 실천적인 해석행위 자체를 미적 행동의 일종이라고 보기 때문이다. 그것은 사이토와 어빈이 강조했던 일상이나 일상과 함께 하는 즐거움이라는 개별적인 행위가 갖는 미적 특성보다 더 근본적인 미적 행동이다. 그런데 하팔라는 이러한 선택조건을 받아들이지 않았다. 그는 "생활의 미학 또는 일상의 미학화"[78]에 관심이 없다고 주장한다. 그리고 니체나 푸코가 제시하는 창조적인 자기-형성이라는 개념이 미학을 인간의 삶과 관심의 중심에 둘 수 있는 일임에도 불구하고, 그렇게 설명하지 않는다. 하팔라는 물건이나 타인에 대한 해석이 "스스로를 문화적 존재로 만든다"[79]면서, 두 번째 가능한 대답을 기대하게 한다. 여기서는 자기-형성이라는 미적 행위를 강조하기보다, 인간 자신의 아이덴티티가 어떤 해석행위의 산물이거나 또는 문화적이고 미적인 주변 환경에 의해 결정된다면, 인간이야말로 미적인 **대상**이라고 볼 수 있다는 것이다. 다시 말하면 해석행위로서의 삶이든 해석된 산물로서의 자아든 미적인 것과 (넓게는) 윤리적인 것이 서로 통한다고 주장할 수도 있었다. 하팔라는 이 두 번째 선택조건마저 받아들이지 않고, 자신이 설정한 틀 안에서 미적인 것의 전후 관계를 설명하려고 했다. 그러나 그 역시 사이토나 어빈과 마찬가지로 일상의 특별히 미적인 본질을 제대로 입증해내지는 못했다.

하팔라는 자신의 과제가 특히 미적이라는 점을 보여주거나 자신이

78 앞의 책, 40.

79 앞의 책, 47.

제공한 철학적 구조 속에서 일상적인 것의 미적 요소를 따로 구분해내기 어렵다는 것을 알고 있었다. 그에게 있어서 낯섦은 거의 모든 미적 경험의 토대이기 때문에, "친숙한 상태가 되면… 이러한 종류의 감성은 사라지기 쉽다"고 지적한다. 일상적인 것은 너무 친숙하다 보니 우리가 직접 알아채지 못하기 때문에, "거리감도 별로 없고 감상의 가능성도 낮아진다."[80] 하팔라는 이 점을 강조하기 위해, 하이데거의 **도구**das Zeug에 대한 분석을 상기시킨다. 도구는 사용자와 그의 목적 사이에 존재하며, "기능을 제대로 발휘하는 한, 그것에 관심을 가질 필요가 없다."[81] 도구를 대상으로서 면밀히 살펴보고, 우리와 분리된 것으로 생각하기 시작하는 것은 도구가 기능을 제대로 발휘하지 못할 때뿐이다. 그런 일이 일어나기 전까지는 도구들 ― 그리고 주변의 낯익은 모든 것 ― 은 배경으로서, 이미 친숙해져 있는 것으로서, 또는 그저 일상적인 목적을 이루는 데 사용되는 물건으로서 "그 기능 속에 모습을 감추고 있다."[82] 이 물건들을 미적으로 주목한다는 것은 그것들을 "낯설게" 보는 것이 되므로, 일상적인 것에 대한 하팔라의 관점과 서로 맞지 않는 듯이 보인다. 그럼에도 불구하고, 하팔라는 친숙한 것의 미학을 지향하고 있다. 그는 "[장소]에는 우리의 존재 구조에 의해 각인된 그 나름대로의 미학이 있다"면서, 전통적인 미 이론보다 더 주관적으로 설명한다.[83] 하팔라는 일상의 친숙함이 통상적이고 안전한 행위

80 앞의 책, 50.

81 앞의 책, 49.

82 앞의 책

83 앞의 책, 50.

와 대상에 담긴 "편안한 안정감을 통해 즐거움"을 줄 수 있다는 사실을 발견했다. 그야말로 "집에 있는 것처럼 모든 것이 뜻대로 되는"[84] 느낌을 갖게 된다는 것이다. 우리는 "때때로 일상의 필요와 요구를 내려놓고, 낯익은 경치를 즐기며 앉아 있을"[85] 경우도 있다. 그리고 우리가 일하는 들판이나 모퉁이 카페처럼, "잘 알고 있거나 오래 뿌리를 내린 채 살고 있기 때문에 낯이 익게 된 장면을 즐긴다."[86] 즐거움은 낯설거나 생경한 물건에서 나오는 것이 아니라, 완전히 평범하고 흔하고 친숙한 것에서 나온다. 그밖에 하팔라가 할 수 있었던 것은 일상적인 것의 미적인 측면에 대해 "결여"의 미학이라고 하거나, "볼 것도 들을 것도 없고 주변으로부터 어떠한 요구도 없는 은은한 매력"[87]의 미학이라며 소극적인 용어로 정의하는 일이 고작이었다. 역설적이지만, 하팔라가 우리의 관심을 촉구한 것은 아무런 관심도 필요하지 않다는 점이었다.

하팔라의 이러한 주장은 미적인 것이란 사물들이 제자리에 있고 우리 마음대로 될 때 느끼는 고요한 즐거움이라며 의미를 축소시키는 것처럼 보인다. 모든 것이 세상 이치에 맞고, 우리가 그 속에서 어디에 속하는지 알고 있다는 식의 조심스러운 설명이다. 그런데 이 정도의 설명으로는 일상미학이 하팔라가 지향하는 더 넓은 철학적 목표를 이룰 만큼 독특하고 의미 있는 분야가 되기는 어렵다. 그와 같은 설명은 첫째, 미적인 것을

84 앞의 책, 50, 53.

85 앞의 책, 51.

86 앞의 책

87 앞의 책, 52.

윤리 구조 속에 두려는 하팔라의 목적과 모순된다. 편안함과 안정감이 일종의 도덕적인 성격을 가질 수도 있다. 그러나 편안함과 안정감이 어떻게 그가 주장하는 윤리적 의미가 담긴 친숙화의 증거가 되는지, 그리고 인간의 삶과 일상적인 것 사이의 철학적 상관성을 어떻게 입증해 주는지는 명확하지 않다. 우리는 그저 편안함 속에서 실존적 혹은 철학적 의미가 없는 즐거움을 취하는 것일 수도 있다. 둘째, 그러한 즐거움이 얼마나 더 **미적**인지는 분명하지 않다. 뜨거운 물속이나 따뜻한 난로 옆에 앉아 있으면, 하팔라가 시사하는 친숙한 편안함과 안도감을 느끼게 된다. 이러한 느낌에는 일상 속의 수많은 육체적이고 감각적인 기쁨이 전제되어 있으며, 그러한 기쁨이 함께한다. 이처럼 친근하고 수수한 경험을 특히 미적이라고 부르게 되면서, 사이토나 어빈과 마찬가지로 하팔라에게 있어서도 물질적이고 미적인 즐거움은 사라지고 말 위기에 봉착하게 된다. 그래서 그는 그저 지각적이거나 감각적인 경험에 반대되는, 미적인 경험의 경계를 정해보려고 했지만, 그 역시 실패하고 말았다. 일상적인 것의 미적 중요성에 대한 하팔라의 생각은 이상하게도 소극적으로 보인다. 하팔라는 우리에게 친숙한 즐거움이 직접적인 물질적 감각은 아닐지라도, 그런 육체적 느낌을 비슷하게 나타낸다고 생각한 것 같다. 그래서 집이나 이웃에게서 느끼는 편안함과 안도감은 푹신한 의자나 목욕물의 따뜻함에서 느끼는 좀 더 직접적인 편안함과 다르지 않다는 것이다. 하팔라가 일상적인 것의 윤리적이고 실존적인 구성요소들이 놓일 철학적 구조를 제공하고는 있지만, 이러한 구성요소들에 있어서 각별한 미적 관심을 끌만한 것이 무엇인지는 정확히 설명하고 있지는 않다.

하팔라의 이론적 목표에서 눈길을 끄는 것은 그가 사이토보다 더 근

본적인 수준에서, 일상적인 것을 인간 존재의 중심에 두었다는 점이다. (예를 들면 니체나 푸코처럼) 존재의 창조적 측면에 초점을 두거나, (단토와 마골리스처럼) 창조적 산물로서 인간의 삶에 초점을 맞춘 다른 연구들은, 미술을 실천이나 생산물로 비유하고 있다. 하팔라의 개념은 이와 비슷한 주장이기는 하지만, 일상적인 것을 취급한다는 점에서 독창적이다. 그런데 본 연구가 미적인 문제에 관한 내용이다 보니, 일상적인 것을 중점적으로 다루기에는 어려움이 있다. 예술로부터 인간 존재로 이어지는 유사점을 그려보는 방법은 오랫동안 미적 의미가 있다고 여겨지던 것을 이용하는 방법이므로, 이러한 문제를 적절히 피해갈 수 있다. 일상적인 것은 미학에서는 전혀 생소한 내용이다 보니, 일상적인 것이 정말로 미학의 일부라고 주장할 수 있다고 해도, 하팔라의 경우에는 둘 사이의 연결고리가 더 약하다. 일상적인 것을 미적 문제로 다루려고 했던 사이토와 달리, 하팔라는 이러한 연결고리를 당연하게 생각했고, 일상미학의 문제들은 이미 해결되었다는 입장이었기 때문에 이 문제들에 대해 언급조차 하지 않았다.

내가 일상미학에 대한 분석을 통해 보여주고자 했던 것은 일상미학이 기존 미학 분야의 독선을 강력하게 비판하고, 미학의 관심을 이색적이고 초월적인 것에 반대되는 친근하고 평범한 것으로 확대하도록 강하게 요구하지만, 지금까지는 대안이 될 만한 미적 이론을 분명하게 체계화시키지 못하고 있다는 점이다. 그래서 일상미학과 디자인이 공유하는 미적 부분의 관련성이 약해지고 말았다. 사이토가 강조하는 일상적인 경험의 특성들을 디자인의 미 이론에 완전히 통합시킬 수도 있다. 그러나 디자인의 미적인 측면들을 모조리 무시한 채, 이러한 일상적인 경험의 근거를 도덕적·윤리적 이론에 떠넘길 수는 없다. 그것은 내가 원하는 바가 아니다.

3 ————————
디자인과 일상적인 것

순수하게 미적인 입장에서 일상적인 것을 설명하는 이론이 있을 수 있을 까? 평범한 대상이나 경험들에 대해서도 전통적인 방식의 미적 분석을 가 할 수 있을까? 확실히 사이토가 제시하는 특징들로는 운동경기나 의자 같 은 문화적 관습이나 인공물을 "보통의" 미적 대상으로 보기는 어렵다. 그 리고 그것들에 대한 우리의 상호작용이나 반응은 다른 미적 현상들을 감 상하는 방식과는 매우 다를 것이다. 그럼에도 불구하고 나는 본 장의 결론 을 다음과 같이 맺고 싶다: 내가 구축한 디자인 이론이 일상적인 것의 미 이론으로 기여할 수 있을 것이라고 조심스럽게 기대해본다. 마찬가지로 조심스러운 문제이지만, 나의 디자인 이론은 새로운 일상미학 운동보다 더 완벽한 근거 위에서 전개되었으며, 그래서 비판적 분석을 더 잘 겪어낼 수 있을 것이라고 생각한다. 디자인을 이해하려면 일상성에 초점을 맞춰 야 한다는 주장으로 3장을 마쳤다. 즉 디자인에 초점을 맞추는 것이 일상 적인 것에 대한 미학을 시작하는 최선의 길이 될 수 있다는 말이다. 디자 인 미학은 새로운 일상미학 운동의 요구에 부응할 수 있는 방법이며, 예상 되는 반대에 맞서는 길이기도 하다.

디자인이 일상적인 것의 **일부**라는 점은 확실하지만, 새로운 일상미학 운동의 이론직 범위에 포힘되는 모든 내용 을 디자인에 담지는 못할 것이 다. 범위의 그물망이 너무 넓다 보면, 존재론적인 혼동에 이르고 만다. 예 컨대, 도로 위의 얼룩무늬나 햇볕에 대한 느낌은 자연미의 일부이지 특별 히 일상적인 것은 아니다. 아울러 청소하기, 자르기, 고치기는 확실히 평

범한 것이기는 하지만, 어떤 종류의 대상도 아니다. 앞서 정의한 대로 디자인은 매일 사용되고 있으며, 기능적 특질에 의해 예술, 공예, 자연과 구별될 수 있는 대상들로 이루어져 있다. 일상성과 내재성은 디자인에 있어서 본래 핵심적인 부분이다. 표적으로 삼을 현상을 구별 가능한 대상만으로 한정해야, 디자인이 일상생활의 중심 부분이라고 주장할 수 있는 최소한의 근거가 되며, 그러한 토대 위에서 내재적인 것과 친숙한 것에 대한 미학을 구성해볼 수 있을 것이다. 이러한 미학이 일단 완성되면, 일정한 대상들만으로 이루어진 좁은 범위를 벗어나서 다른 평범한 경험까지 포함하게 될 것이다. 그러나 처음부터 너무 확대해서 시작하면 새로운 일상미학 운동이 목표하는 바를 확실하게 그려낼 수 없게 된다. 디자인은 이러한 목표를 명확하게 설정할 수 있다. 그뿐 아니라 새로운 일상미학 운동이 처음부터 핵심 주제로 다루고 있는 구조 틀의 무시, 친숙함, 실제 사용 등에 대한 생각에 디자인에 대한 정의가 이미 나타나 있다. 디자인은 처음 출발부터 어느 정도 통시적으로 이해되어야 하는 문제이며, 필요충분조건에 따라 반역사적인 입장과 맞서야 한다.

일상미학의 입장에서는 디자인에는 이러한 핵심적인 패러다임에 반대하는 부정적인 의미만 있다고 보고, 나의 접근방법이 여전히 미술이라는 모델에 지배되고 있다며 비판할 수도 있다. 그러한 비판에 대해서는 첫째, 앞서 설명한 것처럼 미술에 대한 정의 자체도 문제가 없지 않으며, 그다지 명쾌하지도 않다는 점으로 대응하고자 한다. 만약 예술을 미적 대상으로 만드는 속성이 무엇인지 결론이 나지 않은 상태라면, 그들이 주장하는 것처럼 미술이라는 모델이 그렇게 주도적으로 될 수도 없다. 미술은 대상의 형태적 특성이라는 관점과 표현행위라는 관점에서 다양하게 정의되

어 왔는데, 이 두 가지 접근방식은 아직까지 화해를 이루지 못하고 있다. 미술에 대한 관심이 하나의 경향일 수도 있지만, 미술의 개념이 확실하기 때문에 미학 분야의 중추를 이루게된 것은 아니다. 둘째, 나는 디자인이 미술(그리고 공예)과 다르다고 해서, 이러한 현상들보다 열등하게 되는 것은 아니라고 주장해왔다. 위와 같은 비교에 의해 디자인이 폄하되지 않는다는 말이다. 미학 분야에서는 미술이 중심이 되어왔기 때문에 디자인을 미술과 무관한 것으로 정의하게 되년, 디자인이 미학 분야와 상관없이 무로부터ex nihilo 나온 미적 대상이라고 주장하는 것처럼 보일 수 있다. 그러나 디자인이 미적 대상이라는 사실이야말로, 다른 미적 현상이 가진 **어떤** 성질을 디자인도 공유하고 있으며, 미학의 이론적인 주목을 받을만하다는 반증이다. 마지막으로, 디자인에 대한 설명의 핵심은 디자인이 기능적이고 말이 없으며 평범한 것이라는 점인데, 이 특징은 디자인이 독특한 것일 뿐 아니라 일상적인 삶이나 관심사에 밀접하게 연결된 것임을 보여준다. 그래서 디자인은 그 자체가 성숙한 미 이론의 한 축을 이루며, 일상적인 것의 존재론을 위한 모델을 제공해준다.

또 아름다움에 초점을 맞추게 되면, 우리는 평범한 경험이 제공하는 특별한 즐거움이 무엇인지에 대해 정의를 내리고 묘사할 수 있게 된다. 그리고 이 같은 즐거움을 일상적이지 않은 다른 형식의 즐거움이나 판단과 구별할 수 있게 되는데, 이미 살펴본 대로 이것은 일상미학 운동으로서는 해낼 수 없었던 일이다. 미적 판단에는 독특한 논리 구조가 있으며, 그로부터 나오는 즐거움에는 독특한 느낌이 있다. 따라서 디자인의 부수미에 대한 판단은 자연이나 예술 그리고 공예에 대한 판단에는 없으며 공유될 수도 없는, 독특하고 고유한 영역이어야 한다. 디자인의 기능미에는 일상

적인 특징이 있으며, 디자인된 물건을 독자적이고 세세한 관심을 가지고 실제로 사용해봐야만 그러한 특징을 경험할 수 있다.

내가 칸트 이론을 강조하는 것에 대해, 일상미학 운동이 거부했던 관람자 모델에 얽매이게 된다며 반대할 수도 있다. 그러나 미에 대한 모든 판단은 결국 무관심적이고 반성적인 것일 뿐이다. 그래서 일상미학 이론가들의 전체적인 접근방법에서 보면 지나치게 명제적일 수도 있다. 그렇지만 이러한 반대의 입장은 판단의 작용을 어떻게 이해할 것인지 그리고 그것에 대한 칸트의 이론을 어떻게 해석할 것인지의 문제이다. 우리는 공모전의 심사위원이나 전시회의 큐레이터가 특정 대상의 미적 탁월함에 대한 의견을 말하듯이, 그 대상의 장단점을 평가하는 준엄한 비평가는 아니다. 무관심이란 대상에 대한 태도가 아니라, 그 대상을 원하는 즉각적인 욕구로부터 자유로운 상태를 말한다. 나는 디자인의 아름다움에 대한 판단들이 실제로 대상에 관여해야 나올 수 있다는 점을 특히 부수미를 통해서 보여주려고 했다. 대상에 관여하려면 친숙함이나 그 지역에 대한 개념적인 지식이 포함된 다양한 통시적 요인들이 요구된다. 그래서 나의 디자인 개념은 디자인의 일상적인 본질을 기반으로 한, 든든한 미 이론으로 두 번째 축을 구축하려는 것이다.

마지막으로, 나의 접근방법이 관람자 모델에서 설명하듯이 소외의 문제를 직접적으로 부각시키고 있지는 않다. 그럼에도 불구하고, 내가 디자인의 일상성을 특별히 부각시키기 위해 디자인을 낯선 것이라고 설명했다며 반박할 수도 있다. 그런데 디자인을 낯선 것으로 보는 것이야말로 우리와 디자인의 관계를 멀어지게 하는 일이다. 나로서는 디자인을 일상의 맥락으로부터 끄집어내어 미적 대상으로 삼음으로써, 디자인의 위상

을 바꿔보려고 했다. 만약 우리가 알아채지 못한 채 지나쳐버린 일상적인 것에 중요성이 있다면, 그것은 마치 일상적인 것의 중요성을 그냥 무시해야 일상적인 것이 강조된다는 것처럼 들린다. 그렇다면 이 점은 내가 설명해온 디자인 미학이나 마찬가지로 사이토나 어빈에게 있어서도 문제라고 반박하고 싶다. 이 문제는 토머스 레디가 다음과 같이 설명한다.

평범하게 경험하는 일상의 미학과 특이하게 경험하는 평범한 생활의 미학을 구별할 필요가 생긴 것 같다. 그런데 일상의 경험에서 미적인 면을 강조하려다 보면, 결국 특이한 것을 경험하게 되고 만다. 그래서 평범한 생활의 미학이라는 개념 자체에 어떤 긴장관계가 있다는 결론을 내릴 수밖에 없다.[88]

사이토는 일상의 내용이 "색달라야 한다고 생각하지는 않는다"[89]고 말하면서 이러한 긴장관계를 어느 정도 인정하고 있다. 그러나 이러한 문제에 대해 사이토가 대응하는 방식은 청소하고, 고치고, 버리는 등의 일상적인 (미적) 행동을 하도록 촉구하는 "흉물스러움"이나 황폐함 또는 번잡스럽고 지저분한 것에 초점을 맞추는 것이었다. 그런데 사이토의 이 같은 대응은 **도구**에 대한 하이데거의 주장에 따라서, 하팔라가 이미 부적합하

88 토머스 레디, "The Nature of Everyday Aesthetics", 라이트와 스미스의 *Aesthetics of Everyday Life*, 18 참조. 다울링은 "만약 일반적인 것에 감상할만한 부분이 있어서, (그 때문에) 특이한 것의 영역으로 떠받들어지면, (다른 영역에 비해) 일상으로서의 일상에 대한 놓거나 또는 적절한 평가 같은 것은 없을 듯하다"("Aesthetics of Daily Life", 233)고 쓰면서 이런 갈등관계를 인정하고 있다.

89 유리코 사이토, *Everyday Aesthetics*, 42.

다고 본 것이다. 만약 그처럼 평범한 물건들이 고장나거나 닳아빠지게 되어서야 주목을 받게 된다면, 그런 사실이야말로 그 물건들을 낯설게 만드는 일이라는 것이다. 반면에 사이토는 우선 평범한 것을 특이한 것으로 만드는 일에서부터 평범한 것에 대한 이론을 시작하려고 했던 것 같다. 친숙한 것과 편안한 것의 미학에 대한 하팔라의 연구에서 가장 취약한 면은 그가 이러한 긴장관계를 알고 있으면서도 평범한 것을 특이한 것으로 보기 보다는, 우선 미적인 대상으로 삼을 방법을 모색했다는 점이다.

디자인에 대한 생각이 이러한 딜레마로부터 벗어날 길이 있다면, 그것은 낯섦이라는 개념을 완화시켜서 친숙함과 나란히 놓는 것이다. 우리는 도구 같은 것들이 제대로 작용할 때는, 우리의 행위에 대한 배경으로서 기능에 가려지곤 한다는 하팔라의 의견에 동의할 수 있다. 그러나 도구들이 주목을 끄는 것은 고장을 일으켰을 때만이 아니다. 우리가 식별할 수 있을 정도로 쉽고 우아하게 기능을 발휘하며, 대단히 잘 작동될 때에도 그 사물에 주목하게 된다. 그리고 이러한 식별은 디자인에 대한 특별한 미적 판단 중 하나이다. 디자인의 탁월함은 어떤 물건들이 평균치보다 더 **낫다**는 의미에서 비범한 것이지만, 그 때문에 그 대상들이 낯설어지거나 명예로운 예술작품이라고 할 정도로 일상으로부터 동떨어지게 되는 것은 아니다. 그것들은 여전히 우리가 매일 사용하는 의자이며 나이프이고 커피포트이다. 인식적이거나 실천적인 또는 도덕적인 관심에 반대되는 미적인 관심을 요구하는 것은 특별한 경우에만 해당된다. 디자인을 부수미로 보는 관점에서 설명하자면, 대상은 일상적인 관계 속에 있어야 제대로 평가될 수 있다. 다시 말하면 어떤 대상의 아름다움은 매일매일 사용될 경우에만, 그리고 우리의 인정을 받을 정도로 기능을 제대로 발휘할 경우에만

빛을 발할 수 있다. 사실 디자인은 심오하지도 않고 독창적이지도 않다. 그러나 디자인을 예술과 나란히 둔 덕분에, 디자인된 대상들을 특이하거나 낯선 것으로 설정하지 않고도, 미적인 측면을 살펴볼 수 있게 되었다. 낯선 것과 친숙한 것 — 심오한 것과 평범한 것 — 의 양극성은 하팔라가 바라던 엄밀한 개념적 구별이라기보다는 체험을 통해 스스로 발견하게 되는 장치라고 할 수 있다. 일상적인 측면들이 중요한 이유는 그러한 측면들이 친숙하고 평범해서 관심을 끌지 못하기 때문이 아니라, 일반적으로 그러한 측면의 중요함을 그저 알아보지 못하고 놓치기 **때문**이다. 디자인은 배경 속으로 사라지거나 의식적인 행위의 범위 안에 들어오기 때문에 중요한 것이 아니다. 디자인은 너무 흔하고 일상적이어서, 그 중요성을 우리가 알아채지 못하고 있을 뿐이며, 디자인 미학의 과제는 일상적인 것을 이론적으로 연구함으로써, 삶의 평범한 요소들에 대해 철학적인 관심을 갖게 하는 일이다.

일상미학에 대해 다시 강조하고 싶은 부분은 미학적 전통을(그 모든 허물까지 한꺼번에) 무시하거나 간과했기 때문에, 친숙함이나 친숙함에 대한 우리의 반응을 일관성 있게 설명할 수 없었다는 점이다. 일상미학 이론가들은 일상적인 것을 미적으로 독특하게 만드는 것이 무엇인지 또는 어째서 일상적인 것의 미적인 특성이 우리의 삶에서 나름대로 중요한지를 명확하게 설명하지 못하고 있다. 그들은 일반적으로 주목을 받지 못하고 있는 인간의 실존적 측면에 철학적 관심이 모아져야 한다는 점을 정당화하려다 보니, 또 다른 규범적 이론에 매달릴 수밖에 없었다. 이러한 일상미학 운동에 비해, 나의 목표는 — 일상의 한 부분으로서 — 디자인을 직접 철학적 미학의 관심 범위 안으로 끌어들여서, 미학 분야에서 다뤄질 만

한 대상으로 포함시키는 데 있다. 즉, 역사적으로 미술이나 자연미 등에 치중되어 있던 엄밀한 분석을 디자인에 대해서도 가해야 한다는 뜻이다. 나는 이러한 분석을 통해 미학의 한 분야로서 디자인에 대한 독자적인 미 이론을 마련해보려고 했으며, 일상생활의 건강한 미학을 위한 하나의 모 델 — 물론 하나뿐인 것은 아니겠지만 — 을 제시해보려고 했다. 본 연구 에 잠재된 앞으로의 과제는 미적인 것을 인간이 자율적으로 경험하는 중 요한 측면으로서 변호하는 일이다. 이러한 측면은 다른 미적 현상에서와 마찬가지로 디자인을 통해서도 나타나며, 이제는 더 이상 다른 철학 분야 의 지원을 받지 않고도 설명할 수 있다. 여기에서 잠재라고 한 것은 디자 인의 이론 자체가 그동안 미학이 주제에 접근해온 전통적인 방법에 대한 도전이 될 수도 있다는 의미이다. 그러나 일상미학 운동과 달리 이러한 도 전은 철학적 미학의 체계 안에서 출발한다. 이제 이러한 문제들을 천명하 는 것으로, 본 연구를 마치고자 한다.

결론: 디자인의 의미 ————

지금까지 제기된 디자인의 의미에 대해 몇 가지 메타 이론적인 고찰을 하는 것으로 이 논의를 마무리 짓고자 한다. 나는 디자인을 미학의 오랜 전통에 의지하여 설명하려고 했으며, 일반적인 미학 이론의 범위 안에서 논의를 전개하고자 했다. 그렇게 한 이유 중 하나는, 미적인 요소를 (구분할 수 있다면) 다른 요소와 마찬가지로 인간의 삶에서 중요한 부분으로 보았기 때문이다. 철학 일반에서는 이러한 중요성에 대해 무시해왔는데, 그 이유는 일상 이론가들이 정확하게 지적하고 있다. 만약 미학이 미술 이론과 똑같은 것이 된다면, 우리 삶과 직접적인 관계가 없는 현상에만 매달리는 지극히 전문적인 분야가 되고 말 것이다. 디자인은 우리 생활 속 어디에든 스며들어 있기 때문에 일상에 있어서 미적인 것의 의미를 설명하는 데 도움이 된다. 그래서 디자인 이론은 미학이 우리의 철학적 연구에 있어서 중심이 될 수 있도록 재편성되어야 한다는 점을 보여준다. 그렇다고 철학적 미학의 전통을 무조건 받아들이는 실수를 범하지는 않아야 한다. 사실 디자인 이론이 온전하게 구축되려면 좀 더 견고하고 독자적인 입지를 갖춰야 하며, 여러 가지 난해한 문제들에 대한 해법을 제시해야 한다. 그래서 미학에 대한 폭넓은 비판으로부터 출발한 일상미학 운동과 달리, 내가 여

기에서 제시하는 디자인 이론은 미학 자체에 대한 내적인 비판의 형식을 취하고 있다. 그것이야말로 내가 처음부터 하고 싶었던 일이다. 우리는 1장과 2장에서 한편으로는 대상과 행위를, 다른 한편으로는 미 또는 미적 경험에 대한 객관적인 접근과 주관적인 접근을 대치시키는, 다소 극명한 이분법으로 존재론적인 문제와 규범론적인 문제를 살펴보았다. 디자인은 이 같은 이분법적인 접근에 대한 해결방안을 제시하는 데 도움이 된다.

우리는 디자인의 존재론을 통해, 미적 대상을 반역사적이고 본질주의적인 입장에서 정의하는 것은 부적합하다는 점을 강조했다. 대상의 성질에만 초점을 맞추다 보면 형태주의로 빠지게 되는데, 이 형태주의는 결국 반대사례의 문제에 처하게 된다. 디자인이든 공예든 자연미든 모든 물체는 모두 일정한 형태가 있으므로, 형태를 기준으로 삼아 구별하기는 어렵다. 단칭적인 행위로서의 표현에 초점을 맞추는 이론들도 실패했는데, 그 이유는 표현행위가 제대로 설명되기도 어렵고 완성품만을 대하는 관객으로서는 표현행위가 어디까지인지를 분간할 수도 없기 때문이다. 디자인에서는 대상과 행위가 모두 중시되어야 하며, 그러면서도 매우 다른 방식으로 고려되어야 한다. 우선, 디자인된 모든 물건들은 기능적이지만 그 점만이 독특한 것은 아니기 때문에, 디자인에 대한 정의는 여기서 끝나지 않는다. 디자인은 사용되고 관계되는 맥락 안에서만 이해된다. 그러한 맥락은 디자인에 담긴 각각의 문화와 역사에 대한 상세한 지식을 가지고 접근해야 알 수 있다. 왜냐하면 매일 일어나는 디자인과 우리의 상호작용은 디자인의 존재론적 구조 속에 쌓여지며, 역사 밖에서는 존재할 수가 없기 때문이다.

더 나아가서, 특히 형태를 중시한 벨의 입장에서 보면 기능이란 유일

무이하거나 "의미 있는" 것이 아니다. 따라서 우리는 디자인에 대해 정의 내리면서 디자인이 원래 미적인 대상이라고 전제하거나, 디자인 자체에 미적으로 뭔가 중요한 점이 있다고 가정하지 않는다. 디자인의 미적 중요 성은 오히려 디자인에 대한 우리의 반응 속에서 나타난다. 디자인 역시 미적으로 감상될 수 있는 후보 중 하나로서, 무엇이든 미적으로 경험될 수 있다는 점과 디자인에 대한 경험은 예술에 대한 경험보다 우리에게 더 공통되고 친숙한 것이 될 수 있다는 점, 그리고 대상의 존재론과 그 대상에 대한 우리의 반응을 설명하는 규범론은 전혀 다르다는 점을 보여준다.

디자인의 행위에 주목해보면 작자 미상의 물건도 미적 평가의 대상이 될 수 있는데, 이것은 지금까지 자연미에 대해서만 적용되던 개념이다. 그러나 자연에서 나타나는 독특함이나 독자성과는 달리, 디자인은 독자성이 없거나 대량으로 복제가 가능하다. 원작자가 분명해야 한다는 생각에서 탈피한 덕분에, 디자인 제작자는 다양한 장소의 수많은 사람들로 분산되었고 대량생산방식을 실현할 수 있었다. 그것은 어떤 의미에서는 개인적이고 독창적이며 심오한 뜻이 담긴 행위와 원작자를 연관시키던 오랜 관행을 끊어내는 일이었다. 미학 이론은 예술작품이 되는 것과 미적인 의미를 갖는 것을 애매하게 얼버무려왔는데, 디자인이 그러한 연결을 끊은 것이다. 우리는 디자인에서 작가의 독특한 감정이나 사상을 "읽는" 방법을 고민하지 않아도 되며, 그 행위가 어떻게 나오게 되었는지 이론화하려고 애쓸 필요도 없다. 어떤 사물이 만들어졌다는 사실은 중요하지만, 어떻게 만들어지는지에 따라 감상의 대상이 되는 것은 아니다. 디자인은 대상과 행위 중 그 어느 쪽에도 치우치지 않고 두 요소를 통합시키면서, 양자의 관계 속에 존재한다.

디자인 평가의 문제로 돌아오면, 우리는 심오하거나 독창적이거나 표현적인 대상이 아니라 내재적이고 침묵하며 기능적인 대상을 마주하게 된다. 디자인된 대상에만 독특한 미적 성질이나 평가 형식이 있는 것이 아니며, 그 덕분에 우리의 규범 이론은 많은 예술 평가 이론이 얽매여 있던 전제로부터 자유를 누릴 수 있게 된다. 그런데 아름다움에 대한 이론에도 분열을 일으킬만한 경향은 늘 있었다. 미를 대상이 가진 성질로 보고 형이상학적이고 인식론적인 문제를 동반한 미적 실재론으로 이어지는가 하면, 미를 대상에 대한 일종의 반응 또는 즐거움으로 봄으로써 미적 주관론에 빠지기도 했다. 나는 디자인에 대해서는 아름다움이 미적 판단력 자체에 있다고 봄으로써 이러한 곤경에서 벗어날 방법을 모색해왔다. 미에 대한 판단에는 그것을 정당화할 수 있는 객관적인 면이 있어야 한다. 이 판단은 미적 가치란 세계를 구성하는 내용의 일부분이라며 실재론적으로 설명하고 마는 것이 아니라, 취미의 불일치와 차이에 대해서도 인정하고 받아들여야 한다. 미에 대한 판단은 그 판단을 정당한 것으로 만들어주는 즐거움에 어느 정도 맞춰진다는 점에서 주관적인 면도 있다. 여기서의 즐거움은 미(혹은 취미) 개념을 변호하기 위해 외부의 권위에 의지해야 하는 불완전한 감각이 아니라, 이성적 결정에 따라 조절되는 즐거움이다.

에바 샤퍼는 미가 더 이상 풀어서 설명할 수 없을 정도로 규범적인 것이기 때문에, 사실이 아니라 가치의 문제라면서 판단에 기반을 둔 미학의 모델을 제공한다. 즉 미는 미각 판단과 도덕 판단 사이에서 한편으로는 즐거움을 느끼고 다른 한편으로는 합리적인 정당함을 느끼면서 양쪽의 중요한 측면을 공유한다는 것이다. 그 같은 모델 덕분에 우리는 미술을 뛰어넘어, 디자인을 포함한 다른 종류의 경험으로 미학의 개념을 확장할 수 있

게 된다. 나는 칸트의 이론을 받아들임으로써, 적절한 시기에 적절한 경험을 하고 적절한 판단을 할 수 있다면 어떤 것이든 다 아름답다고 주장할 수 있게 되었다. 디자인에 대한 판단이 어떻게 자연미나 미술 또는 심지어 공예와 다른지도 설명할 수 있게 되었다. 미 또는 미적 탁월함이 우리의 판단 속에 있는 것이라면 규범의 문제에 얽매이지 않고 대상의 존재론에서부터 시작할 수 있다. 다시 말해서 평범하거나 침묵하는 대상일지라도 객관적인 평가의 대상이 될 수 있다는 것이다. 그러므로 디자인, 예술, 공예, 자연미의 진정한 차이는 그것들을 독특하게 만드는 어떤 성질의 차이라기보다는 우리가 이 대상들에 대해 반응하는 방식의 차이이다. 그리고 미가 판단에 내재한다는 것을 적절하게 설명할 수 있도록 여러 가지를 고려한 미적 이론이라면, 처음부터 문제를 얽히게 만든 서로 다른 직관들에 대해서도 해명해줄 수 있을 것이다.

칸트가 제시하는 모델은 풍부해서 미적 판단에 대해 좀 더 깊이 이해할 수 있게 해준다. 모든 미적 반응에는 무관심, 개념으로부터의 자유, 이성적 능력의 유희 같은 공통된 특성들이 있지만, 우리는 자연의 순수하고 자유로운 아름다움과 예술, 더 나아가서는 디자인의 부수미를 구분할 수 있다. 예술에 대한 평가가 비유적인 의미에 근거를 둔 미적 관념들과 관련된 일이라면, 디자인에 있어서는 어떤 물건이 탁월하고 멋있게 기능을 수행하는 방식에 대한 반응이다. 그리고 다른 미적 판단과는 달리, 디자인에 대한 평가에는 일상용품과 우리 사이의 상호작용이 갖는 통시적 또는 지역적 특성에 대한 지식도 필요하다. 우리는 칸트와 함께 출발한 덕분에, 미에 대한 다른 규범적 설명에서 나타나는 긴장관계를 완화시킬 수 있었을 뿐 아니라, 거의 모든 영역의 현상들에 똑같이 적용될 수 있는 미적 판

단의 일반론도 제공받을 수 있었다. 세상에 대한 우리의 반응 속에 미가 있다고 보는 설명의 장점 중 하나는 우리가 미적 관심을 기울인다고 해서 그 대상이 다른 것보다 우월해지는 것은 아니라는 사실이다.

만약 모든 것이 아름다울 수 있다면, 미적인 것은 미술에 관한 이론들이 제시하는 것보다 더 촘촘하게 매일매일의 삶과 엮어질 것이다. 이것은 디자인의 의미를 밝히는 본 과제의 두 번째 구역으로 우리를 이끈다. 나는 디자인 분야에 존재하는 수많은 문제들을 고민하며 해결해보려고 했지만, 그것은 인간의 삶과 관심사를 위해 미학의 중요성을 부각시키는 일이기도 했다. 일상 운동everyday movement이 우려하는 바는 미적인 것과 미술을 동일시하다가는 우리의 삶에서 미적인 기질이 사라지고 말 것이며, 결국 미술 분야의 소외로 이어지게 된다는 점이다. 일상 운동은 전통을 거부한 채, 미적인 의미로 일상생활을 새롭게 채우려고 했다. 그러나 우리가 일종의 미적 진공상태에 살고 있다는 생각은 미적 판단이 특정 지역이나 — 미술이나 음악 또는 문학 같은 — 특정 대상에 대해서만 적용된다고 믿는 경우에만 설득력이 있다. 일상 운동은 그 같은 믿음을 전제로 하고 있다. 즉 예술에 대한 비판의 근거가 되는 미적 소외를 은연중에 받아들이고 있는 셈이다. 그리고 그 때문에 다른 미학 이론을 대안으로 내세우지 못하고, 윤리적인 설명으로 몰고 갈 수밖에 없었다. 반대로 미적 판단이 작용하는 방법이나 그것이 적용되는 대상을 모두 포함하는 폭넓은 입장에서 디자인을 바라보게 된다면, 매일의 삶이야말로 미적인 기질로 가득하다는 사실을 보여주기에 훨씬 유리하다.

그런데 디자인에 대한 이 같은 설명은 일상 이론을 대신할 모델도 되지만, 미적인 것과 인간다워진다는 의미가 서로 깊이 관련되어 있다고 미

적인 것을 변호하는 일이기도 하다. 우리의 일상 활동과 주변의 세속적인 물건들이 미적 본질에 대한 판단과 연관되어 있다는 설명은, 아름다움이 야말로 우리에게 중요한 요소 중 하나라는 점을 보여준다. 그래서 본 연구는 미학에는 많은 사람들이 믿고 있는 것보다 철학적으로 더 큰 의미가 있다고, 미학 분야를 옹호하는 일이기도 한다. 우리는 미적 현상의 관찰자와 감상자이자 비평가인 동시에 소비자, 구매자, 장식가, 사용자이며 디자인된 환경 안에 살고 있는 주민이다. 그렇기 때문에 유용성이나 실용성 또는 도덕성 같은 문제가 고려되었거나 충족되었다고 해도, 커피포트를 선택하거나 소파를 배열하거나 주방 벽면의 색을 정하거나 아침 출근길을 선택하는 데에는 여전히 미적인 요소가 중요한 문제로 남는다. 이러한 일반적인 미적 요소를 연구하는 것이 바로 우리 분야의 과제이다. 디자인 이론은 그동안 예술에만 집중하느라 연구가 제대로 이루어지지 않았지만, 미학 분야의 좀 더 폭넓은 목적을 상기시키는 데 도움이 될 것이다.

이 목적이란 로저 스크루턴이 말한 대로 "우리 스스로 이성적인 존재로서 우리의 생활 속에 뭔가 깊이 연관되어 있는 정신적 행위 또는 마음의 상태를 판별"하려는 것이다. 미학은 그렇게 해야 비로소 철학이라는 거대한 학문 분야의 중심으로 자리매김할 수 있다.[01] 물론 디자인에 대한 나의 설명이 이 문제를 명쾌하게 검증하고 있다기보다는 필요성을 제기하는 수준이지만, 검증을 위한 어느 정도의 토대는 마련했다고 할 수 있다. 삼시 칸트의 이론으로 돌아가 보자. 판단은 일반적으로 인간이 인식

01 로저 스크루턴, "In Search of the Aesthetic", *British Journal of Aesthetics* 47, no.3 (2007): 238.

과 동일한 것이지만 미적 판단은 특별한 종류의 인식이라는 말이 생각난다. 칸트가 주장하는 바는 미가 이성의 대리자임을 최종적으로 설명하려는 것인데, 판단력을 반성적 능력으로 보지 않고는 성립될 수 없는 내용이다. 사실 아름다운 것에 대한 판단은 좋은 것, 필연적인 것 그리고 실용적인 것에 대한 판단과 동등한 위치에 놓여 있으며, 이러한 판단들이 어우러져서 인간다워진다는 것에 대한 의미가 무엇인지 보여준다. 디자인에 대한 이러한 설명은 미를 미술의 좁은 영역으로부터 끄집어내어 우리의 일상과 관심 속에 자리를 되찾아주는 일이며, 그것은 인간 스스로를 이해하게 된다는 보다 넓은 목표에 기여하게 된다. 그러나 디자인은 세속적이고 평범하다는 이유로 무시되곤 한다. 자동차나 칫솔, 칸막이를 늘 감탄하면서 마주하는 것은 아니며, 우리의 환경이나 주변 사물들에 대해 언제나 도덕적 판단이나 인식적 판단을 하는 것도 아니다. 미적 반응은 반응의 일종일 뿐이지만, 우리를 인간답게 만들어주는 반응이기도 하다. 디자인 이론은 이러한 부분에 대해서도 설명해야 한다.

역자 후기 ————

본서는 디자인을 미학의 연구 대상으로 삼고 있다. 주변을 둘러보면, 우리는 그야말로 디자인된 환경 속에서 살고 있다고 해도 될 정도로 디자인에 둘러싸여 있다. 디자인을 통한 미적 경험이 인간의 생활에서 중요한 요소 중 하나라면, 우리의 삶에 나타나는 미적 현상들의 의미를 찾아보려는 미학으로서는 당연히 디자인에 관심을 가져야 한다. 그렇지만 지금까지 철학적 미학은 디자인에 관심을 보인 적이 거의 없었다. 미에 대한 이론은 자연과 예술의 숭고함과 아름다움 또는 공예나 문화 현상을 다루기도 했지만, 디자인 자체에 대한 미학적 분석은 이제껏 이루어지지 않고 있다.

디자인이 과연 무엇인지를 묻는 철학적 질문은 디자인이라는 존재에 대한 근원적인 물음이다. 본서의 1장은 이러한 디자인 존재론의 입장에서 전통 예술과 공예 그리고 디자인의 영역을 구분해냄으로써 철학적 미학 안에서 디자인의 위치를 모색한다. 2장에서는 디자인이 미학의 관심 대상이 될 만큼, 디자인에 대한 경험과 판단이 미적인 것인지의 문제로 이어진다. 이 문제는 3장에서 칸트 미학을 토대로 독특한 판단 형식으로서 디자인만의 미적 경험을 설명하고 4장에서는 일상의 미학적 의미를 통해 디자인과 우리의 내적 관계를 보여준다.

저자는 미학 분야가 그동안 미술에만 집착하다가 철학으로부터 소외되는 지경에 이르렀다고 보고, 디자인과 일상에 대한 관심을 통해 그러한 편향성을 해소해야 한다고 주장한다. 즉 미학이 전통적인 범주를 확장하여 일상미학의 모델이 될 디자인 이론을 받아들여야 한다는 것이다. 그것은 미학이 철학 내에서 차지하던 본래의 자리를 되찾는 일이며, 동시에 너무 평범하고 친숙해서 우리가 관심을 갖지 않던 일상과 디자인의 미적 의미를 재발견할 수 있는 기회이기도 하다. 그래서 저자는 미학의 입장에서, 그것도 칸트의 취미판단이라는 시각에서 디자인을 설명하고 있다.

본서에 인용된 『판단력비판Kritik der Urteilskraft』을 독자들이 쉽게 이해할 수 있도록 풀어내기에는 역자의 불비한 철학적 소양으로는 도저히 불가능한 일이었다. 그 자체로 내용이 복잡하기도 하거니와 철학 용어의 일관성을 위해서 본서의 번역에는 한국어 번역본(백종현 역, 아카넷, 2009)을 참고하였다. 동 번역본이 『판단력비판』 제2판(=B, 1793년 출판)을 표준으로 삼고 있으므로 본서를 번역하면서 Karl Vorländer판(Felix Meiner Verlag/ Hamburg, 1924)과 대조해봤고, 인용된 『판단력비판』의 원전을 확인할 수 있도록 해당 섹션과 제2판에서의 쪽 번호(예를 들면 §3, B9)를 병기했다.

『순수이성비판』과 『실천이성비판』에 이어 나와서, 제3비판서라고 불리는 『판단력비판』은 칸트의 거대한 철학 체계를 완성하는 부분에 해당되므로 무척 복잡하고 함축적으로 서술되어 있다. 핵심적인 용어조차 문맥에 따라 일관되게 옮기는 데 어려움이 있다는 한국어 번역자의 고백처럼 칸트철학 전공자들이나 이해할 법한 용어들이 많이 나온다. 철학 용어들은 정확한 개념 정의에 따른 의미를 가지고 있으므로, 원어를 그대로 써야 마땅하다. 그런데 그 용어들을 다른 언어로 옮길 경우에 정확한 대응어

를 찾기란 여간 어려운 일이 아니다. 즉 본서를 읽으려면 다소 어색하게 느껴지는 철학 용어에 익숙해질 마음의 준비가 필요할 것이다.

다만 독자들이 다소 이해하기 곤란할 것 같은 용어나 한국어로 옮기면서 여러 단어로 번역되는 경우에는 원래의 의미를 손상하지 않는 범위에서 적절히 바꿔서 사용하려고 했다. 사실 aesthetics(Ästhetik)를 미학이라고 하기보다는 감성학 또는 미(감)학이라고 해야 하므로, aesthetic(ästhetisch)은 미적이라고 쓰기도 했지만 '논리적'과 연관지어야 할 곳에서는 '미감적'이라고 옮겼다. 또 form의 경우 내용과 함께 쓰이면 형식(내용과 형식), 기능과 함께 쓰이면 형태(형태는 기능을 따른다)라는 식으로 다소 유연하게 우리말로 옮기려고 했다.

본서의 저자는 미학 분야에서 디자인에 대한 관심을 가지고 연구 영역을 확대해야 한다고 촉구하고 있다. 이러한 본서의 내용은 디자인 자체의 의미와 미학적 근거를 찾고자 하는 독자들에게도 반드시 필요한 내용이라고 생각된다. 그래서 본서에 나오는 개념어들을 가능한 한, 철학을 전공하지 않은 사람들도 쉽게 이해할 수 있는 용어로 바꿔보려고 했다. 그것이 본래의 의미를 왜곡하거나 희석하는 결과가 되지 않았기를 바라며, 더 나아가서 본서를 계기로 디자인에 대한 미학적 성찰이 계속 이어졌으면 하는 기대를 가져본다.

디자인을 전공하고 미학을 공부한 사람으로서 디자인 미학의 연구에 대한 동경은 있었지만 실행에 옮기지 못한 아쉬움과 책임감을 본서 번역을 통해 어느 정도 덜어낼 수 있었음은 역자의 소박한 자위일 것이다. 한결같은 사랑으로 곁을 지켜주고 있는 아내에게 고마움을 전한다. 아울러 부족한 역량을 북돋아 믿고 기다려주시는 미술문화의 지미정 사장, 평생

의 교우로 주관과 객관의 중용을 일깨워주는 이성표 작가, 초역본부터 꼼꼼히 읽고 역자의 부족한 어휘와 미학 지식을 보완해주신 손효주 학형, 그리고 30여 년 전 미학의 정원으로 이끌어주신 이래 지금까지 일상을 통해 칸트미학을 가르쳐주신 임범재 선생님께 드리는 감사로 후기를 맺는다.

참고문헌
사항색인
인명색인

Bibliography
Index

참고문헌

Abrams, M. H. "Kant and the Theology of Art." *Notre Dame English Journal* 13(1981): 75-106.

Abrams, M. H. "Art-as-Such: The Sociology of Modern Aesthetics." *Doing Things with Texts: Essays in Criticism and Critical Theory*. New York: Norton, 1991:135-158.

Adorno, Theodor. *The Culture Industry: Selected Essays on Mass Culture*. New York: Routledge, 1991.

Allen, R. T. "Mounce and Collingwood on Art and Craft." *British Journal of Aesthetics* 33, no. 2 (1993): 173-175.

Allison, Henry E. *Kant's Theory of Taste: A Reading of the Critique of Aesthetic Judgement*. Cambridge: Cambridge University Press, 2001.

Arnheim, Rudolf. "From Function to Expression." *Journal of Aesthetics and Art Criticism* 23, no. 1 (1964): 29-41.

Arnheim, Rudolf. "Beauty as Suitability." *Journal of Aesthetics and Art Criticism* 54, no. 3 (1996): 251-253.

Atkinson, Paul. "Man in a Briefcase: The Social Construction of the Laptop Computer and the Emergence of a Type Form." *Journal of Design History* 18, no. 2 (2005): 191-205.

Bate, Walter Jackson. *From Classic to Romantic: Premises of Taste in Eighteenth-Century England*. New York: Harper and Brothers, 1946.

Baudrillard, Jean. *The System of Objects*. James Benedict, trans. New York: Verso Books, 2005.

Bayley, Stephen and Terence Conran. *Design: Intelligence Made Visible*. London: Firefly Books, 2007.

Bell, Clive. *Art*. New York: Capricorn Books, 1958.

Bender, John. "General but Defeasible Reasons in Aesthetic Evaluation: The Particularist/Generalist Dispute." *British Journal of Aesthetics* 53, no.

4(1995): 379-392.

Berleant, Arnold. "Ideas for a Social Aesthetic." *The Aesthetics of Everyday Life*. Andrew Light and Jonathan M. Smith, eds. New York: Columbia University Press, 2005: 23-38.

Blocker, Harry. "Kant's Theory of the Relation of Imagination and Understanding in Aesthetic Judgements of Taste." *British Journal of Aesthetics* 5 (1965): 37-45.

Borgmann, Albert. "The Depth of Design." *Discovering Design: Explorations in Design Studies*. Richard Buchanan and Victor Margolin, eds. Chicago: University of Chicago Press, 1995: 13-22.

Buchanan, Richard. "Wicked Problems in Design Th inking." *The Idea of Design: A Design Issues Reader*. Victor Margolin and Richard Buchanan, eds. Cambridge: MIT Press, 1995: 3-20.

Buchanan, Richard. "Rhetoric, Humanism and Design." Discovering Design: *Explorations in Design Studies*. Richard Buchanan and Victor Margolin, eds. Chicago: University of Chicago Press, 1995: 23-67.

Buchanan, Richard, and Victor Margolin, eds. *The Idea of Design: A Design Issues Reader*. Cambridge: MIT Press, 1995.

Buchanan, Richard, and Victor Margolin. *Discovering Design: Explorations in Design Studies*. Chicago: University of Chicago Press, 1995.

Budd, Malcolm. "Delight in the Natural World: Kant on the Aesthetic Appreciation of Nature, Part I: Natural Beauty." *British Journal of Aesthetics* 38, no. 1 (1998): 1-18.

Budd, Malcolm. "The Pure Judgement of Taste as an Aesthetic Refl ective Judgement." *British Journal of Aesthetics* 41, no. 3 (2001): 247-260.

Burns, Steven. "Commentary on Forsey's, 'From Bauhaus to Birkenstocks.'" Canadian Philosophical Association, Annual Congress, Toronto, 2006.

Burke, Edmund. *A Philosophical Enquiry into the Origin of Our Ideas of the Sublime and Beautiful. Eighteenth Century Aesthetics*. Dabney Townsend, ed. Amityville, NY: Baywood, 1998: 249-278.

Carlson, Allen. "Appreciating Art and Appreciating Nature." *Landscape, Natural Beauty and the Arts*. Salim Kemal and Ivan Gaskell, eds. New York: Cambridge

University Press, 1993: 199–227.

Carlson, Allen. *Aesthetics and the Environment: The Appreciation of Nature, Art and Architecture*. New York: Routledge, 2000.

Carroll, Nöel. *The Philosophy of Horror*. New York: Routledge, 1990.

Carroll, Nöel. "The Ontology of Mass Art." *British Journal of Aesthetics* 55, no. 2(1997): 187–199.

Carter, Curtis L. "Industrial Design: On Its Characteristics and Relationships to the Visual Fine Arts." *Leonardo* 14, no. 4 (1981): 283–289.

Cohen, Ted. "Th ree Problems in Kant's Aesthetics." *British Journal of Aesthetics* 42, no. 1 (2002): 1–12.

Collingwood, R. G. *The Principles of Art*. Oxford: Oxford University Press, 1958.

Crawford, Donald. *Kant's Aesthetic Theory*. Madison: University of Wisconsin Press, 1974.

Crowther, Paul. "The Claims of Perfection: A Revisionary Defence of Kant's Theory of Dependent Beauty." *International Philosophical Quarterly* 26(1986): 61–74.

Crowther, Paul. "The Signifi cance of Kant's Pure Aesthetic Judgement." *British Journal of Aesthetics* 36, no. 2(1996): 109–121.

Csikszentmihalyi, Mihaly. "Design and Order in Everyday Life." *The Idea of Design: A Design Issues Reader*. Victor Margolin and Richard Buchanan, eds. Cambridge: MIT Press, 1995: 118–126.

Danto, Arthur. *The Transfi guration of the Commonplace*. Cambridge: Harvard University Press, 1981.

Danto, Arthur. "The Philosophical Disenfranchisement of Art." *The Philosophical Disenfr anchisement of Art*. New York: Columbia University Press, 1986: 1–21.

Danto, Arthur. "The End of Art." *The Philosophical Disenfr anchisement of Art*. New York: Columbia University Press, 1986: 81–116.

Danto, Arthur. "Indiscernibility and Perception: A Reply to Joseph Margolis." *British Journal of Aesthetics* 39, no. 4 (1999): 321–329.

Darwall, Stephen, Allan Gibbard, and Peter Railton, eds. *Moral Discourse and Practice*. New York: Oxford University Press, 1997.

Davies, Stephen. "Aesthetic Judgements, Artworks and Functional Beauty."

Philosophical Quarterly 36, no. 23 (2006): 224-241.

De Clerq, Rafael. "The Aesthetic Peculiarities of Multifunctional Artefacts." *British Journal of Aesthetics* 45, no. 4 (2005): 412-425.

Dewey, John. *Art as Experience.* New York: Capricorn Books, 1958.

Dilworth, John. "Artworks versus Designs." *British Journal of Aesthetics* 41, no. 2(2001): 163-177.

Dowling, Christopher. "The Aesthetics of Daily Life." *British Journal of Aesthetics* 50, no. 3 (2010): 225-242.

Ducasse, Curt J. "The Art of Personal Beauty." *The Philosophy of the Visual Arts.* Philip Alperson, ed. New York: Oxford University Press, 1992: 619-624.

Dutt on, Denis. "Kant and the Conditions of Artistic Beauty." *British Journal of Aesthetics* 34, no. 3 (1994): 226-241.

Eaton, Marcia Muelder. "Kantian and Contextual Beauty." *Journal of Aesthetics and Art Criticism* 57, no. 1 (1999): 11-15.

Fethe, Charles. "Craft and Art: A Phenomenological Distinction." *British Journal of Aesthetics* 17 (1977): 129-137.

Fethe, Charles. "Hand and Eye: The Role of Craft in R. G. Collingwood's Aesthetic Theory." *British Journal of Aesthetics* 22 (1982): 37-51.

Flusser, V. *The Shape of Th ings: A Philosophy of Design.* London: Reaktion Books, 1999.

Forsey, Jane. "Art and Identity: Expanding Narrative Theory." *Philosophy Today* 47, no. 2 (Summer 2003): 176-191.

Forsey, Jane. "The Disenfranchisement of Philosophical Aesthetics." *Journal of the History of Ideas* 64, no. 4 (2003): 581-597.

Forsey, Jane. "Art and Identity: Expanding Narrative Theory." *Philosophy Today* 47, no. 2 (2003): 176-191.

Forsey, Jane. "Metaphor and Symbol in the Interpretation of Art." *Symposium: Canadian Journal of Continental Philosophy* 8, no. 3 (2004): 573-586.

Forsey, Jane. "Is a Coherent Theory of the Sublime Possible?" *Journal of Aesthetics and Art Criticism* 65, no. 4 (2007): 381-390.

Gadamer, Hans-Georg. *Truth and Method.* 2nd ed. Translation revised by Joel Weinsheimer and Donald G. Marshall. New York: Crossroad, 1986.

Galle, Per. "Philosophy of Design: An Editorial Introduction." *Design Studies* 23 (2002): 211–218.

Gaut, Berys. "The Ethical Criticism of Art." *The Philosophy of Literature: Contemporary and Classic Readings*. Eileen John and Dominic McIver Lopes, eds. Oxford: Blackwell, 2004: 355–363.`

Gilman, S. *Making the Body Beautiful: A Cultural History of Aesthetic Surgery*. Princeton, NJ: Princeton University Press, 1999.

Glynn, Simon. "Ways of Knowing: The Creative Process and the Design of Technology." *Journal of Applied Philosophy* 10, no. 2 (1993): 155–163.

Goodman, Nelson. *Languages of Art*. Indianapolis: Hackett , 1976.

Gracyk, Theodore. "Kant's Shift ing Debt to British Aesthetics." *British Journal of Aesthetics* 26, no. 3 (1986): 204–217.

Gracyk, Theodore. *Rhythm and Noise: An Aesthetics of Rock*. Durham, NC: Duke University Press, 1996.

Greenough, Horatio. "Form and Function." *The Philosophy of the Visual Arts*. Philip Alperson, ed. New York: Oxford University Press, 1992: 364–367.

Guyer, Paul. *Kant and the Claims of Taste*. 2nd ed. Cambridge: Cambridge University Press, 1997.

Guyer, Paul. "Dependent Beauty Revisited: A Reply to Wicks." *Journal of Aesthetics and Art Criticism* 57, no. 3 (1999): 357–361.

Guyer, Paul. "Free and Dependent Beauty: A Modest Proposal." *British Journal of Aesthetics* 42, no. 4 (2002): 357–366.

Guyer, Paul. "The Cognitive Element in Aesthetic Experience: Reply to Matravers." *British Journal of Aesthetics* 43, no. 4 (2003): 412–418.

Haapala, Arto. "On the Aesthetics of the Everyday: Familiarity, Strangeness, and the Meaning of Place." *The Aesthetics of Everyday Life*. Andrew Light and Jonathan M. Smith, eds. New York: Columbia University Press, 2005: 39–55.

Heidegger, Martin. *Being and Time*. Joan Stambaugh, trans. Albany: SUNY Press, 1996.

Heskett, John. *Toothpicks and Logos: Design in Everyday Life*. New York: Oxford University Press, 2002.

Heskett, John. *Design: A Very Short Introduction*. New York: Oxford University

Press, 2002.

Higgins, Kathleen. "Sweet Kitsch." *The Philosophy of the Visual Arts*. Philip Alperson, ed. New York: Oxford University Press, 1992: 568-581.

Hirsch, E. D., Jr. "What Isn't Literature?" *The Philosophy of Literature: Contemporary and Classical Readings*. Eileen John and Dominic McIver Lopes, eds. London: Blackwell, 2004: 46-51.

Hogarth, William. *An Analysis of Beauty, Writt en with a View of Fixing the Fluctuating Ideas of Taste. Eighteenth Century Aesthetics*. Dabney Townsend, ed. Amityville, NY: Baywood, 1999: 209-226.

Houkes, Wybo, and Pieter Vermaas. "Actions vs. Functions: A Plea for an Alternative Metaphysics of Artifacts." *Monist* 87, no. 1 (2004): 52-71.

Hume, David. *An Enquiry Concerning Human Understanding*. Indianapolis: Hackett, 1993.

Hume, David. "Of the Standard of Taste." *Eighteenth Century Aesthetics*. Dabney Townsend, ed. Amityville, NY: Baywood, 1999: 230-247.

Irvin, Sherri. "The Pervasiveness of the Aesthetic in Ordinary Experience." *British Journal of Aesthetics* 48, no. 1 (2008): 29-44.

Kant, Immanuel. *Foundations of the Metaphysics of Morals*. Lewis White Beck, trans. New York: Bobbs-Merrill, 1959.

Kant, Immanuel. *Critique of Pure Reason*. Norman Kemp Smith, trans. London: St. Martin's Press, 1965.

Kant, Immanuel. *Critique of Judgement*. J. H. Bernard, trans. New York: Hafner, 1972.

Kant, Immanuel. *Kritik der Urteilskraft*. Willhelm Weischedel, ed. Frankfurt am Main: Suhrkamp, 1974.

Kavanagh, Robert. "Collingwood: Aesthetics and a Theory of Craft." *International Studies in Philosophy* 23, no. 3 (1991): 13-26.

Kemal, Salim. *Kant and Fine Art*. Oxford: Clarendon Press, 1986.

Kemal, Salim. *Kant's Aesthetic Theory*. London: St. Martin's Press, 1992.

Kirwan, James. "The Usefulness of Kant's Distinction between Free and Dependent Beauty." *Journal of the Faculty of Letters* (University of Tokyo) 25 (2000): 49-60.

Kivy, Peter. *The Corded Shell: Refl ections on Musical Expression*. Princeton, NJ: Princeton University Press, 1980.

Kivy, Peter. *Philosophies of the Arts: An Essay in Differences*. New Haven: Yale University Press, 1997.

Korsmeyer, Carolyn, ed. *The Taste Culture Reader: Experiencing Food and Drink*. New York: Palgrave, 2005.

Krippendorff , Klaus. "On the Essential Contexts of Artifacts or on the Proposition That 'Design is Making Sense (of Th ings).'" *The Idea of Design: A Design Issues Reader*. Victor Margolin and Richard Buchanan, eds. Cambridge: MIT Press, 1995: 156–184.

Kristeller, Paul Oskar. "The Modern System of the Arts: A Study in the History of Aesthetics (I)." *Journal of the History of Ideas* 12, no. 4 (1951): 135–158.

Kristeller, Paul Oskar. "The Modern System of the Arts: A Study in the History of Aesthetics (II)." *Journal of the History of Ideas* 13, no. 1 (1952): 17–46.

Kuehn, Glenn. "How Can Food Be Art?" *The Aesthetics of Everyday Life*. Andrew Light and Jonathan M. Smith, eds. New York: Columbia University Press, 2005: 194–212.

Kupfer, Joseph H. *Experience as Art: Aesthetics in Everyday Life*. Albany: State University of New York Press, 1983.

Langer, Suzanne. *Feeling and Form*. London: Routledge, 1953.

Leddy, Thomas. "Everyday Surface Aesthetic Qualities: 'Neat,' 'Messy,' 'Clean,' 'Dirty.'" *Journal of Aesthetics and Art Criticism* 53, no. 3 (1995): 259–68.

Leddy, Thomas. "Sparkle and Shine." *British Journal of Aesthetics* 37, no. 3 (1997): 259–73.

Leddy, Thomas. "The Nature of Everyday Aesthetics." *The Aesthetics of Everyday Life*. Andrew Light and Jonathan M. Smith, eds. New York: Columbia University Press, 2005: 3–22.

Lees–Maffei, Grace, and Lina Sandino. "Dangerous Liasons: Relationships between Design, Craft and Art." *Journal of Design History* 17, no. 3 (2004): 207–219.

Light, Andrew, and Jonathan M. Smith, eds. *The Aesthetics of Everyday Life*. New York: Columbia University Press, 2005.

Locke, John. *An Essay Concerning Human Understanding*. Oxford: Clarendon

Press, 1975.

Lorand, Ruth. "Free and Dependent Beauty: A Puzzling Issue." *British Journal of Aesthetics* 29, no. 1 (1989): 32-40.

Lorand, Ruth. "On 'Free and Dependent Beauty'-a Rejoinder." *British Journal of Aesthetics* 32, no. 3 (1992): 250-253.

Lorand, Ruth. "The Purity of Aesthetic Value." *Journal of Aesthetics and Art Criticism* 50, no. 1 (1992): 13-21.

Lorand, Ruth. "In Defense of Beauty." *American Society for Aesthetics Newsletter* 26, no. 3 (2006): 1-3.

Lord, Catherine. "A Note on Ruth Lorand's 'Free and Dependent Beauty: A Puzzling Issue.'" *British Journal of Aesthetics* 31, no. 2 (1991): 167-168.

Mackie, J. L. *Ethics: Inventing Right and Wrong.* Harmondsworth: Penguin, 1977.

Maldonado, Tomás. "The Idea of Comfort." *The Idea of Design: A Design Issues Reader.* Victor Margolin and Richard Buchanan, eds. Cambridge: MIT Press, 1995: 248-256.

Mallaband, Philip. "Understanding Kant's Distinction between Free and Dependent Beauty." *Philosophical Quarterly* 52, no. 206 (2002): 66-81.

Manzini, Ezio. "Prometheus of the Everyday: The Ecology of the Artificial and the Designer's Responsibility." *Discovering Design: Explorations in Design Studies.* Richard Buchanan and Victor Margolin, eds. Chicago: University of Chicago Press, 1995: 219-243.

Margolin, Victor, ed. *Design Discourse: History, Theory, Criticism.* Chicago: University of Chicago Press, 1984.

Margolin, Victor. "The Product Milieu and Social Action." *Discovering Design: Explorations in Design Studies.* Richard Buchanan and Victor Margolin, eds. Chicago: University of Chicago Press, 1995: 121-145.

Margolin, Victor. "A World of History of Design and the History of the World." *Journal of Design History* 18, no. 3 (2005): 235-243.

Margolis, Joseph. *What, after All, Is a Work of Art?* University Park: Pennsylvania State University Press, 2009.

Markowitz, Sally J. "The Distinction between Art and Craft." *Journal of Aesthetic Education* 28, no. 1 (1994): 55-70.

Matravers, Derek. "Aesthetic Concepts and Aesthetic Experiences." *British Journal of Aesthetics* 36, no. 3 (1996): 265-277.

Matravers, Derek. "The Aesthetic Experience." *British Journal of Aesthetics* 43, no. 2 (2003): 158-174.

McAdoo, Nick. "Kant and the Problem of Dependent Beauty." *Kant-Studien* 93, no. 4 (2002): 444-452.

McCracken, Janet. "The Domestic Perspective." *Aesthetics in Perspective*. Kathleen M. Higgins, ed. Belmont, CA: Wadsworth, 1996: 634-638.

McCracken, Janet. *Taste and the Household: The Domestic Aesthetics and Moral Reasoning*. Albany: State University of New York Press, 2001.

McDowell, John. "Aesthetic Value, Objectivity, and the Fabric of the World." *Pleasure Preference and Value: Studies in Philosophical Aesthetics*. Eva Schaper, ed. New York: Cambridge University Press, 1987: 1-16.

McDowell, John. "Values and Secondary Qualities." *Moral Discourse and Practice*. Stephen Darwall, Allan Gibbard, and Peter Railton, eds. New York: Oxford University Press, 1997: 201-214.

McDowell, John. "Are Moral Requirements Hypothetical Imperatives?" *Mind, Value and Reality*. Cambridge: Harvard University Press, 1998: 77-94.

McNaughton, David. *Moral Vision: An Introduction to Ethics*. London: Blackwell, 1988.

Miall, David S. "Kant's Critique of Judgement: A Biased Aesthetics." *British Journal of Aesthetics* 20, no. 2 (1980): 135-145.

Mitcham, Carl. "Ethics into Design." *Discovering Design: Explorations in Design Studies*. Richard Buchanan and Victor Margolin, eds. Chicago: University of Chicago Press, 1995: 173-189.

Morello, Augusto. "Discovering Design Means [Re-]Discovering Users and Products." *Discovering Design: Explorations in Design Studies*. Richard Buchanan and Victor Margolin, eds. Chicago: University of Chicago Press, 1995: 69-76.

Morris, William. *Selected Writings and Designs*. Asa Briggs, ed. London: Penguin, 1962.

Mothersill, Mary. *Beauty Restored*. New York: Oxford University Press, 1984.

Mounce, H. O. "Art and Craft." *British Journal of Aesthetics* 31, no. 3 (1991):

230-241.

Naylor, Gillian. The Arts and Craft s Movement: *A Study of Its Sources Ideals and Infl uence on Design Theory.* Cambridge: MIT Press, 1971.

Norman, Donald A. *The Design of Everyday Things.* New York: Basic Books, 1988.

Norman, Donald A. *Emotional Design:* Why We Love (or Hate) Everyday Th ings. New York: Basic Books, 2004.

Nussbaum, Martha C. *Love's Knowledge: Essays on Philosophy and Literature.* New York: Oxford University Press, 1990.

Nuyen, A. T. "The Kantian Theory of Metaphor." *Philosophy and Rhetoric* 22 (1989): 95-109.

Papanek, Victor. *Design for the Real World: Human Ecology and Social Change.* New York: Pantheon, 1971.

Parsons, Glenn. "Natural Functions and the Aesthetic Appreciation of Inorganic Nature." *British Journal of Aesthetics* 44, no. 1 (2004): 44-56.

Parsons, Glenn, and Allen Carlson. *Functional Beauty.* New York: Oxford University Press, 2008.

Pevsner, Nikolaus. *Pioneers of Modern Design: From William Morris to Walter Gropius.* New York: Penguin, 1960.

Pillow, Kirk. "Jupiter's Eagle and the Despot's Handmill: Two Views on Metaphor in Kant." *Journal of Aesthetics and Art Criticism* 59, no. 2 (2001): 193-209.

Pye, David. *The Nature and Aesthetics of Design.* New York: Van Nostrand Reinhold, 1978.

Rams, Dieter. "Omit the Unimportant." *Design Discourse: History, Theory, Criticism.* Victor Margolin, ed. Chicago: Chicago University Press, 1984: 111-114.

Rockmore, Tom. "Interpretation as Historical, Constructivism, and History." *Metaphilosophy* 31, 1-2 (2000): 184-199.

Rosenstein, Leon. "The Aesthetic of the Antique." *Journal of Aesthetics and Art Criticism* 45, no. 4 (1987): 393-402.

Ross, Stephen David, ed. *Art and its Significance.* Albany: State University of New York Press, 1994.

Ross, W. D. *The Right and the Good.* Oxford: Clarendon Press, 1930.

Saito, Yuriko. "Everyday Aesthetics." *Philosophy and Literature* 25, no. 1 (2001): 87–95.

Saito, Yuriko. *Everyday Aesthetics*. New York: Oxford University Press, 2007.

Sandino, Linda. "Here Today, Gone Tomorrow: Transient Materiality in Contemporary Cultural Artefacts." *Journal of Design History* 17, no. 3 (2004): 283–293.

Sandrisser, Barbara. "On Elegance in Japan." *Aesthetics in Perspective*. Kathleen M. Higgins, ed. Belmont, CA: Wadsworth, 1996: 628–633.

Sartwell, Crispin. "Aesthetics of the Everyday." *Oxford Handbook of Aesthetics*. Jerrold Levinson, ed. New York: Oxford University Press, 2003: 761–770.

Savile, Anthony. "Architecture, Formalism and the Sense of Self." *Virtue and Taste: Essays on Politics, Ethics and Aesthetics*. Dudley Knowles and John Skorupski, eds. Oxford: Blackwell, 1993: 124–143.

Scarre, Geoff rey. "Kant on Free and Dependent Beauty." *British Journal of Aesthetics* 21 (1981): 351–362.

Schaper, Eva. "Free and Dependent Beauty." *Studies in Kant's Aesthetics*. Edinburgh: Edinburgh University Press, 1979: 78–98.

Schaper, Eva. "The Pleasures of Taste." *Pleasure, Preference and Value*. Eva Schaper, ed. New York: Cambridge University Press, 1987: 39–56.

Schaper, Eva, ed. *Pleasure, Preference and Value*. New York: Cambridge University Press, 1987.

Scott, Robert Gillam. *Design Fundamentals*. New York: McGraw–Hill, 1951.

Scruton, Roger. "The Aesthetic Endeavour Today." *Philosophy* 71 (1996): 331–350.

Scruton, Roger. "Modern Philosophy and the Neglect of Aesthetics." *Philosopher on Dover Beach*. South Bend, IN: St. Augustine's Press, 1998: 98–112.

Scruton, Roger. "In Search of the Aesthetic." *British Journal of Aesthetics* 47, no. 3 (2007): 232–250.

Sebald, W. G. *Austerlitz*. New York: Modern Library, 2001.

Selle, Gert. "Untimely Opinions (an Att empt to Refl ect on Design)." *The Idea of Design: A Design Issues Reader*. Victor Margolin and Richard Buchanan, eds. Cambridge: MIT Press, 1995: 238–247.

Sibley, Frank. "Aesthetic Concepts." *Philosophical Review* 68, no. 4 (1959): 421-450.

Sibley, Frank. "Aesthetic and Nonaesthetic." *Philosophical Review* 74, no. 2 (1965): 135-159.

Slade, Giles. *Made to Break: Technology and Obsolescence in America.* Cambridge: Harvard University Press, 2006.

Smith, Norman Kemp. *Commentary to Kant's "Critique of Pure Reason."* Amherst, NY: Humanity Books, 1923.

Spark, Penny. *An Introduction to Design and Culture in the 20th Century.* London: Allen and Unwin, 1986.

Stecker, Robert. "Free Beauty, Dependent Beauty, and Art." *Journal of Aesthetic Education* 21, no. 1 (1987): 89-99.

Stecker, Robert. "Lorand and Kant on Free and Dependent Beauty." *British Journal of Aesthetics* 30, no. 1 (1990): 71-74.

Sturken, Marita, and Lisa Cartwright. *Practices of Looking: An Introduction to Visual Culture.* New York: Oxford University Press, 2001.

Thomasson, Amie L. "The Ontology of Art and Knowledge in Aesthetics." *Journal of Aesthetics and Art Criticism* 63, no. 3 (2005): 221-229.

Tolstoy, Leo. *What Is Art? Art and Its Signifi cance.* Stephen David Ross, ed. Albany: State University of New York Press, 1994: 177-181.

Townsend, Dabney, ed. *Eighteenth Century Aesthetics.* Amityville, NY: Baywood, 1999.

Townsend, Dabney. "Cohen on Kant's Aesthetic Judgements." *British Journal of Aesthetics* 43, no. 1 (2003): 75-79.

Trott, Elizabeth. "Permanence, Change and Standards of Excellence in Design." *Design Studies* 23 (2002), 321-331.

Trott, Elizabeth. "Revealing Being through Good Design." *Maritain Studies* 19 (2003): 62-70.

Truax, John. "The Philosophy of Craft : An Idea Whose Time Has Come." *Philosophy of Education: Proceedings of the Annual Meeting of the Philosophy of Education Society* 41 (1985): 141-151.

Tyler, Ann C. "Shaping Belief: The Role of Audience in Visual Communication."

The Idea of Design: A Design Issues Reader. Victor Margolin and Richard Buchanan, eds. Cambridge: MIT Press, 1995: 104–112.

Verbeek, Peter–Paul. *What Th ings Do: Philosophical Refl ections on Technology, Agency and Design.* University Park: Pennsylvania State University Press, 2005.

Verhaegh, Marcus. "The Truth of the Beautiful in the Critique of Judgement." *British Journal of Aesthetics* 41, no. 4 (2001): 371–394.

Weitz, Morris. "The Role of Theory in Aesthetics." *Aesthetics: Classic Readings Form the Western Tradition.* 2nd ed. Dabney Townsend, ed. Belmont, CA: Wadsworth, 2001: 298–306.

Wicks, Robert. "Dependent Beauty as the Appreciation of Teleological Style." *Journal of Aesthetics and Art Criticism* 55, no. 4 (1997): 387–400.

Wicks, Robert. "Can Tatt ooed Faces Be Beautiful? Limits on the Restriction of Forms in Dependent Beauty." *Journal of Aesthetics and Art Criticism* 57, no. 3 (1999): 361–363.

Wilde, Oscar. "Preface." *The Picture of Dorian Gray. The Norton Anthology of English Literature.* 2 vols. New York: Norton, 1968: II, 1403.

Witt genstein, Ludwig. *Philosophical Investigations.* G. E. M. Anscombe. ed. London: Wiley–Blackwell, 1991.

Zaccai, Gianfranco. "Art and Technology: Aesthetics Redefi ned." *Discovering Design: Explorations in Design Studies.* Richard Buchanan and Victor Margolin, eds. Chicago: University of Chicago Press, 1995: 3–12.

Zangwill, Nick. "Kant on Pleasure in the Agreeable." *Journal of Aesthetics and Art Criticism* 53, no. 2 (1995): 167–176.

Zangwill, Nick. "The Beautiful, the Dainty and the Dumpy." *British Journal of Aesthetics* 35, no. 4 (1995): 317–329.

Zangwill, Nick–. "Aesthetic/Sensory Dependence." *British Journal of Aesthetics* 38, no. 1 (1998): 66–81.

Zangwill, Nick. "Feasible Aesthetic Formalism." *Noūs* 33, no. 4 (1999): 610–629.

Zangwill, Nick. "Skin Deep or in the Eye of the Beholder? The Metaphysics of Aesthetic and Sensory Properties." *Philosophy and Phenomenological Research* 61, no. 3 (2000): 595–618.

Zangwill, Nick. *The Metaphysics of Beauty*. Ithaca: Cornell University Press, 2001.

Zangwill, Nick. "Are There Counterexamples to Aesthetic Theories of Art?" *Journal of Aesthetics and Art Criticism* 60, no. 2 (2002): 111-118.

Zangwill, Nick. "In Defense of Extreme Formalism about Inorganic Nature: Reply to Parsons." *British Journal of Aesthetics* 45, no. 2 (2005): 185-191.

Zangwill, Nick. "Aesthetic Judgement." *Stanford Encyclopedia of Philosophy*. Edward N. Zalta, ed. Fall 2010 edition. htt p://plato.stanford.edu/archives/fall2010/entries/aesthetic-judgment/.

Zemach, Eddy. "Th irteen Ways of Looking at the Ethics-Aesthetics Parallelism." *Journal of Aesthetics and Art Criticism* 29, no. 3 (1971): 391-398.

Zemach, Eddy. *Real Beauty*. University Park: Pennsylvania State University Press, 1997.

Zuidervaart, Lambert. "The Artefactuality of Autonomous Art: Kant and Adorno." *The Reasons of Art*. Peter J. McCormick, ed. Ott awa: University of Ott awa Press, 1985: 252-262.

사항색인

인명색인